1 MONTH OF
FREE
READING

at

www.ForgottenBooks.com

By purchasing this book you are eligible for one month membership to ForgottenBooks.com, giving you unlimited access to our entire collection of over 1,000,000 titles via our web site and mobile apps.

To claim your free month visit: www.forgottenbooks.com/free649858

ISBN 978-0-266-63820-9
PIBN 10649858

KUNSTGESCHICHTLICHE MONOGRAPHIEN
XII

KUNSTGESCHICHTLICHE MONOGRAPHIEN

XII

OTTO FISCHER

DIE ALTDEUTSCHE MALEREI
:: :: IN SALZBURG :: ::

MIT 35 ABBILDUNGEN AUF 25 LICHTDRUCKTAFELN

LEIPZIG 1908 VERLAG VON KARL W. HIERSEMANN

DIE

ALTDEUTSCHE MALEREI IN SALZBURG

VON

OTTO FISCHER

MIT 35 ABBILDUNGEN AUF 25 LICHTDRUCKTAFELN

LEIPZIG 1908 VERLAG VON KARL W. HIERSEMANN

MEINEN ELTERN

VORWORT

Diese Arbeit hat im Herbst 1907 der philosophischen Fakultät der Universität Berlin als Dissertation vorgelegen. Die erste Anregung, sie zu unternehmen, geht auf das Frühjahr 1906 zurück. Damals hatte ich die Absicht, der altdeutschen Malerei des Donaukreises vom Anfang des 16. Jahrhunderts eine Untersuchung zu widmen, gewann aber dann durch Studien und Reisen die Überzeugung, daß dieses große Thema vorläufig noch gar nicht spruchreif ist oder jedenfalls erst nach jahrelangen Lokalforschungen, Archivarbeiten und Einzeluntersuchungen wirklich fruchtbar zu machen wäre. Ich glaubte dann in Salzburg eine Quelle dieser Donaumalerei aufweisen zu können und wandte mich nun der altdeutschen Malerei dieser Stadt im besonderen zu. Es stellte sich zwar heraus, daß Salzburger Maler als Gebende den Donaumeistern gegenüber nur in geringem Maße in Betracht kommen konnten, aber zugleich schien sich die Gelegenheit zu bieten, das Bild der Malerei in dieser Stadt selbst, das bisher nur in Fragmenten bekannt gewesen war, als ein in sich gegliedertes Ganzes wieder herzustellen. Die Aufgabe bot mir umsomehr Interesse, als ich hier der Entwicklung einer deutschen Lokalschule als etwas Typischem nachgehen zu können glaubte, während zugleich manches Werk von besonderem Zauber das Auge immer wieder erfreute. Jenes Typische mehr als das Spezielle der Detailuntersuchung habe ich mich auch im Laufe der Ausarbeitung immerfort herauszustellen bemüht. So entstand nach vielfachen Reisen und Studien der erste, darstellende und historische Teil der Arbeit, und wenn ich hier einem möglichen Vorwurf gleich von vornherein antworten darf, so wäre es der der Überschätzung des gegebenen Kunstmaterials. Ich weiß sehr wohl, daß es sich selten um vollendete Meisterwerke handelte, aber es war mir darum zu tun, die künstlerischen Qualitäten gerade der mittleren Schöpfungen hervortreten zu lassen, die künstlerische Arbeit und wirkliche Leistung jeder wechselnden Generation recht deutlich zu machen — was fehlt, das ist immer leicht genug zu finden. Vor dem endgültigen Abschluß aber entschloß ich mich, der Arbeit noch einen zweiten allgemeinen Teil hinzuzufügen, der

dem spezielleren ersten halb als Gleichgewicht, halb als Recht-
fertigung und Erhöhung an die Seite treten sollte — ihn möchte
ich heute für den wertvolleren halten. Man mag ihn wenigstens
als einen Versuch gelten lassen, wenn man die Möglichkeit einer
so systematischen Betrachtung eines historischen Stoffs einmal
zugeben will.

Die Arbeit, schon in der Entstehung nicht ganz einheitlich, be-
friedigt mich heute nicht mehr. Ich entschloß mich trotzdem, sie
wie sie ist herauszugeben, eine völlige Umarbeitung hätte allzuviel
Opfer an Zeit und Mühe verlangt, und ich bin nicht überzeugt,
daß sie dadurch besser geworden wäre. Und so bleibt es mir nur
übrig, den Fachgenossen und Leser um Nachsicht zu bitten mit
einem Werkchen, das nicht den Stempel des Gelingens aber doch
der ernstlichen Bemühung trägt.

Es ist mir endlich eine angenehme Pflicht, allen denen, die
mich im Laufe meiner Arbeiten auf die liebenswürdigste Weise
unterstützten, wie auch den Meistern, die meine wissenschaftliche
Ausbildung gefördert haben, meine große und bleibende Dank-
barkeit auszusprechen. Unter diesen möchte ich besonders nennen
Heinrich Wölfflin und Heinrich Alfred Schmid sowie meine Lehrer
in Wien, die Zahl jener ist allzugroß, als daß ich sie hier aufzählen
dürfte, doch kann ich den Namen des Herrn Kustos Haupolter in
Salzburg an dieser Stelle nicht verschweigen.

Neapel, im September 1908.

Otto Fischer.

INHALTSVERZEICHNIS

EINLEITUNG 13
LITERATUR 18
VORFRAGEN 19
 1. Allgemeines über die Kunsttätigkeit der Zeit in
 Salzburg 19
 2. Urkundliche Nachrichten 21
 3. Der Umkreis malerischer Betätigung 23

MEISTER UND WERKE

 I. 1350—1425.
 1. Das 14. Jahrhundert 30
 2. Der Pähler Altar 33
 3. Die Werke der zehner und zwanziger Jahre . . . 38

 II. 1425—1449.
 1. Das Rauchenbergersche Votivbild 45
 2. Der Altmühldorfer Altar 47
 3. Der Halleiner Altar 50
 4. Nachfolge des Altmühldorfers 52
 5. Der Ausseer Altar v. 1449 55

 III. 1449—1475.
 1. Konrad Laib 59
 2. Oberbergkirchen u. ä. 75
 3. Der Meister von St. Leonhard 78
 4. Die Nachfolge des Meisters von St. Leonhard . . 86

 IV. 1475—1500.
 1. Umkreis des Rueland Frueauf 94
 2. Rueland Frueauf d. Ä. 99
 3. Rueland Frueauf d. J. 118
 4. Der Altar in Mariapfarr 124
 5. Georg Stäber von Rosenheim 127

 V. Das XVI. Jahrhundert.
 1. Die Dürerkopisten 134
 2. Gordian Guckh (Einfluß des Donaustils) 142

3. Meister Wenzel 151
4. Der Meister des Reichenhaller Altars 154
5. Die Kreuztragung in St. Peter 162

ALLGEMEINES

A. Das Eigentümliche der Schule 166
B. Das Typische der Entwickelung 170
 I. Die Auffassung 171
 1. Die Grundstimmung 171
 2. Der Mensch 175
 3. Die Dinge 177
 II. Die Darstellung 181
 1. Raum und Form (Arten des Sehens) 181
 2. Die Linie 190
 3. Die Farbe 194
C. Zur Eigenart der altdeutschen Malerei 201

ANHANG

 Urkundliches 205

VERZEICHNIS DER ABBILDUNGEN

1. Der Pähler Altar. München
2. Maria und Johannes vom Pähler Altar. München
3. Anbetung der Könige und Tod Marien vom Weildorfer Altar. Freising
4. Mittelteil vom Rauchenbergerschen Votivbild. Freising
5. Kreuzigung. Altarbild in Altmühldorf
6. Der Halleiner Altar bei offenen und geschlossenen Flügeln. Salzburg
7. Zwei Kreuzigungstafeln. Laufen an der Salzach und St. Florian
8. Die Kreuzigung von 1449. Wien
9. St. Hermes. Salzburg
10. St. Primus. Salzburg
11. Tod Mariae. Venedig. Verkündigung. Salzburg, Nonnberg
12. Kreuzigung. Basel
13. Heimsuchung. Kitzbühel. Maria mit Heiligen. Salzburg, Nonnberg
14. Crucifixus mit Heiligen. Wien
15. Rueland Frueauf, Ölberg. Wien
16. Rueland Frueauf, Kreuzigung. Wien
17. Rueland Frueauf, Verkündigung und Geburt Christi. Budapest — Venedig
18. Rueland Frueauf, Pfingsten. Großgmain
19. Georg Stäber, Flügel des Altars von St. Peter. Salzburg — Würzburg
20. Jesus unter den Schriftgelehrten und Christi Abschied, vom Aspacher Altar. Salzburg
21. Gordian Guckh, Kreuztragung und Kreuzigung vom Hochaltar in Wonneberg
22. Meister Wenzel, Rückseite vom Katharinenaltar. Salzburg, Nonnberg
23. Der Reichenhaller Altar, bei offenen und geschlossenen Flügeln. München
24. Bildnis eines Geistlichen in St. Peter. Salzburg
25. Christuskopf von der Kreuztragung in St. Peter. Salzburg

EINLEITUNG

Was man unter dem Begriffe der altdeutschen Malerei zusammenfaßt, das ist aus einem höchst ausgedehnten und verschiedenartigen Gebiet gewachsen. Die niederdeutschen Werke wird man am besten als dem Bereich der niederländischen Kunst mehr oder weniger zugehörig abtrennen, was aber in Süddeutschland entstanden ist, besitzt dem Fremden gegenüber einen wesentlich höheren Grad von Selbständigkeit und überall eine kräftige Eigenart. Hier liegt der Kern der eigentlich deutschen Malkunst. Allein auch hier darf man nur in einem weit gegriffenen Sinn von künstlerischer Einheit sprechen. Was gleichzeitig in Wien, in Tirol, in Ulm und in Mainz entsteht, das ähnelt sich sehr wenig. Nirgends ein Mittelpunkt, nichts von dem Bild eines regelmäßig aufwachsenden Baumgartens; eher scheint ein Urwald sich aufzutun, verworren, voll seltsamer Bildungen, wo Gebüsch und kriechende Ranken die stärkeren Stämme überdecken, ein vielfaches Wuchern, doch nirgends Klarheit, nirgends ein Weg. Die Deutschen sind immer Eigenbrödler gewesen. Jedes Städtchen in dem weiten Land hat seine Maler, und oft sitzt ein Großer versteckt zwischen abgelegenen Mauern. Aus kleinen Dörfern kommen Meisterwerke zutage, und niemand weiß von dem, der sie geschaffen hat. In der zerstreuten Fülle erhaltener Dinge so wenig, auf das man einen Reim weiß.

Um sich zur Ordnung zu helfen, hat man Schulrichtungen angenommen, wie es etwa der Zusammengehörigkeit der Länder und Volksstämme entsprach, allein es ist klar, daß hier der Zufall eines Fundorts und das Unsichere halb gefühlsmäßiger Bestimmung exakte Scheidungen ausschließt. Viel wichtiger wäre es, größere Zentren der Kunstübung festzustellen, deren Schaffen weit hinaus ins Land gewirkt hätte und bei denen sich eine geschlossene lokale Entwicklung durch den ganzen Zeitraum verfolgen ließe. Es ist dies bisher nur ganz vereinzelt möglich gewesen; Nürnberg ist schier das einzige Beispiel, und wie vieles ist auch hier noch schwankend! Man wird es willkommen heißen, wenn sich irgendwo die Möglichkeit öffnet, die Malerei einer größe-

ren Stadt durch etwa anderthalb Jahrhundert zu verfolgen, allein man wird sich die Schwierigkeit eines solchen Versuchs nicht verhehlen.

In Salzburg scheint sich jene Möglichkeit zu ergeben. Man darf annehmen, daß hier eine nicht unbedeutende Malerschule geblüht hat. Um sogleich zu zeigen, um was für Fragen es sich handelt, seien fünf Gemälde herausgegriffen, die jener Schule zugeschrieben werden oder zuzuschreiben sind, und in denen zu verschiedenen Zeiten das nämliche Thema behandelt wurde. Es ist das Kreuzigungsbild aus Pähl im Münchener Nationalmuseum, dasjenige am Altar in Altmühldorf, die Tafel von 1449 im Wiener Hofmuseum, das Werk des Rueland Frueauf (1490/91) ebenda und endlich ein Flügel in der Kirche zu Wonneberg. Soviel Werke, soviel Welten. Der Pähler Altar hat eine der zartesten und seelisch schönsten Kreuzigungen, die je gemalt worden sind. Maria und Johannes unter dem Kreuz, ganz einfach, durch einen lichten Goldgrund vereint. Es sind Wesen aus einer geläuterten Sphäre; sie sind ganz nur Empfindung, ihre Menschlichkeit spricht nur in der rührendsten Gebärde. Die schmalen Körper haben keine Schwere, die Gewänder, die in lieblichen Wellen niederfließen, keine Stofflichkeit. Leise gleiten die Linien, in weichen Kurven rhythmisch gegeneinander klingend. Die Farben wenige, weich, voller Wohllaut und Süßigkeit.

Wie erdenschwer ist dagegen die Altmühldorfer Tafel, trotz der Engel, die im Golde schweben! Statt eines Lieds ein episch großes Geschehen. Breite Gestalten erfüllen die Fläche, weite Mäntel fallen schier ungegliedert herab; jede Schönheit der Linie, jede Anmut der Bewegung fehlt — wie schrill dissonieren diese Arme in der Frauengruppe! Dafür waltet ein monumentaler Zug — schon die hellen leerflächigen Farben gemahnen an Freskenbilder — ein Sinn für das einfach Mächtige. Ruhe und Schwere statt der Bewegung. Wie massig und fest sind diese Kriegerköpfe geformt! Wie kräftig rafft diese Priesterhand den Mantel, daß die Gelenke sich unter der Haut herauspressen! Dann vergleiche man den heroischen Kopf des Johannes mit dem weichen Jüngling vom Pähler Altärchen. Auch die Stimmung ist ernst; die Seele

soll nicht in zärtlicher Rührung schmelzen, sondern mit Staunen und Ehrfurcht sich füllen.

Das Wiener Bild — eine neue Überraschung. Unter den hohen Kreuzen eine gedrängte Masse von Menschen, viele Reiter auf ihren Rossen, Kriegsknechte, Juden, Fromme und neben dem Totenschädel ein spielendes Kind. Man sieht phantastische Trachten und hundert verschiedene Rüstungen, sieht schimmerndes Gold, gleißenden Stahl, Perlen und blanke Edelsteine, Rauchwerk, junge und greise Locken. Kühne Verkürzungen sind gemalt und die Erscheinung springt mit ihren Formen prall in die Augen. Die mannigfachsten Affekte klingen durcheinander, überall ist Ausdruck und heißes Leben, Leidenschaft liegt in jeder Augenhöhle. Eine Energie, die fast die Form sprengt, hat hier Menschen und immer neue Menschen geschmiedet. Das drängt und schlägt nun zusammen wie auf einer shakespearischen Bühne.

Bei Rueland sieht man zuerst nur die prachtvollen, reichen, glühenden Farben: das große Karminrot des Hauptmanns, das Weiß-Blau der Madonna. Man erstaunt, wie der dunkelblaue Stahl des Gewappneten gleißt, wie herrlich die rot und grünen Federn vom Hut herabwallen, wie wahrhaftig die helle Rinde und das gelbe Holz des Kreuzes gemalt ist. Man bewundert die helle saftige Fleischlichkeit des Leichnams, den rötlichen Bart im verzerrten Gesicht, die kastanienbraunen Haare, die auf die Brust herabfließen und das grüne Dornengewinde. Erst später denkt man daran, was dargestellt ist, findet, daß der Künstler mit wenig Figuren etwas Großes und Ergreifendes sagen wollte, daß er aber im Anlauf stecken blieb. Das Zusammenbrechen der Maria und die zwecklose Regung ihrer Hände kommt noch schön heraus, aber schon der Schmerz der Gefährten wirkt matt, die Grimassen der Knechte und die bedauernde Miene des Weißbarts nimmt man nicht mehr recht ernst. Auch hier sucht man vergebens nach einer Verknüpfung mit den andern Bildern. Die ganze Anlage, die weiten, eckig zusammengeschobenen Draperien, der etwas spitz abgeknickte Leichnam scheinen ebensowenig wie Detailformen oder Farbe von einem Zusammenhang zu zeugen.

Die Wonneberger Kreuzigung wieder etwas ganz Zartes und

Gelindes. Es herrscht eine Weichheit ohnegleichen, kein starker Ausdruck aber ein tiefes innerstes Empfinden. Statt der Muskeln spürt man die Nerven und sie scheinen von einer fast kranken Erregbarkeit. Hinter der Leidensszene öffnet sich eine Landschaft, die in einem lichten Schimmer wie ein Märchenland der Versöhnung liegt. Nirgends schier spricht die harte Linie, und alles ist in weichen schwebenden Tönen gemalt. Man sieht keine starken Farben, Oliventöne, lila und bläulich-weiß spielen gegeneinander. Der feine blasse Tote und Maria, die hinsinkt, leuchten ganz licht heraus, und der silbertönige Goldgrund gibt noch einmal die Weihe einer erdentfernten Idealität. Dieses rein Empfundene, Seelenhafte führt auf das Pähler Bild zurück, das mehr als hundert Jahre älter ist, aber wenn die Gesinnung dieselbe ist, so ist die **Art** des Schauens eine unendlich verschiedene. Es ist eine Rechnung mit ganz anderen Werten, wo Linien sprachen, da klingen nun Farbentöne, und das Bild ist in einem neuen Sinne Erscheinung geworden.

Man wird sich über die Verschiedenartigkeit dieser fünf Werke nicht täuschen. Nicht allein in der künstlerischen Anschauung, auch im Detail der Ausführung scheint kein Zug übereinzustimmen. Gewiß haben hier verschiedene Generationen, verschiedenste Menschen geschaffen, allein ist es bei alledem möglich, hier eine mehr als zufällige, mehr als eine willkürlich hypostasierte Einheit zu erblicken? Mögen alle diese Bilder im Bereich einer Stadt entstanden sein, woher weiß man, ob ihre Meister untereinander in mehr als äußerlichen Beziehungen standen, ob etwa die Kunst des Jüngeren aus einem Boden herauswächst, den schon der Ältere gepflügt hat? Wir erfahren aus hundert Zeugnissen, wie vielfache, weit verschlungene Fäden der Tradition über das ganze große Gebiet Süddeutschlands und weiter hinaus sich ziehen, wie Gesellen in die Ferne wandern und wie fertige Meister den Wohnsitz wechseln. Sollte der Begriff der Lokalschule nicht nur ein Hilfsbegriff der historischen Forschung sein, den eine vorschreitende stilgeschichtliche Erkenntnis beiseite wirft? Auf solche Fragen kann nur die exakte Untersuchung eines konkreten Falles die Antwort geben. Die angeführten Bilder sind herausgegriffen aus

einer größeren Menge von Werken, die sich aus dem Umkreis derselben Stadt erhalten haben. Um den Grad ihrer stilistischen Zusammengehörigkeit und ihre historische Verknüpfung zu erkennen, wird man den ganzen Komplex eingehend untersuchen müssen. Oft bringt das bescheidenste Werk die allerwichtigste Aufklärung, und nichts ist so gering, daß es nicht beachtet werden müßte. Wer alles sieht, wird beurteilen, wie weit sich ein klares und einheitliches Bild rekonstruieren läßt.

Bei dieser historischen Arbeit sind oft Kleinigkeiten beweisend. Man wird aber mehr verlangen als die Verknüpfungen von einem Werk zum andern zu sehen; sind sie gesichert, so wird man nur mehr auf die Kunst selber blicken. Das Besondere der Anschauung wird bei jedem Künstler, bei jeder Generation sich zeigen, und die Wandlungen des Stils werden sichtbar. Das Phänomen der Kunstentwicklung tut sich auf, und mit ihm alle Fragen nach dem Warum und Wie. Ein bedeutender Meister ändert mit der Zeit die Art seines Schaffens. Was ein älteres Geschlecht fand, wird abgestumpft oder verfeinert, bis ein jüngeres das Überkommene mit neu Errungenem zu einer neuen Einheit bindet. Überall muß man sich fragen, wie weit das Neue selbständig aus dem Vorhandenen gebildet wurde oder fremde Vorbilder maßgebend waren. Erst so wird eine schärfere Erkenntnis des Werdens und des Gewordenen möglich. Man wird die tausendfache Bedingtheit einer solchen Entwicklung nicht ergründen können, aber man wird versuchen, einige ihrer Bedingungen zu verstehen.

Dadurch wird man auf zweierlei geführt: einmal das zu sehen, was in dieser besonderen Entwicklung typisch ist. Typisch, insofern sie dieselben Wege schreitet, wie die ganze stammverwandte Kunst der Zeit; typisch vielleicht auch in einer Abfolge von Erscheinungen, die in den Kunstwandlungen wiederkehrt. Ein zweites: indem man erkennt, was sich ändert und wie es sich ändert, so muß sich auch zeigen, was im Wechsel das Bleibende ist, eine besondere Art schöpferischer Kraft vielleicht. Man wird beurteilen, wie weit ein Kunstgeist in verschiedenen Menschen und Zeiten wirkt. Es wird dann klar, wie weit diese Lokalschule eine Einheit ist.

LITERATUR

Das Thema ist wenig berührt. Einzelnes interessierte schon jene, die erste Bausteine zu einer deutschen Kunstgeschichte zusammentrugen. Den besten Versuch einer zusammenhängenden Behandlung machte Sighart vor vierzig Jahren.[1]) Seither kam einzelnes hier und da zutage. Riehl und Semper sprachen gelegentlich von einer Salzburger Schule, die auf das Gebiet zwischen Salzach und Inn ihren Einfluß geübt habe.[1]) Zuletzt stellte Stiaßny zwei Gruppen von Werken zusammen, ohne doch an Material oder Gesichtspunkten wesentlich Neues zu bieten.[1]) Eine Untersuchung aller Werke, die in Betracht kommen konnten, ein Zusammenfassen zum Ganzen wurde nirgends unternommen. Was wichtiger ist: der Entwicklung künstlerischer Anschauungen und Probleme nachzugeben, versäumte man.

[1]) Sighart: Maler und Malereien des Mittelalters im Salzburger Lande. Mitt. der k. k. Zentralkommission Bd. XI, 1866, S. 68 ff.

Schnaase: Geschichte der bildenden Künste. Bd. VIII, 1879, S. 471 ff. gibt Aufschluß über den damaligen Stand der Forschung.

Richl: Studien zur Geschichte der oberbayrischen Malerei. Oberbayr. Archiv, 1895. Semper ebenda 1896. S. 453 ff.

Stiaßny, Altsalzburger Tafelbilder. Jahrbuch der Kunstsammlungen des ah. Kaiserhauses 1903.

Zerstreute, meist irrtümliche Bemerkungen in den bayrischen Kunstdenkmälern, Bd. I.

Pichler: Landesgeschichte von Salzburg. 1864.

Zillner: Geschichte der Stadt Salzburg. I. II. 1890.

Einzelnes in den Mitt. der Gesellschaft für Salzburger Landeskunde.

VORFRAGEN

ALLGEMEINES ÜBER DIE KUNSTTÄTIGKEIT DER ZEIT IN SALZBURG

· Salzburg war eine Stätte alter Kultur und die kirchliche Metropole des deutschen Südostens. Hier saßen die großen Erzbischöfe, die Bischöfe von Chiemsee, die Dompröpste mit ihrem Kapitel, reiche Klöster und eine unendliche Schar von Pfaffen und Pfäfflein, hier ernannte der deutsche Papst die Bischöfe weit im Umkreis. Die Kirche bedarf der Kunst. Das 11. und 12. Jahrhundert hatte die romanischen Monumentalbauten des Domes und dreier beträchtlicher Kirchen in der einen Stadt geschaffen. Der Schmuck der Skulptur fehlte nicht, und es scheint, als wären hier lombardische Werke vorbildlich gewesen. Endlich bildete sich im 12. Jahrhundert eine wichtige Malerschule, die den neuen Stil byzantinischer Kunst, den wohl Venedig vermittelte, aufnahm, weiterbildete und weitergab. Neben den Miniaturen sind die Fresken der Nonnberger Krypta, feierlich ernste Brustbilder von Heiligen, als ein seltenes Denkmal jener Kunstgesinnung noch heute erhalten. Dieser ersten schöpferischen Zeit folgten Jahrhunderte, die magerer waren. Erst gegen das Ende des 14. Jahrhunderts spürt man wieder ein regeres Leben. Freilich, die Leidenschaft zu bauen, fand hier wenig mehr zu tun übrig, denn die Stadt war voll der romanischen Münster; allein man ließ es sich doch nicht nehmen, einen Bau, wie den himmelhohen Chor der Frauenkirche, emporzuwölben. Die Kirche der Müllner Vorstadt entstand in der ersten, die auf dem Nonnberg in der zweiten Hälfte des 15. Jahrhunderts; man zählt im Lande an 300 Gotteshäuser aus dieser Zeit.[1]) Hier schuf Meister Peter Harperger aus Salzburg die Leonhardskirche bei Tamsweg, ein Kleinod feiner Architektur. Wenn aber im allgemeinen die Gelegenheit zu monumentalen Schöpfungen fehlte, so war die Baulust im kleinen um so stärker. Man sucht die Fülle und Pracht der Ausstattung. Den großen Kirchen werden Kapellen angegliedert und hier lassen die Stifter den späteren Geschlechtern nichts mehr zu tun übrig: Baumeister, Bildschnitzer,

[1]) v. Steinhauser: Der Kirchenbau des Mittelalters im Salzburger Lande. Mitt. d. Gesellschaft für Salzburger Landeskunde 1883, II. S. 298—403.

Maler, Goldschmiede und Seidennäther sollen hier ein reiches Ganzes schaffen. Erzbischof Pilgrim errichtete 1389 eine Kapelle im Dom, die sechs Altäre und das Grabmal des Stifters enthielt. Von den meisten seiner Nachfolger hört man, daß sie etwas für die Kunst taten; man kann das am besten an den Nachrichten über den alten Dom verfolgen.[1]) So soll Gregor Schenk von Osterwitz (1396—1403) eine große Orgel, einen Engel über Bischof Eberhards Grab, zwei Löwen an beiden Chorstiegen, den Predigtstuhl und zwei „pyramides oder Thürn von gipsenen Bildern" haben aufrichten lassen. Der folgende Erzbischof baut das Sakramentshaus und den Annenaltar im Dom (1417). Das ganze Jahrhundert kann sich nicht genug tun mit Altarwerken und die Kirchen müssen schier beengt gewesen sein von diesen Bildungen, die immer üppiger aufquellen. Besonders prachtvoll der Altar des Koloman und Sebastian im Dom, eine Stiftung des Sigmund von Volkersdorff (1452—61), der auch das reiche Paradies vor das große Portal stellte. Nach andern ist dies von Burckhardt von Weißprinch vollendet, dessen Wappen öfters neben dem des Vorgängers begegnet. Er muß ganz erfüllt gewesen sein von Prunksucht und Ruhmsucht, seine Altäre tragen pomphafte Distichen auf beiden Seiten der Flügel, eine Unzahl von Glasfenstern, Geräten, goldenen und silbernen Kleinodien verkündeten seinen Namen. Wie er die prangenden Werke, so muß Bernhard von Rohr die zierlichen geliebt haben — sonst soll er „dem Bauch und der Wollust ergeben" gewesen sein —, viele illustrierten Bücher wurden für ihn geschrieben, unter ihnen die berühmte Münchener Bibel, deren Miniaturen von Berthold Furtmeyr sind. Die Lust zu bauen wieder hatte Leonhard Keutschach, ein wirtschaftlicher Herr, der im großen schaltet; er hat die Burg aufgetürmt, wo aus jeder Ecke ein Steinbild mit seinem Wappen grüßt. Mathäus Lang zuletzt, der kluge Genießer, wird auch in seiner Hauptstadt die Kunst nicht vergessen haben, die er von Augsburg und Nürnberg kannte. Was die Erzbischöfe im großen, das tun die Geistlichen im kleinen, die Stifter schmücken ihre Kirchen aus und der Bürger bleibt nicht zurück. Der Rat verschrieb sich für den Turm der Stadt-

[1]) Am ausführlichsten die handschriftlichen Notizen Stainhausers (um 1600) im Wiener Hof- und Staatsarchiv.

pfarrkirche einen Riß aus Nürnberg, er übertrug den Hochaltar
dem großen Michael Pacher aus Tirol. Neben den Goldschmieden,
die damals eine ganz besondere Bedeutung in der Stadt gehabt
haben müssen, werden die Maler verhältnismäßig häufig genannt.
Freilich, die Nachrichten fließen spärlich, wie überall in jener
Zeit. Es seien die Hauptquellen angedeutet!

URKUNDLICHE NACHRICHTEN

Eine Zunftordnung vom Jahr 1494 hat sich erhalten.[1]) Nach
ihr bilden die Maler, die Schnitzer, die Glaser und die Schilter
eine Gemeinschaft, so wie es in den mittleren Städten üblich war.
Das Meisterstück, das in eines Zechmeisters Werkstatt gemacht
werden muß, ist bei den Malern ein Marienbild mit dem Kind,
auf einer goldgrundierten Tafel von vier Spannen Länge mit Öl-
farbe zu malen. Vor dem Rat erfährt es dann in Gegenwart der
Zunftmeister die Prüfung, „ob es dem Rat gefalle". Die Schnitzer
machen ebenfalls ein vier Spannen langes Marienbild, die Glaser
ein Stück Glas von Scheiben und ein Stück mit gefärbtem Glas.
Interessant sind einige beschränkende Bestimmungen: kein Meister
darf mit einem, der nicht Zunftgenosse ist, zusammenarbeiten,
keiner darf mehr als zwei Lernknaben halten, keiner soll einem
andern einen Gesellen abwerben. Solche Satzungen eines hand-
werklich engen Kunstbetriebs, die gewiß nicht hier allein galten,
geben ein neues erklärendes Moment für die Zersplitterung der
künstlerischen Kräfte. Zentralisation war undenkbar. Es war nicht
möglich, daß ein Großer so weit hinaus einen unmittelbaren Ein-
fluß übte und das Schaffen der Jüngeren bestimmte, wie es zu
andern Zeiten und an andern Orten der Fall war. Schongauer,
Dürer wirkten nur durch ihre Kupferstiche und Holzschnitte. Selbst
die Leistungsfähigkeit der einzelnen Werkstatt war beschränkt, und
wenn ein Meister einen großen Auftrag bekam, war er oft genötigt,
Zunftgenossen zu beteiligen, die nicht in seiner Art schufen. So
erklären sich stilistische Differenzen, die an den großen Altären
so häufig und oft so stark sind. Man steckt noch ganz in den
Schranken des mittelalterlichen Zunftwesens, über die sich kein
einzelner heben durfte. Malen, Brot backen und Stiefel schustern

[1]) s. Anhang.

sind nicht wesentlich unterschiedene Tätigkeiten. Die Steinmetzen von Salzburg zerschlagen einem Bildschnitzer Werkstatt und Werk, weil er sich unterfangen hat, ein steineres Grabmal, sei es auch für den Kaiser, zu meißeln (1520).[1])

Von den Malern selbst, die in Salzburg wirkten, gibt zunächst das Bürgerbuch von 1440—1540 einige Namen. Hier sind die neu aufgenommenen Bürger verzeichnet, unter ihnen 27 Maler. Die Herkunft ist nur bei einem Teil angegeben; davon stammen viele aus der näheren oder weiteren Umgebung, einzelne aus weiter entfernten großen Städten: München, Würzburg, Nürnberg und Augsburg werden je einmal genannt. Man wird annehmen dürfen, daß diese fremde Kunst hereingetragen haben, wie weit es aber bei den übrigen der Fall war, läßt sich kaum vermuten. Sie könnten ihre Lehr- und Gesellenzeit ebensogut in Salzburg wie anderswo verbracht haben; als fertige „Meister" treten in der langen Liste nur drei auf. Bestimmte Werke lassen sich nur mit zweien von diesen Namen in Verbindung bringen: mit Konrad Laib, einem geborenen Schwaben, der 1448, und mit Marx Reichlich aus Tirol, der 1494 in die Bürgerschaft aufgenommen wurde.

Wertvollere Nachrichten verdankt man den Rechnungsnotizen des 15. und 16. Jahrhunderts, soweit sie sich noch erhalten haben. Freilich, über die eigentlich großen Aufträge haben wir kaum einmal eine Aufzeichnung: die Rechnungen des erzbischöflichen Hofes sind verloren und die großen Altäre waren meist private Stiftungen einzelner. Dagegen gibt das Vorhandene doch manchen Einblick in die mannigfaltige Tätigkeit der Maler. Die Bürger-spitalrechnungen notieren meist Glaser- und Anstreicherarbeiten, doch ist immerhin einmal eine Tafelarbeit genannt. Die Raitungen der Stadtpfarrkirche sind nur für wenige Jahre erhalten, und hier sind besonders die Ausgaben für den großen Hochaltar notiert, wo neben Pacher noch zwei einheimische Maler genannt werden. Das Baubuch der Klosterkirche auf dem Nonnberg (1465—1499) verzeichnet verschiedene Ausgaben für Altarwerke. Ebenso ist in den Raitbüchern der Äbtissinnen (von 1500 ab, doch nicht lücken-los erhalten) öfters von neu erworbenen Tafeln die Rede. Am

[1]) Salzburger Stadtratsprotokoll. Es handelt sich um das Grabmal Kaiser Maximilians für den Speyerer Dom.

wertvollsten sind aber die Rechnungsbücher des St. Petersstifts, von 1434 ab sorgfältig und erst gegen das Ende des Jahrhunderts und dann erst recht im folgenden immer flüchtiger geführt. Hier ist den Ausgaben für Malerei und dergleichen eine regelmäßige Rubrik eingeräumt, und bis in die siebziger Jahre beschäftigt das Kloster seinen bestimmten Meister, dem es alle nötigen Arbeiten überträgt. Von Altarwerken ist im 15. Jahrhundert nur dreimal die Rede, um so mehr aber von den allerverschiedensten mehr oder minder handwerklichen Arbeiten für den zufälligen Bedarf. Man bekommt Respekt davor, was diese Maler alles können mußten. Mit Glas und Tüchern wußten sie ebensogut umzugehen, wie mit Bildtafeln und Fresken. Sie liefern einen Entwurf für eine Kunststickerei ebenso selbstverständlich, wie sie eine Stube, einen Kasten, ein Zahlbrett anstreichen. Künstler von Rang, wie Rueland Frueauf, werden so beschäftigt, und freilich gibt das solide technische Grundlagen und ein sicheres Brot, aber wieviel schöpferische Kraft mag sich hier verloren haben und wie groß war die Versuchung, den strengen Ernst der reinen Kunst zu mißachten! War doch der Begriff eines Schaffens, das nur den eigenen Forderungen genug zu tun habe, noch lange kein allgemeiner. Wenn der mittelalterliche Künstler mehr tat als das Gelernte anwenden, wenn er nach neuen Möglichkeiten und neuen Gesetzen des Formens strebte, so war es um so mehr sein eigenstes Verdienst, als keine äußere Nötigung dazu vorlag. Auch hier muß es wieder gesagt werden: die Auffassung, daß die Kunst mehr als ein Handwerk sei, brach sich kaum erst Bahn. Was italienische Humanisten, was die feinen Herzöge Frankreichs begriffen, wie hätte es der deutsche Bürger verstehen können!

DER UMKREIS MALERISCHER BETÄTIGUNG

Wir haben es im folgenden vorwiegend mit den Werken der Tafelmalerei zu tun. Da nun diese durchaus nicht das einzige waren, was jene Meister schufen, so wird ein rascher Blick auch auf die andern Gebiete ihrer Tätigkeit von Nutzen sein. Es sollen aber nicht mehr als Andeutungen gegeben sein, wie sie die erhaltenen Werke oder die Nachrichten auf unserem speziellen Gebiete nahe legen.

Die eigentliche Tafelkunst lebte von den Aufgaben, welche die Ausschmückung des Altars stellte. Aus der einfachen Tafel eines

Aufsatzes entwickelt sich das Triptychon, erst kleineren, dann größeren Umfangs. Seit der Mitte des Jahrhunderts werden die Schnitzaltäre allgemein mit dem reichen Organismus ihrer Schreine. Dem Maler fallen zumeist die Predella, Flügelbilder und Rückseite anheim. Daneben kommen einfache Tafelbilder vor, für die Kirche oder die Klosterräumlichkeiten bestimmt: etwa ein Ölberg, ein Miserikordienbild oder Heiligenfiguren. So beschreibt Stainhauser eine alte Tafel über dem Grab des seligen Vitalis in St. Peter. Spät kommen Bildnisse auf: 1506 werden in St. Peter drei Imagines im Refektorium erwähnt, 1516 ein Bildnis des Abts. Neben den Tafelbildern spielt die Malerei auf Leinwand eine Rolle; durch das ganze 15. Jahrhundert ist von gemalten Tüchern, oft mit Angabe der Darstellungen die Rede. Rueland Frueauf hat 1476 eines mit einem Abendmahl „verneuert". Sie wurden als schützende Vorhänge vor besonders kostbaren Sachen verwandt. Leider hat sich fast nichts derartiges bis heute erhalten; die Gurker Fastentücher sind ein vereinzeltes Beispiel. Auch hier im 16. Jahrhundert Profanes: 1527 kauft St. Peter „ein gemalt Tuch, die Schlacht zu Ungarn".

Die Wandmalerei ist nicht von der Tafelmalerei zu trennen; beides besorgt dieselbe Hand. Ein Beispiel bieten die Wandgemälde Rueland Frueaufs im Passauer Rathaus (um 1480). Derselbe Meister hatte 1476 für St. Peter ein Kruzifix mit vier Bildern dabei auf das Mueshaus gemalt. Reste von Wandmalereien haben sich im Salzburgischen gerade so viel erhalten, daß man sieht, wie die Technik zu allen Zeiten geübt wurde. Leider ist kein umfangreicheres Werk zutage gekommen und das interessanteste Wandbild (Straßwalchen 1474) wurde, kaum aufgedeckt, wieder mit Tünche beworfen! In allen Fällen, wo sich gleichzeitige Tafelbilder erhalten haben, ist es möglich, die Übereinstimmung der Wandmalerei mit jenen nachzuweisen; auch ist ja die Technik nicht die des reinen Fresko, sondern eine Art Temperamalerei auf den Wandbewurf. Man wird also die Wandgemälde nur im Zusammenhang mit der Tafelmalerei behandeln dürfen.

Was ebenfalls von den Malern herrührt: Kupferstiche und Holzschnitte lassen sich nur sehr spärlich in Salzburg nachweisen. Ein paar kleine und ziemlich frühe Stiche, etwa den vierziger

Jahren des 15. Jahrhunderts angehörig, sind aber immerhin zu nennen. Ein hl. Benedikt in der Einöde (P. II, 236 Nr. 173) existiert in sechs Exemplaren in der Wiener Hofbibliothek, von denen drei aus Manuskripten des Klosters Mondsee bei Salzburg stammen; zwei andere Exemplare im Frauenkloster Nonnberg — das mag, bei der Seltenheit dieser Dinge einen deutlichen Fingerzeig auf den Ursprungsort geben. Von demselben Meister scheint ein Kruzifixusstich (P. II, 221 Nr. 78), der deutliche Anklänge an Salzburger Tafelbilder zeigt: zwei Kreuzigungen der dreißiger Jahre (Laufen und St. Florian). Endlich scheint ein St. Wolfgang (P. II, 234 Nr. 61) in diesen Zusammenhang zu gehören — er würde wieder auf das Kloster Mondsee deuten. Ein Nachfolger dieses frühen Stechers in Salzburg läßt sich freilich vorderhand nicht nachweisen. — Holzschnitte, die mit Bestimmtheit unserem Kreise zuzuschreiben wären, begegnen erst im 16. Jahrhundert. Es ist eine Reihe von zehn kleineren Blättern[1]), die wohl bestimmt waren in Bücher geklebt zu werden, meist auf den heiligen Benedikt bezüglich und den Namen von Mondsee tragend. Außerdem tragen sie Daten zwischen 1513 und 1521. Im Stil nähern sich die meisten dem, was man unter Donaurichtung zu verstehen pflegt, der Art etwa des Wolf Huber. Vielleicht gehen sie zumeist auf Ulrich Bocksberger zurück, der um diese Zeit in Mondsee selbst Maler war. Daß man sonst nichts an Holzschnitten findet, geht wohl darauf zurück, daß es noch in den ersten Jahrzehnten des 16. Jahrhunderts keine Buchdruckerpresse in der Stadt gab.

Was endlich noch von den Malern herrührt, das sind Vorlagen und Entwürfe für das Kunstgewerbe. Es kommen hier die Goldschmiede in Betracht, unter denen selbst freilich zeichenfertige Leute gewesen sein mögen. Von den Seidennähtern, welche die kostbaren Meßgewänder, kirchliche und weltliche Ornate ausführten, wissen wir, daß sie nach Rissen der Maler arbeiteten. Hans Witz und Jan van Eyck am burgundischen Hofe sind klassische Zeugen, die zartgestickten Bilder, wie sie die niederländischen Chormäntel im Wiener Hofmuseum zeigen, schönste Beispiele. Daß Ähnliches auch in unserem Kreise der Fall war, lehren ein paar Notizen der St. Peterer Rechnungen. So ist 1465 von dem Entwurf

[1]) Vollständig auf der Wiener Hofbibliothek, von Dornhöffer zusammengestellt.

für ein Altartuch die Rede, 1475 entwirft Meister Rueland Tüch-
lein und Korporaltüchlein, 1476 gar „sieben Bild für ein Perlen-
kreuz". Ob der Crucifixus delinitus von 1518, auch dem Preise
nach nur eine Zeichnung, die Vorlage für einen Goldschmied, einen
Seidennäher oder einen Schnitzer darstellte, ist ungewiß. Jeden-
falls wird man die figürlichen Stickereien, wie sie auf Kaseln,
Pluvialen, Korporaltaschen und dergleichen sich erhalten haben,
in nahe Beziehungen zur Malerei bringen müssen — bei dem
wenigen freilich, das sich in Salzburg erhalten hat, war eine direkte
Analogie nicht zu konstatieren.

Es ist dies ebensowenig bei den Resten von Glasmalerei der
Fall, die sich erhalten haben, und doch muß auch hier ein enger
Zusammenhang mit der Tafelmalerei bestanden haben. Die Glaser
waren in der Zunft der Maler und Schnitzer, es wird aber die
Glaserarbeit nach den Rechnungen während des ganzen 15. Jahr-
hunderts von Malern besorgt und die Bezeichnung Glaser kommt
erst mit dem folgenden auf. Ja, die Rechnungen von St. Peter
beweisen, daß fast ebenso lang das Einsetzen und Reparieren von
Fensterscheiben von denselben Meistern besorgt wurde, welche die
großen Altäre malten; Rueland Frueauf ist der letzte, von dem
sich dies, noch 1472, ausdrücklich erwähnt findet. Die Vermutung
liegt sehr nahe, daß dieselben Maler nun auch die Glasmalerei
gepflegt hätten, und daß dies geschehen ist, bestätigen ebenfalls
zwei Erwähnungen. 1464 brennt Christian Püchler acht Wappen-
schilde in Scheiben, die er nach Mühldorf liefert; von demselben
Meister wird ein Tuch mit sechs Malereien und der Entwurf für
ein Altartuch erwähnt. 1466 erhält der Maler Ruprecht, von dem
ähnliches bezeugt wird, Bezahlung dafür, „daß er in den Scheiben
das Sakramentsgehäus gemalt". Auf der andern Seite hören wir
aber auch von einem Meister, der anscheinend nur Glasmaler war
und als solcher Ansehen gehabt haben muß. Es ist Paul Grießer,
der für die Edlen von Puchheim tätig ist, 1460 einen Prozeß führt,
weil ihm seine Gläser und Öfen in einer Stube beschlagnahmt
worden sind, und 1485 ein Glasfenster für S. Zeno in Reichenhall
ausführt. Man möchte gerne das schöne Chlanersche Ostfenster
der Stiftskirche Nonnberg (von 1480), dem sich zwei einzelne
Scheiben im Kloster selbst und zwei spätere in der Margareten-

kapelle von St. Peter anschließen, mit seinem Namen in Verbindung bringen. Daß solche Prachtwerke einer komplizierten Technik nur in Werkstätten entstehen konnten, die sie allein oder vorzugsweise pflegten, ist freilich schon an und für sich wahrscheinlich, doch mögen die angeführten Tatsachen dazu führen, den Blick auf den Zusammenhang nicht zu unterlassen. Es ist beachtenswert, daß gerade, was eine illusionistische Raumdarstellung betrifft, sich in Glasbildern schon sehr früh die Versuche finden, den architektonischen Rahmen mit dem Hintergrunde zu einem räumlichen Ganzen zusammenzuschließen. So sieht man auf einem Fenster von 1434 in St. Leonhard in gewölbte Hallen, die weit zurückweichen und ein feines perspektivisches Empfinden verraten, während die Zeichnung der Figuren mehr in die Zeit um 1420 zurückdeutet. Den Sinn sodann für einfach-klare Flächen, für leuchtende, schön kontrastierende Farben und für die Wirkung starker Konturen hat jedenfalls die Glasmalerei gekräftigt.

Das Verhältnis von Tafelmalerei und Miniatur ist nicht durchaus klar. Gewiß mag einmal ein Bildmaler das Kanonbild eines Missale oder sonst eine Figur in einem Kodex ausgeführt haben, allein im allgemeinen scheint es eine besondere Klasse von Illuministen gewesen zu sein, welche die feinen Illustrationen und Ornamente der reichen Handschriften schufen. Der Name des Ulrich Schreier, der eine Salzburger Bibel von 1469[1]) illuminierte, begegnet unter den gleichzeitigen Malern nicht. Eine selbständige Miniatorenschule scheint, wie im 12. und 13., so wieder zu Anfang des 15. Jahrhunderts in der Stadt bestanden zu haben, und eine der reizendsten altdeutschen Bibelhandschriften ist ihre Schöpfung — anläßlich einer Stilwandlung in der großen Malerei, der auch sie gefolgt sein muß, wird noch von ihr zu reden sein —, noch in der Zeit Bernhards von Rohr zeigt sie eine schwächliche Nachblüte. Allein man bemerkt auch hier wie überall jenen zarten und frischen Werken des Anfangs gegenüber eine starke Vertrocknung und zunehmende Versteifung, der auch erneuter niederländischer Einfluß nicht mehr aufhelfen kann. In die Stilentwicklung der großen Malerei haben die Miniaturen wenigstens in unserem Kreise kaum eingegriffen; man darf es sich also ersparen, näher auf sie einzugehen.

[1]) Graz, Universitätsbibliothek.

Viel wichtiger und schwieriger bei diesem Versuch einer Grenz-
absteckung ist die Frage nach den Beziehungen zwischen Malerei
und Plastik; sie kann auch hier nur gestreift werden. Wer sind
die eigentlichen Schöpfer der gotischen Schnitzaltäre, sind es Maler
oder Bildhauer? Wir sind über die Entstehung dieser Werke fast
durchaus so schlecht unterrichtet, daß wir hier auf Kombinationen
angewiesen sind. Jene Form der Altarwerke wird erst in der
zweiten Hälfte des 15. Jahrhunderts in Deutschland allgemein, die
geflügelten Schreine der Multscher und Witz sind die ersten Bei-
spiele größeren Stils — es scheint nicht zweifelhaft, woher die
Anregung dazu kam: Frankreich bot sie. Die Fortbildung aber
dieses Typus und seine Ausgestaltung vom einfachen Bildkasten
zum reichsten, durchdachtesten Organismus ist das Verdienst der
deutschen Kunst. Wer hat nun aber diese Organismen, deren
Wesen in der einheitlichen Verbindung von Malerei und Plastik
besteht, eigentlich geschaffen? — Zweierlei ist zu beachten.
Während man verhältnismäßig früh von Malern weiß, treten be-
deutende Bildschnitzer — Multscher ist die einzige Ausnahme —
erst zu Ende des Jahrhunderts hervor. Gewiß gab es selbständige
Schnitzer — in Salzburg wird schon 1363 einer genannt —, allein
es ist wohl kaum ein Zufall, daß nichts als ein paar Namen von
ihnen bekannt sind. Auch sind die erhaltenen Holzschnitzwerke
aus der ersten Hälfte des Jahrhunderts wenige und meist unbe-
deutend. Ein zweites: fast alle großen Altäre, über deren Be-
stellung wir Nachrichten haben, sind Malern in Auftrag gegeben.
Tilman Riemenschneider arbeitet nach Visierungen, die ihm ein-
gehändigt werden (dreimal bezeugt: 1490, 1492, 1496)[1]), Peter
Vischer nach fremden Rissen (Dürer) und die Entstehungsgeschichte
des maximilianischen Grabmals zu Innsbruck mag eine Analogie
zur Herstellung eines der großen Schnitzaltäre geben.[2]) Da werden
von einem Maler, der zugleich die Oberleitung über das Ganze
hat, die Figuren erst in kleinem Maßstab entworfen, dann auf
große Leinwande übertragen; nach diesen formt dann der Bild-
schnitzer, der eine untergeordnete Stellung einnimmt, sein Modell,

[1]) Tönnies, Tilman Riemenschneider.
[2]) Schönherr, Geschichte des Grabmals usw. Jahrbuch d. ah. Kaiserhauses XI und
die ebenda publizierten Urkunden.

das zur Grundlage für den Guß dient. Überall gibt der Maler die Uridee. Veit Stoß ist selber einer, und Til. Riemenschneider lernt 1483 als „Malerknecht". Das alles deutet auf die engste Verbindung der beiden Kunstarten, und das findet sich überall bestätigt, wo sich die ganzen Altarwerke erhalten haben. Die Übereinstimmung zwischen den plastischen Figuren und den Flügelbildern geht oft bis ins Detail der Zeichnung, und in einzelnen Fällen darf man annehmen, daß der Maler und der Schnitzer eine Person waren. Michael Pacher scheint beide Künste geübt zu haben und wir werden in unserm Kreis einer ähnlichen Erscheinung begegnen. Im allgemeinen war es wohl so, daß entweder die geschnitzten Teile von einem selbständigen Meister nach dem Riß des Malers ausgeführt oder daß das ganze Werk in Einer Werkstatt von Schnitzern und Malern zusammen gearbeitet wurde, wobei dann der Meister die Malerei oder auch wohl beide Künste übte. Die Plastik hat nicht die führende Rolle, wie man wohl hat annehmen wollen, sondern ihre Werke zeigen oft einen zurückgebliebenen Stil gegen die Flügelbilder. Nicht die Holzskulptur hat den Linienstil der Malerei geschaffen, vielmehr geht diese als die Führerin voran. Es ist hier nicht der Ort, dies an Beispielen der Plastik nachzuweisen. So viel muß aber gesagt werden: die Phantasie der Maler hat jene spätgotischen Altäre emporgebaut, die Maler gaben jenen geschnitzten Figuren mit Gold und Farben die letzte Vollendung. Der malerische Stil der spätgotischen Plastik erklärt sich aus ihrer Abhängigkeit von der Malerei.

Wir versuchten einen Blick durch den Umkreis zu werfen, in dem sich die Maler jener Zeit betätigt haben. Wir sahen, daß ihre Kunst nach vielen Seiten hin von Bedeutung gewesen ist. Nach diesem Gang durch den Vorhof schreiten wir zu den Werken selbst, die unsere Lokalschule uns entgegenstellt und an denen wir die Wandlungen künstlerischer Schaffensweise verfolgen.

MEISTER UND WERKE
1350—1425 ⬥ DAS 14. JAHRHUNDERT

Die Malerei des 14. Jahrhunderts hat im Norden die längste
Zeit den reinen Linienstil des vorhergehenden bewahrt. Nur haben
sich die Linien erweicht, und wo früher noch mancher eckige,
spitzige Kontur, manche unmotivierte Innenzeichnung von der er-
starrten Formensprache vergangener Jahrhunderte zeugte, da ist
nun alles Fluß und weiche Bewegung geworden. Es ist ein ganz
abstraktes Schalten, nichts von gemeiner Wirklichkeit, so gut wie
nichts von einer Darstellung des Raums, der Form. Ein Hinweis auf
Räumliches begegnet freilich in zweierlei Fällen, beidemal so wenig
anschaulich wie möglich: einmal bei der Darstellung von Begeben-
heiten, wo ein Haus, ein Baum angedeutet wird, nicht mehr eigent-
lich als der Begriff eines Hauses; sodann bei allen den Bildern,
die eine reichere ornamentale Rahmung besitzen. Die Gotik schließt
die Figuren gern mit der Architektur zusammen, sie gliedert ihre
Heiligenreihen zwischen Säulen und Bögen — in der Malerei ist
das alles auf Linien reduziert.

Es gibt wenig Beispiele, die so bezeichnend sind für diese Art
der Stilbildung wie die Madonna auf dem Stufenthron ihrer Tugen-
den. Das bekannteste Bild ein Fresko des 13. Jahrhunderts im
Dom zu Gurk, dann gegen die Mitte des folgenden die Tafel aus
Bebenhausen, die jetzt im Stuttgarter Museum verwahrt wird. Ihnen
schließt sich nun ein Fresko Salzburgischer Herkunft an, das die
Ostwand der Mauterndorfer Schloßkapelle bedeckt und dem Stil
nach dem zuletzt genannten Werk gleichzeitig sein muß. Es weicht
im Gegenstand insofern ab, als statt der mit dem Kinde thronenden
Mutter die Krönung Mariä durch Christus dargestellt ist, der neben
ihr sitzt. Das Ganze ist über und neben den Triumphbogen ge-
ordnet, der zunächst von einer Reihe Heiligenbrustbilder in Medail-
lons gerahmt ist. Zu den Seiten unten je ein heiliger König, ruhig
in seinem Gehäuse, mit emporweisendem Spruchband. Darüber
bauen sich die Stufen nach der Mitte hinauf, auf denen die Löwen
spielen; und an derselben Treppe die acht Tugenden Marias, an-
mutige Mädchen: je die untersten beiden stehend, dann eine Sitzende,

endlich die obersten über ihre Stufen gelehnt und den Blick auf
den heiligen Vorgang gerichtet. Diese Differenzierung der Motive
ist hier neu. Dünne rahmende Säulchen tragen übermauerte Spitz-
bögen, über denen noch die Brustbilder von Propheten heraus-
schauen — auch diese wie die Tugenden mit Spruchbändern ver-
sehen. — Die Idee des Ganzen echt mittelalterlich: aus der Ab-
straktion geboren. Künstlerisch zunächst eine gute Flächendeko-
ration: die gegebene Wand ist durch ein architektonisches Schein-
gerüst mit Figuren rein gegliedert und alles so angeordnet, daß der
Blick auf die Hauptsache, die Marienkrönung gelenkt wird. Die
Architektur scharf, mager; die Gestalten weich hingeschmiegt, mit
laß niederfließender Gewänderfülle. Die Farben sind einfach und
hell: blau, braun und weiß sprechen fast allein. Im Aufbau des Gan-
zen und des Einzelnen scheint kein Gedanke an Raum und Form mit-
gespielt zu haben; alles scheint auf der Kraft der Linie zu ruhen; die
Ranke, die sich immerfort um die Brustbilder der Heiligen windet,
mag ihr Gesetz bezeichnen. Soviel ist alter Stil, doch findet sich
manches, das nicht ganz mehr dazu passen will. Schon der Ge-
danke, die thronende Gestalt durch einen Vorgang zu ersetzen
und die Aufmerksamkeit der Tugenden ihm zuzulenken, scheint
von einer veränderten Auffassung zu zeugen. Vor allem: schon
machen sich in den Gewandungen die Schattenandeutungen deut-
lich bemerklich, schon sind einzelne Glieder des architektonischen
Aufbaus nicht mehr rein als flächenhaftes Ornament behandelt.
Bei dem Thron ist in primitivster Perspektive eine Raumvertiefung
dargestellt, in gemalten Arkadenbögen Licht und Schatten unter-
schieden. In die Laibung des Triumphbogens wurde ein runder
Stab gemalt, dessen Form man erkennt und um den ein Band
geschlungen ist; seinen Ursprung bezeichnet ein breitlappiges um-
geschlagenes Blatt, das eigentümlich kontrastiert gegen die ganz
flächenhafte Ranke daneben. Es ist gewiß noch keine Raum-
illusion angestrebt, aber in solchen kleinen Zügen kündigt sich
doch ein Neues an, das die folgende Zeit offenbart.[1])

[1]) Die Tellernimben mit radialen plastischen Strahlen kommen ebenso auf den
giottesken Fresken in Italien wie auf rein nordischen Wandbildern in Deutschland vor.
S. hier Nürnberg, Frauenkirche, oder die Steinplatte in Basel (D. Burckhardt, Jahrb. d.
pr. Kaiserhauses 1906. S. 184).

Es tritt dies schon deutlicher hervor in einem Tafelbild des
Salzburger Museums, auf dem man die Brustbilder der Madonna
und sechs Heiliger sieht.[1]) Da sind die rahmenden Säulchen und
Bögen schon plastisch gegeben, auch in den Gewändern die hellen
und dunklen Partien deutlich geschieden. Das Bild ist merkwürdig
breit andeutend gemalt, und man erkennt klar die Gewohnheit
des Freskomalers; so sind in den Nimben die radialen Strahlen
dick und greifbar aufgesetzt. Es mag nicht viel später entstanden
sein als die Mauterndorfer Wandgemälde, ja die große Überein-
stimmung der Heiligenbrustbilder deutet auf einen engen Zusammen-
hang. Doch sind die Farben wärmer, schwerer; und in dem
reizenden Madonnenbildchen ist ein Zug ganz frischer Erfindung.
Sie hat ihr Köpfchen mit zartem Schleier umhüllt und über ihn
einen bunten Kranz gelegt; der kleine Jesus auf ihrem Arm greift
fröhlich nach den drei Blümchen, die ihre Linke hält.

Ein späteres Wandbild ist zeitlich sicher bestimmt, um das
Jahr 1390 entstanden[2]): der kleine Christophorus im Mauterndorfer
Schloßhof. Leider ist er hoch an der Wand angebracht und wenig
deutlich sichtbar. Mit gekrümmten Knien schreitet der Heilige
kräftig nach rechts hin und faßt mit beiden Händen den aus-
gerissenen Baum nahe der Krone. Den Kopf wendet er herüber,
nach dem Kinde zurück, das mit erhobenen Armen auf seiner
Schulter sitzt; um seine Füße sieht man stark aufschäumende
Wellen. Der grüne Mantel ist aufgerafft und fliegt etwas zurück.
Deutlich ist ein Streben nach starker eigenwilliger Bewegung —
die älteren Christophori sind ruhig, frontal — und im empor-
gewandten Kopf ist eine tüchtige Verkürzung versucht. Noch
eines, das vielleicht wichtiger ist: die Rahmung hat nicht mehr
die nordisch-gotischen, sondern bereits die Formen italienischer
Trecentofresken. Damit wird unser Bild jenem Strome der nach-
giottesken Kunst eingefügt, der von Italien aus langsam, doch
immer stärker, nach dem Norden vordrang. Man bemerkt ihn
am frühesten im Ornament, an den Formen dargestellter Gebäude:
in Tirol etwa um 1370, in Salzburg hier zum erstenmal. Eines

[1]) 27 : 138 cm.
[2]) Durch das Wappen des Dompropstes Gregor Schenk von Osterwitz (1382—1394).

ist aber wichtig und nicht zu vergessen: die Art, wie dieser fremde Einfluß im Norden sich äußert. Nicht übermächtig, nicht zersetzend, nicht mit einem Male umgestaltend, sondern sacht einsickernd und mit dem Überlieferten, mit dem eigenen Kunstwollen zu einem organisch wachsenden Neuen sich vereinend. Er hat das Auge der Künstler jenen Problemen geöffnet, die zuerst in Italien angefaßt waren und die nun auch für den Norden die entscheidenden wurden; aber die Kraft der nordischen Kunst war groß genug, um das Fremde zum Eigenen umzubilden.

DER PÄHLER ALTAR

Man sieht nun vor allem ein wachsendes Bestreben, die plastische Form der Dinge, nicht eben in der ganzen Wucht ihrer Erscheinung darzustellen, aber doch ahnen und immer deutlicher empfinden zu lassen. Es ist wahrscheinlich, daß dieses Bestreben durch südliche Eindrücke gesteigert wurde, aber freilich bemerkt man schon bei frühen und rein nordischen Werken ein erstes Ansetzen nach dieser Richtung — das große Wandbild von Mauterndorf ist ein Beispiel. Wenn wir dann zu einem Werk wie dem Pähler Altärchen kommen, so ist hier keine Spur eines unverdauten Fremden zu erkennen und wir dürfen diese Schöpfung, die zu den schönsten der deutschen Kunst gehört, ganz als etwas Eigengewachsenes ansehen. Das Werk ist der salzburgischen Schule zugeschrieben worden, und wenn diese Meinung nicht die einzige ist, die geäußert wurde, so scheint es doch die herrschende zu sein.[1]) Beweis und Gegenbeweis sind aber gleich schwer zu führen. Was jene Ansicht wohl zunächst veranlaßt hat, ist die Herkunft des Altärchens. Es wurde im Jahr 1857/58 von einem Bauern im Dorfe Pähl bei Weilheim in Oberbayern für das Münchener Nationalmuseum erworben, und man vermutete, daß es aus der Schloßkapelle des Orts stamme. Daß es aber für diese gemalt worden sei, wird dadurch wenig glaubhaft, daß sie dem hl. Georg geweiht war und dieser auf dem Altärchen nicht erscheint. Immerhin bleibt die Wahr-

[1]) So Schnaase, Richl, Stiaßny. Der Führer durch das Nationalmuseum sagt: Meister von Wittingau.

Fischer, Die altdeutsche Malerei in Salzburg.

scheinlichkeit groß, daß es aus der näheren oder weiteren Um-
gebung kommt; man wird sich also hier nach künstlerischen Ana-
logien umsehen müssen. München, Nordtirol, das östliche
Schwaben sind nicht viel weiter entfernt als Salzburg, allein —
von Münchener Kunst der Zeit kennen wir nichts, und in Tirol
wie in Schwaben haben sich keine Werke nachweisen lassen, die
im mindesten eine nähere Verwandtschaft zeigten. Es liegt also
nahe, nach Osten zu blicken, und wenn hier Salzburg als das Zentrum
desjenigen Kreises festgehalten werden soll, in dem wir uns das
Werk entstanden denken müssen, so fehlt es an spezielleren Gründen
nicht ganz. Zunächst zeigt das schwache Kreuzigungstriptychon
von Fürstätt bei Rosenheim, das im gleichen Museumssaal hängt,
eine große Übereinstimmung in der Technik: dieselben in den
Grund eingeritzten Linien der Vorzeichnung, dieselbe fest ver-
schmolzene emailgleiche Farbschicht. Die nächste Verwandtschaft
haben aber einige Figuren und vor allem die Madonna an dem Bild-
schreinchen der Streichenkapelle, von dem später zu reden sein
wird. Nachklänge etwa in der Draperiezeichnung glaubt man noch
am Rauchenbergerschen Votivbild (vor 1429) zu sehen, ja wir werden
noch 1449 ein Werk treffen, das in manchen Stücken auf das Pähler
Altärchen zurückweist. Freilich — dies bleibt isoliert in seiner
eigenen Sphäre, aber es teilt dies Los mit vielen außerordentlichen
Schöpfungen, und wir haben kein Werk desselben Kunstkreises,
das wir in dieselbe Zeit zu setzen Veranlassung hätten.

Das Pähler Altärchen mag um die Jahrhundertwende ent-
standen sein. Wer die unvergleichlich feine Durchbildung der
Gesichter allein betrachtet, wird leicht dazu verführt, noch in spätere
Zeit, etwa die zwanziger Jahre hinabzugehen. Es gehört aber
zu vieles noch dem vorausgehenden Jahrhundert an: die weiche,
weit ausgebogene Haltung der Gestalten, die vielfach fließenden
Kurven der Gewandung, die flossenartig hingelegten Füße und die
ungeformten Hände, äußere Zeichen einer ganz anderen Stimmung
als sie in den Werken der zwanziger Jahre, etwa dem Rauchenber-
gerschen Bild, uns entgegentritt. Ein vorgeschrittener großer
Meister hat um das Jahr 1400 so geschaffen, nicht ein zurückge-
bliebener 1420.

Er gibt das tausendfach gemalte Thema: Maria und Johannes unter dem Kreuz, ohne alles Beiwerk; auf den rahmenden Flügeln dann zwei Heilige: der Täufer und Barbara, gegen das Mittelbild in jeder Richtung zurückgehalten. Auf dieses fällt das Auge, auf den Leichnam, der ganz zart ist, wenig sprechend an sich, und auf die unendlich rührenden beiden Gestalten. Maria hüllt sich ein, wie mit Schauern und verhaltenem Schluchzen und schmiegt die Arme über der Brust zusammen. Sie fühlt sich hinaufgezogen zu dem toten Sohn, sehnsüchtig, als wollte sie noch einmal ihm ihre ganze Seele und all ihr Weh entgegenbringen. So zart, wie sie das weiße dünne Gewebe des Schleiers faßt, ist ihre Empfindung; ihre Lippen zucken. Johannes, ganz vergeistigt, scheint sich über alles Irdische hinauszuheben. Schmerz und Schwere gleiten von ihm nieder wie die Falten der Gewänder. Er beugt das Haupt zurück, erhebt die Hand und redet ein Wort des Trostes, der Überwindung, ein Wort, das Blut in Blumen wandelt.

Die Figuren leben von den Linien und ihrem schmeichlerischen Wellenspiel; und vielleicht wirkt der Gekreuzigte deshalb etwas arm, weil bei ihm die Melodie der flutenden Gewänder verstummen mußte, die so reich und zart um die Stehenden klingt. Der Körper, auch wo man ihn unter den Hüllen spürt, hat nichts zu sagen; diese Menschen stehen nicht, sondern sie scheinen in einem ätherischen Element zu schweben und zu fließen. Die weiche Bewegung ist alles. Die Figur hebt sich mit einem schlanken Schwung empor: eine leichte Bogenlinie, über der sich das Antlitz wie die Blüte über ihrem Stengel öffnet. Hierhin, wo das Seelische zum Ausdruck kommt, wird alles konzentriert, hier spricht die zarte Wendung und Neigung des Hauptes, hier die Gebärde der Arme und Hände, soweit sie sichtbar werden. Nach unten dann die Linienspiele der Falten wie ein Nach- und Ausklingen der Stimmung. Die Motivierung ist im einzelnen verschieden, aber das Grundschema ist dies: Von den eingehüllten Armen stürzen sich zwei steile Katarakte einer aufgenommenen Mantelfülle in kurzen Stufen herab, den Leib einrahmend, den die Kurven breiter Bäusche überziehen, und endlich gießt sich von dem Knie des Spielbeins das Gewand nach allen Seiten frei herab. Die Wirkung ist rein linear bedingt:

eine Umrißzeichnung oder ein Holzschnitt gäben vollkommen das Wesentliche. Ja, man könnte die Komposition des Ganzen in ihren Hauptzügen auf ein einfaches Linienornament zurückführen. Die Symmetrie ist gegeben: der Kreuzstamm gibt die Mittelachse, das Haupt Christi das Zentrum der Anordnung. Wenn man die äußeren Konturen Marias und Johannis zu ihm hinaufführt, so hat man den Umriß einer gotischen Pforte, der sie umschließt, und wenn man die S-Linien der Flügelheiligen mit den Enden der Kreuzarme verbindet, so ergibt sich ein breiter umfassender Rahmen mit kontrastierenden Kurven. Das Ganze ein Spiel und Gegenspiel einfachweicher Bogenlinien zwischen den einschließenden Horizontalen und Vertikalen, ein echt gotisches Liniengefüge auch in der Betonung der Senkrechten, dem Ausklingen nach oben.

Die Darstellung und Durchbildung geht dann freilich weit über das rein Lineare hinaus. Schon die reichen Linienkurven der Falten deuten darauf, daß man nun auch an das Auf und Ab der Oberflächen, nicht nur mehr der Umrisse denkt.

Man beginnt die plastische Form zu sehen, und hier zum erstenmal sind die Figuren vollkommen durchmodelliert. Nicht daß man in die Tiefen ginge, oder die Höhen heraustriebe oder scharfe Ecken meißelte und Kanten bräche — man streichelt die Flächen nur mit zarten Strichen, und die Form fließt in sanften Wellen wie die Linie, hell und dunkel sind weich verbunden. Es ist aber alles, was innerhalb dieses Kunstbereichs liegt, in dieser leisen Sprache gesagt. Selbst der Körper ist unter dem Gewande angedeutet: man spürt die Regung der Knie und der Arme durch. Der Leichnam Christi offenbart eine Naturkenntnis, die man diesem scheinbar abstrakten Stil nicht zutrauen möchte. Man verfolge nur die Armkonturen oder die Modellierung des Torso, wie die weichen Teile unterschieden sind von den Partien, wo die Knochen unter der Haut liegen, überall das feinste Empfinden für zarte Nuancen. Oder wie ist so ein Gesicht in seinem Gefüge verstanden, auch ohne daß die perspektivischen Verschiebungen richtig gegeben, ohne daß auf die Struktur das Gewicht gelegt wäre. Das Bestreben, ein bestimmtes Seelisches recht überzeugend zu ver-

sinnlichen, hat die Kunst dazu gebracht, sich enger, inniger als zuvor dem sinnlich Erscheinenden anzuschmiegen.

Das Gefühl des Stofflichen äußert sich noch nicht eben stark, und nur in dem, was der Grundstimmung konform ist, dem Zarten. Der schleierdünne Lendenschurz Christi, Mariä Kopftuch sind Beispiele. Auch die durchsichtige Feinheit der weißen Haut oder die Weichheit seidiger Locken meint man hier und da zu spüren. Ganz zart sind endlich auch die Farben des Werks, und von einer wunderbaren weichen Harmonie. Vor dem sanften Gold die eher dunklen Gestalten in sammettiefen Tönen: die Flügelheiligen in Goldbraun und Grau, sehr reserviert, bei Maria und Johannes distingiertes Blau und Rot, der Gekreuzigte blaß mit grünlichen Schattentönen, die Antlitze licht, bei den Frauen fast weiß, mit rosigen Lippen, wie helle zarte Blüten. Die Farben sind in den Schatten rein und nach dem Licht mit Weiß, doch wenig aufgehellt. Sie sind so weich und bilden eine so feste Schicht, daß sie nicht durch ein einfaches technisches Verfahren, sondern nur durch ein durchdachtes System von Foliieren, Übergehen und Ineinanderarbeiten gewonnen sein können. Die höchsten Lichter sind zuletzt aufgesetzt, die einzelnen Schichten sehr dünn und flüssig gemalt, wie man an den abgesprungenen Randstellen sieht, wo auf dem Gold nur eine Schicht lag. Der Umriß überall dunkel gegen den Grund gesetzt, so daß die Gestalt sich abhebt. Es ist eine, zu höchst entwickelte Farbenkunst, die nichts primitives hat. Man fragt sich, was delikater ist: die Linienführungen, die Flächenmodellierung oder die Süßigkeit dieser Farbenklänge.

Woher kommt eine solche Kunst? Darauf eine bestimmte Antwort zu geben, ist heute unmöglich, da uns von hundert Werken der Zeit kaum einmal eines erhalten ist. Sie kann im eigenen Land gewachsen, sie kann auch im wesentlichen aus der Ferne hereingetragen sein. Man könnte an Prag denken, das in der zweiten Hälfte des 14. Jahrhunderts ein Mittelpunkt künstlerischen Schaffens war — freilich das Gros der böhmischen Bilder ist unendlich verschieden. Die vornehme Haltung, die Zartheit der Empfindung weisen nach dem Westen, aber man kann nirgends die Hand in die Quelle tauchen. Nur über den Künstler läßt sich sagen, daß

er so empfindliche Augen und Nerven besaß wie je einer, und daß
er die rein bildnerischen Qualitäten seines Stils mit einer innersten
seelischen Schönheit zu einer solchen Einheit verband, wie es nur
die Großen vermögen.

DIE WERKE DER ZEHNER UND ZWANZIGER JAHRE

Vielleicht liegt es also nur an der unendlich überlegenen Per-
sönlichkeit, wenn wir in den salzburgischen Werken, die dem
Pähler Altar am nächsten stehen, zwar durchweg dieselbe Grund-
stimmung aber nirgends eine ähnliche artistische und psychologische
Verfeinerung treffen wir hier. Sodann: es sind lauter Sachen,
die leicht ins zweite oder dritte Jahrzehnt des Jahrhunderts gehen
mögen und wir werden sehen, wie die Kunstart schon sich wandelt.

Auf den Außenseiten der Flügel des Pähler Altärchens sieht
man vor einem hellblauen Grund die stehende Madonna und den
Erlöser als Schmerzensmann gemalt, flüchtiger zwar als die Innen-
bilder, doch immer noch fein. Wie es an solcher Stelle üblich war,
ist eine weniger subtile Technik gewählt, trockene Farben ohne
Wärme und Tiefe auf dem Kreidegrund. Ganz dieselbe Art der
Ausführung zeigen nun acht Heiligenfiguren eines Altarkästchens
in der Einödkapelle Streichen (im Gebirg zwischen Salzburg und
Traunstein), die auf die Wangen und Flügel desselben innen und
außen gemalt sind.[1]) Nichts weniger als sorgsam durchgeführte
Gestalten, nur die Madonna innen und St. Ursula sind ungewöhnlich
gut. Sie mögen vom Meister selbst ausgeführt sein und stehen
dem Pähler Altar besonders nah — das andere ist Gesellenwerk.
Maria steht in einem hellblauen Kleide da, den weißen karmin-
gefütterten Mantel so umgeschlungen, daß er Brust und Antlitz
rund umschließt und in weichen Faltenwellen zu Boden fließt.
Das Kind sitzt auf ihrem Arm, sorgsam gehalten, und umfängt
den Hals der Mutter. Zu diesem fein abgeschlossenen Bildchen
führen die Linien der Gewandung und hier zeigt sich noch etwas

[1]) Leider ist zunächst einmal die Kapelle selbst so gut wie unzugänglich, sodann
das Kästchen hoch an einer Wand fast unsichtbar und eine photographische Aufnahme
unter den jetzigen Umständen unmöglich. Nur einige Kletterkünste erlaubten mir eine
genaue Besichtigung.

Bayr. Bd. S. 1861, Abb. Taf. 235. Riehl, Studien usw. S. 68 ff. Taf. 1.

von der Kunst des Pähler Altars. Als Gegenstück die Prinzessin Ursula in einem grünen Kleid, das mit grauem Pelzwerk verbrämt ist. Die andern Figuren stehen vor einem grellblauen Grund, auf einer Art von grünem Fliesenboden, der aber ganz unperspektivisch gezeichnet ist. In ihrer Haltung klingt der gotische Schwung noch durch, aber sie stehen breiter da und die Gewandung fällt lahm herab, mit wenigen langen Faltenzügen und fast zur Geraden erschlafften Kurven. Man braucht nur die trägen weichen Hände zu vergleichen mit dem nervös beweglichen und delikaten Fingerspiel der Pähler Heiligen, so sieht man den ganzen Abstand in der Empfindung. Freilich, einen Zug ins Breitere kann man schon hier beobachten, bei dem Köpfchen der heiligen Barbara· gegenüber dem der Madonna. Die kleinen Köpfchen der Heiligen sind es denn auch, die auf den Streichener Bildern am feinsten durchgeführt sind, während die Figur ganz untergeordnet erscheint; in ihnen ist der Ausdruck einer frommen Empfindsamkeit glücklich festgehalten. Die Modellierung der Gewänder nur angedeutet durch ein ganz weiches Auflichten, etwa wie bei einem Aquarell. Die Farben, abgesehen von den zwei erwähnten feinen Figuren, sind schreiend roh, die Karnation rotbräunlich, mit aufgesetzten weißen Lichtern.

Sehr nahe verwandt, doch im Kolorit unendlich zarter, ist ein Fresko in Lofer mit drei unbekannten Heiligen.[1]) Es sind dieselben in lange Mäntel gehüllten Figuren, die wie Zuckerhüte aufgebaut sind. Die Füße, noch ohne Verkürzung, kleben am Grund, und das breitspurige Stehen des jungen Ritters wird dadurch etwas mißlich. Die Arme, wie bisher, eng am Körper gehalten, die Hände von der Form eines länglichen Brotlaibs, die für die ganze hier behandelte Gruppe bezeichnend ist. Die Köpfe sehr klein, rundlich mit kleinen Äuglein, unbestimmt modelliert, mit den üblichen Lichtern auf Stirn, Nase und Wange. Die Gewänder fallen gerade zu Boden, ohne daß doch die Schwere und das Aufliegen so recht zum Ausdruck käme. Immerhin sind die Figuren gut nebeneinandergestellt vor den schwarzen Grund. Die Frau in

[1]) Ein junger Ritter zwischen einer Frau und einem älteren Manne, vielleicht St. Veit mit seinen Eltern.

ganz gelblichem Weiß, der Alte in einem lichtgrünen Mantel mit hell-
grauem Futter, der junge Ritter in frischem Erdbeerrot vor weißem
Hermelin. Es sind ganz helle feine Farben, die das Auge erfreuen
und das Bild zum Kunstwerk machen.

Vier kleine Bildchen im Salzburger Museum[1]) geben die Gele-
genheit, auch szenische Darstellungen dieses Malerkreises zu be-
trachten. Auf glattem Goldgrund eine Verkündigung und eine
Anbetung des Neugeborenen. Die Komposition nach hergebrachtem
Schema, doch fein empfunden: wie das Engelein kniend das Wort
der Verheißung spricht und die Jungfrau sich herüberneigt, wie
der alte Josef zu dem Stern über der Hütte emporstaunt! Die
Gewandung fließt eng am Körper herab und läßt ihn wohl durch-
fühlen; es ist deutlich geschieden zwischen den umhüllenden Teilen
und dem, was am Boden sich in kleine Wellen legt. Ein schräg ge-
stelltes, doch unverkürztes Betpultchen, das schiefe Dach der Hütte
geben die Spur einer Raumandeutung, wie auch am untern Rand der
Bildchen die Bühnenrampe gemalt ist. Die Farben licht und fein:
hellblau, hellkarmin, goldgrün. Alles ist sehr duftig und kindlich,
die Blondköpfchen ganz zart und licht, ohne viel Modellierung.
Hierin sind die (abgetrennten) Rückseiten abweichend behandelt,
indem die Gesichter dunkler gehalten, mit spitzen Lichtern die
Formen angedeutet sind, ähnlich wie in Streichen und Lofer. Man
kannte also hier eine feinere und eine gröbere Manier, jene zum
Goldgrund lichter Innenbilder passend und diese dekorativen Ab-
sichten entsprechend. Dargestellt sind zwei Martyrien in einfachen,
etwas lahmen Kompositionen. Die kürzeren Gestalten, die stärkere
Plastizität (man beachte die Saumfalten an der Alba des Dionys!),
auch die Rüstung eines Kriegers weisen unsere Bildchen in etwas
spätere Zeit, als die vor ihnen genannten Werke. Wenn diese
um die Mitte des ersten, so mögen sie schon im zweiten Jahrzehnt
des 15. Jahrhunderts entstanden sein.

Ebenfalls später, doch derselben Richtung angehörig, ist das
Kreuzigungstriptychon aus Fürstett bei Rosenheim. Das Haupt-
bild ist im Anschluß an ein Werk gemalt, das später besprochen

[1]) 49 : 29 cm. Der Goldgrund der Rückseitenbilder modern. Diese stellen die
Erdolchung eines Heiligen dar und den hl. Dionys (?) als Märtyrer vor seiner Gemeinde.

werden muß, den Altmühldorfer Altar, allein der Stil ist ein älterer.
Man sieht ein verzerrtes, rohes Werk — die Gemeinheit des Pöbels
ist mit besonderer Lust fratzenhaft gemalt und die feineren Züge
sind ungeschickt und dumpf geraten. Fast alle künstlerische Emp-
findung fehlt, auch die Farben sind trüb und schmutzig. Etwas
erfreulicher ist nur der rechte Flügel: die Marter der Ursula. Be-
zeichnend, wie hier noch die Wellen gleich runden Locken stilisiert
und die Pflanzen in der Art von Flächenmustern behandelt sind.

Eine schlechte Ährenmadonna des Salzburger Museums ver-
tritt ebenfalls diesen Stil, aber auch eine wesentlich bessere in
München (Nat. Mus.[1]), wirklich ein ungemein schönes Bild. Maria
steht mit gefalteten Händen, das Haupt leise gesenkt, in einer Halle,
die nach drei Seiten offen ist, nach hinten aber in das Chörlein
einer Kirche sich fortsetzt. Von links naht sich ein leichter feiner
Engel und hält ihr ein geöffnetes Buch hin, in das sie blickt,
von rechts drängt ein Flug kleiner anbetender Engel herein.[2]
Diese sind in Braun und Gold gemalt, Marias Kleid ist dunkelblau,
ins Schwarze gehend, die Alba des Engels rosa-weiß, die gewölbte
Decke rot. Sehr delikat ist der weiche maßvolle Rhythmus der
Gestalten zwischen den engen Vertikalen der Architektur; die Ge-
sichter rundlich und zart modelliert. Die Perspektive unverstanden,
ohne daß es auffallend störte, die Bodenfläche unverkürzt wie
ein Schachbrett. Die runden Bögen des Gebäudes deuten auf
Italien, wenn man auch hinten gotische Fenster sieht.

Noch ein klareres Beispiel solcher südlicher Formen bietet
die Heimsuchung in Salzburg.[3] Hier blickt man rechts in einen
überwölbten Oktogonalraum, der nach vorn wie ein Baldachin
offen ist — soviel ist glaubhaft und man sieht die gute Vorlage —
allein die Steinbank darunter mit Lesepult und Büchern ist unglück-
lich schief in die Fläche gequetscht. Rechts leerer Goldgrund und
am Rande Felsen mit den typischen braunen Bäumchen. Vorne

[1]) Saal XII, Bgr.: 196 : 92 cm.
[2]) Soviel ich sehe, ein vereinzeltes Beispiel einer erweiterten Darstellung. Die
Ährenmadonna, d. i. Maria als Tempeljungfrau, erscheint sonst stets allein. S. Graus,
Der Kirchenschmuck 1904.
[3]) Städt. Museum, geschenkt 1856. Bgr.: 86 : 94 cm, doch auf 3 Seiten etwas ver-
kleinert. Erhaltung gut.

begegnen sich die beiden Frauen und fassen sich begrüßend die
Arme. Ihre Kleider fließen fast faltenlos herab, in den Farben:
Zinnober, mattes Rosa und Grünlich; wie dies, so deuten gewisse
Züge in den Gesichtern, das vorgeschobene Kinn z. B. auf spätere
Entstehung. Doch ist immer noch die Verbindung mit dem Alten
so eng, daß man das Bild hierher rechnen muß.

Viel reiner repräsentieren diesen Stil der zwanziger Jahre die
Weildorfer Altarflügel in Freising.[1]) Man sieht acht Szenen des
Marienlebens, auf die beiden Seiten der Flügel verteilt, so daß die
inneren Bilder fein ausgeführt, hell und farbig mit goldenem Grunde
lachen, während die äußeren allgemeiner gehalten und in stumpferen
Tönen gemalt sind. Die Flügel schließen oben mit halben Kiel-
bögen ab, und unter diesen sieht man noch je ein Brustbild eines
Propheten herabweisen auf die Mutter Gottes, die in der Mitte des
Schreines stand. — Die Marienbilder sind einfach erzählt nach
hergebrachten Kompositionen, nicht mehr als die notwendigen Figu-
ren bietend, doch spürt man überall den feinfühligen Künstler. Es
sind schlanke Gestalten, die leise schreiten, mit edlen Gebärden,
mit zärtlichen Händen und sanfter Neigung der Häupter: fromme
Frauen und heilige Greise. Kein Laut, der die Stille stört. Einzelne
Motive sind besonders gelungen, so der müde Josef bei der An-
betung, der in sich gehüllt dasitzt, oder der weinende Jünger beim
Marientod, der die Hände vors Gesicht schlägt. Die Gewänder
fließen in vielen langen und weichen Linien herab; am Boden
legen sie sich, sacht umgebogen, wie kleine Wellen. Die plasti-
schen Formen sind bei der einzelnen Figur ganz klar, doch ohne jede
Härte und Gegensätzlichkeit, ohne daß etwa das räumliche Ver-
hältnis einer Figur zur andern greifbar gemacht wäre. Der Körper
klingt außerordentlich gut durch die Gewandung, und ihre Linien
scheinen nur die reiche Begleitung zu seinem Rhythmus. Etwa
das Sitzen der Maria, das Kauern des Josef ist durchaus glaubhaft.
Man findet dann neue Züge stärker herausgehoben als bisher:

[1]) In der Kirche des Claraklosters. Der Altar stammt aus Weildorf bei Teisendorf.
(B. A. Traunstein), wo sich noch die Madonnenfigur des Schreins befindet; er wurde 1856
von Sighart dem Kloster geschenkt. Die Bilder sind restauriert, doch läßt sich der Stil-
charakter deutlich erkennen. Bgr.: 64 : 46 cm.

der Ort wird deutlicher, wo die Vorgänge spielen. Auf der An-
betung die offene Hütte hinter Maria und ferne Burgen vor dem
Goldgrund, bei der Verkündigung, beim Tod das Kästchen, in
dessen Fächern verschiedene Geräte stehen, ja das Bett der Ster-
benden. Oder bei der Heimsuchung das Tor, aus dem Elisabeth
trat, bei der Flucht eine Landschaft mit Bergen und Schlössern.
Es ist das alles nur kulissenhaft hinter die Gestalten gemalt, aber
es ist doch vorhanden und zeigt, daß man auf solche Dinge
aufmerksam wird. Ja man sieht bereits die Reflexe auf Kanne
und Becher im dunklen Schrank, sieht die Lichter auf dem ge-
wellten Goldsaum eines Gewandes schimmern. Es ist dieselbe
Wendung zu einem stärkeren Realismus, der sich in den volleren
Formen der Gesichter, in den runden, sich wölbenden Haarlocken
zeigt. Sonst ist man aber noch recht entfernt von dem Neuen.
Die Gewänder haben zarte weiche Farben: helles Blau, Rosa,
Zinnober, Grün, dazu klingt Braun und Gold — ein lichter aber
matter Ton im ganzen. Die Technik Tempera, die Farben rein, mit
Weiß aufgehellt.

Alle diese Werke, die wir — der Grund wird sich gleich
zeigen — rund um das Jahr 1420 entstanden denken müssen,
vertreten ein deutlich ausgeprägtes Stilprinzip. Man darf es viel-
leicht erklären als eine Verschmelzung des trecentistischen Flächen-
stils der bewegten Linien mit einem neuen Streben nach körper-
licher Rundung, mit einem neuen Beobachten des Wirklichen. Die
Grundstimmung ist dabei die alte geblieben, voll weicher Empfin-
dung. Der Pähler Altar gäbe das früheste Beispiel; die Haltung
der Figuren, der Schwung der Falten ist noch der alte. Später
wird das anders, man bemerkt, daß die Menschen sich nicht in
so starken Kurven tragen, daß die Gewänder nicht körperlos sind,
sondern der Schwere folgen. Die Linien werden zahmer, gerader.
Überall wird eine allgemeine Vorstellung von plastischer Form,
von Bau und Bewegung des Körpers zur Geltung gebracht. Man
beginnt den Raum wo nicht darzustellen so doch anzudeuten; auch
ein Gefühl für Stoffliches erwacht. Bezeichnend aber bleibt die
Neigung zum Sanften und Zarten, auch in der Wahl der lichten
Farben. Gold und Rosen sind noch das Ideal der Zeit.

In diesen allgemeinen Zügen ist es derselbe Stil, der sich gleichzeitig im ganzen Norden ausgebildet hat: in Frankreich, in den Niederlanden, in Köln, in Süddeutschland und in Böhmen. Man hat ihn auf italienische Anregungen nachgiottesker Kunst zurückführen können, die ganz direkt in Frankreich, in Böhmen, auch in Tirol auftreten. Wir haben auch in unserm Kreis eine Spur davon bemerkt, deutlichere zeigt etwa das Triptychon von 1424 in Rangersdorf in Kärnten. Allein so viel ist sicher: direkt hat dieser Einfluß in Salzburg nicht gewirkt. Nichts unvermittelt Fremdes stört hier, die alten Formen haben ganz langsam und wie von selber sich mit dem neuen Gehalt erfüllt. Das spricht für das Vorhandensein einer starken Tradition und tüchtiger Meister.

1425—1449 ⌘ DAS RAUCHENBERGERSCHE VOTIVBILD

Um dieselbe Zeit muß ein Werk entstanden sein, dessen Stil
zugleich zurück und vorwärts weist. Es ist das Votivbild des
Plebanus und erzbischöflichen Hofmeisters Johann Rauchenberger,
der 1429 gestorben ist.[1]) Das Werk ist leider nur wenig mehr
im alten Zustand: der Goldgrund ist neu und die Farben sind
durch Firnis und Übermalung trüb und dunkel geworden; endlich
ist die eine Tafel in drei Teile zerschnitten. Es war ein breites
niedriges Bild: Heilige vor goldenem Grund stehend. In der Mitte
die Madonna, hinter der zwei Engelchen einen kostbaren Vorhang
halten, auf jeder Seite vier Heilige ihr zugewandt. Nur Marga-
retha, die äußerste links, neigt das Haupt zurück zu dem knienden
Stifter, der betend zu ihr emporblickt. Maria reicht dem Kinde
die Brust, zu dem sie mütterlich niederschaut; vielmehr der Kleine
zieht das Gewand beiseite, um zu trinken, die Mutter wehrt ihm
halb und halb gibt sie ihm nach, und so ergibt sich ein zierliches
Fingerspiel. Diese Madonna, ein stolzes in sich ruhendes Bild, wie
eine Statue vor dem reich herabwallenden Vorhang, ihr Haupt
von den Engelsschwingen umrahmt, die weit ausgreifen. Von
rechts her scheinen die Apostel und der heilige Rupert zu nahen,
voran der feine Jüngling Johannes mit anmutiger Neigung. Auf
der andern Seite der Täufer, nach links hin auf das Lamm blickend
und weisend. Es sieht aus, als ob er die Nahenden einlüde, heran-
zukommen und als ob dann Margarethe den Stifter mit sich zöge
in diese Bewegung nach dem göttlichen Bilde hinein. Über die
Gestalten, die eigentlich ruhig stehen, geht es doch wie zwei Wellen,
die nach der Mitte hinlaufen. Diese Rhythmik im Nebeneinander
einfach gereihter Figuren ist ein Erbteil der frühen Gotik — man
bemerkt sie auch noch bei Stefan Lochner in dem Kruzifixus-
bilde von Nürnberg. Auch im Motiv der einzelnen Figur klingt
die gotische Haltung nach; die Gewänder sind sehr weit, sie fluten
schwer und weich zu Boden. Die Köpfe verraten eine neue Emp-

[1]) Nicht des Erzbischofs Johann von Reisperg, der ein andres Wappen führt.
R. ist seit 1422 als Hofmeister genannt. Ursprüngliche Bildgröße: 55 : 215 cm. S. Semper,
Oberbayr. Archiv 1896 S. 453 f. Der Grabstein des Plebanus in St. Peter, Veitskapelle.

findung: noch findet sich etwas von der alten Anmut, aber zugleich ein gehaltener Ernst; der heilige Rupert blickt beinahe finster. Vor allem ist die Form ganz anders angepackt als bisher, ist fest und schier mächtig entwickelt. Dem rund gewölbten Schädel antwortet das starke Kinn, man spürt die Backenknochen und die Gegensätze der großen formbegrenzenden Flächen. Diese neue Formempfindung kommt auch in dem Falle der Gewänder zum Ausdruck: wie sich etwa die Alba des Bischofs am Boden bricht. Vorher schmiegten sich die Falten nur mit einer sachten Biegung am Boden hin. Nur die Köpfe freilich zeigen eine kräftig-konsequente Durchbildung in breiten Rundungen. Verändert ist dann die Karnation, die warm und bräunlich ist, und die sehr dunkle tiefe Erscheinung der Farben ist nicht allein durch die Erhaltung verursacht. Die Madonna ist in Schwarzblau gehüllt, der Vorhang tiefrot mit goldenem Muster, die Heiligen entsprechend gekleidet. Auch hier dieselbe Empfindung für das Ernste, Schwere.

Unser Bild ist aus der gleichen Tradition wie die früheren nicht rein zu erklären, trotzdem der Zusammenhang evident ist. Die rundlichen Köpfe von den Weildorfer Flügeln kehren wieder. Der Bau der Figur und die Anlage der Gewandung hat vielfach Ähnlichkeit mit den Streichener Heiligen. Motive, wie die herabfallenden Mantelenden, die eine Gestalt auf beiden Seiten einrahmen, sind vom Pähler Altar her bekannt. Allein das unbestimmte zähe Fließen der Gewandung, wie man es besonders deutlich bei dem Paulus sieht, ist neu, und dazu kommt etwas Verschwommenes, nicht scharf linear Umgrenztes, besonders auch in der Modellierung der Köpfe, das, zusammen mit den Farben, auf östliche Schulung deutet. In Wien, an der Donau haben sich, wohl unter böhmischem Einfluß, ähnliche Gewohnheiten ausgebildet; auch das Rangersdorfer Altärchen von 1424 zeigt hierin und in Gewandmotiven Verwandtschaft. Besonders merkwürdig sind aber die Beziehungen zu dem Werk, von dem nun zu reden sein wird, dem Altmühldorfer Altar. So groß die allgemeinen Unterschiede sind, die Gesichtsbildung, besonders die Zeichnung der Augen, ist ganz übereinstimmend. Dieselben glatten festen Formen mit dem starken Kinn, dem leicht vorgeschobenen Mund, der geraden Nase; dann

unter sanft gewölbten Brauen schwere Oberlider mit dem Umriß, wie man etwa eine Gondel zeichnet, die Unterlider schmal, in flachem Bogen. Diese Übereinstimmung kann nur aus dem engsten Schulzusammenhang erklärt werden. Wenn also das Freisinger Bild einen älteren Stil zeigt, so kann sein Meister nicht der Nachahmende sein, denn sonst hätte er sich auch im übrigen an sein Vorbild gehalten, vielmehr ist sein Werk das ältere und bezeichnet die Vorstufe zu dem andern. Es ist unwahrscheinlich, daß beide Werke von demselben Meister herrühren, und so dürfte das Rauchenbergersche Bild von dem Lehrer, das Altmühldorfer von dem jüngeren Meister gemalt sein.

DER ALTMÜHLDORFER ALTAR

Damit erhalten wir zugleich einen sicheren Anhalt für die Lokalisierung und Datierung der Altmühldorfer Kreuzigung. Beides ist bisher ungewiß gewesen. Da nun aber das Rauchenbergersche Votivbild salzburgisch ist und sich ferner in der Salzburger Gegend eine größere Gruppe von Werken erhalten hat, die von dem Altmühldorfer Bild abhängig ist — wir werden sie später betrachten — so muß wohl auch dieses von einem salzburgischen Meister herrühren. Es wird das um so wahrscheinlicher, als Mühldorf salzburgischer Besitz war und sich auch urkundlich ein Fall nachweisen läßt, daß ein Salzburger Maler für die Stadt gearbeitet hat. — Man hat das Bild auf rund 1400 datiert. Dies ist unmöglich, die schwere Körperlichkeit der Figuren um diese Zeit undenkbar. Ein Vergleich mit dem Pähler Altärchen macht es vollends unbegreiflich, wie zwei so verschiedene Werke in demselben Lande um dieselbe Zeit hätten entstehen können, selbst verschiedene Schulung, verschiedenste Persönlichkeiten vorausgesetzt. Auch von einem andern Punkte her kommt man zu dem gleichen Resultat einer späten Datierung, nämlich durch die Analogie der Miniaturen. Hier gibt eine Salzburger Bibel der Münchener Staatsbibliothek vom Jahre 1428 die feinsten, zartesten Beispiele für den Stil, der das erste Jahrhundertviertel beherrscht, und ihren Miniaturen ist das Kanonbild eines Missale von St. Peter, 1432 datiert, künstlerisch und technisch aufs nächste verwandt. Allein es besteht

ein großer stilistischer Unterschied zwischen beiden Werken: in
dem späteren ist alles plastisch geformt, was vorher in einer all-
gemeinen Unsicherheit verdämmerte. Die Gewänder früher leicht
und spielend, fallen nun schwer in geraden Falten. Die Bewegung
ist eckig, der Ausdruck stark und schier heftig geworden. Die
Farben saftiger, nicht mehr von der überirdischen Zartheit des
älteren Stils. Wir werden alles dies beim Altmühldorfer Altar
wiederfinden, bei ihm auch eines, was charakteristisch ist: bei
den älteren Werken ist die Karnation sehr licht, weiß, auch wohl
rosig überhaucht, und in den Schatten grün; jetzt wird die Haut
warm braun gemalt und mit grünen Schatten modelliert, so daß
sie erdhafter, fester erscheint.[1]) Es ist dies gewiß nicht die eigene
Errungenschaft des Miniators, sondern hier darf man offenbar
den Einfluß der großen Malerei des Meisters von Altmühldorf
erblicken, der hier zwischen 1428 und 1432 oder doch ungefähr
in dieser Zeit gewirkt haben muß. Da wir außerdem ein dem
Altmühldorfer verwandtes Werk etwas älteren Stils mit dem Datum
„vor 1429" besitzen, so muß auch der Altmühldorfer Altar in
diesen zwanziger Jahren entstanden sein. Doch nun zu dem Werke
selbst![2])

Ein großes Breitbild: in der Mitte hängt Christus am Kreuz,
links steht die Schar der leidgebeugten Frauen, rechts die Krieger,
der Priester und der Hauptmann. — Große, mächtige Gestalten
vor dem goldenen Grund; klare helle Farben in breiten Flächen:
Rosa, lichtes Blau, Zinnober, reines Grün, dazwischen Weiß und
das Braun der Karnation. Das gibt mit dem Gold einen lauten
Klang, frisch, ohne sonderliche Feinheit — man denkt an ein
Fresko, nur daß alles viel klarer leuchtet. So der erste Eindruck. —
Maria sinkt in Ohnmacht nieder wie ein hoher Baum, der gefällt
ist und sich langsam neigt. Zwei Frauen halten sie; rührend ist
die Gestalt der Aufnehmenden, die sich wie scheu zu ihr empor-

[1]) Dieselbe Wandlung, als etwas nicht Zufälliges, bei einer Gruppe zusammen-
gehöriger Werke im Kloster St. Lambrecht, wo das Verhältnis von Älterem und Jüngerem
absolut klar ist. Man hat diese Bilder irrtümlich der Salzburger Schule zugeschrieben,
zu der sie höchstens entfernte Beziehungen haben. Semper, Jahrbuch d. Zentralk. 1904.

[2]) Das Bild wurde von Hauser in München sehr sorgfältig restauriert. Phot.
Hanfstaengl. Abb. bei Richl und in den Bayr. Kunstdenkmalen, wenig gut.

drängt und das Gesicht voll Liebe und Schmerz dem ihren nähert. Eine dritte wendet sich ab, mit zerstörtem Antlitz, und ringt die Hände, Johannes hält die seinen fest gefaltet und starrt, ein schmerzvoller Beter, zu dem Haupt des Sterbenden empor. Das ist niedergefallen auf die breite Brust, mit hohlen Augenwinkeln, verzogenen Lidern. Der junge Hauptmann, in silbernem Panzer, mit üppigem Turbanbau, blickt ernst zurück und erhebt die Hand: vere filius dei erat iste. Der Priester wehrt ab, finster, warnend; dahinter die Krieger eisengerüstet, eine rohe feste Schar. In den Lüften schweben vier Engel und fangen das Blut des Erlösers in Kelchen auf.

Alles ist voll ernsten Ausdrucks, alles schwer, alles fest gefügt. Die Gesichter haben große Formen und sind voll, plastisch, mit dunklen Schatten und kräftigen Lichtern.[1]) Die Formen des Akts sind in großen Flächen gut gegeben. Die Gestalten stehen breit und schwer; nichts mehr von gotischem Schwung, selbst die gespreizte Haltung des Hauptmanns ist anders glaubhaft als bei dem jungen Ritter von Lofer. Die Glieder der Hände haben Funktion: die ineinander gepreßten Finger der Betenden, die zusammengekrampften Christi, die Schildgriff und Streitkolben umfassenden Fäuste der Gepanzerten bezeugen es. Ein so heftiges, starkwilliges Greifen, wie das des Priesters, der seinen Mantel rafft, ist in der älteren Kunst unerhört. Man sieht da, wie die Gelenke sich durch die Haut pressen. Die Gewänder fallen lang herab, in sparsamen, wohlmotivierten Falten; keine Spur mehr von leichtem Spiel der Linien und Formen: alles ist notwendig, ist bedeutend geworden.

Verkürzungen sind nicht beherrscht, Raumprobleme kaum berührt. Allein das starke Gefühl für die Breite der Flächen und die Rundung der Form mußte bald dazu führen, und schon fühlt man etwas davon bei dem Kriegergesicht, das zwischen Hauptmann und Priester, zwiefach überschnitten, herausblickt. Wie fest ist alles gegen die Weichheit der früheren Bilder! Vor allem: der große Schritt ist hier getan, der aus dem alten Stil zu einem

[1]) Die stärksten Lichter rühren zwar von einer im übrigen sehr gut durchgeführten Restauration der letzten Jahre, doch waren schon ursprünglich die Gesichter sorgsam durchmodelliert.

Fischer, Die altdeutsche Malerei in Salzburg.

neuen führen mußte. Eine mächtigere Auffassung vom Menschen, ein Gefühl für das Starke und Feste im Psychischen wie in der Körperlichkeit, leuchtet aus diesem Bild. Ist sie ganz das Eigentum dieses Künstlers? Es gibt keine schlagenden Analogien, aber ich glaube, daß er unter dem Eindruck italienischer Werke, der Kunst des Giotto hier geschaffen hat. Einzelheiten wie die Engel oder ein Mantelsaum (s. auch das Rauchenbergersche Votivbild) beweisen nichts, auch die händeringende Frau, die man mit der Beweinung in der Arena zusammenhalten mag, mögen nicht jeden überzeugen. Aber es ist giottesker Geist, den das Ganze atmet.

Wir sahen nach rückwärts den Zusammenhang mit der Salzburger Tradition, durch das Rauchenbergersche Votivbild vermittelt — die rundlichen Typen, die weichen Frauenhände in langem Oval würden auch für sich darauf deuten — ebenso aber besteht er mit den folgenden Malern und Werken. Der Altmühldorfer Meister muß auf seine Kunstgenossen bedeutend eingewirkt haben; seine Schule ist groß gewesen. Wir sahen die Stilwandlung in der Miniatur von 1432, sahen die Kreuzigung von dem älteren Maler des Fürstetter Altars nachgeahmt. Ganz die Art des Meisters zeigt sich in einem Fresko von 1433 in St. Leonhard bei Tamsweg, das einen Bischof und den Baumeister der Kirche in ganzen lebensgroßen Figuren darstellt. Es sind einfach-große Gestalten, die Gewandung·in schlichten fallenden Falten plastisch recht gut durchgefühlt. Der Baumeister, der seine Mütze und sein Winkelmaß hält, zeigt individuelle Züge, starke Nase, ergrautes Haar, kurzen Vollbart, mit einem klugen bescheidenen Ausdruck. Auch die Karnation, braun mit grünlichen Schatten, beweist den Zusammenhang mit dem Altmühldorfer.

DER HALLEINER ALTAR

Wichtig ist ferner der Altar aus der Armenkapelle von Hallein im Salzburger Museum[1]), von einem Meister herrührend, der noch Beziehungen zu dem der Weildorfer Flügel hat, doch stark unter

[1]) Triptychon mit doppelten Flügeln: l. St. Martin, r. Johannes der Täufer; bei geschlossenen Innenflügeln in der Mitte die Verkündigung, l. St. Barbara, r. St. Katharina. Bgr.: Mb. 83 : 80 cm. Flügel: 85 : 32/35 cm. Erhaltung vorzüglich bis auf den übermalten Kopf der Verkündigungsmaria. Erworben 1874.

dem Eindruck des Altmühldorfers steht. Auf dem Mittelbild eine
Anbetung der Könige: am Boden sind Gras und Kräuter angedeutet,
als Landschaft links ein Hügelrand mit den gewohnten Bäumchen,
rechts der Schober, unter dem Maria sitzt. Die Könige wie üblich
angeordnet, der Alte kniend mit seinem Kästchen, die andern
stehend und herantretend; sie sind alle drei in das reiche Mode-
kostüm der Zeit gekleidet, mit Turbankronen, wogenden Federn
und flatternden Binden — ein weißes Pudelchen begleitet sie. Auf
den offenen Flügeln der heilige Martin, ein feiner Ritter, der für
den Bettler seinen Mantel entzweischneidet, und der Täufer Johannes,
breitspurig auf einem Marmorboden, mit finsterem Blick auf sein
Lamm deutend: ein baumstarker Mann mit ungeheurem braunen
Bart und dicker Mähne. Bei geschlossenen Innenflügeln auf einem
karminroten goldgestirnten Grund die Gestalten der Verkündigung
und zwei heilige Jungfrauen. Diese und Maria haben noch etwas
Altertümliches in der weichen Haltung, doch fallen die Gewänder
schwer in geraden Linien zu Boden, der Engel naht sich mit einer
ganz neuen Lebhaftigkeit und Eindringlichkeit. Die Köpfe haben
noch etwas von den weichen älteren Typen, doch schon die festen
Formen des Altmühldorfers, man bemerkt auch schon die leicht
gekrümmten Nasen, die prächtig gewölbten Lockenberge. Wenn
man den Täufer mit dem vom Rauchenbergerschen Bilde ver-
gleicht, so erscheint dieser fast zierlich. Freilich weist noch manches
zurück, so die weicher fließenden Gewänder, die zarten Händchen
und dergleichen. Ganz neu aber ist eines: die konsequente Stoff-
darstellung. Bisher hatte man die Gestalten ganz in ideale Ge-
wandung gesteckt, jetzt kommt eine Fülle von Zügen der Wirk-
lichkeit, und man stattet die Heiligen mit dem Prunk der irdischen
Herrscher aus. Da sieht man silberne Panzer, Schellengürtel, Zobel
und Hermelin, schimmernden Seidendamast und feine Schleier-
tüchlein, neben dem aufgelegten Gold auch schon gemaltes (Ärmel-
saum am Mantel des greisen Königs). So erhielt die reine Malerei
eine Fülle neuer Aufgaben und das Kolorit eine neue Mannigfaltig-
keit. In dem feinen Zusammenklang schönfarbiger Stoffe sieht
man neue Wirkungsmöglichkeiten. Man liebt noch die zarten
Farben: feines Karmin, Hellblau, Lichtgrün, Hellgrau, weißer Damast,

brauner Pelz und Schimmer von Silber und Gold. Der Engel der Verkündigung in weißer Alba und weißer Tunika mit breitem Goldsaum vor dem karmindunklen Grund ist ein besonders schöner Wurf. Das zottige Fell des Hündchens hätte kein Früherer gemalt. Es ist denn auch die Technik etwas verändert: gegen die dünn lasierende und zart vertreibende ältere Manier bemerkt man hier ein breites Aufstreichen von dicken stellenweise sehr zähen Farben. So tritt nun das Stoffliche auch des Materials stärker heraus.

NACHFOLGE DES ALTMÜHLDORFERS

Dieselbe Art in der Behandlung der Farbe, nur noch kräftiger, krasser, hat ein Meister, der dem Halleiner wie dem Altmühldorfer sehr nahe steht und von dem sich drei Bilder erhalten haben. Das erste ist eine Kruzifixustafel in Laufen[1]), mit der man vielleicht die Inschrift eines 1433 geweihten Altars der Kirche in Verbindung bringen darf. Vor dem goldenen Grund der Gekreuzigte, unten Mutter und Jünger, eng in ihre Mäntel gehüllt. Maria, mit gerungenen Händen, starrt vor sich nieder, Johannes schaut seitwärts in das Buch, das er hält, voller Schmerz. Kein frommes Aufblicken mehr, keine Überwindung, nur niederdrückende dumpfe Schwere. Der Christus ist wie aus Altmühldorf übernommen: dieselben Formen, derselbe braune Fleischton, das dünne Lendentuch und der grüne Dornenkranz im dunklen Haar. Allein der Körper ist doch weniger fein verstanden, und er hängt schwerer herab; das Haupt ist krampfhaft verzerrt, ohne den Adel des Vorbilds, die Hände sind aufgequollen um die Nägel und viel Blut läuft in dicken Tropfen und Bächen herab. So sind auch die Gesichter der Heiligen satt, dick, wie geschwollen. Entsprechend der Stimmung, entsprechend den Formen sind auch die Farben dumpf, schier trüb geworden: der Boden dunkelbraun, Maria in schwerem grünlichem Blau, Johannes in bräunlichem Rot.

Ganz verwandt ist übrigens, abgesehen von der klaren Farbe, der Miniator des St. Peterer Kanonbildes von 1432 gerade diesem

[1]) Pfarrhof; Bgr.: 129 : 94 cm. Rs. Monogramm Christi in ornamentaler Rahmung. Bayr. Kd. S. 2757, Taf. 277. Das Bild ist n i c h t übermalt und kaum hier und da geflickt.

Maler. Nur eine gewisse Eckigkeit der Bewegung und harte Schärfe
der Form geht über ihn hinaus.

Von dem Meister des Laufener Bildes hat sich dann eine zweite
kleinere Kreuzigung im Stift St. Florian erhalten.[1]) Der Gekreuzigte
ist derselbe, nur daß das Haupt noch tiefer auf die Brust herab-
hängt. Die Gestalten der Mutter und des Jüngers sind etwas
kürzer; Maria im gleichen Motiv, doch hält sie die Hände mit
offenen Flächen, wie beteuernd vor die Brust; Johannes blickt,
das gesenkte Haupt in die Rechte geschmiegt, nur mit den Augen
düster zum Kreuz empor. Er hat kurze Ringellocken statt der
dicken Perücke von Laufen und einen Römerkopf; er wie Maria
scheinen psychisch feiner organisiert als dort. Die schweren Ge-
wänder mit wenigen Falten stimmen wohl überein, allein sie legen
sich in klareren größeren Flächen, stauen sich am Boden in spitzen
Ecken, und so dürfte das Bild etwas später entstanden sein, als
der Maler in plastischer Anschauung weiter geschritten war. Im
Bau des Bildes ist das Gradlinige, Rechtwinklige, fast Quadra-
tische stark betont und gibt ihm Größe und Ernst; dagegen dann
das reizende Motiv der dreiteiligen Kugelbäumchen, die die Linie
des niedrigen Horizonts rhythmisch begleiten, je eines in jedem
Abschnitt zwischen den Figurensäulen.

Der Maler muß alt geworden sein, denn eine dritte Kreuzigung
von seiner Hand trägt die Jahreszahl 1464[2]) (Salzburg, Privatbesitz).
Sein Stil ist für diese Zeit ganz rückständig, man sieht auch die
geringe Erfindungskraft. Es ist diesmal eine Kreuzigung mit vielen
Figuren, die eng um den Schaft des Kreuzes gequetscht sind. Der
Leichnam hängt sehr straff, der Bauch ist etwas herausgewölbt,
das Haupt noch krasser verzerrt und herabgesunken, und überall
tropft das Blut dick und grausig herab. Links unten die ohnmäch-
tige Maria, von Johannes und einer Frau gehalten; es sind die
alten gedunsenen Gesichter. Rechts der deutende Hauptmann, in
langem Kleid und Mantel, es ist ein fester bärtiger Gesell geworden;

[1]) 60 : 57 cm. Erhaltung gut.

[2]) Dieses Datum allein würde schon beweisen, daß der Altmühldorfer Altar nicht
schon 1400 entstanden sein kann. 64 Jahre ist etwas zuviel für ein Malerschaffen nach
den entscheidenden Jugendeindrücken. — Bgr.: 132 : 77 cm. Goldgrund u. Lendentuch
übermalt. Sammlung von Frey.

tückisch auf ihn einredend der weißbärtige Priester. Darüber
Fratzen und Helme, in die Luft stehend Fähnlein und Spieße. —
Die Falten gerade gezogen, wie wenn die Gewänder gespannt wären.
Genießbar sind höchstens die Farben, zäh, dunkel und schwer;
doch bei dem Hauptmann und dem Priester ein guter Zusammen-
klang von Dunkelgrau, Grün und Schokoladebraun. Im ganzen
freilich keine Fortbildung, nur Erstarrung.

Eine ähnliche Richtung wie dieser Maler hat ein anderer ein-
geschlagen, der im zweiten Jahrhundertviertel gewirkt haben mag.
Von ihm rühren die großen Tafeln mit der Kreuzigung und der
Auferweckung der Drusiana in München. Die Bilder sehen sehr
dunkel aus: viel tiefes Braun und trübes Rot vor dem Goldgrund,
der nicht mehr leuchtet. Die Kreuzigung ist voller Pathos; Johannes
reckt mit einem verzweifelten Ausdruck das Haupt zum Himmel,
Maria, die der Schmerz niederpreßt, drückt die gefalteten Hände
krampfhaft gegen das Kinn, das Gesicht von Weinen zerstört.
Christus ist ausgestreckt am Kreuz, wie wenn er im Todeskampf
den Leib strack nach einer Seite ausgespannt hätte. Diese Ge-
stalten, die in lange Gewänder gehüllt sind, und wie verdreht sie
sich biegen, um einen Affekt recht leidenschaftlich auszudrücken,
das kehrt auf dem zweiten Bilde wieder. Die Stimmung ist hier
leiser: Johannes spricht milde und fein die beschwörenden Worte,
und mit rührender Zartheit hebt sich die weiß verhüllte Frau, wie
träumend, von ihrem Lager. Erstaunt gerührt stehen die Begleiter
dabei. Als Hintergrund sieht man eine romanische Kirche auf
einem ummauerten Hügel, natürlich ohne räumliche Verbindung
mit dem Vordergrund, doch als Kulisse gut. Ebenso ist auf der
Kreuzigung zum erstenmal der Boden deutlich bezeichnet; man
sieht eine ebene Heide mit zwei einsamen Bäumen, die nicht mehr
die alte Kugelform haben, sondern zarte leichtbefiederte Ästchen
in die Luft senden. Durch die Ebene windet sich ein Weg in die
Tiefe und man bemerkt hier dieselbe Neigung zur heftig ausgeboge-
nen Linie wie bei den Figuren und ihren enggespannten Ge-
wändern. Es ist aber nicht mehr die alte Freude an der heiter
spielenden Kurve — diese steht jetzt ganz im Dienste des Ausdrucks.
— Wenn wir die Verwandtschaft der Bilder mit der Laufener und

der Salzburger Kreuzigung bemerkten, so bieten sie zugleich einen neuen Hinweis auf die Zusammengehörigkeit unserer ganzen Gruppe: das Bahrtuch der Drusiana hat genau dieselbe Farbe, dieselbe Musterung wie der Teppich hinter der Madonna des Rauchenbergschen Votivbildes. Die Typen übrigens mit ihren besonders starken dicken Nasen erinnern auch ein wenig an Böhmisches, ebenso Farben und Gewandstil.

DER AUSSEER ALTAR v. 1449

Es steht endlich noch ein Werk mehr mit dem Altmühldorfer Altar selbst, als mit den zuletzt besprochenen Bildern seiner Nachfolge in einem gewissen Zusammenhang: der Dreieinigkeitsaltar von 1449 in der Spitalkirche von Alt-Aussee.[1]) Wenn man das Flügelbild der heiligen Witwen mit der Frauengruppe jener Kreuzigung vergleicht, wird man das nicht verkennen. Da sich zugleich an ganz anderer Stelle im Salzburgischen ein Werk derselben Hand gefunden hat, so ist es wahrscheinlich, daß der Ausseer Altar auch von einem Meister unseres Gebiets geschaffen ist. Salzburg war ja auch die nächste größere Stadt der Gegend.

Auf der Mitteltafel sieht man in einem steinernen Thron Gott den Vater sitzen, mit den ausgebreiteten Armen den Gekreuzigten gerade vor sich haltend; zwischen beiden fliegt die Taube herab. Um den Thron drängen sich zu beiden Seiten die Apostel, kniend und fürbittend bei der Gottheit; über seinen Lehnen lugen singende Englein hervor, eines schlägt die Zimbel und zwei fliegen aus den Lüften herab mit kleinen Posaunen. Es ist ein streng symmetrischer Aufbau und die Fläche ist sorgsam und zierlich angefüllt: um das Heilige ein feiner Rahmen, unten zwei Kniende, dann die Nimbenscheiben und oben die spitzen Flügel der Engelchen vor dem Gold. — Auf den vier Seitenbildern die vier Chöre der Heiligen; je drei Gestalten vorn kniend, und über ihnen dann die Köpfe der andern herausschauend: unten eine dunkle Masse, dann die runden Köpfe und Nimben in zwei Reihen und endlich ein Streifen Gold. Auf den Außenseiten der Flügel sieht man .

[1]) Bgr. Mittelbild: 149 : 98 cm, Flügelbilder: 70 : 41 cm. Predella: 2 Engel mit Schweißtuch. Wappen. Maria memento mei 1449.

vier Szenen des Marienlebens, und auf den festen Seitenbildern
vier stehende Paare weiblicher Heiligen; allein wenn schon die Vor-
derseiten trüb und dunkel geworden sind, so erst recht diese
Bilder, die schon ursprünglich eine weniger subtile Ausführung
hatten. Bei jenen Mariendarstellungen findet man eine deutliche
Bezeichnung der Örtlichkeit; so öffnet sich hinter Maria bei der
Verkündigung eine Halle mit den gewohnten italienischen Rund-
bögen, so bei der Anbetung des Kindes zerfallene Mauern mit
einem Strohdach, und hinten schläft Josef, den Kopf auf ein Mäuer-
chen gelegt. Es ist denn auch auf dem Mittelbild die Bühne und
der Thron Gottes deutlich dargestellt, in schwacher Perspektive
zwar, doch mit klarer Scheidung der beleuchteten und der beschat-
teten Seite. Die Figuren sind untersetzt und scheinen klein, ihre
Gebärden und ihre runden Köpfe haben etwas Kindliches. Die
Gewänder legen sich nun ganz in grade Linien und ebene Flächen,
wie denn auch in den Gesichtern die kantige Form bevorzugt ist,
ja manchmal erinnert die Formung an eine grobgeschnittene Stein-
figur mit harten Kanten und eingehauenen Rinnen. Starr hängt
auch Christus am Kreuz mit festen Muskeln und mächtigem Thorax.
Man sieht, wie die Neigung zum Starken und Festen selbst bei
einem Maler sich äußert, der sonst mehr Neigung zum Freundlich-
Leichten und zu anspruchsloser Stille hat. Ein besonderes Verdienst
haben seine Farben; sie sind tief und müssen schön geleuchtet
haben: ein glutvolles Karmin, goldenes Gelb, dunkles Blau und
Grün; das Karnat bräunlich und die Locken weiß oder blond.
Man bemerkt ein Arbeiten mit nassen, heute trüb gewordenen
Lasuren, das auf die Vermutung führt, daß dieser Meister schon
ölige Bindemittel benutzt hat — mit Sicherheit wird das freilich
nur der Techniker entscheiden. Das und manches andere weist
aber auch auf eine Berührung mit niederösterreichischer Malerei, wie
man sie in Wien zentralisiert denken muß; Beispiele ihrer Art
haben sich dort wie in Klosterneuburg, Wiener Neustadt usw.
aus dieser Zeit erhalten.[1])

[1]) Vielleicht ist mit ihr auch der Breslauer Barbaraaltar von 1447 in Verbindung
zu bringen, der zugleich niederländischen Einfluß zeigt. Niederländer haben in Wien
während des ganzen Jahrhunderts fast eine Rolle gespielt.

Von dem Meister des Ausseer Altars sind sodann zwei Tafeln, ursprünglich vielleicht von Einem Altarflügel, die sich im Oberpinzgau (auf Schloß Mittersill) erhalten haben. Zweimal zwei Heilige übereinanderstehend, genau in der Art, wie auf den Ausseer Standflügeln. Die Übereinstimmung geht bis in die zierlich gekräuselten Lockenhaare und die gewölbten spitzen Fingernägel. Die Figuren stehen auf glattem Boden vor einer Art niedriger Steinbrüstung, hinter ihnen ist wie in Alt-Aussee ein heller Himmel, der nach oben dunkel wird, von weißen Wölkchen durchzogen. Die kurzen Gestalten stehen simpel und etwas steif mit ihren Attributen da, ihre weiten Gewänder fallen lang herab und stauen sich am Boden. Die Erhaltung ist vorzüglich, die Farben leuchten in ihrer ganzen Pracht und Klarheit. Ein Nachklang des alten Stils in den Faltenzügen, die weniger harte Formgebung lassen eine frühere Entstehung als die des Ausseer Triptychons vermuten, das nicht wohl das Jugendwerk eines Künstlers sein kann. Die Behandlung wäre dann etwas allgemeiner geworden, denn die Hände sind in Mittersill mit fetten Lichtern kräftiger durchgebildet.[1])

Ein anderes Werk wurde dem Meister mit Unrecht zugeschrieben.[2]) Das Kreuzigungstriptychon in Hallstatt ist mindestens 20 Jahre später entstanden und zeigt in keinem Zug die besonderen Stileigentümlichkeiten unseres Malers. Man erkennt hier wohl eine ältere Schulung, aber nichts, nicht Farben, Formen, Linien, deutet auf ihn. Es handelt sich um einen groben Provinzialmaler, der von verschiedenen Seiten Anregungen erfahren hat — eine Besonderheit die plastischen Goldsäume und gewisse Farben (z. B. ein Orangerot), die fast an Italien erinnern. Manche Ähnlichkeit hat die Kreuzigung von Törrwang (B. A. Rosenheim), um das Jahr 1480 entstanden.

Dagegen hängt ein Flügel im Kloster St. Peter in Salzburg mit dem Ausseer Meister zusammen, Katharina und Ursula auf der Vorderseite, St. Georg auf der Rückseite darstellend.[3]) dürfte von einem Schüler, doch erst um das Jahr 1460 gemalt sein.

[1]) Bgr.: 126 : 42 cm. Rahmung modern.
[2]) Stiaßny a. a. O. mit Abbildung.
[3]) Restauriert, ca. 80 : 60 cm.

Besonders der Drachentöter, der auf seinem Pferde gegen das Untier ansprengt, erinnert an Mittersill. Es ist noch die alte, ideal allgemeine Auffassung und Zeichnung, die Farben hell und etwas leer. Die feinen Fräulein auf der andern Seite sind schon delikater gemalt, in modischem Kostüm mit Pelzbesatz und Geschmeide, vor einem zartgemusterten Grund. Auch hier eine lineare Erstarrung des früheren Stils, großflächige Anlage, eine gewisse Niedlichkeit. Dies ist Eigenes, ebenso die Tracht, das Muster des Goldgrundes, wie auf der Rückseite die Andeutung des Lokals, das Kostüm des Georg, der weißblaue Himmel wieder an den alten Meister gemahnt.

Wir haben beobachtet, wie sich der erste Stil des fünfzehnten Jahrhunderts unter dem Eindruck, den das Schaffen eines bedeutenden Meisters hinterließ, in einen zweiten gewandelt hat. Die leichte Anmut ist der ernsten Schwere gewichen; dasselbe Gefühl herrscht nun im Geistigen wie im Körperlichen. Die Formen sind fester, die Farben sind tiefer geworden. Eine neue Empfindung für das Räumliche und für das Stoffliche ist leise erwacht. Nun bedurfte es einer großen Persönlichkeit, um diese Ansätze neuer Bildungen zu einem Ganzen zusammenzuschweißen, das mit überzeugender Kraft eine weitere Welt umspannt.

1449—1475 ஜ KONRAD LAIB

Man kann in unserer Gegend drei Haupttypen für die Darstellung der Kreuzigung im 15. Jahrhundert unterscheiden. Den ersten und ältesten, mehr Symbol als Darstellung, vertritt das Pähler Altärchen: das einfache Kruzifixusbild, in der Mitte das Kreuz, rechts Johannes und links Maria darunter. Durchweg Hochformat. Die Bilder des zweiten Typus sind teils nach der Breite, teils nach der Höhe hinausgedehnt, ihr Beispiel ist der Altmühldorfer Altar, der den Vorgang gibt: in der Mitte der Gekreuzigte, links steht Maria mit vier Frauen und Johannes, rechts der empordeutende Hauptmann, der Priester und Kriegsknechte. Wenn diese beiden Darstellungsschemata die beiden vorangehenden Stilphasen repräsentieren mögen, so ist gewiß der deutlichste Ausdruck des neuen Stils jener dritte Typus, der jetzt aufkommt: derjenige der großen Kreuzigung. Ihn vertritt das Bild des Wiener Hofmuseums vom Jahr 1449, das aus Salzburg stammt[1]) und das man einem Meister Pfenning zuzuschreiben pflegt.

Man muß sich in das Werk hineinsehen, denn am Anfang scheint es, als wäre allzuvieles zwischen diesen Rahmen gepreßt. Oben ragen die drei Kreuze schlank vor dem zarten Grund, dazwischen Fähnlein und Spieße, unten die Menge, mauerdicht gedrängt. Kriegsherren auf ihren Rossen stehen eng um den mittleren Schaft, Juden schließen sich an und hinten Gewappnete, Kopf an Kopf. Sie alle blicken und weisen mit den mannigfachsten Gebärden empor zu Christi Kreuz, als ob dort oben ein Wunder geschähe. Vorne umschlingt die trostlose Magdalena den Stamm und links ducken sich wie eine Schar gescheuchter Küchlein die andern Frauen: Maria, ohnmächtig zurückgesunken in den Schoß der drei Begleiterinnen, und Johannes, der mit der ganzen Seele emporstarrt. Wenn man einen Moment angeben soll, so ist es wohl der, daß rechts der vornehmste der Führer zu dem jungen Ritter sagt: Wahrlich, dieser war Gottes Sohn.

Man hat nun einen solchen Reichtum von Gestalten abzulesen, daß die älteren Werke karg und mager scheinen. Noch mehr:

[1]) Den Nachweis der Provenienz s. bei Stiaßny, der Dr. Sedlitzky folgte.

sie wirken blaß, wie Abstraktionen neben der Pracht und Leben-
digkeit in diesem Bilde. Nach der älteren Idealmalerei muß eine
solche Tafel verblüffend wie die Offenbarung eines neuen Schauens
gewirkt haben. Unerhört, so viele Figuren hintereinander! Dann
das Einzelne. Man hatte kaum einmal Pferde auf einem Bild gesehen,
geschweige denn solche Rosse, die feurig stampfen oder unter
dem Schenkeldruck scharrend stehen, die ins Gebiß knirschen,
die Zähne lecken oder aufwiehern, kurz die Willen und Leben haben.
Oder das zahme weiße Maultier des dicken Landpflegers, oder
das Hündchen vorn und das heitere spielende Kind am Boden, das
sind Dinge von einem so unmittelbaren frischen Blick ins Tag-
tägliche, daß sie selbst uns noch zu Erlebnissen werden. Nun
erst die Menschen; nicht mehr in der alten Idealgewandung, nicht
mehr zwei oder drei Typen, sondern gleich die ganze Fülle der
buntesten Bühne. Was jene waffenfrohe Zeit an Rüstungen und
Kriegerputz mit unerschöpflicher Phantasie ersann, ist hier zu-
sammengetragen: Helme, Panzer, Schilde, Speere von den mannig-
faltigsten Formen, dazu die verschiedensten Mäntel und Binden und
Turbane, dazu die gelben Kaftane der Juden, das orientalische
Kleid eines Bogenschützen und wo man hinblickt etwas Neues.
Kostbare Stoffe, Pelzwerk, schimmerndes Gold, Stahlglanz, Feuer
von Edelsteinen und zarte Perlen. Es scheint, als hätte sich das
Feld des Darstellbaren auf einmal endlos erweitert.

Dem Reichtum des Äußeren entspricht die Psychologie. Die
Gesichter, ja die ganzen Gestalten sind von innen heraus belebt.
Man kann von Kopf zu Kopf wandern, und man wird immer
wieder einem neuen andersartigen Menschen ins Auge sehen. Sie
haben Familienzüge, gewiß, aber wenn man an die älteren Bilder
denkt, so glaubt man hier zum erstenmal nach jenen Typen Indivi-
duen zu sehen; hier ist das gewonnen, was man das Charak-
teristische nennt. Man muß die Schächer ansehen, den bösen und
den guten, den feisten stumpfsinnigen Pilatus, einen alten weiß-
bärtigen Ritter, das herzige Kind, einen von den Schriftgelehrten
rechts, oder den wunderbaren Johanneskopf — das sind nicht
Fratzen, sondern eigene und ganze Persönlichkeiten, jede für sich
aus einem Guß. Es ist nicht die Maske vorgeschoben vor ein

an und für sich leeres Gebilde. Allerdings, alle diese Menschen sind in äußerer und innerer Bewegung gegeben, und wodurch sie vor allem lebendig werden, das ist ihr Ausdruck.

Das Bild ist wie eine große Bühne: alles in Erregung, und alle Erregung konzentriert auf den einen Vorgang, den einen Gedanken. Ein hohes dramatisches Pathos in allen Gebärden; und die Gebärde spricht stark. Der Maler hat Sinn für den freien Schwung einer Armbewegung und die Ausdruckskraft von Wendungen und Drehungen im Körper, er gibt prachtvolle Figuren, wie den rotbärtigen Hauptmann, den Johannes oder die zusammengeduckte Frau, die scheu über die Schulter zurückblickt, allein er kennt auch das Verhaltene und Zusammengeraffte: der düster sinnende Jude oder der junge Ritter, in dessen Gesicht sich Bestürzung und Ehrfurcht mischen, sind die besten Beispiele. Hundert Affekte, hundert Abstufungen von Affekten klingen zusammen: Spannung, Wut, Furcht, Schrecken, Beklemmung, Scham, Hohn · und Grinsen Entsetzen und alle Grade des Schmerzes. Diese · Menschen scheinen tiefer zu erleben als die früheren — vielmehr, es ist die größere Intensität, die tiefere Kraft des Ausdrucks, die diesen Eindruck gibt. Das Neue in ihrer Empfindung ist vor allem das Aktive, der starke Wille, der sie belebt. · Wo wir bisher hinblickten, sahen wir überall etwas Leidendes, etwas Dumpfes, Trübes, Willenloses, hier auf einmal glaubt man an das starke stolze Tun. Drang und Spannkraft und Energie steckt in diesen Menschen, wie sie in dem Manne gesteckt haben muß, der diese Menschen gehäuft, der diese stahlscharfen federkräftigen Umrisse gezogen und diese vorspringenden Formen herausgetrieben hat. Das ist etwas Neues in dem Jahrhundert, das bisher nur das Weiche und dann das Schwere gekannt hat. Der strahlende Ritterjüngling auf seinem weißen Roß reitet hervor wie das Sinnbild einer kommenden Generation.

Man wird sich nicht verhehlen, daß alles dies, was sich zunächst aus dem allgemeinen Eindruck des Werkes ergibt, in einer prinzipiell neuen Naturanschauung und bildnerischen Naturbezwingung seine Wurzel, oder doch seine Bedingung und seine Analogien zugleich besitzt. Ein neues Schauen muß notwendig zu einer

neuen Art der Darstellung führen, und das setzt eine gewaltige künstlerische Arbeit voraus. Wenn der Maler Empfindung hat für das Aktive in den Menschen, so hat er sie ebenso für die springende Kraft gewisser Erscheinungen. Das gilt zunächst für die Behandlung des Stofflichen. Wir haben das wichtigste Beispiel einer älteren Stoffbezeichnung am Halleiner Altar gesehen, allein sie war beschränkt auf das Weiche und Schimmernde: mattes Gold, Perlen, Damast. In dieser Richtung geht der Meister der Wiener Kreuzigung nicht über den früheren hinaus: die Gewänder sind nach ihren Stoffen kaum differenziert, Pelzwerk und das glatte Fell der Pferde wenig zart behandelt, schier wie aus Holz geschnitten, nichts von der Delikatesse dünner Schleiertücher. Dafür wird das Auge nun auf ganz anderes aufmerksam: auf das Gleißen von blankem Stahl, die Reflexe im Glas, das Leuchten von Rubinen und Saphiren; auch das Gold hat einen helleren Glanz als früher. Was in die Augen blitzt, ist festgehalten, und so erhält, zusammen mit der tieferen Glut der Farben, das Bild eine neue Gewalt des Eindrucks.

Ein zweites geht parallel. Auf den bisherigen Bildern boten sich die Figuren im Nebeneinander einer Fläche dem Auge dar. Jetzt zuerst bemerkt man den Sinn für das Vor und Zurück im Raum. Die Reiter rechts und links sind hintereinander gestellt, so daß das Auge von einem zum andern in die Tiefe geht. Das Grundgesetz der Perspektive, daß die entfernteren Gegenstände kleiner erscheinen als die näher liegenden, ist bekannt und zum erstenmal mit Bewußtsein durchgeführt; man braucht nur die regelmäßige Verkleinerung der Köpfe nach hinten zu beachten. Bei den früheren Bildern des Gekreuzigten waren die Nägel schräg wie an die Hände oder an den Kreuzesstamm geklebt, d. h. der Maler hatte nicht ihre Verkürzung gekannt, hatte sie nicht in der Aufsicht malen können. Hier ist dies geschehen, und so ist es ganz anders ausdrucksvoll, wenn die aufgeschlitzten Hände mit den zusammengekrampften Fingern, wenn die Haut an den Füßen gemalt ist, die sich über dem Nagel in Wülsten staut. Die kühne Rückenfigur des Reiters vorne fällt am meisten auf, und doch genügte es hier, verschiedene flächenhafte Ansichten neben- und übereinander zu setzen. Der Maler kann aber mehr: er gibt die

Verkürzung einer Fläche, die nach der Tiefe zurückläuft. Er malt die Sohle eines Schächers in der Untersicht, er stellt die seitlichen Kreuze schräg und führt das Auge ihren zurückweichenden Armen entlang. So wird ein Wesentliches gewonnen: die Verkürzung der einzelnen Form. Und nun werfe man einen Blick auf alle die Gesichter im Bild, betrachte einen von diesen Köpfen, die so ganz von einer starken Empfindung erfüllt sind. Sie stehen nicht mehr wie früher parallel zur Bildfläche, nicht mehr in einfacher Ansicht: Face, Dreiviertel, Profil, sondern werden schräg in die mannigfachsten Wendungen und Neigungen gedreht. Dieses neue reiche Spiel von Richtungskontrasten ist es, das ihrem Ausdruck eine so überzeugend neue Kraft gibt. Die Schwierigkeiten der Verkürzung sind hier nicht etwa wissenschaftlich genau gelöst, aber doch fast überall mit einem richtigen Empfinden überwunden. Das Ungelöste tritt erst da deutlicher hervor, wo der Versuch gemacht ist, das Auge einem größeren Formenkomplex entlang schräg ins Bild zu führen: bei dem Schimmel des jungen Ritters vorn. Aber, gelungen oder nicht, es ist der erste energische Anlauf, die Bildtiefe, den Raum auf die Fläche zu zwingen. Über das, was hier erreicht ist, ist das ganze 15. Jahrhundert in Deutschland kaum hinausgekommen. Damit geht das Bestreben nach plastischer Formdarstellung Hand in Hand. Wir haben überall seit dem 14. Jahrhundert eine zunehmende Schwere des Körpervolumens, eine wachsende Formdeutlichkeit gefunden. Allein noch nirgends konnte man eine durchaus klare Festigkeit der Umgrenzung finden, immer blieb etwas Ungewisses wie in einer nebelhaften Erscheinung. Hier zum erstenmal ist die Form greifbar geworden; man kann sie mit dem Auge abtasten. Die Gewandung, etwa der Mantel der knienden Magdalena, gibt das sprechendste Beispiel: da gleitet der Blick über die gewölbten Faltenrücken in die hohlen flachen Niederungen und wieder empor und wieder hinab, ohne irgendwo anders aufgehalten zu werden als an den Umrissen der Gestalt. Und diese Durchbildung der Form zeigt sich nirgends feiner als an dem zarten schlanken Leib des Gekreuzigten. Das ist nicht mehr die alte großzügig andeutende Modellierung; nun sieht man, wo sich die Knochen und Rippen, die Muskeln und Sehnen und

wo sich die inneren Organe fühlbar machen, in jeder leisen Hebung und Senkung. Es ist nicht die revolutionäre Tat eines Jan van Eyck, der auf die giotteske Kunst hin damit anfängt, einen Akt als Natur-studie zu malen, aber es ist das zielsichere Weiterführen einer über-kommenen Tradition in ein neues Stadium des Darstellungsver-mögens. Raum und Form sind der Malerei gewonnen: die per-spektivische Verkürzung und die konstante Flächenmodellierung. Es bedurfte einer gewaltigen Anspannung, um dies zu erreichen; erst das nächste Jahrhundert bringt wieder einen ähnlichen Aufschwung.

Die Gestalten drängen sich auf dem Bilde, und doch herrscht die Ordnung einer abgewogenen Komposition. Die Bildfläche über der Mitte durch eine Horizontale geteilt; oben die drei Kreuze in strenger symmetrischer Entsprechung, unten um den mittleren Schaft ein Ringwall großer Figuren, nach vorne offen. Als Eck-füllungen die Judengruppe rechts, die Judengruppe links, genau kontrastiert. Links geht der Blick von dem Häufchen der Frommen, rechts von dem jungen Ritter über die Reiter-reihe zurück nach der Mitte hin. Hier bei den Hauptfiguren nicht mehr eine genaue Symmetrie, wohl aber hat jede Gestalt in einem Gegenüber ihr Gleichgewicht. Reiter links, Reiter rechts, hier ein Gepanzerter, der redend sich umwendet, dort einer, links die Mariengruppe, rechts der Jüngling auf dem Schimmel. In der Mitte die Rückenfigur des Reiters, etwas zur Seite gerückt, um Magdalena Platz zu machen, der wieder der Bogenschütz die Wage hält. Selbst kleines entspricht sich, hier das spielende Kind und der Totenschädel, dort ein großer Knochen und das weiße Hünd-chen. Das Streben nach einer schaubaren Anordnung ist nicht zu verkennen.

Es kommt ein Weiteres hinzu: das Abwägen der farbigen Flächen. Der Maler ist kein Mann, der für rein farbige Reize sehr empfindlich wäre und auf rein koloristische Werte sein Bild anlegte, allein er verfolgt den Grundsatz des Ausgleichs auch in der Farbendisposition. Der lichte Christus oben ist zwischen die braunen Schächerleiber gesetzt; unten auf den Seiten entsprechen sich die gelben und weißen Judenröcke, dann zwei dunkle Reiter mit schim-merndem Gold. Dem roten goldgesäumten Mantel Magdalenens

ist der gleichfarbige des Bogenschützen gegenübergesetzt, und dem Schimmel rechts halten die hellen Frauenkleider und das weiße Maultier links das Gleichgewicht. Das Kolorit im ganzen ist warm und kräftig, es dominiert ein starkes, etwas abgestumpftes Ziegelrot und ein goldiges Gelbbraun. Sehr sparsam ein tiefes Goldgrün (Johannes), ebenso dunkelstes Blau (Maria), häufiger helles Blau. Ein sehr feines Karmin, licht als Rosa oder in schöner Tiefe, endlich klares Zitronengelb und orangetöniges Weiß. Gern sind rotblonde Haare gemalt, und die Karnation ist zwischen Rotbraun und Weiß gehalten, mit wenigen, doch dunklen, grünlich grauen Schatten. Die Farben sind sehr fest verschmolzen zu einer dichten emailglatten Schicht.

In dieser koloristischen Haltung, sowohl in der einzelnen Farbe, wie in der klar abwägenden Gleichordnung schönfarbiger Flächen, steht der berühmten Wiener Tafel ein bisher unbekanntes Bild des gleichen Meisters sehr nahe.[1]) Es befindet sich heute in Venedig in der kleinen Gemäldesammlung, die der österreichische General Manfredini dem Priesterseminar des Patriarchen hinterlassen hat, stammt also wahrscheinlich ebenfalls aus Österreich. Die mittelgroße Tafel bildete die untere Hälfte eines Altarflügels, denn auf der Rückseite läßt sich noch der untere Teil eines großen heiligen Florian erkennen, der vor einem blauen gestirnten Grunde steht. Dargestellt ist der Tod Mariä, die im Knien zusammensinkt, von zwei Jüngern gehalten. Wieder eine sehr regelmäßige Bildanlage: die Hauptfiguren in einer Pyramide: in den unteren Ecken zwei hockende Apostel, die lesen, ernste zusammengehaltene Gestalten in tiefroten Gewändern. Dann Maria in Dunkelblau, zwischen zwei ganz hell gekleideten Figuren, als Bekrönung das Brustbild des segnenden Christus in scharlachrotem Kleid. Zur Seite dann als Füllung zwei Gruppen von je vier Aposteln: vorne ein Kniender und über ihm drei Köpfe von Stehenden. Zu oberst ein schmaler Streif gemusterten Goldes. Die Erhaltung ist, dank der vorzüglichen Technik, ganz ohne Tadel, die Farben rein in sich, ruhig und schön. Zwei Rot: Dunkelkarmin und ein Zinnober, das nach Schar-

[1]) Ich verdanke seine Kenntnis der Güte Arpad Weixlgärtners, der den Namen Pfenning zuerst aussprach. Bildgröße: 93 : 81 cm. Vorzügliche Erhaltung.

Fischer, Die altdeutsche Malerei in Salzburg. 5

lach geht; dunkel: Blau und Tiefgrün; hell: Zitronengelb und Orangenweiß. Haare, Karnation wie auf der Kreuzigung.

Wenn man sich überzeugen will, daß beide Bilder von einer Hand sind, so braucht man nur die willenlos hinsinkende Mutter Gottes auf beiden zu vergleichen. Man wird dann noch mehr sehen: das Befangene der Figur in Venedig, das nicht nur an dem etwas veränderten Thema liegt. Das ganze Bild wirkt zaghafter, kümmerlicher als die Tafel von 1449. Wenig von Tiefe des Raumes, von Stärke der Form. Der Ausdruck der Gesichter ist ängstlicher, und nirgends sieht man so große freie Gebärden wie dort (s. die zimperliche Geste Christi); es fehlt das drängende Leben und das Frappante der Erscheinung. Dem Stehen des Florian fehlt das Markig-Feste der Figuren, die wir sahen und noch sehen werden. Man wird also annehmen dürfen, daß das betreffende Altarwerk früher entstanden ist. Der Geist der Wiener Kreuzigung ist freilich schon hier: in diesen durchlebten, innerlich ergriffenen Gesichtern, in dem Reichtum der Motive, ihrer Einfachheit und Ausdrücklichkeit. Diese Lesenden sind großgesehen, prachtvoll der kniende Kuttenträger rechts, der die Hände ringt und den Kopf abwendet, oder der innige Aufblick des Beters über ihm. Die sorgsame Durchmodellierung der Oberflächen ist auch hier schon vorhanden.

An das Wiener Bild lassen sich dann noch weitere Werke gliedern: aus dem Salzburger Museum zwei Orgelflügel mit den Gestalten des Primus und Hermes[1]), Gasteiner Lokalheiliger, die in Salzburg eine besondere Verehrung genossen. Vor einem glatten Goldgrund, der heute erloschen ist, auf dunkel angedeutetem Boden stehen die beiden mächtig da, lange flatternde Spruchbänder über die Brust und durch die dreieckige Fläche geschlungen. Primus steht schwer, in einem braunroten Judenmantel und mit orienta-

[1]) Bgr.: 131 : 70 cm. Schräge Seite 122 cm. Die Zeit der Erwerbung wie der Ort der Herkunft scheinen nicht mehr sicher nachweisbar zu sein. Die Bilder sollen zwischen 1870 und 1881 im Museum aufgestellt worden sein, wo sie heute stehen; möglicherweise waren sie schon 1864 vorhanden. Als Herkunftsort wird Aigen bei Salzburg, doch auch das Lungau genannt, sicher scheint die Provenienz aus dem Herzogtum.

lischer Kopfbedeckung, bärtig und reich gelockt. Er hat die Arme
über der Brust gekreuzt, das Haupt gesenkt, und schaut halb
höhnisch, halb nachdenklich einem ungewissen Vorgang zu —
oder schaut er zu Hermes hinüber? Das halb zerstörte Spruch-
band gibt keine Erklärung: imperatoris delectis decretis con-
sensit. Anders Hermes, wie es scheint der Bekenner: animam
non perdidi sed mutavi in nomine domini. Es ist eine feine Ge-
stalt mit ältlichen Zügen unter dem Lockenhaar, Zügen, wie sie
ein Gelehrter haben mag. Er trägt einen langen dunkelgrünen
Rock, wie man ihn noch über die Mitte des 15. Jahrhunderts
hinaus trug, mit Dolch und Beutel am Gürtel, darüber einen roten
pelzgefütterten Mantel mit einem Hermelinkragen, auf dem Haupt
eine absonderlich geformte Mütze mit Agraffe. Wie entrüstet scheint
er zur Seite zu treten, deutet mit der Linken nach abwärts und legt
die Rechte beteuernd vor die Brust. Ein tiefer wahrhaftiger Gram
spricht aus seinem Antlitz, das nach rechts hinüberschaut und
bekennende, beschwörende Worte zu reden scheint. Ist die Auf-
merksamkeit beider Heiliger auf einen dritten Vorgang gerichtet
oder sind die beiden statuarischen Gestalten unter sich zu einer
dramatischen Szene verbunden? Es ist das letzte recht wahrschein-
lich, so momentan eindringlich spricht Stellung und Gebärde. Und
doch sind sie beide so sicher und in sich gegründet hingestellt,
als wären sie für die Ewigkeit da; die ungewohnte Größe und
Macht ihrer Empfindung läßt uns erstaunen. Das hat seine guten
Gründe. Die Gestalt ist vorzüglich in die unregelmäßige Fläche
komponiert, das Stehen ist wurzelfest. Der Maler hat sich um die
Verkürzung der Füße in den goldenen Schuhen bemüht und hat
die Form kräftig bezwungen, auch ohne perspektivische Korrektheit.
Die Oberflächen überall sind ebenso vollkommen durchmodelliert
wie auf der Wiener Kreuzigung. Haltung und Bewegung voll
Ausdruck und Charakter, gipfelnd in der prachtvollen Wendung
und Neigung der Köpfe. Und hier bemerkt man dieselbe Schräg-
stellung, wo man unter das Kinn sieht und wo sich die Gesichts-
linien zusammenschieben, dieselben Verkürzungen wie bei dem
Meister von 1449.

Der einzige Kunsthistoriker, der sich über die Bilder äußerte,

5*

hat sie dem Michael Pacher[1]), ja dessen Spätzeit zugeschrieben; mit Unrecht. Pacher, der die Malerei Mantegnas studierte, hat eine andere Körperauffassung (lang, nicht kurz), andere Standmotive, ein ganz anderes System perspektivischer Verschiebungen als dieser Meister, seine Kunst steht auf einer beträchtlich höheren Stufe der Entwicklung. Vor allem: kein Zug erinnert an seine Farben, seine Linien, seine persönliche Formensprache. Gesichtsbildung, Form der Hände, Gewandstil sind geradezu entgegengesetzt. Was allein pacherisch ist: die mächtige Empfindung dieser Gestalten, ein Detail wie die schmalen, leicht geöffneten Lippen, trifft man ebenso auf der Wiener Kreuzigung an, und man wird diese nicht für ein Spätwerk des großen Tirolers halten. Die Technik wie die Kostüme wären dem ausgehenden Jahrhundert fremd; um es kurz zu sagen: die beiden Flügel sind von der Hand desselben Meisters, der das Wiener Bild geschaffen hat. Die Beweise lassen sich häufen. Mit einem Äußerlichen anzufangen: die Trachten, speziell die des Orientalen, kommen fast genau übereinstimmend vor, den roten Mantel mit goldenem Saum, die Goldschuhe trifft man da und dort. Die Farben sind die gleichen, nur daß sie auf den Salzburger Bildern mehr zurückgedämpft sind. Dann vergleiche man die Füße etwa mit denen des Bogenschützen, man vergleiche die Gewandbildung: dieselben runden Bögen röhrenförmiger Faltenkämme vor den flachen Mulden, dieselbe Art des Niederhängens der Stoffe, dieselben undulierenden Saumlinien, endlich dieselbe plastische Durchbildung. Dann die Motive — es sind fast die nämlichen auf beiden Werken, man beachte nur die hellgekleideten Juden auf beiden Seiten der Kreuzigung. Es sind nicht nur verwandte Stellungen, verwandte Gebärden, Gesichter und Hände haben dieselben Formen und Ansichten. Man lege neben den Hermes den Kopf des Johannes, oder den eines ältlichen Kriegers, der über dem Turban des jugendlich strahlenden Ritters erscheint, neben den des Primus das Haupt des Heilands, das des rotbärtigen goldgerüsteten Hauptmanns oder

[1]) Stiaßny: Nachwort zur kunsthistorischen Ausstellung in Innsbruck 1902. Repertorium f. Kw. 1903. Vor kurzem hat sich Voß (Der Ursprung des Donaustils, 1907, S. 67 Anm.) in demselben Sinne wie ich ausgesprochen.

des höhnenden Juden! Und man braucht dann nur noch zu den ausdrucksvollen Händen des Hermes die emporweisende des Juden links, die nachdenklich in den Bart greifende des Juden rechts zu vergleichen, um für jeden kleinen Zug die schlagendsten Analogien zu haben. Endlich: die Empfindung ist absolut die nämliche. Wenn es irgendwo in der Kunstgeschichte möglich ist, zwei Werke ohne weiteres demselben Meister zuzuweisen, so ist es hier der Fall.

Ein Unterschied sei nicht verschwiegen — er schließt den Ring nur vollends. Die Technik der Orgelflügel ist nicht dieselbe, wie bei der Wiener Tafel: die Farbe ist flüssig und dünn über die wohlpräparierte Fläche gelegt, der Goldgrund ist glatt und nur am Rande zart gepunzt; beides in zahllosen kleinen Rißchen gesprungen. Diese Art der Behandlung kommt in der zweiten Hälfte des Jahrhunderts selten mehr vor, Analogien beweisen, daß sie aber auch gleichzeitig mit der Wiener Kreuzigung als eine flüchtigere angewandt wurde: der heilige Florian auf der venezianischen Tafel ist so ausgeführt, und sie mochte sich für die mehr dekorative Bestimmung von Orgelflügeln empfehlen.[1]) Damit hängt es denn auch zusammen, daß die Farben hier nicht die Pracht und Klarheit der andern Bilder, sondern mehr Zurückhaltung ins Dunkle, wenig Sprechende haben. Man wird also bei der Beurteilung des zeitlichen Verhältnisses davon abzusehen haben, wird ferner bedenken müssen, daß die Aufgabe hier auf die einzelne Figur, dort auf die drängende Fülle des heiligen Vorgangs gestellt war. Trotzdem: die einfach-machtvolle Größe dieser Gestalten, die weit ausgreifende Gebärde des heiligen Hermes weist über die anderen Werke hinaus. Das Stehen war noch nicht mit einer solchen Überzeugungskraft gegeben worden, die große Formenklarheit etwa im Gesicht des Hermes auch auf der Wiener Tafel noch nicht vorhanden. Schon sie hatte den Marientod durch die größere Einfachheit weniger Formen gegenüber dem Vielen und Kleinen übertroffen, nun sieht man noch einmal breitere Flächen, freiere Linien. Die Salzburger Orgelflügel können wenige Jahre nach 1449 entstanden sein.

[1]) Seltsamerweise steht auch die Grazer Kreuzigung von 1457 hierin nahe.

Auf eines deuten die Primus- und Hermestafeln mehr noch
als die Wiener Kreuzigung, auf den Zusammenhang mit der Salz-
burger Tradition. Unter der Malerei, die wir bisher kennen
lernten, suchen wir allerdings vergeblich nach einem direkten Vor-
läufer des Meisters. Aber man vergleiche den Kopf des Primus
mit dem Johannes vom Pähler Altar, oder auch die beiden Ge-
kreuzigten, um verwandte Züge zu finden. Vieles stimmt über-
ein: die Gesichtstypen mit den tief eingesenkten gerade umrissenen
Augen, den scharfen Nasen und Brauenbögen, dem zarten Mund
und den reich gewellten Locken, eine Vorliebe für die schöne
Rundung der Faltenlinien. Technisches: die glatte Emailschicht
der Farben; Geistiges: die Sprache der tiefen Empfindung. Ein
kleiner gemeinsamer Zug ist die scharfe Artikulation der Gelenke
schmaler, fühlsamer Finger; die Hand der heiligen Barbara von
Pähl, die des sinnenden Juden auf dem Wiener Bild ein Beispiel.
Gewiß hat Pfenning, wenn man den Maler so nennen will, nicht
bei dem Pähler Meister gelernt, aber es scheint, als hätte ein
dritter sie beide verbunden, dessen Werke verloren wären. Ge-
wisse Analogien bietet immerhin auch der Maler des Halleiner
Dreikönigsbildes: im Technischen, in der Karnation mit graulichen
Schattentönen, in dem Bestreben, Stofflichkeit wiederzugeben.
Jedenfalls: ein Vergleich des Pähler Bildes mit dem Wiener ist
lehrreich für das, was die Malerei nun alles gewonnen hatte.

Die eingeschlagene Richtung wurde weiter verfolgt. Die Kreu-
zigung der Grazer Domkirche, die sich eng an die Tafel von 1449
anschließt, zeigt wie das gleiche Thema acht Jahre später be-
handelt wird. Die Komposition ist im wesentlichen dieselbe, nur
ist sie weniger gedrängt und klarer gegliedert. Um das Kreuz
Christi bilden die Berittenen, Ritter und Führer des Volks, einen
Kreis auf ihren stille stehenden Rossen. Auf beiden Seiten dringt
dann die gerüstete Menge hinten nach, die Mitte aber ist frei
gemacht und so das Ganze straffer zentralisiert, zugleich das räum-
liche Hintereinander deutlicher. Die beiden Judengruppen an den
Seiten sind aus dem zweiten Plan in den Vordergrund gerückt,
als Eckpfeiler der Komposition, doch ohne das psychologische
Interesse der Mariengruppe. Diese nimmt jetzt, der Mitte näher,

mehr Bedeutung in Anspruch, die Prachtgestalt des jungen Ritters
vorne ist weggefallen, dafür der vom Rücken gesehene Reiter
nach rechts gerückt und, als Gegengewicht zur Mariengruppe, ver-
doppelt worden. Der Raum ist geklärt und freier geweitet.

Die Bewegung im ganzen ist reicher, gelöster; wo früher die
Menge der Gepanzerten wie eine starre Mauer stand, da sieht man
nun Erregung und Nachdrängen des Haufens. Auch im einzelnen
ist die Lebendigkeit und Natürlichkeit vermehrt. Man konnte
schon früher genrehafte Figuren und Züge beobachten; diese sind
nun zahlreicher und zugleich intimer geworden. Man betrachte
nur die feste Frau vorne mit den beiden Kindern, die der Bogen-
schütze emporweist, oder den kleinen Panzerreiter, der rechts hinten
mit Johlen dahergaloppiert, den berittenen Musikanten hinten am
Kreuz, oder endlich diese zwei famosen Gauner, die links hinten
ihre Köpfe zusammenstecken. Der weiße Klepper, auf dem der
eine hockt, verrät ein so unbefangenes Natursehen, einen Sinn
für das Individuelle, wie man ihn dem ganzen Jahrhundert kaum
zutrauen möchte — man wird an Breughel erinnert. Eine Ver-
feinerung ist in jedem Detail zu beobachten. Man sieht den alten
phantastischen Putz des Orients und den Glanz goldener und stähler-
ner Panzer wie früher. Aber die schimmernden Rüstungen sind
reicher und zarter gegliedert, und es liegt das wohl nicht nur an
der vermehrten Kunst der Harnischmeister: wo früher das Auge
erst lernen mußte, die Form im großen zu fassen, da kann es
nun in alles einzelne gehen. Auch sonst gesteigerte Differen-
zierung, etwa in der Menge hinten; und wo früher die Lanzen
grade in die Luft starrten, da sieht man nun ein Durcheinander
schräger Stangen und Stänglein.

Das Bild wirkt in der Reproduktion überladen und kleinlich,
aber dieser Eindruck verschwindet, wenn man die Tafel selber
sieht. Da ordnet sich alles in große Formen und Gruppen —
man beachte das Dreieckschema des Aufbaus, wie auf dem Marien-
tod — und diese größere Auffassung zeigt sich bis in jede Figur
hinein. Die Rüstungen der Krieger haben etwas Eigentümliches,
das man nur bei diesem einen Bilde findet. Mit immer neuer
Sorgfalt aufs mannigfaltigste entworfen, so scheint es, schmiegen

sie sich gerne dem Bau des Körpers so an, als ob sie ihm nicht
angezogen, sondern angewachsen wären, gleich den Panzern der
Amphibien. Am deutlichsten bei den beiden Goldgerüsteten vorn:
dem einen legen sich zwei gewölbte Platten, wie Muschelschalen,
der Bildung des Brustkorbs folgend über den Rücken, der andere
trägt eine Art Schuppenpanzer vor dem Leib. Man sieht, daß
der Künstler dem organischen Bau des menschlichen Körpers eine
besondere Aufmerksamkeit widmet, und solche Aufmerksamkeit
hat noch immer zu größerer Formanschauung, zu vermehrter Klar-
heit und Wucht in der Gestaltung der einzelnen Bildung wie des
Bildganzen geführt. So ist denn auch hier alles massiger und
schwerer geworden, hat vollere Formen gewonnen. Man sieht
das sogar an den Pferden, und besonders gut, wenn man etwa
das feste Judenweib mit dem gewölbten Bauch und den starren
Gewandfalten betrachtet, oder gegenüber dem Gepanzerten mit den
dick umwickelten Waden, der so breit und sicher dasteht, auf
seine Halparte gestützt. Der Bogenschütze von 1449 hat ein ähn-
liches Standmotiv, aber wie anders überzeugend ist es hier! Das
sind die muskelschweren breitschreitenden Glieder neuer Geschlech-
ter, nicht mehr die wie zum Tanz gespannten Sehnen der früheren
Gotik. Die nackten Leiber an den Kreuzen lehren das gleiche:
sie hängen schwerer, sie sind straffer gereckt, der Brustkorb ist
mächtig gewölbt, die Kniegelenke sind stark, nicht mehr schmal
eingezogen wie früher, die Muskeln voll und schwellend. Neben
denen des älteren Bildes erscheinen diese Menschen wie Athleten
neben schlanken Schwimmern. Um es noch einmal zu sagen:
das Werk von 1457 beweist gegen das acht Jahre zuvor entstandene
ebenso eine Verfeinerung wie eine Steigerung in der Klarheit und
Wucht der künstlerischen Anschauung.

Das Kolorit stimmt auf beiden Tafeln sehr überein. Nur ist
die Grazer Kreuzigung in einem wesentlich andern Erhaltungs-
zustand als die Wiener: ihre Farben sind stark getrübt und an
einzelnen Stellen übermalt, gegen die wohlkonservierte Glätte dort.
Neu ist vor allem das dunkle Karminrot, das an Stelle des früheren
Ziegelrot die erste Rolle hat und einen tieferen gedämpfteren Ton
ergibt. Der Goldgrund ist glatt und matt wie bei Primus und

Hermes, dagegen bemerkt man hier und dort plastisch eingepreßte
bräunliche Brokatmuster bei Gewändern. Die Karnation ist im
wesentlichen dieselbe. Der Leib Christi ist bleicher, grünlicher
gemalt, dagegen stimmt der des guten Schächers — der andere ist
überschmiert — genau mit der Farbe des ersten Werks überein.
In den Gesichtern, die einen bräunlichen Ton haben, fehlt nun
zumeist das Grau der Schattenpartien. Sonst überall die größten
Übereinstimmungen, auch im Prinzip der kompositionellen Farben-
verteilung.

Es ergibt sich nun die heikle Frage nach dem Verhältnis der
beiden Kreuzigungsbilder, die man für Werke von Meister und
Schüler zu halten gewohnt ist. Wir haben bisher vor allem auf
die Unterschiede der beiden Werke hingewiesen, zugleich muß
aber auch die sehr nahe Verwandtschaft in die Augen springen,
die von der Anschauung im ganzen bis in die kleinsten Details
der Zeichnung sich kundgibt. Details überzeugen am besten, und
so vergleiche man den emporblickenden Johanneskopf mit Ana-
logem in Wien und Venedig, oder die willenlosen Hände der Maria,
ausgestreckte Arme ohne Verkürzung und deutende Finger, deren
Zeichnung verwaschen ist. Oder die großgeschnittenen leiden-
schaftlichen Rosse, oder ein paar Köpfe ganz hinten unter dem
Kreuz des bösen Schächers mit den alten harten Linien der schrägen
Verkürzung. Es sind dieselben Gesichtstypen in Graz wie früher,
nur mit einer neuen Vorliebe für längere, leicht gekrümmte Nasen;
sogar die Ohrform ist die nämliche. Man wird nichts finden,
das es unwahrscheinlich machte, daß beide Tafeln von derselben
Hand geschaffen sind. Das Gemeinsame wird man bei der An-
nahme zweier Künstler schwer erklären können, das Verschiedene
aber leicht und klar aus der vorgeschrittenen Anschauungskraft
desselben Meisters. Nur so auch bei vergrößerter Formanschauung
die veränderte Plastik im einzelnen, die Neigung zu malerisch-
weicher Gesamthaltung, ein Zug, der in dieser Weise dem ganzen
Jahrhundert in Deutschland fremd ist. Das Antlitz des Jünglings
und des Mannes ist nicht dasselbe, aber es sind dieselben Grund-
züge, die aus beiden sprechen; so scheint auch das Verhältnis
unserer Bilder. Der Maler Konrad Laib, der sich auf der Grazer

Tafel bezeichnet hat, wird in Salzburg im Jahre 1448 Bürger; er hätte unsere ganze Bildergruppe geschaffen. Die Worte auf der Pferdedecke des Wiener Bildes lassen sich ebensogut als Dedikationsinschrift wie als Künstlerbezeichnung — von einem Maler Pfenning weiß man sonst rein nichts — erklären: den Pfenning, als ich kann.[1]) Damit verschwände das Gespenst des Meisters Pfenning aus der Kunstgeschichte, der es bisher mehr Verwirrung als Nutzen gebracht hat.

Konrad Laib sei aus Eislingen in Schwaben gewesen, sagt das Salzburger Bürgerbuch; man kann aber daraus keinen Schluß auf seine künstlerische Abstammung ziehen. Wir glaubten einen Zusammenhang mit salzburgischer Tradition feststellen zu können, er wird aber nicht diese allein gekannt haben. Bei der Jüdin mit dem Kind auf der Grazer Kreuzigung könnte man an Altichieris und Avanzos Fresken im Santo von Padua denken, ohne natürlich eine direkte Abhängigkeit anzunehmen, der feiste Landpfleger könnte an Konrad Witzens Cäsar in Basel erinnern. Gewiß ist die Verbindung mit der oberdeutschen Malerei, die um diese Zeit den großen Schritt zur Durchbildung der plastischen Form tat, und Konrad Laib mag hierin von Witz oder einem andern jener Meister gelernt haben, die zugleich zur burgundischen Kunst Beziehungen hatten. Daß er aber in seiner Art des Anschauens und Gestaltens von ihnen abhängig wäre, dafür haben wir an erhaltenen Werken durchaus keinen Anhaltspunkt. Laib steht neben Konrad Witz, neben Hans Multscher, neben dem Meister des Tucheraltars, deren Generation er anzugehören scheint, als eine selbständige und bedeutende Persönlichkeit. Er ist anders als jene: er hat nichts von der monumentalen Schwere des Nürnbergers, nichts von der ungeschlachten Gewaltsamkeit des Bildhauers[2]), nichts von der fetten Sinnlichkeit des großen Basler Malers. Seine Kunst hat nichts von der Brutalität der Neuerer, viel eher etwas Konservatives. Er bricht nicht schroff mit dem Überkommenen, er behält die runden Faltenlinien und die feinen

[1]) Diese Vermutung hat mir gegenüber zuerst Wilhelm Suida ausgesprochen. Der Name Pfenning ist in Salzburg nicht nachweisbar.

[2]) Es ist hier nur von dem Altar von 1437 in Berlin die Rede.

Gesichter. Seine Figuren — und er beschränkt sich ganz auf Figuren — haben viel mehr Beweglichkeit als die der Zeitgenossen. Er hat viel mehr Sinn für Eleganz und Vornehmheit als sie alle — man denke an die adelige Zartheit des Christusleibes auf dem Wiener Bild oder die zwei feinen Knaben vorn auf der Grazer Tafel und erinnere sich dann an Multschersche Passionsfiguren. Das hängt damit zusammen, daß das Geistige und Seelische im Menschen ihm mehr ist als die reine Körperlichkeit; ihn interessiert es, wie dieser individuelle Charakter in dieser besonderen Situation seine besondere Empfindung äußert. Hierin ist seine Phantasie von überraschendem Reichtum, immer neue Gestalten drängen hervor. Seine Psychologie kennt die gemeine Natur ebensogut wie die edle, und er hat eine unendliche Fülle menschlicher Empfindungen und Empfindungsnuancen auszudrücken vermocht. Die Distinktion verfeinert sich und das Pathos der Äußerung wird gesteigert — man vergleiche die drei Gekreuzigten auf den beiden großen Tafeln — der Drang, den leidenschaftlich sich äußernden Menschen zu geben, muß selbst zur Leidenschaft geworden sein. Wer die Grazer Kreuzigung länger betrachtet und sich in die Flutwelle erregter Gesichter verliert, die zu beiden Seiten von hinten hereindrängt, den überschleicht ein Gefühl von Angst wie vor der Halluzination eines Wahnsinnigen. Dies nicht Endenkönnen, dieses Häufen von Gebilden ist es denn auch, was die großen Tafeln nur halb genießbar macht. Es fehlt die Unterordnung. Der Maler sieht die einzelne Figur, die einzelne Gruppe, aber er sieht nicht den Vorgang als Ganzes, das Bild als Ganzes; was folgt, ist ein theoretisches Zusammensetzen. Primus und Hermes, als Einzelgestalten, sind die glücklichere Schöpfung. Hier wird der große Wille des Malers und sein Können rein zum Eindruck. Von den neu eröffneten Darstellungsmöglichkeiten, von der künstlerischen Entwicklung des Meisters ist schon die Rede gewesen.

OBERBERGKIRCHEN u. ä.

Den zahlreichen bedeutungsvollen Kreuzigungen, denen wir bisher begegnet sind, reiht sich noch eine große Tafel eines ver-

mutlich salzburgischen[1]) Meisters an. Es ist die Kreuzigung in
Oberbergkirchen, das in der Nähe von Mühldorf liegt. Die An-
ordnung ähnlich wie auf dem Laibschen Bild, nur daß die Schächer-
kreuze mehr an den Rand geschoben und dem mächtigen Heilands-
bild untergeordnet sind. Die zahlreiche Menge fehlt, man sieht
nur Ritter auf gedrängten Rossen hinten um die Kreuze gereiht.
Links dann ein paar Judenköpfe, Veronika mit dem Schweißtuch
und ganz vorn die Gruppe der zusammenbrechenden Maria mit
Johannes und den Frauen. Rechts dagegen ein Haufen Soldaten,
die sich um den Mantel des Gekreuzigten raufen. Die Komposition
ist einfacher, straffer als bei Laib, der Zusammenhang aber mit
dem Grazer wie mit dem Wiener Bild unverkennbar; die Frauen-
gruppe und der Johannes würde ihn allein beweisen. Ein Schüler
des Meisters muß hier geschaffen haben, zugleich aber läßt sich
eine Einwirkung des Ausseer Malers von 1449 erkennen, speziell
in der Farbenwahl. Es ist eine Fülle tiefer dunkler Töne, bei
denen man wieder an Öltechnik denkt; man sieht Schwarz, dunkles
Violettbraun, tiefes Goldgrün, Gelb, ein Karminrosa, das nach
Lila hinspielt, dunkles grünliches Blau, Zinnober und Violett. Es
sind kompliziertere Farben als wir sie vorher bemerkten; dazu
kommt, daß hier das Gold und Silber der Rüstungen nicht mehr
gemalt, sondern aufgelegt und mit Schwarz oder Braun durch-
modelliert ist. Die Karnation erinnert an „Pfenning" und Aussee,
die Technik ist die fest verschmelzende des Wiener Bildes.

Man sieht wenig orientalische Trachten mehr, dafür mehr
Zeitkostüme: reich aufgeschirrte Rosse, Turnierhelme mit ge-
schlossenem Visier, die geschlitzten Jacken und die Beinlinge der
Knechte. Der Prunk der Ritter ist besonders mannigfaltig gegeben,
mit einer eigenen Vorliebe für Gold und anderes Metall, empor-
gespreizte und niederwallende Federn. Alle Form ist schwer und
massig und geht damit noch einmal über das hinaus, was das
Grazer Bild brachte, freilich ohne dessen feine Durchbildung im
Detail. Man braucht nur den herkulischen Christus zu sehen,
der schwer in den Nägeln hängt, das Haupt auf die mächtige

[1]) Auf Landshut, wie die bayrischen Kunstdenkmale annehmen, deutet nichts.
B. A. Mühldorf.

Brust gesunken. Dem entsprechen die markigen Gesichter, die leicht verzerrt im Ausdruck sind, von karikierender Charakteristik, besonders der Bösen. Man sieht dicke Bärte, starke Nasen, verzogene Lippen; Haltung und Gesten sind lebendig. Ungemein gelungen ist die Darstellung von Affekt und starker Bewegung in der Gruppe der Raufenden, die wie im Ringelreihen sich gegenseitig herumzerren. Der fährt dem andern ins Maul, zu Boden gefallen, jener zückt das Messer, ein Dritter kommt zu Hilfe, der Nächste will den Mantel an sich reißen und ein Fünfter wehrt es ihm. Alles kolossal drastisch, und die Gemeinheit konnte nicht gemeiner gegeben werden. Um so stiller wirkt auf der andern Seite die Gruppe des Schmerzes, auch sie lebendig und ergreifend. Das Werk macht immer einen bedeutenden Eindruck, wenn es auch für die Fortentwicklung formaler Probleme nicht epochemachend ist. Die Formengebung ist zwar derber, aber sie geht in nichts über das hinaus, was Konrad Laib brachte; die Bildung des Gefälts ist noch ganz diejenige der Wiener Kreuzigung.

Das Bild mag noch in den fünfziger Jahren gemalt sein und wahrscheinlich von demselben Meister, der um diese Zeit die Fresken am Triumphbogen der Salzburger Stadtpfarrkirche ausführte. Gerade die Motive der Falten, die wie Schlangen über die Formen gleiten, auch die Bildung des Akts erinnern stark an ihn. Erhalten, doch ziemlich zerstört, ist eine Ölbergszene, darunter etwas wie eine Frau, die eine Lichterscheinung in goldener Mandorla anbetet, vielleicht von einer Darstellung der Frauen am Grabe. Dann Christus als Schmerzensmann unter einem Steinbaldachin stehend, von zwei ganz reizenden, knienden Engelchen verehrt. Es sind ziemlich reine Farben (Violett, Orangerot, Hellblau und dergl.), auch Gold verwandt. Der Akt etwas unbeholfen gestellt und bewegt, doch mit einem Zug ins Mächtige. Besonders schön ist die Gruppe der schlafenden Jünger, die vor dem Zaun des Gartens und seinen Bäumchen zusammengekauert liegen. Man darf es bedauern, daß so wenig und dies so fragmentarisch erhalten ist.

DER MEISTER VON ST. LEONHARD

Mit diesen Bildern hängt nun weiter eine Anzahl von Werken zusammen, die für den Erzbischof Burchard von Weißpriach, solange er noch Dompropst war, also zwischen den Jahren 1452 und 1461 geschaffen worden sind. Es kommen zunächst zwei in Betracht, die deutlich erkennbar das Gepräge Eines Meisters tragen: zwei Tafeln[1]) im Kloster Nonnberg, fünf andere in der Wallfahrtskirche St. Leonhard bei Tamsweg, denen sich noch zwei größere ebenda anschließen. Das frühere Werk dürften die Nonnberger Bilder sein, welche die Rückseiten zweier ebenfalls erhaltenen Reliefs bildeten, als die Flügel nach der Tradition eines prunkvollen Frauenaltars, den Burchard in den Salzburger Dom gestiftet hat. Dargestellt ist die Vermählung Mariens und die Verheißung an die Jungfrau. Die Szenen sind von skulpturgeschmückten Pfeilern eingerahmt, die oben eine Mauer verbindet, so daß man wie durch einen Portalbogen sieht. Beidemal öffnet sich ein steingefügter Innenraum: bei der Verkündigung ein Zimmer mit Fenstern, durch die der Goldgrund blickt, und mit gewölbter Decke, die von einem statuengezierten Mittelpfeiler getragen wird. Bei der Vermählung sieht man in das Innere einer Kirche, wo sich hinten ein Chörlein mit einem Altar zeigt. Von richtiger Perspektive ist keine Rede, die Figuren scheinen von dem steilen Fliesenboden abzugleiten. Allein während man zu Anfang des Jahrhunderts mit den Elementen der Raumillusion nur ein Spiel trieb, während bis dahin der herrschende Goldgrund die Vorstellung einer räumlichen Einheit illusorisch machte, so ist hier zum erstenmal versucht, den Eindruck eines bestimmten für sich abgeschlossenen Innenraums zu geben. Zum erstenmal wird mit dem Problem der Raumdarstellung Ernst gemacht, zu gleicher Zeit, wie dies auch sonst in Deutschland geschieht; wenn man von den frühen Versuchen der schwäbischen Bahnbrecher absehen will. Man hat behaupten wollen, daß solche Versuche in Salzburg zuerst Rueland Frueauf (Bild in Prag von 1483) gemacht habe, und zwar tirolischer Anregung folgend, die er nach Bayern weiter-

[1]) Bgr.: 156 : 80 cm. Neu gefirnißt. Frauenchor der Stiftskirche (unzugänglich ohne erzbischöfl. Erlaubnis).

gegeben hätte.[1]) Wir sehen aber hier, daß man sie um etwa dreißig Jahre hinaufdatieren muß, in eine Zeit, wo sich derartiges am Brixener Kreuzgang etwa oder sonst in Tirol noch nirgends findet.[2])

Die Kompositionen sind streng gefügt. Bei der Vermählung der Hohepriester in der Mitte, der die Hände der Gatten zusammen- fügt; diese genau entsprechend rechts und links, die Häupter zu- sammenneigend. Hinter Maria sieht man die Köpfe ihrer Eltern herausschauen, hinter Josef die dreier abgewiesener Frier mit bösen Mienen. Hier war eine symmetrische Entsprechung natürlich gege- ben; komplizierter ist die Verkündigung angeordnet. Der Mittel- pfeiler schneidet da das Bild in zwei Hälften, rechts kniet Maria, fast en face, neben ihrem Betpult, den Oberkörper nach links hin- überneigend, so daß ihre Figur etwa die Linie eines kleinen Halb- mondes hat, der nach links geöffnet ist. Ihm entspricht hier ein größeres Kreissegment, wie ihn umschließend, das sich nach rechts hin öffnet: vorn in der Mitte ein kniend zum Himmel blickendes Engelchen, dann hinter dem Pfeiler der Erzengel, dessen weites Pluviale zwei dienstbare Engelchen aufnehmen. Er reicht Maria ein Pergament mit den Worten des englischen Grußes. Hier ist es auch in der Anordnung versucht, die Beziehungen der Figuren zum Raum klar zu machen. — Die Gestalten sind untersetzt, die Köpfe haben einen seltsamen Typus: hohe gewölbte Stirn, breite Backenknochen, drollig runde Augen, kurze Nase und etwas ein- gedrückten kleinen Mund mit kleinem Kinn. Im Ausdruck ist noch eine gewisse Starrheit, doch merkt man ein Streben nach feinerer Charakterisierung. Das kniende Engelchen, die Maria der Vermählung, die mit gesenktem Haupt näher zu wallen scheint, erinnern stark an zwei ganz entsprechende Figuren auf den Fresken der Stadtpfarrkirche, der Josef im Standmotiv und in der Tracht an den Johannes der Oberbergkirchener Kreuzigung.

Neben der Raumdarstellung ist noch eines wesentlich neu an diesen Bildern, die Durchbildung der Gewänder. Schon auf dem Kreuzigungsbild, das wir zuletzt besprachen, war die einzelne Form

[1]) Stiaßny a. a. O.
[2]) Vgl. Walchegger: der Brixener Kreuzgang 1895.

schärfer herausgearbeitet worden als auf der Wiener und der Grazer Tafel; hier ist das noch einmal verstärkt. Während man aber bisher die weichen und runden Faltenzüge des alten Stils bevorzugte, so herrscht hier zum erstenmal und durchaus die strenge gerade Linie. Die Falten werden nicht mehr gebogen, sondern gebrochen. Indem so die Formen überall in harten Kanten gegeneinanderstehen, gewinnt die plastische Erscheinung eine nochmals vermehrte Eindringlichkeit. Scharfe Gräte, tief eingebohrte Höhlungen, starr umgebrochene Ecken — das charakterisiert den Gewandstil, der nun zum erstenmal auftretend die ganze zweite Hälfte des Jahrhunderts beherrscht. Das Gewand aber hat bei den Deutschen fast immer die wichtigste Funktion im Bilde. Was war ihnen fortan der Gliederbau des Leibes unter den Falten, und was war ihnen die plastische Erscheinung im großen gegen die Überzeugungskraft der einzelnen Form, gegen das freie Spiel mit Heben und Senken und Brechen der Oberfläche! Was die Darstellung von Form und Raum betrifft, so begnügte man sich nun ein halbes Jahrhundert lang mit dem, was jetzt errungen war.

Wie steht es mit der Plastik? Wir haben hier zum erstenmal Gelegenheit, sie in Verbindung mit der Malerei zu finden[1]), und sie muß gerade in dieser Zeit eine durchgreifende Stilwandlung erfahren haben. Die goldstrahlenden Flügelreliefs (Marias Tod und Krönung) sind von einem Maler entworfen, schon die Andeutung wirklicher Architektur mit Baldachin und Fenstern als Hintergrund, schon die Darstellung des Bettes der Sterbenden würde es´ wahrscheinlich machen. In der Anlage der Gewänder aber wird man den Maler der Bildtafeln als Urheber erkennen dürfen. Freilich, nicht mehr als die allgemeine Vorzeichnung rührt von ihm, der Schnitzer war noch ein in älterer Schule geübter Mann, der in der Formengebung nicht das Harte und Scharfbegrenzte, sondern mehr das Weichere und Rundere gab. Das ändert sich dann sehr rasch. Die großen Relieftafeln vom Hochaltar der Leonhardskirche, die ebenfalls noch vor dem Jahr 1461 geschaffen sein müssen, zeigen einen wesentlich vorgeschrittenen Stil, und

[1]) Die eine kleine Schreinfigur von Streichen ist ganz minderwertig; auch von der Madonna in Weildorf läßt sich nichts sagen, was die Flügelbilder näher anginge.

doch macht es die enge Verwandtschaft, speziell der Typen mit
den Nonnberger Flügeln, und ebenso die Identität des Bestellers
wahrscheinlich, daß sie von demselben Meister oder doch aus
derselben Werkstatt herrühren. Die Proportionen sind hier schlanker
geworden, alles ordnet sich in strenge gerade Linien und die Formen
werden scharf gegeneinander abgeschnitten. Man sieht deutlich
den Übergang zu dem Schnitzerstil der zweiten Jahrhunderthälfte,
der sich hier innerhalb weniger Jahre vollzog. Die Rückseiten
der großen Flügelreliefs bildeten je zwei gemalte Bilder auf einer
Tafel, die jedoch in einer untergeordneten Technik ausgeführt sind
und zu denen wir später kommen werden. Wichtiger sind zu-
nächst fünf kleinere Bildtafeln derselben Kirche, die die gleichen
Stifterwappen tragen und die möglicherweise demselben Hochaltar
angehört haben.[1]) Dargestellt sind zwei statuarische Heiligen-
figuren und drei Szenen aus der Legende des heiligen Leonhard.
Die große Übereinstimmung in den Typen wie in der ganzen
Anlage der Figuren macht es wahrscheinlich, daß diese Bilder
ebenfalls von dem Meister der Nonnberger Tafeln gemalt worden
sind. Wenn diese zu Anfang, so wären sie gegen das Ende der
fünfziger Jahre etwa entstanden.

Der deutliche Schritt nach vorwärts, den in dieser Zeit die
Skulptur getan haben. muß, zeigt sich auch in den Bildern, nur
ist die Malerei der Plastik wieder um etwas vorangeeilt. Während
es dem Meister bei den Nonnberger Tafeln noch über alles um
die scharf-plastische Wirkung der Gewandformen zu tun war, so
verwertet er hier das errungene Können ohne die harte Über-
treibung von früher. Die Gewänder legen sich in dasselbe Linien-
schema, allein wo früher die Faltenhöhen aus den tiefen Schatten
überstark herausgesprungen waren, liegt hier das Ganze wieder in
einer weicheren Einheit gebunden. Früher hatte der Gegensatz
der dunklen Höhlungen und der belichteten Gräte vor allem ge-
sprochen, jetzt herrscht ein mittlerer Lichtwert, die dunklen Schatten

[1]) Bgr. Hieronymus und der hl. Bischof: 140 : 42 cm. Heilung der Besessenen:
126 : 66 cm. Kirchenbau: 141 : 69 cm. Krankenheilung: 138 : 72 cm. Wappen des
Erzbischofs Sigmund von Volkerstorff (1452—1461) und des Dompropstes Burchard von
Weißpriach (1452—1461).

und die hohen Lichter sind auf ein geringes Maß reduziert, das
gerade ausreicht, die Formbeziehungen klar zu machen. Zugleich
werden nun die feineren Formnuancen der Oberflächen mit noch
nicht beobachteter Zartheit erfaßt und nachgebildet, der Mantel
des thronenden St. Leonhard ist hier ein schönes Beispiel. Was
von den Gewändern gesagt wurde, gilt ähnlich von den Gesichtern,
die früher zu einer harten Plastik herausgetrieben waren und nun
in einem einheitlichen feinen Ton gehalten sind — nur in den
Partien um Auge und Mund sprechen hier noch, vielleicht allzu
spitzig, stärkere Lichtgegensätze. Daß sich diese Wandlung vollzog,
die Wendung zur strengen ja übertreibenden Durchbildung der
Form, von da wieder zu einer maßvolleren einheitlicheren Haltung,
und wie rasch sie sich hier vollzog, das kann man nicht genug
betonen.

Es ist natürlich, daß sie sich auch in der farbigen Haltung
ausspricht. Die Nonnberger Bilder sind in schweren dunklen Tönen
gehalten, an denen nicht allein ein etwas trübender Firnis schuldig
ist. Der Meister liebt komplizierte Töne; die Architektur in Rot-
violett und Graugrün, oder Olivengelb; eine kühle Karnation
zwischen Bräunlich und Grünlich mit schweren Schatten, in Ge-
wändern dunkelstes Goldgrün, helleres Grünblau, kaltes Karminrot,
Zinnober, ja ein Schillern zwischen Rosa und Grün, dabei schim-
mernde Goldsäume und Perlen. Im ganzen eine schwere kühle
Pracht, die vielfach an Oberbergkirchen erinnert.[1]) Auf den
St. Leonharder Tafeln sieht man ebenso aparte, durch Mischung
gewonnene Farben, allein aus der dunklen Haltung ist eine hellere
freudigere geworden. Es ist keine Buntheit und kein Leuchten,
sondern etwas wie ein zarter feiner Duft scheint über den Bildern
zu schweben. Mattes Rosa etwa und Grünblau sind vor einen
tiefblauen goldgestirnten Grund gesetzt (hl. Bischof). Oder man
sieht lichte rotviolette und zartgraue Flecken in ein tiefes Grün
gestreut, das sich nach oben aufhellt und in ein duftiges Weiß
und Blau des Himmels ausklingt (Klosterbau), lichtes Rosa und
Graublau stehen zusammen gegen ein weiches Olivenbraun u. dgl.

[1]) Details wie der goldgesäumte rote Rock des Josef sind wie hier heraus genommen.
Vgl. auch Laib.

Wie die Empfindung für die plastische Form, so hat sich die für die Farbe wesentlich verfeinert.

Diese Verfeinerung spricht aber ebenso aus der Auffassung der Vorgänge und des Seelischen bei den dargestellten Menschen. Die zarte Vergeistigung in der Gestalt des heiligen Hieronymus muß ergreifen. — Man sieht den heiligen Mönch Leonhard, wie er die besessene Königstochter bespricht, die starr vor ihm steht; halb ingrimmig, halb angstvoll sieht der Vater zu und neugierig drängt sich das Gefolge; vorn ein feiner Edelknabe mit reichem Gelock. — Oder die Mönchlein sind beim Kirchenbau beschäftigt, mit aufgeschürzten Kutten: der eine rührt den Kalk um, der andere trägt ihn in der Mulde zum Bau, wo zwei behauene Steine zur Mauer schichten. Wieder einer schafft mit Rollen und Eisen eine Platte nach vorn, ein Alter meißelt eine Profilierung und die letzten sind hinten im Steinbruch bei der Arbeit. Das spielt in einer heiteren grünen Landschaft mit hohem Horizont; vorn ist noch keine Vegetation gemalt, aber über dem Steinbruch steht ein Wäldchen und rechts ferne ein festes Haus hinter Bäumen, und endlich sieht man noch einen Streifen des lichten Sommerhimmels. Das ungewohnte Thema ist mit ungewohnter Liebe behandelt. — Ein Wunder der Krankenheilung spielt in einer Art Kapelle, in die man schräg hineinsieht.[1]) Vor dem gewölbten Chor sitzt der Heilige auf einem Stuhl mit ausgestreckter Hand, eine zarte milde Gestalt. Vor ihm auf dem Boden liegt ein Knäblein, das er heilt, und rechts zu einer Tür drängen Kranke, Blinde und Lahme und allerlei Krüppel herein. Ihr Leiden, ihr Vertrauen und ihre Hoffnung sind in ihren Gebärden und in ihren Gesichtern mit seltener Zartheit zum Ausdruck gebracht. Es ist, wie wenn der Maler nun mit einem stilleren Herzen den Linien, den Formen, den Farben und den Seelen sich anschmiegte.

Von der gleichen Hand rührt wahrscheinlich ein sehr zerstörtes Tafelbild, das aus Alm im Pinzgau stammt und sich heut in Kitzbühel befindet. Es stellt die Marter des heiligen Sebastian (andere

[1]) Die Schrägansicht des Raumes ist ein neuer Versuch, der nicht ganz mißlungen ist. Freilich wußte der Maler mit der übrigbleibenden Ecke vorn nichts anzufangen: er ließ sie weiß. Sehr fein und weich, dunkel und halbe Dämmerung hinten und an der Decke.

sagen des Erzbischofs Thiemo) dar, der an einen Baum gebunden steht und von Armbrustschützen erschossen wird.[1] Sodann ist noch ein Rest eines Freskobildes mit unserem Meister in Verbindung zu bringen: am rechten Rundpfeiler des hohen Chors der Stadtpfarrkirche sieht man die Darstellung einer Bauhütte, mit dem Datum 1456, Steine liegen umher, zum Teil behauen, ein Wasserfäßchen, ein Arbeiter ist mit der Spitzhacke tätig und ein anderer meißelt etwas wie eine Fensterprofilierung. Die schwarze Umrißzeichnung, die sorgfältig feine Malerei und die unbefangene Auffassung deuten auf den Zusammenhang mit St. Leonhard; man sieht die gleiche zarte Durchmodellierung eines Gesichts mit den gleichen Akzentuierungen und dieselbe nachlässig allgemeine Behandlung der Hände.

Der Meister muß eine größere Schule gehabt haben und es läßt sich vieles an seine Werke anknüpfen. Bevor wir darauf näher eingehen, bleibt aber noch ein Bild zu nennen, das zum mindesten in seiner Werkstatt entstanden ist, wenn es auch nicht in allen Zügen seine zart vollendende Hand verrät. Es ist eine Kreuzigungstafel in hochgestrecktem Format, die aus der Münchener Sammlung Hasselmann stammt und heute im Baseler Museum aufbewahrt wird.[2] Evident sind die Übereinstimmungen in der Gesichtsbildung mit den Tafeln von St. Leonhard — es sind dieselben Formen, dieselben Akzente. Man vergleiche etwa das breite Facegesicht des Hauptmanns mit der dunklen rahmenden Lockenperücke. Ebenso nahe steht die Art der Gewandmodellierung: breite Flächen und scharfe Kontraste von Licht und Dunkel, da wo sie umgebrochen werden. Die koloristische Haltung, die Vorliebe für helle und eher kühle Farben ist ebenfalls recht verwandt. Die Unterschiede sind solche der Qualität und solche, die sich durch den zeitlichen Abstand erklären. Es ist eine wesentliche Vergröberung eingetreten, die es vor allem zweifelhaft macht, ob hier noch die Hand des alten Meisters selbst zu erkennen sei. Es fehlt das Durchgefühlte der früheren Zeichnung. Die Gesichter sind roher

[1] Bgr.: 103 : 69 cm. Bei Apotheker Vogl in K., der es von Maler Gold in Salzburg erwarb. Dieser hatte es in Alm 1873 gekauft.

[2] Eigentum der Gottfried Keller-Stiftung.

geschnitten, als ob die letzte Durchbildung fehlte. In den Ge-
wändern fehlen die feinen Hebungen und Senkungen der Ober-
fläche, sie sind flacher und allgemeiner gegeben. Auch die Farbe
entbehrt der feinen Nuancen von St. Leonhard, sie ist leerer ge-
worden. Ein oliventöniges Grau erinnert noch an frühere Mischun-
gen, sonst ganz einfaches Grasgrün, Rosa, Zinnober, gleichgültiges
Blau, eine rosig-leere Karnation mit grauen hellen Schatten. Farben
ohne alle Tiefe und Delikatesse, zu einem erträglichen Strauß zu-
sammengestellt, den das Gold des Grundes hebt, — doch nirgends
etwas von einer kräftigen Empfindung. Es ist dieselbe Gefühlsleere,
die sich auch im Psychischen geltend macht, den Gesichtern etwas
Fratzenhaftes und dem Ganzen eine gleichgültige Kälte gibt, trotz,
einer nicht zu verachtenden Gediegenheit des Könnens und der Arbeit.

Mit dem Worte Vergröberung ist nicht alles gesagt, denn es
finden sich zugleich den Bildern von St. Leonhard gegenüber Unter-
schiede, die dadurch nicht erklärt werden und die vermuten lassen,
daß das Baseler Werk beträchtlich später als jene entstanden ist.
Die Figuren, die bisher untersetzt waren, sind schlank geworden,
die Linien haben sich ins Lange gedehnt. Man vergleiche den
Hauptmann mit dem Pagen bei der Heilung der Königstochter.
Ein Sinn für das Breitflächige und für die übermäßige Fülle der
Draperie erwacht. Die Umrisse werden durchaus gerade, jede
Form und jede Biegung wird eckig umschrieben, im Körper wird
das Spitze und Magere betont. Wenn man den Christusakt hier
betrachtet und an den von Graz denkt, so muß das sehr stark
auffallen. Die Verallgemeinerung in der Anschauung ist vielleicht
nicht nur in mangelndem Können, sondern in einer Tendenz zum
Stilisieren begründet. So schwungvoll gezeichnete Beine, ein so
schönes Stehen wie bei dem Hauptmann und dem älteren Manne
hinter ihm ist uns noch nicht begegnet; es scheint als wäre
die Linie elastischer geworden. Und ebenso scheint in den Farben
die Wendung zur Einfachheit klarer kräftiger Gegensätze die Mög-
lichkeit neuer Wirkungen in sich zu schließen. Insofern ist das
Werk, in seinem engen Zusammenhang mit den Tafeln von Nonn-
berg und St. Leonhard, ein sehr wertvolles Dokument für den
Wandel der künstlerischen Anschauung.

Und in dieser Mittlerstellung besitzt es noch eine zweite Be-deutung. Die angedeutete Stilwandlung ist genau diejenige, die sich zwischen Konrad Laib und Rueland Frueauf, dem zweiten bedeutenden Salzburger, dessen Namen und Werke wir kennen, vollzogen haben muß. Die Baseler Tafel hat nun deutliche Ana-logien zum Stil Ruelands — als ein Detail seien nur die winzigen Händchen genannt — sie weist aber auch auf Konrad Laib zurück: die beiden obersten emporblickenden Köpfe zwischen den Kreuzen sind wie aus der Wiener Kreuzigung von 1449 kopiert. Das ist eine klare Bestätigung dafür, daß wir in dem Kreis der zuletzt besproche-nen Werke das bisher fehlende Mittelglied zwischen der Malerei von Mitte und Ende des Jahrhunderts zu erblicken haben.

DIE NACHFOLGE DES MEISTERS VON ST. LEONHARD

Bevor wir uns jedoch dieser letzteren in ihrem Hauptvertreter zuwenden können, bleibt zunächst noch eine Reihe von Werken zu besprechen, die mehr oder weniger unter der Einwirkung des Nonnberg-St. Leonharder Meisters entstanden sind und zeitlich in die sechziger bis achtziger Jahre fallen dürften.

In St. Leonhard selbst, sehr schlecht sichtbar, die Rückseiten der großen Reliefflügel des einstigen Hochaltars, um 1460 ent-standen. Man erblickt je zwei Darstellungen übereinander: die Geburt Mariens, die Verkündigung, die Heimsuchung und ihren Tod. Die Bilder sind ohne die Absicht koloristischer Wirkung in ganz trockenen stumpfen Farben gemalt. Grau, Gelbbraun, Blau, Zinnober stehen hart gegeneinander, auch Grün und Karminrosa sind eingestreut. Drei von den vier Szenen spielen in sehr einfach gehaltenen Innenräumen, die in Grau gemalt sind, in eine Art Steinrahmen gefaßt. Die Kompositionen sind ganz schlicht; das fällt besonders auf, wenn man die Verkündigung mit der kompli-zierten von Nonnberg vergleicht: man sieht rechts Maria sitzen, demütig mit gefalteten Händen, in reinem Profil, links den Engel knien, ebenso, mit dem Pergament und den schleppetragenden Tra-banten. Der Tod Mariä erinnert an das Relief von Nonnberg; es ist dieselbe Komposition, doch jetzt mehr nach der Breite als nach der Höhe geordnet: Johannes mit der Zusammenbrechenden

vorn in der Mitte, zu den Seiten kniende oder sitzende Eckfiguren, hinten das Bett und dahinter die übrigen Apostel mit dem Herrn, der die Seele der Toten in seine Arme nimmt. — Bei der Geburt sieht man schräg in den Raum hinein, in dem das Bett steht, und bis zurück in die kleine Küche, wo die Magd am Herde kocht. Andere Frauen sind um Mutter und Kind geschäftig. — Bei der Heimsuchung erblickt man das Haus der Elisabeth, aus dem sie mit zwei Mägden tritt, Maria entgegen, der eine Schar von Jungfrauen folgt — dies ein ungewöhnlicher Zug. Sie kommen aus einer Landschaft mit hohen Gebirgen hergeschritten. — Die Zeichnung ist einfach, die Figuren anspruchslos gegeben, die Modellierung eher andeutend und flach; man merkt durchaus die Zurückhaltung der Rückseitenbilder. Die Linien sind im allgemeinen gerade und begegnen sich in Winkeln, doch ohne scharfe Kontraste; ja manchmal klingt noch etwas von der alten Weise gerundeter Falten nach. Über die Einzelheiten läßt sich nicht urteilen, doch ist es immerhin wahrscheinlich, daß die Bilder, wo nicht in der Werkstatt des Meisters jener kleineren Tafeln selbst, doch von einem ihm nahestehenden Maler ausgeführt sind. Der Entwurf könnte allenfalls von ihm sein.

In diesem Zusammenhang ist dann die Malerei an dem Altärchen der Schloßkapelle Mauterndorf zu nennen[1]), ebenfalls noch eine Stiftung des Dompropstes Burchard von Weißpriach (1453 bis 1461). Das Wichtigste, die Innenbilder der breiten Flügel: je zwei Heilige vor gemustertem Goldgrund; drei Bischöfe und Johannes der Täufer, dazu auf dem linken Flügel der kniende Stifter im Ornat. Es sind hohe schwere Gestalten, die in ihrer Haltung noch etwas von der alten gotischen S-Linie haben; die Eckfiguren stehen straffer, als die Pfeiler des Ganzen, die inneren neigen sich stärker der Madonna des Schreines zu. Starr umhüllen sie die schweren Stoffe der Gewänder, die sich in steife, wie in Metallblech gehämmerte Falten legen. Es ist noch das mächtige Heraustreiben der Form wie bei den Nonnberger Tafeln, und ein Vergleich des hl. Erasmus von Mauterndorf mit dem hl. Bischof in St. Leonhard zeigt den ganzen Unterschied einer übertrei-

[1]) Bgr. der Flügel: ca. 105 : 59 cm. Trefflich erhalten.

bend harten und einer feineren Durchbildung nach der plastischen Erscheinung. Dabei ist das Detail mit einer unglaublichen Genauigkeit gearbeitet: man sieht jede kleinste Perle und jeden Nadelstich an den Ornaten säuberlich angegeben. Das sieht man auch an den Gesichtern, die, in den großen Formen nur teilweise glücklich erfaßt[1]), dafür die tausend Runzeln der Haut peinlich verfolgt zeigen. Die Sorgfalt der Ausführung erstreckt sich auch auf die Farben, die rein gegeben sind in einer klaren doch gedämpften Feinheit, daß sie sich anfühlen wie weicher Samt. Blau und rotgemustertes Gelb steht zusammen, Goldbraun und warmes Rot, tiefes Grün und herrliches Scharlach, mit dem Gold zu großer Schönheit gesteigert. — Die übrigen Malereien des Altars sind herzlich schlecht und nur Gesellenarbeit. Ein gewisses Interesse hat höchstens die Verkündigung, die man bei geschlossenen Flügeln erblickt. Es ist wieder ein Zimmer dargestellt mit allerlei Gerät und mit verschiedenen Durchblicken in Nebenzimmer und ins Freie. Man sieht aber, daß es etwas ganz unselbständig Übernommenes ist, denn die Perspektive ist so mangelhaft, daß die Orthogonalen nach der Tiefe zu divergieren statt zusammenlaufen. Es ist derselbe Fehler, den man auch in der Verkürzung der Gesichter beobachtet. Die Farben hier außen trüb und schmutzig; erfreulich nur noch das Ornament der Schreinrückseite: saftiges Rankenwerk großlappiger Blätter, das immerfort sich windet und biegt. Grün auf violettem Grund mit schwarzen Umrissen, weiß, rosa und gelb gehöht. — Die plastischen Figuren des Schreins, verhältnismäßig klein, zeigen noch den älteren Stil der fünfziger Jahre und nahe Beziehungen zu den Nonnberger Reliefs. Es ist hier sehr wahrscheinlich, daß der Maler die Vorzeichnung gab: die Falten des aufgerafften Mantels sind fast identisch bei dem Johannes des Flügels und bei der heiligen Jungfrau links im Schrein. Auch wie das Spielbein unter dem Gewand fühlbar wird, ist bei den kleinen Statuen in gleicher Art wie bei dem Johannes markiert.

Der Mauterndorfer Maler zeigt zwar einen deutlichen Zusammenhang mit dem Meister von Nonnberg und St. Leonhard, aber er ist nicht gänzlich abhängig von ihm. Einen viel engeren Anschluß

[1]) Besonders mißlungen die perspektivische Verkürzung.

werden wir nun bei einer Reihe von Werken finden, die man der
Schule dieses Meisters zuschreiben darf und die freilich weniger
eine Fortbildung als eine Nachahmung seiner Art auf längere Zeit
hinaus beweisen. Sie sind beachtenswert nicht so sehr wegen ihres
künstlerischen Wertes als weil sie zeigen, wie sich eine Werk-
stattradition weiterpflanzt und ins Breite sich ausdehnt.

Die Flügelreste eines Altars in der Totenkapelle zu Liefering
stehen hier an erster Stelle, da ihre Innenbilder den kleineren
Tafeln in St. Leonhard noch ungemein nahe stehen.[1]) Man sieht
die Verkündigung und die Anbetung des Kindes, die Kreuzigung
Petri und die Enthauptung des Paulus, auf kaum angedeutetem
Boden, vor glattem Goldgrund; dabei höchstens noch eine Mauer als
ortsandeutende Kulisse. Die Figuren sind kindlich in der Bewe-
gung wie im Ausdruck, die Anordnung so kunstlos wie möglich.
Bei aller Unbeholfenheit ist das bewahrt, was die Maler der fünf-
ziger Jahre errungen hatten, der Stil der geraden Linien und die
Durchbildung der Form. Diese geht, einmal errungen, nie mehr
verloren, und in ihr liegt das, was jedes spätere Werk vor denen
voraus hat, die vor der Jahrhundertmitte entstanden waren. Neben
gewissen Details der Gesichtsbildung und vielen Übereinstimmungen
in den Figuren, ist es besonders eines, was die Bilder mit denen
des Meisters gemein haben: die unbefangene Natürlichkeit der
Gesten und des Ausdrucks. Die beglückte Ergebung Marias beim
englischen Gruß, ihre Freude bei der Anbetung, die Gebärden
der Zuschauer bei den Martyrien oder die Manipulationen der
Henker, die so ganz bei der Sache sind, das sind alles schlichte,
etwas zaghaft gegebene Züge und doch voll feiner Lebendigkeit.
Nicht unfein sind auch die Farben, die noch einmal an St. Leon-
hard erinnern: Tiefrot, Karminrosa, Weiß, zartes Grau, lichtes
Schwefelgelb und ein sehr tiefes Cyanenblau.

Unbedeutender sind die Außenbilder, bei denen es zweifel-
haft ist, ob sie von derselben Hand oder nur von der eines Schülers
ausgeführt sind. Vier Heiligenpaare, die vor einem blauen Grunde
stehen, mit gemalten Scheibennimben. Heilige mit runden Köpf-

[1]) Bgr.: 72 : 55 cm. Tw., bes. der Grund, übermalt. Das Mittelbild soll in den
80er Jahren gestohlen worden sein.

chen, von steifer Haltung, in allzuweite Mäntel gehüllt, die sie, so gut es eben geht, um sich drapieren. Man sieht einfache gradlinige Falten, die freilich etwas ungeschickt liegen; die Kleider der Frauen sind allzuhoch unter der Brust gegürtet, der Organismus des Leibes durchaus unverstanden. An Farben Ziegelrot, Violettrot, Weiß, Grün und ein dunkles Grünschwarz. Die Gesichtsfarbe sehr bleich.

Von demselben Maler der Außenseiten rührt eine Flügeltafel im Salzburger Museum, die von einem Altar der Nonnberger Kirche stammt und vermutlich in den siebziger Jahren entstanden ist.[1]) Zwei heilige Jungfrauen auf einem Fliesenboden stehend, vor einem Goldgrund mit feingepunztem Granatapfelmuster. Man bemerkt dieselben Eigenschaften wie in Liefering, nur etwas sorgsamere Ausführung, etwas schlankere Proportionen. Die Farbenzusammenstellung ist nicht ohne Reiz: Grün zu Violettrot, Ziegelrot zu dunklem Grünlichblau, zusammen mit dem bräunlichen Ton der Fliesen und des bleichen Karnats wie dem Gold des Grundes. In den Gesichtern ist Anmut erstrebt, doch nicht eben erreicht. Auf der Rückseite eine Geißelung Christi in trüben braunen Farben, in einer perspektivisch üblen Halle spielend, durch deren Fenster man leicht hingestrichene Landschaftsandeutungen sieht. Das Ganze recht grob und bei aller verzerrten Bewegung unlebendig. Der Akt gänzlich unverstanden, karg und eckig — man darf nicht mehr an Laib denken.

In einem nahen Zusammenhang mit der Werkstatt, der die zuletzt berührten Bilder entstammen, steht dann das Triptychon in der Kirche von Bernhaupten.[2]) In der Mitte ein Kruzifixusbild, auf den Flügeln zwei Bischöfe, die speziell an die Lieferinger erinnern: dieselben Figuren, dieselben Farben. Das Erfreulichste sind die Außenbilder der Flügel, die auch am besten erhalten sind, Christophorus und vor allem die Madonna, die in lilarotem Kleid und weißem Mantel vor einem schwarzen Grund steht und dem Kind einen roten Apfel hinhält. Die Draperie ganz in geraden eckigen Linien. Die Technik äußerst sorgfältig. Es ist aber nicht

[1]) Bgr.: 93 : 65 cm. 1873 dem Museum geschenkt.
[2]) Bayr. Kd. B. A. Traunstein. S. 1738. Taf. 235.

mehr als eine gute Handwerksleistung, was man vor sich hat. Nirgends ein starker Ausdruck, ein festes Stehen, Greifen oder dgl.; alles scheint schwankend und unsicher. Der Maler beherrscht die Kunstmittel des neuen Stils, aber es fehlt der Geist.

Die Madonna wiederholte ein Motiv aus Liefering, das noch genauer auf dem Flügelbild eines Altärchens der St. Martinkirche im Lungau wiederkehrt. Maria hält dem Kind auf ihrem Arm eine Frucht hin und dies umschlingt emporstrebend mit dem Ärmchen den Hals der Mutter. Man sieht dieselbe Ausbiegung der Hüfte, dieselbe hohe Gürtung des Kleides wie bisher und das Motiv des Mantels, der vor dem Leib herübergenommen wird, den Oberkörper umrahmend, das uns jetzt so oft begegnet. Allein dem Maler war es diesmal ernst mit der plastischen Durchformung der Falten und auch des Gesichts, das fein beseelt erscheint zwischen den weich herabfließenden Locken. Erst recht herzlich und lebendig ist der Ausdruck des Kinderköpfchens. . Das blaßrötliche Gewand und der grauweiße Mantel lassen die Vorzeichnung durchblicken und stehen fein zu dem gemusterten Goldgrund. — Auf der anderen Seite sieht man den Drachentöter, einen pausbackigen Jüngling, über dem Untier stehen. Die Figur hat nicht die statuarische Wahrheit der Madonna. Die heiligen Jungfrauen auf den Rückseiten und das Christophbild hinter dem Schrein sind untergeordnet.[1] Es besteht keine nahe Verwandtschaft mit dem Lieferinger Maler, allein die Übereinstimmung des Madonnenmotives und der Stilstufe weisen auf eine Berührung. Der heilige Martin freilich im Schrein sieht aus, als ob er nicht vor der Jahrhundertwende geschnitzt worden wäre.

Enger an die Lieferinger Marterszenen und an die St. Leonhardsbilder selbst schließt sich dann ein Zyklus von sechs Bildern aus dem Martyrium des hl. Georg, die, stark restauriert, im Pfarrhof von Laufen verwahrt werden.[2] Die Szenen spielen auf einem Fliesenboden, den ein Mäuerchen abschließt, vor blauem oder schokoladebraunem Grund. Alle erdenklichen Qualen, die der Heilige erduldet, sind mit großem Sachverständnis geschildert.

[1] Bgr. der Flügel: 119 : 32 cm. Gut restauriert von Maler Gold.
[2] Bgr.: 60 : 55 cm. Bayr. Kd. S. 2753. Abb. ebenda u. Taf. 277.

St. Georg ist zwar prinzenhaft gekleidet, aber sonst höchstens durch eine phlegmatische Stumpfheit ausgezeichnet. Die Herren Richter und die Henkersknechte lagen dem Maler besser, sie sind meist ausdrucksvoll und lebendig bewegt. Freilich, man kann die Fratzen und das Augenrollen dieser Männchen nicht recht ernst nehmen und so läuft es eher auf ein Kasperltheater als auf die Tragödie hinaus. Neue formale Probleme sind nicht berührt, und nur die Farben haben wieder eine gewisse Feinheit. Sie sind hell und frisch, allein sie gehen auch nicht über das hinaus, was wir von Liefering und von St. Leonhard her kannten.

Zusammenhängend, doch an Qualität überlegen sind endlich noch zwei Flügeltafeln im Diözesanseminar zu Freising, die wahrscheinlich nicht aus Tirol[1]), sondern aus der Salzachgegend stammen. Man sieht dieselben runden Glotzaugen, dieselben Henkersfiguren und dieselben Richtergreise im Turban wie dort; die Farben haben die nämliche kühle Klarheit. Allein, wenn wir bisher bei den Nachfolgern des Leonharder Meisters nirgends dessen Raumdarstellung begegnet waren, so finden wir sie hier wieder berührt. Freilich, man spürt wenig mehr vom Problem. Das Räumliche ist wie eine selbstverständliche Kulisse hinter die Figuren gesetzt, ohne daß man im Ernst an seine Wirklichkeit denkt. So sieht man die Diakonenweihe des Stephanus und seine Verurteilung in Zimmern spielen, durch deren Türen oder Fenster der Goldgrund blickt. Bei dem Verhör fehlt die Ortsangabe, bei der Steinigung sieht man eine dekorativ doch nicht unfein behandelte Landschaft, durch die sich ein Wiesenweg schlängelt. Sie steht etwa auf der Stufe des Klosterbaubildes von St. Leonhard. Die Szenen sind einfach gehalten; auf die Durchmodellierung der Figuren ist mehr Gewicht gelegt als bisher, ohne daß freilich auch nur die frühere Feinheit erreicht wäre. Immerhin sieht man doch wieder, wie das Gewand eines Sitzenden auf seinen Schenkeln aufliegt und von den Knien in strengen Falten herabfällt. Die Zeichnung sorgsam in geraden Linien. Auch die Auffassung des Dargestellten ist hier wieder feiner, ja in der Stimmung schier allzu mild. Von

[1]) So Semper a. a. O. (mit Abb.) S. 484f. Bgr.: 59 : 40 cm. Auf den Rückseiten eine Verkündigung.

Farben ist Weiß beliebt, Zinnober, Rosa, helles Blau und Grün.
Gut ist das Schimmern von Samt gemalt.

In den Kreis endlich, der sich um die Lieferinger Flügel schließt,
gehörte vielleicht das große Fresko von 1479 in der Kirche von
Straßwalchen: die Madonna mit zwei heiligen Jungfrauen in einem
architektonischen Aufbau von klarer Gliederung und glaubhafter
Perspektive. Leider ist nur eine unzulängliche Kopie erhalten[1]),
doch scheinen die Gewandmotive ganz übereinzustimmen; das
Ganze muß nicht unbedeutend gewesen sein. Daß die Dreifaltig-
keit oben in Wolken erscheint, ist vermutlich ein Mißverständnis
des modernen Zeichners.

[1]) Bureau der k. k. Zentralkommission, Wien. Zeichnung von Prof. Mell. S.
MZK 1889. S. 205 u. 256.

1475—1500 ⌘ DER UMKREIS DES RUELAND FRUEAUF

Wir gehen zu einer Gruppe von Werken, die in den Kreis
des Rueland Frueauf hinüberführen. Die großen Kreuzigungs-
bilder von Wien, Graz, Oberbergkirchen, denen sich gewiß noch
eine Reihe ähnlicher anschloß, haben zu ihrer Zeit Epoche ge-
macht. Viele figurenreiche Darstellungen dieser Szene knüpfen
an sie an; ein Beispiel fanden wir schon bei dem Leonhardsmeister.
In dem kärntnischen Dorf Innernöring ist eine verwandte Tafel,
die aus Salzburg stammt und für ein Frühwerk des Konrad Laib
erklärt worden ist.[1] In der Tat ist sie das keineswegs bedeutende
Werk eines Malers der siebziger oder achtziger Jahre, das von
dem Bilde von 1449 stark beeinflußt ist, was das Ikonographische
betrifft. Der Stil ist charakteristisch verschieden: man braucht
nur den eckig unverstandenen Leib Christi mit den eingeschnürten
Hüften zu nehmen — es ist derselbe wie auf dem Baseler Bild —
oder die Gewänder, die sich in steife, gerade Falten mit scharfen
Brüchen legen. Was einst mächtig und lebendig war, das ist bei
dem Nachahmer kleinlich und steif geworden. Der Maler gehört
einem Kreise an, dessen Werken wir uns jetzt zuwenden; die Frage
ist nicht wichtig genug, um eine spezielle Begründung zu verlangen.

Zunächst die große Kreuzigung zu St. Leonhard im Bezirks-
amt Wasserburg[2], ein lebendiges Werk der siebziger Jahre. Da
wimmelt es von Menschen, alle Bewegung geht durcheinander
und man vermißt die geordnete Klarheit der früheren Zeit. Im
einzelnen eine Fülle neu entdeckter Motive; man sieht, wie eine
neue Generation mit den neu errungenen Darstellungsmitteln sich
daran macht, die Breite der Welt zu erobern, und sie tut es in der
Richtung mannigfaltig-drastischer Charakterisierung. Das Bild ist
zusammengeflickt aus einzelnen Genreszenen, die Wirkung des
Ganzen darüber verloren. Dieses Streben nach dem Vielfachen,
das zur Überladung und Zersplitterung führt, beginnt bis in das
Formen- und Faltenwesen sich fühlbar zu machen. Wo früher das
Gewand in einfach großen Zügen lag, da wird es nun in immer

[1] Hauser: Oberkärntnerische Malereien, Klagenfurt 1905. Mit Abb.

[2] Bgr.: 245 : 198 cm. Auf d. Rs. angeblich die 4 Kirchenväter. B. Kd. S. 2046.
Taf. 242.

mehr Falten und Fältchen gebrochen, die sich ineinanderschieben. Das Schema ist das der geraden Linien, der scharfen Winkel. Es zeigt sich auch in der Bildung des Akts, der hier in seinem Gefüge wieder verstanden ist. Allein trotzdem bewirkt es dieser Linienstil, der überall die Formen eckig abgrenzt und spitzig das Einzelne herausholt, daß ihr rhythmischer Fluß, daß ihr organischer Zusammenhang so gar nicht mehr bemerkt wird. Die stolzen Anläufe, die wir in Konrad Laibs Grazer Tafel sahen, sind den Zeitgenossen unverständlich geblieben. Wie man aufgehört hat, sich über den räumlichen Zusammenhang der Dinge Gedanken zu machen, und sich mit dem Schema begnügt, zu dem man um 1460 gekommen war, so fällt es nun keinem mehr ein, sich um den Ausdruck des festen Stehens, des sicheren Schreitens, um alle Funktion der menschlichen Glieder und um ihre künstlerische Bewältigung zu kümmern. Was diese Maler dafür erstrebten, davon haben wir eines schon bemerkt, anderes wird uns bei größeren Meistern begegnen.

Die Farben sind kühl und ziemlich unharmonisch, mehr trüb und stumpf als leuchtend. Auch hier das Mannigfaltige über die Vereinheitlichung gestellt. Die Karnation ist blaß mit grünen Schatten, die Technik reine Tempera.

Ein Bild, das in nahem Zusammenhang steht, ist 1474 datiert, es befindet sich im Tympanon über dem Seitenportal der Berchtesgadener Stiftskirche. Die Art des Faltengeschiebes[1]), auch etwa die Gesichter mit den langen eingedrückten Nasen, stimmen überein; ebenso im allgemeinen das Kolorit. Das Berchtesgadener Bild scheint aber etwas älter zu sein, wenn man die stärkere Aufmerksamkeit auf die große Erscheinung so deuten darf. Der aufgeraffte Mantel des Johannes, oder auch der des Petrus sind einfacher und sachgemäßer behandelt, als man dies später gewohnt ist. Auch die Anlage des Bildes mit der dreieckigen Mittelgruppe, den beiden Seitenfiguren und den sich entsprechenden Eckfüllungen ist klar und gut; alles Einzelne spricht, ohne Übermaß, doch deutlich. Die Gestalt Gottvaters ist voll Majestät, Schmerz und Liebe bei Johannes und

[1]) Vgl. besonders die kniende Maria mit einer knienden Frau in St. Leonhard. Bayr. Kd. S. 2939, S. 2768. Bgr.: 112 : 190 cm.

Maria fein ausgedrückt. Auch die Farben sind erfreulicher als in St. Leonhard, bei mancher Übereinstimmung; im ganzen eher matt gehalten. Violett und Weiß, Goldgelb mit Weiß, Rotbraun mit Weiß besonders erinnerlich vor dem goldenen Grund; tiefes Grün und Rot fehlt nicht.

Wir kehren noch einmal nach St. Leonhard bei Wasserburg zurück, zu den Flügelbildern der Kreuzigung, deren Reste sich ebenfalls erhalten haben.[1]) Die Vorderseiten stellen vor goldenem Grund Passionsszenen dar, die Rückseiten vier Momente des Marienlebens. Bei jenen mag noch der Meister selbst betätigt gewesen sein, diese sind aber ganz von Gesellenhand ausgeführt. Sie erinnern sehr stark an die Marienbilder der großen Flügel von St. Leonhard im Lungau, nicht nur in Farbe und Technik, auch in der ganzen Anlage des Bildes. Die Beziehung zu Salzburg läßt sich noch sicherer erweisen. Demselben Maler der Außenbilder, dessen mürrische Gesichter mit den stechenden Augen — den Typen von Innernöring sehr nahestehend — man leicht wiedererkennt, gehört noch einiges Erhaltene an: so eine Tafel mit einem entsetzlich rohen Tod der Maria und einer etwas besseren Enthauptung eines heiligen Ritters auf der Rückseite, im Salzburger Museum befindlich.[2]) Man sieht hier eine Landschaft mit einer Stadt am See, freilich nur im gröbsten gegeben. Endlich rühren von ihm die Rückseitenbilder zweier zusammengehöriger Tafeln, die jetzt in verschiedenen Händen in Salzburg und in Kitzbühel sind[3]): eine Kreuztragung und eine Kreuzigung. Bei dieser ist die zusammenbrechende Maria wie aus dem Innernöringer Bild geschnitten, der straff ausgespannte Christus dagegen mit dem flatternden Haar gemahnt noch an den Meister der Laufener Kreuzigung, der ja 1464 noch tätig war. Man sieht, der Maler nimmt hier- und dorther, was er gerade brauchen kann. Seine Zeichnung ist stumpf und langweilig, ohne jedes Gefühl für feines Detail, seine Farbe kreidig und roh.

[1]) Bgr.: 92 : 90 cm. Die Tafeln sind durchsägt und sämtlich unten um etwa ¹/₃ der Hohe verkürzt.

[2]) Bgr.: 94 : 85 cm.

[3]) Bei Herrn Professor von Frey und bei Apotheker Vogl. Bgr.: 90 : 70 cm.

Bedeutender ist der Meister der Vorderseiten bei den zuletzt erwähnten Bildern. Man sieht hier den Auferstandenen als Gärtner der Magdalena erscheinen, dann wie die heilige Büßerin von vier Engeln zum Himmel gehoben wird. Bei jener Szene liegt unter dem goldgepreßten Grund eine ausführlich geschilderte Landschaft gebreitet, vorn der eingehegte Grasgarten, rechts Farrenkräuter am Felsen empor, links hinter dem Zaun ein Wäldchen und dann eine Burg auf dem Berge und eine Stadt, die in den See hinaus-gebaut ist. Es ist das alles flüchtig mit leichten Strichen, aber es ist doch gegeben. An Farben besonders schön das Himmelfahrtsbild, wo man Gelb, Goldbraun und tiefes Scharlachrot vor dem Goldgrund findet. Ein hübscher Rest sodann von einem Bild desselben Meisters ist im Münchener Nationalmuseum[1]) aufbewahrt: junge schlanke Bogenschützen und Reiter in einer grünen Landschaft, wo sich Baumgruppen und Wäldchen in eine blaue Ferne verlieren. Die Baumkronen sind immer durch flache parallele Bogenstriche angedeutet.

Charakteristisch für den Meister ist die Zeichnung der Gesichter: die hohe Stirn, der wie beim Lächeln eingekniffene Mund und die spitzen runden Äuglein. Danach muß auch eine kleine Tafel in der Nonnkirche bei Reichenhall aus seiner Werkstatt herrühren, die drei Szenen aus dem Leben Marias vereinigt.[2]) Es sind kleine, doch lebendige Figürchen, in tiefen warmen Farben gemalt; eine ganze Reihe miniaturartiger Bildtafeln, großenteils im Stift Nonnberg erhalten, schließen sich diesem Werkchen an.

Aus einer verwandten Werkstatt, doch wohl von einem andern Meister als dem der Magdalenenbilder, scheint eine größere Tafel der Heimsuchung zu stammen, die aus Alm im Pinzgau nach Kitzbühel gelangt ist.[3]) Eine dunkle, nur in allgemeinen Zügen angedeutete Landschaft gibt die Folie; davor ganz schlicht die zwei Frauen, die feierlichstill sich begegnen und ihre Hände verbinden. Großzügig und einfach sind die Figuren angelegt, durch die nachschleppenden Mäntel und die geneigten Häupter in eine

[1]) Inventar Nr. 3344.

[2]) Bgr.: 73:66 cm. Erwähnt von Sighart a. a. O., als 1490 datiert und in Freising befindlich, dann für verloren geltend (Riehl, Stiaßny).

[3]) Bgr.: 121:99 cm. Provenienz wie bei S. 84 Anm.

Fischer, Die altdeutsche Malerei in Salzburg.

feine Bewegung gebracht; sehr zart beseelt die Gesichtszüge. Was sonst so oft fehlt, ist in diesem Werke ganz vorhanden: die Konzentration auf das Wesentliche. Die Farben sind matt und fein: vor den stumpfen Tönen der Landschaft Elisabeth in schwarzgelbem Brokat und tiefrotem Mantel, Maria in Blau und Weiß. Goldene Nimben heben die Häupter heraus. Die Technik des Bildes macht es wahrscheinlich, daß es sich um die Außenseite eines Altarflügels handelt.

Vielleicht ist sie ein späteres Werk desselben Meisters, der, wohl noch in den siebziger Jahren[1]), ein Triptychon für die Krypta der Nonnberger Kirche schuf, das später auseinandergenommen wurde, doch in allen Teilen erhalten ist. Auf der Mitteltafel Maria mit vier Heiligen, die nebeneinandergereiht vor dem Goldgrund stehen, auf den Flügeln je ein Heiligenpaar.[2]) Die kleinen Figuren mit den überzarten Köpfen stehen mannigfach gewendet und geneigt, delikat bis in die Fingerspitzen, und man bemerkt in ihrer Anordnung noch etwas von dem alten Prinzip rhythmischer Reihung, das wir zu Anfang des Jahrhunderts beobachteten. Die Gewänder, in vielfache Falten gerafft, machen wie ehemals das Wesen der Erscheinung, und man kann sich die Körper darunter nicht eben vorstellen; neu ist nur Durchformung und Stoffbezeichnung. Die Farben sind von einer schönen Klarheit: Dunkelblau, Grün und Scharlach im Wechsel über die Fläche gestreut, dazu das Gold und ein silbergrau und rosa schimmernder Stoff, eines von jenen kostbaren Geweben, welche die Maler so sehr liebten. Es sind Farben, wie sie auf einer Wiese voll bunter Blumen das Auge erfreuen. Der Maler hat eine frauenhafte Empfindung für die stillen und zarten Reize, er ist hierin von der Gesinnung Schongauers.

Den Zusammenhang mit der bisher besprochenen Gruppe beweisen schlagend die Gesichtstypen. Der heilige Paulus geht noch auf ein Motiv von Liefering zurück; die Gesichtsmodellierung der

[1]) Die betreffenden Altäre wurden 1475 geweiht. (Schriftl. Tradition im Kloster.)

[2]) Mb. Bgr.: 66 : ca. 100 cm, Fl. 66 : 44 cm. Mb.: St. Rupert, Katharina, Maria, Barbara u. Paulus. Fl. innen l. Crispin u. Crispinian, r. Ehrentraud u. Ottilia. Rs. (abgesägt), l. Georg u. Florian, r. Wolfgang u. Erasmus. — Heute unzugänglich. Noch 1857 in der Krypta der Klosterkirche, S. Heider, Kunstschätze des MA. in Salzburg. Jahrbuch der k. k. ZK. 1857.

Figuren auf den Flügelaußenseiten stimmt schlagend zu der des Christus auf der Kreuzigung der Kitzbüheler Magdalenentafel. Andrerseits aber besteht eine große Verwandtschaft mit einem Kreuzigungsbild in Wien, das wir der Frühzeit des Rueland Frueauf zuschreiben. Die sorgsame Durchmodellierung eines bartlosen Priestergesichts, die zierlichen rundgedrechselten Fingerchen sind besonders auffallende Ähnlichkeiten. Schwächere Anklänge an Ruelands Art wird man bei den meisten der zuletzt betrachteten Werke finden, und so stellt uns diese Gruppe von unbedeutenden Malern die Verbindung mit dem größeren Salzburger Zeitgenossen her. In ihrem Kreise muß er, empfangend und gebend, seine ersten Künstlerjahre verbracht haben.

RUELAND FRUEAUF d. Ä.

Wir haben uns der Gestalt des Rueland Frueauf genähert, die aus der namenlosen schwankenden Menge von Malern dieser Zeit greifbar und festbegründet emportaucht. Er ist im 15. Jahrhundert der einzige Künstler unseres Kreises, über dessen Leben wir nähere Nachrichten haben und von dessen Werken eine größere Zahl erhalten ist. Er ist in Salzburg und an der Donau tätig gewesen, muß hier und dort einen Namen gehabt und Einfluß geübt haben. Rueland Frueauf tritt 1470 zum erstenmal und zwar als Meister in Salzburg auf. Er mag in dem Jahrzehnt zwischen 1440 und 1450 geboren sein und scheint einheimischer Abkunft gewesen zu sein; wenigstens läßt das Fehlen seines Namens in den Bürgerbüchern, die in dieser Zeit sorgfältig die Aufnahme von Fremden verzeichnen, darauf schließen. Er ist dann sicher von 1470—1478 in der Stadt tätig; die Rechnungen von St. Peter zählen eine Menge verschiedener Arbeiten auf, die er für das Kloster ausgeführt hat; ein Werk der großen Malerei, ein Altar etwa, ist freilich nicht darunter. Im Jahr 1480 wird er noch im Verzeichnis der Bürgerbrüderschaft erwähnt, um 1484 als Bürger von Passau in die Heimat zurückberufen zu werden — sehr achtungsvoll — damit er sein Gutachten über den neu zu errichtenden Hochaltar der Stadtpfarrkirche abgebe. In der Zwischenzeit muß er sich also in Passau niedergelassen haben, um die Vollendung der Rat-

hausfresken auszuführen, von der eine Passauer Chronik berichtet.
Jetzt ist wohl auch ein Altarwerk für Regensburg entstanden, und
bei 'der großen Bautätigkeit in Passau gab es Aufträge genug.
In 'den 'Jahren 1490 und 1491 führt Rueland für Salzburg ein
großes 'Altarwerk aus, nicht viel später scheint er für das Stift
St. Florian oder in dessen Nähe gemalt zu haben, endlich entstehen
um das Jahr 1499 die großen Flügelbilder, die heute die Groß-
gmainer Pfarrkirche schmücken. Daß Rueland in den neunziger
Jahren nicht in Passau war, geht auch daraus hervor, daß er
1498 das dortige Bürgerrecht durch sein Verschulden verloren
hatte, das er nun wiedererhält. Im Jahre 1503 hört man dann zum
letzten Male von ihm: seine Frau stirbt, und er gibt eine Vor-
mundschaft ab, die zwei Jahre später sein Sohn übernimmt. Wahr-
scheinlich hat er nicht sehr lange mehr gelebt; vielleicht aber
ist er in diesen letzten Jahren noch in der Gegend von Wien
tätig gewesen: darauf 'deutet ein Madonnenbild, das sich in einem
Vorort befinden soll[1]) und vielleicht hängt es damit zusammen,
daß Rueland Frueauf 'der Jüngere im ersten Jahrzehnt des 16. Jahr-
hunderts für Klosterneuburg mehrere Werke ausgeführt hat.

Zur Identifikation der Werke führte das Monogramm R. F.
auf den Wiener Tafeln von 1490 und 1491, und die neugefundene
Bezeichnung Ruela . . gibt eine willkommene Bestätigung.[2]) Mit
jenem Monogramm ist sodann ein männliches Brustbild signiert,
das von dem Meister herrührt, und eine Bilderserie in Klosterneu-
burg, die seinem Sohne zuzuschreiben ist. Es läßt sich nun eine
größere Gruppe von Werken nach ihrer stilistischen Übereinstim-
mung anschließen. Während aber die allgemeine Zusammenge-
hörigkeit einleuchtet, so finden sich im einzelnen Differenzen, die
nicht ganz einfach zu erklären sind. Am besten hilft man sich
mit der Annahme eines größeren Werkstattbetriebs, die ja in der
Tat sehr wahrscheinlich ist, und trennt die Werke in solche, bei
denen der eigenhändige Anteil des Meisters überwiegt, und in

[1]) Eine Photographie zeigte mir Herr Dr. Stiaßny, jedoch ohne genaue Angabe des
Orts, der in der Nähe von Klosterneuburg sein soll. Das Bild ist den Großgmainer
Werken sehr nahe verwandt.

[2]) Auf dem Mantelsaum eines Schläfers am Ölberg. Bisher unbekannt: RVEΓA.

solche, bei denen die ausführende Hand von Gehilfen den Haupt-
anteil hat. Es sei eine kurze Zusammenstellung versucht.

In die erste Reihe gehören: ein Altarwerk in Regensburg,
das um 1480 gemalt sein muß, ein Madonnenbild in Prag, 1483
datiert, sodann die Wiener Bilder von 1490/91 und das Porträt,
darauf zwei schmale kleine Flügelbilder, die zerschnitten und weit
in die Welt verstreut worden sind: in St. Florian, in Budapest und
in Venedig befinden sich heute die Teile. Endlich die Tafeln
von Großgmain, 1499, und die Madonna in der Umgebung Wiens.

In die zweite Gruppe wird man zu rechnen haben: zwei Kirchen-
väter von 1498 in Berliner Privatbesitz; ein heiliger Abt aus Fürsten-
zell in der Münchener Frauenkirche, dem sich zwei Heilige in
Laufen, Urban und Wolfgang, anschließen. Ebenfalls in Laufen
eine schwer zu deutende Madonnentafel, die, gänzlich überschmiert,
kein sicheres Urteil erlaubt, aber in einzelnen besser erhaltenen
Köpfen stark an Großgmain erinnert. Endlich ein seltsames Welt-
gericht in Klosterneuburg, ebenfalls spät und wohl nur das Werk
eines Schülers, der nicht mehr in direktem Zusammenhang mit der
Werkstatt stand.

Dazu kommen noch zwei kleinere Werke der Wiener Galerie,
deren Stellung noch eine besondere Erläuterung nötig macht.
Zunächst ein Triptychon mit dem Marientod, das sich ehemals
im Berchtesgadener Hof in Salzburg befand und für diesen gemalt
ist. Seinem Stil nach müßte es um dieselbe Zeit wie die Groß-
gmainer Bilder entstanden sein: die etwas kindlichen Apostelge-
stalten, die um das Bett gereiht sind, die Gesichtstypen, auch das
Kolorit scheinen dies zu beweisen, und das Stilleben vorn auf der
Truhe bringt noch eine besondere Übereinstimmung. Das Mittel-
bild könnte noch unter Ruelands eigener Leitung in der Werkstatt
ausgeführt sein, man wird aber höchstens im Entwurf seine Hand
erkennen. Die ausdrucksleeren Gesichter, die sorgsam-klaren aber
leeren Farben zeigen eine fremde Hand. Gerade die letzteren
stehen der Baseler Kreuzigung noch recht nahe, ja ein einzelner
Kopf eines bartlosen Mannes mit schwarzer Haarkappe wiederholt
sich beinahe, andrerseits läßt sich der farbigen Haltung nach auch
das Nonnberger Triptychon vergleichen. Vollends kompliziert aber

wird die Frage durch die Wappen, die sich auf den Rückseiten der Flügel befinden und die Datierung: zwischen 1473 und 1486 nötig machen, einen Zeitpunkt also als spätesten Termin ergeben, wo sich bei Rueland noch wenig von dem Stil der Großgmainer Tafeln findet. Man kann sich durch Hypothesen ja aus der Klemme helfen, eine sichere Lösung wird sich aber zunächst nicht geben lassen. Man könnte eine künstlerische Parallelerscheinung zu Ruelands Person annehmen, die sich vielfach mit ihr berührt habe, aber dazu ist das Werk wieder zu bedeutungslos, und so wird man im Zweifel bleiben müssen. Die Flügel gewiß mit vier Heiligengestalten rühren von einem Maler, der kaum mehr einen Zusammenhang mit Frueauf zeigt. Es ist da mit saftigen Farben flüssig gemalt und die Form mit breiten Pinselstrichen in Kontrasten von Hell und Dunkel gleichsam abgekürzt gegeben — die lineare Durchmodellierung fehlt seltsamerweise.

Wichtiger ist das Kruzifixusbild in Wien, das man der Schule des Meisters zugeschrieben hat. Vergleicht man es mit seinen bezeichneten Werken von 1490/91, die daneben hängen, so zeigt sich deutlich eine starke Verwandtschaft. Es sind Frueaufsche Typen, diese Köpfe, es sind seine kleinen Hände mit den eingebogenen wie spielend geregten Fingerchen. Der Akt Christi hier und dort, Faltenmotive, wie das von Mariens Mantel auf dem kleinen Bild und des Gewandes des Hauptmanns auf der größeren Kreuzigung, stimmen im wesentlichen vollkommen überein. Die Maltechnik ist dieselbe, die Farben sind die nämlichen, nur sind sie dunkler, schwerer. Die Karnation ist blässer; das Ganze erscheint starrer und weniger beseelt. Dies würde auf ein Schulbild deuten, allein eines fällt auf: die Formen sind viel schärfer plastisch herausgeholt und durchgebildet, und entsprechend sind die Figuren kürzer, die Bewegung steifer, die Farben tiefer. Das sind Züge, die gegen das Ende des Jahrhunderts und bei einem Nachahmer nicht denkbar sind. Sollte man es also mit einem Vorgänger des Meisters zu tun haben? Man wird es nicht mehr glauben, wenn man auf die Details der Zeichnung eingeht, etwa am Oberkörper Christi, wo die Formen wie mit flachen Bogenlinien abgeschnürt scheinen, eine persönliche Eigentümlichkeit Frueaufscher Zeich-

nung, die man ebenso bei seinen Gesichtsbildungen, wie bei seinen Bäumen und Felsen beobachten kann. Wenn man dann den Kopf des Sebastian mit dem des großen Regensburger Christus vergleicht, wenn man die Darstellungen des Gekreuzigten auf dem Regensburger Flügel von zirka 1480, auf dem Wiener Bild von 1490 neben die unsrige hält, so wird man die Vermutung nicht ablehnen, unser Bild sei nicht ein Schulwerk, sondern ein eigenhändiges Frühwerk des Meisters, das um 1470 entstanden wäre.

Hier läßt sich nun die Frage nach der künstlerischen Herkunft schärfer präzisieren. Es wurde schon angedeutet, daß Ruelands Kunst aus der salzburgischen Tradition gewachsen ist; immerhin erscheint aber dies früheste Werk, das wir kennen, so selbständig, daß man nicht mehr die Nachahmung eines bestimmten Vorbilds darin spürt. Allein soviel ist deutlich: das Werk steht zwischen den Schöpfungen des Konrad Laib und der Baseler Kreuzigung — beides sicheren Salzburger Werken — mitten inne und hat zu beiden nahe Beziehungen. Die Wiener Kreuzigung von 1449, die im gleichen Saale hängt, lädt dazu ein, das Gemeinsame aufzuweisen. Das Technische: fest verschmelzender Auftrag, der gemusterte Goldgrund stimmt überein und die Farben könnten aus der gleichen Palette stammen, nur bringt sie Rueland in dunkleren und feineren Nuancen. Karmin und Ziegelrot sind im Mantel des Johannes zu einem neuen tiefen Ton vermischt, Katharina hat dasselbe Karmin wie schon das alte Bild und ein ebensolches dunkelstes Goldgrün wie dort. Auch das Blau und Weiß bei Maria war uns bekannt, und neu ist nur etwa das feine Grau am Mantelfutter des Sebastian, neu der blasse Ton des Karnats, das kein Braun mehr enthält: dieser schon in den Baseler Gekreuzigten angeschlagen. Anklänge an Laib mag man auch in der Zeichnung noch finden: beim Christus dieselbe Art detaillierter Brustmuskulatur, verwandt der ganze schmale Bau der Gestalt. Die Empfindung für das Lineare ist dagegen die gleiche wie auf dem Baseler Bild und ganz spezielle Übereinstimmungen kann man hier in Gesichtstypen (Katharina — Maria z. B.), in der Stilisierung der Haarperücken, in der Fingerbildung nachweisen. Es wäre nun freilich möglich, daß die Baseler Kreuzigung erst

nach 1470 und schon unter dem Einfluß Ruelands entstanden
wäre, allein gerade diese Züge finden sich schon bei dem älteren
Meister, der ihren Stil im wesentlichen bestimmt hat, und auf
Werken der fünfziger Jahre. In diesem Kreis muß auch Rueland
gelernt haben — daß er sich dann auch auswärts umsah, ist wahr-
scheinlich genug, allein so lange wir von der gleichzeitigen Malerei
in Graz, Innsbruck, Regensburg, Passau, Wien so wenig wissen wie
heute, nicht näher nachzuweisen.

Ein Vergleich mit dem Baseler Bild zeigt aber noch mehr:
das Altertümliche in dem Frühwerk des Meisters. Hier waltet
eine Strenge, die jenem fremd ist: nichts von dem kraftvoll-geschmei-
digen Bogenzug eines Umrisses, wie man es bei stehenden Figuren
des späten Konrad Laib, schwächer bei dem Meister der Leon-
hardsbilder und nachklingend noch bei der Baseler Kreuzigung
findet. Die Körper sind, als wären sie nicht vorhanden. Die Ge-
wänder über ihnen sind alles. Bei ihnen fällt die ungemeine Stärke
der Plastik vor allem auf; diese weiten aufgerafften Stoffe mit
den tiefen scharfgebrochenen Faltenzügen sind durchgearbeitet
auf die Klarheit der Form. Die Draperie des Johannes oder des
Sebastian sind Muster an plastischer Klarheit; freilich es ist nur
etwas gleichsam Reliefmäßiges. Wenn man weiter geht und nach
dem Verhältnis der Figur zu dem Boden fragt, auf dem sie steht,
so bekommt man keine Antwort; es ist als wären sie durchge-
schnitten und vor die Wand geklebt. Es ist die typische Be-
schränkung auf die Formdurchbildung des Einzelnen ohne alle
Raum- und Formanschauung im Ganzen. Maßgebend für den
Eindruck des Ganzen ist die Empfindung für angenehme Flächen-
verteilung und das lineare Gefühl. Dies letztere spricht hier stark:
in der strengen Herrschaft der geraden Linie; auch dies ein all-
gemeiner Zug der Zeit, der hier besonders scharf sich ausprägt.
Die Gewandfalten werden in scharfen Kanten heruntergeführt und
in harten Ecken gebrochen, die Linien laufen starr wie spitze
Spieße. Selbst die Gestalten sind hier mit wenigen ganz geraden
Konturen umrissen, und ohne Unterbrechung, ohne weiche Biegung
sprechen allein die langen Senkrechten, während die Horizontalen
unterdrückt und abgebrochen sind. Die Figuren stehen so gleich

vier kaum bewegten Standbildern in regelhafter Entsprechung vor der Fläche: Maria und Johannes unter das Kreuz geordnet wie in einen eng umschriebenen Rahmen, die beiden Heiligen weihevoll assistierend. Die wagrechten Arme des Kreuzes geben dann einen gewissen Ausgleich und Zusammenschluß. — Der strengen Komposition, der strengen Formdurchbildung ist das Seelische ganz untergeordnet. Der Schmerz ist kümmerlich, die Mienen sind starr, nur Johannes hat eine gewisse Größe. Eine dumpf gehaltene Stimmung liegt über dem hartgefügten Bild. Entsprechend das Kolorit, mit einer Vorahnung späterer Schönheiten: die dunklen vornehmen Farben klingen mit dem Gold in einen tiefen und ernsten Ton.

Es war wohl eines der ersten Werke des jungen Meisters; man sieht die Wirkung der Tradition und das durchgeführte Streben nach der Beherrschung jener Ausdrucksmittel, die für den Stil der Zeit grundlegend waren: lineare Flächenkomposition, plastische Einzelform, tiefleuchtende Farbe. Der Altar in Regensburg, der etwa ein Jahrzent später entstand, gibt schon ein anderes Bild. Die großen statuarischen Gestalten des Christus und der Maria auf den Flügelaußenseiten, wohl nicht ganz eigenhändig gemalt, erinnern noch an das Alte. Die Farbe, wie es an solcher Stelle Regel war, ist kreidiger, blasser. Es sind ähnliche Motive, nur fehlt das frühere Heraustreiben der Form; Maria ist wie platt gedrückt, und die breitflächige Anlage verrät den Sinn für monumentales Vereinfachen. Im einzelnen dann Fortschritte der Formdurchbildung: die Hände Christi haben nicht mehr die Leere und Kleinlichkeit von ehemals, die man noch bei denen der Madonna sieht, sie sind fest und lebendig, man folgt den Adern auf ihrem Rücken. In der Zeichnung tritt zu den geraden Linien die flache Kurve, ja in den Mantel des Erlösers kommt schon Bewegung, in Haltung und Mienen eine Spur seelischen Ausdrucks, leise Empfindung und sanfte Stille. — Bei den Hauptbildern — es handelte sich wohl um die Innenseiten der Außenflügel und die Außenseiten der Innenflügel eines großen Altarschreins — bei ihnen war dem Maler eine Aufgabe gegeben, die seiner Begabung nicht ganz entsprach; er sollte ein ganzes Dutzend Passionsszenen auf kleinen Tafeln

darstellen, die dann zusammengefügt eine mächtige Fläche er-
füllten. Das mußte als Ganzes kleinlich wirken und auf den Bild-
chen für sich war ein bedeutender Eindruck schwer zu erzwingen.
Es kam Rueland darauf an, Mannigfaltigkeit in der Erfindung der
einzelnen Szenen, Lebhaftigkeit in ihrer Gestaltung zu entwickeln.
Heftig zumeist und wirr bewegte Figürchen erfüllen die Bilder —
die Kreuztragung ein gutes Beispiel — alles fährt nach den ver-
schiedensten Richtungen durcheinander. Wie in der Bewegung,
so führt auch im Gesichtsausdruck das Übermaß zur Grimasse.
Die Konzentration des Eindrucks fehlt; es ist vieles, doch nicht viel
gegeben. Bei der Gefangennahme sieht man, wie im selben Moment
Petrus sein Schwert einsteckt, Malchus am Boden liegt, Christus ihm
das Ohr ansetzt, den Mantel rafft, und das Haupt nach der andern
Seite neigt, um den Judaskuß zu empfangen, während ein Krieger
ihm die Schlinge über den Kopf wirft, ein anderer auf ihn loshaut
und hinten die übrigen mit Fahnen und Fackeln dahereilen. Das
ist wirklich zuviel des Guten. Dazu kommt noch etwas Klein-
liches und beinah Spielerisches: in der Bildung der Figuren, in
der zappligen Unruhe der Szenen, in den fast zierlich gespreizten
Bewegungen. Man betrachte etwa das Bild wie Christus vor Pilatus
geführt wird, oder die famose Fußwaschung — es ist ein Puppen-
spiel. Es fehlen aber auch feinere Szenen nicht, so die ernste
Kreuzanheftung, die Kreuzigung selber, das Gebet am Ölberg. Hier
ist wohl etwas Kindliches in dieser Gestalt, die über den schlafenden
Aposteln kniet, aber man glaubt ihre Bedrängnis. Und dann sieht
man da einmal eine eigentliche Landschaft, nur in den größten Zügen
hingebreitet, doch als Hintergrund glaubhaft: runde fließende Hügel-
wellen und vorn wiegende Halme und Blumen. In den Umrissen
der Höhen und des Felsens dieselbe Vorliebe für flache Kurven,
die schon bemerkt wurde. Im allgemeinen hat, wie die Ruhe
der Bewegung und das Einfache dem Vielen, so die strenge Gerade
der hastigen Zickzacklinie Platz gemacht; zugleich sind die kleinen
Kreisbögen hineingekommen. Alles das der Lebendigkeit und Be-
weglichkeit zulieb. Dieselbe Wandlung in der Farbengebung: die
Farben haben sich vermehrt, und sie sind heller, klarer, aber auch
bunter geworden.

In Prag ist ·dann das Beispiel eines Madonnenbildchens aus
nicht viel späterer Zeit, vom Jahr 1483. Zweierlei ist wichtig:
man sieht hier wieder die Vorliebe für gerundete Kreislinien, am
Mantel der sitzenden Mutter Gottes, an ihrem Gesichtchen, das
überzierlich lächelt, auch im Astwerk des Baldachins, wie in der
Lockenfülle des Heiligen. Als Kontrast dazu dienen die vielen
Geraden der Architektur wie ihre leeren Flächen zu dem nieder-
fließenden Formenreichtum der Falten. Dann aber zeigt dieselbe
Architektur fast ostentativ das Streben nach einer perspektivischen
Raumdarstellung. Sie ist ja keineswegs geglückt (s. etwa das
unglückselige Steinpult!), aber sie ist doch versucht und in wesent-
lich anderer Weise versucht als früher in Salzburg. Ja, selbst
die Gesichter zeigen diese perspektivischen Absichten fast allzu
stark, die man schon bei den Regensburger Bildern, noch nicht aber
auf der Kreuzigung bemerkt. In der Dreiviertelsansicht ist die
konvergierende Verschiebung der parallelen Linien von Mund und
Augen nach der Tiefe hin überstark betont. Die Anregung zu
dieser Richtung auf das Räumliche kommt nicht, wie man meinte,
von Tirol, sondern vom Norden. Vieles deutet auf die Niederlande:
die kahle Steinarchitektur des Zimmers, das aufgeschlagene Buch
und das angenagelte Pergamentblatt, dann die helle bläuliche Land-
schaft vor dem Fenster, mit Fluß und Burg und Stadt. Zuletzt
auch der Madonnentypus mit der hohen runden Stirn, dem ge-
scheitelten Haar, den hochgezogenen Brauenbögen, dem feinen,
langen Näschen und dem kleinen Untergesicht; das Thema des
Bildes selbst ist in Süddeutschland ungewohnt. Die Anregung dürfte
von einem niederländischen[1]) Meister gekommen sein, der um diese
Zeit in der Donaugegend wirkte. Es ist sehr wahrscheinlich, daß
in Wien damals niederländische Maler lebten, ihre Einwirkung
zeigt sich auf Wiener Bildern vom Ende des Jahrhunderts besonders
deutlich, auch weiß man, daß Friedrich III. Künstler aus burgun-
dischen Landen beschäftigt hat. Soviel ist jedenfalls sehr wahr-
scheinlich: Frueauf hat schon 1483 Eindrücke von niederländischer
Malerei verarbeitet; wir werden später noch ähnliches finden.

[1]) Es könnte natürlich auch ein Maler vom Niederrhein sein; das macht keinen
großen Unterschied.

Die Wiener Bilder vom Jahr 1490 und 1491 bezeichnen eine reine Höhe in der Kunst des Meisters. Da ist kein mühseliges Erringen mehr, kein heftig Neues und nichts unverdautes Fremdes. Diese Tafeln leuchten mit einer siegreichen Pracht.

Das Gebet am Ölberg: der Heiland kniet vorn und blickt empor zu den dunklen Felsen, auf denen der Kelch erscheint. Hinten, untergeordnet, die gedrängte Gruppe der schlafenden Jünger. Dann ein schöner Blick in die Landschaft: über dem Haupt des Heilandes der Bach mit Weiden, über den ein Steg geht. Am andern Ufer ist ein grüner Hain, und durch ihn führt der Verräter die Gewappneten; ein Hündchen springt voran. Über dem Hain ist eine Kirche sichtbar und weiter sieht man ferne Fluren, sieht Felsenhügel und schwanke Bäume sich heben. — Die Geißelung: Christus an der Säule, auf den die Knechte loshauen; im Hintergrund machen drei Zuschauer bedenkliche, warnende Mienen. Der Fliesenboden perspektivisch nach einem Fluchtpunkt konstruiert, doch dieser liegt hoch, über den Köpfen der Figuren. Die Andeutung des Gewölbes hat kaum mehr als dekorative Bedeutung. — Die Kreuztragung: Christus vorn, unter der Last gebrochen. Schergen stoßen und puffen auf ihn ein, andere johlen und schreien. Auf der andern Seite, wo der Zug herkommt, nimmt Josef das Kreuz auf und Maria sinkt in Johannes Arme, inmitten der Frauen. — Die Kreuzigung: Christus hängt am Buchenkreuz; rechts steht der greise Hauptmann, voll Bedauern und Befürchtung, hinter ihm fratzenhafte Krieger. Links wieder Maria, zusammenbrechend in die Arme der Getreuen. Unten ein Totenschädel und ein weißes Hündchen, das zum Heiland emporblickt. Interessant ist ein Vergleich des Gekreuzigten mit den beiden früheren Bildern: erst die stramme gerade Streckung, dann ein tieferes Herabsinken, und endlich das peinvolle Hängen mit gekrümmten Knien, verkrampften Füßen, das Haupt verzerrt, auf die Schulter gefallen. Ebenso sind die Formen weicher und wahrhaftiger geworden.

Die Rückseiten der Tafeln zeigen ebenfalls Gemälde, vier Darstellungen aus dem Marienleben. Man sieht da Andeutungen von Architektur und leicht hingestrichene Landschaften, vor denen sich

die Szenen abspielen. Typische Kompositionen in dem etwas ver-
zerrten Stil der Vorderseiten; sie dürften im Entwurf von Frueauf
selber sein, in der roheren Ausführung aber von Gesellenhand.
Die Farben wie gewöhnlich bei den Außenseiten von Altarflügeln,
dumpf und stumpf gehalten, hier auf Braun und Blau gestimmt.
Wir betrachten die vorderen Bilder.

Denkt man bei ihnen an die früheren Werke Ruelands zurück,
so hat man den Eindruck eines stark erweiterten, in einem ge-
wissen Sinn umfassenden Darstellungsvermögens. Die schöne
Landschaft des Ölbergs ist das beste Zeugnis. Die kaum behauenen
Buchenstämme am Kreuz sind frappant gemalt, der Gekreuzigte
selber so, daß man das Fleisch und die Haut zu spüren meint.
Daneben steht ein Gewappneter in dunkelblauem, blinkendem Stahl,
mit gleißendem Schild, und von seinem Hut wallen bunte Federn
weich herab — ein prachtvolles Stück Erscheinung! Neben solcher
Darstellung des Stofflichen ist die des Seelischen nicht minder
fortentwickelt. Keine Starrheit mehr, keine Verzerrung oder Leere
mehr im Ausdruck; das individuelle Gefühl kommt nicht über-
mächtig, nicht sehr verfeinert, aber kräftig und überzeugend zum
Ausdruck. Diese schurkischen Henker, diese bedenklich-weichen
Hauptleute, diese trauernden Frommen oder die Schläfer am Ölberg
— sie sind mit gefühltem Leben erfüllt. Die Köpfe sind gut gefaßt
und geben ein bestimmtes Wesentliches ganz, die Finger, nervös und
regsam, sprechen ihre leise Sprache. Und doch — nicht diese
Fortschritte im bildnerischen Erringen der sichtbaren Dinge be-
stimmen das, was man den Stil dieser Bilder nennen muß.

Nicht die Darstellung der Welt war das Wesentliche; auf den
Eindruck des Raumes ist so gut wie ganz verzichtet, auch die
Landschaft streckt sich nicht um seinetwillen bis zu ihrem hohen
Horizont. Statt der Luft glänzt ein sehr zart gemusterter Gold-
grund, und vor ihm stehen schier übergroß die Gestalten. Sie allein
erfüllen die Tafel — wenn man einmal von dem Ölberg absehen
will — sie bestimmen den Eindruck. Die Köpfe sind verhältnis-
mäßig klein, die großen Leiber mit ihrer Bewegung, mit ihren
Gewandmassen sprechen am stärksten; die Komposition beruht
auf dem Ausgleich ihrer breiten großgegliederten Flächen oder

kontrastierender Bewegungen. Die Geißelung ist mehr für dieses, die Kreuzigung für jenes ein Beispiel. In der Gruppierung der Figuren kein so heftiges Auseinanderfahren mehr wie auf den Regensburger Flügeln, vielmehr weniger extreme Neigungen und Wendungen, und dafür hat jede Richtung ihr Gleichgewicht in einer kontrastierend dagegengesetzten, ja man kann das fast bei jeder schrägen Linie verfolgen. Zugleich wird alles nach der Mitte hin, um die Hauptfigur, zusammengeschlossen, und so kommt trotz der Lebendigkeit Maß in das Bild. Es ist ein klareres Rechnen und mehr im großen als vorher.

Nun betrachte man nochmals die Geißelung, betrachte die Henkersknechte, die sich zurückbiegen und ausfallen, am Seile zerren und die Arme mit der Peitsche so mächtig schwingen! Sie sind gewiß so falsch wie möglich gezeichnet, das organische Gefüge ihrer Leiber ist durchaus nicht verstanden, und doch wirkt ihre Bewegung ganz und gar überzeugend. Woran liegt das? Es liegt an der reinen Ausdruckskraft der Linie. Die Linie allein, die hierhin und dorthin fährt, reißt das Auge mit sich in ihr Dahin-schießen und läßt eine Bewegung mitfühlend wahrnehmen, von deren Darstellung eigentlich nicht die Rede sein kann. Es ist dasselbe bei dem Christus an der Säule, der sich unter den Streichen zusammenduckt. Die Umrißlinie, die von der Kniekehle über den Schenkel und über den Rücken bis zum Haupte läuft, ist gewiß, und vielleicht mit Bewußtsein, unrichtig gezogen. Aber sie, die wie ein Bogen gespannt ist, bringt die Spannung in diesem Leibe packender zum Ausdruck als es der korrekteste Umriß getan hätte.[1]) Diese federkräftige flache Bogenlinie muß Frueauf geliebt haben; sie begegnet uns in den steilen Konturen seiner Felsen, ja bei den Baumstämmen und Hügelwellen. Diese flache Kurve und ein System von kürzeren, schräg gegeneinanderfahrenden Geraden kennzeichnet auch die Bildung seiner Gewänder, die er weit und etwas schlaff um die Figuren schlägt. Mehr als die Formen sprechen überall die Linien, und ihre Sprache ist das eine Grundelement seines Stils.

[1]) Ähnliche Beobachtungen ließen sich schon bei den Regensburger Flügeln machen, ja sie könnten auf die Münchener Kreuzigung des Drusianameisters zurückführen — doch kommt hier erst das alles klar zur Erscheinung.

Die Gestalten unserer Bilder sind durchmodelliert, aber die plastische Form hat bei weitem keine solche Bedeutung mehr, wie etwa auf der frühen Kreuzigung. Sie ist nicht so scharf und sie wird erst in zweiter Linie beachtet. Sie ist dem untergeordnet, was diesen Tafeln ihre klare Schönheit gibt, der Farbe. Die Farbe tritt hier zum erstenmal alles beherrschend auf, und so scheint die Hebung und Senkung der Oberflächen nur dazu da zu sein, um sie in reichem Wechsel spielen zu lassen. Alle Farben sind rein entwickelt und durch eine lasierende Technik zum höchsten Leuchten gebracht. Auf dem harmonischen Einklang der großflächigen klaren Lokalfarben und des goldenen Grundes beruht die Wirkung. Man sieht die schönsten Zusammenstellungen: Karmin und tiefstes Dunkelblau, Scharlach, reines Grün und Weiß, Blau und Weiß, Scharlach und helles Karmin. Dazu kommt Olivbraun und ein lichtes Zitronengelb, endlich ein zartes helles Lila für. den Mantel Christi, das mit Kastanienbraun wunderbar zusammentönt. In dieses Braun ist bei dem Ölberg der ganze Vordergrund mit den Felsen gekleidet, die Locken Christi und die Schatten des Mantels haben denselben weichen Ton, und daraus leuchtet dann die lichte Gestalt köstlich hervor. Als · Kontrast dann bei den schlafenden Jüngern kräftige Gegensätze, in der Landschaft endlich saftiges Grün, tiefes Blau und Kastanienbraun, darüber das Gold, das in den Ornamenten verschieden schimmert — zusammen ein unvergleichlicher Wohlklang! — Die Harmonie ist bedingt durch einen gewissen Ausgleich, man findet also auf beiden Bildhälften, oder vielmehr um das Bildzentrum — überall Christus, der in hellen zarten Tönen gehalten ist — ein Abwägen der Farbflächen: so, daß jede lauter sprechende Farbe auf der andern Seite ihr Gegengewicht hat. Auf der Kreuzigung entspricht dem Karmin des Hauptmanns und dem Tiefblau dahinter Weiß, Blau, Scharlach und Grün bei der Frauengruppe, auf der Geißelung dem Weiß und Blau zur Rechten ein lichtes Grün und Karmin auf der linken Seite, bei der Kreuztragung endlich dem hellen Gelb des einen Schergen das Weiß bei Maria, und die Mitte hält das dunkle Braungrün vom Rock des zweiten Schergen über dem lichten Christus unten — freilich, hier bleibt Zitronengelb und Hellila ein mißlicher Klang.

Man bemerkt dann auch schon ein kontrastierendes Gegeneinander-
setzen von Komplementärfarben, die sich gegenseitig steigern, ja
in der Karnation ein bewußtes Verwerten grünlicher Schatten-
töne, deren Kühle die helle Wärme der lichten Partien hebt. Kurz,
aus dem plastischen Stil von der Mitte des Jahrhunderts hat sich
hier ein neuer Flächenstil von Farbe und Linie rein entwickelt,
und wir erblicken hier eine der reinsten Ausprägungen des Stil-
prinzips, das in dieser Zeit das allgemeine, mindestens in Süd-
deutschland, geworden ist. Es ist nicht so sehr das Packende der
Szenen oder die zarte Beseelung hier und dort, was wir bewundern
als die lebhafte Bewegtheit der Flächen und die hochgesteigerte
Pracht der Farbe.

In die gleiche Zeit wie die Wiener Tafeln wird das männliche
Bildnis der Sammlung Figdor gehören. Als Porträt bietet es nicht
gerade viel, fein ist nur die Harmonie des bräunlichen hellen Kopfes
mit dem tiefen Goldgrün des Grundes. Die beiden Kirchenväter
von 1498 in Berlin stehen dann den Großgmainer Bildern von 1499
schon sehr nahe. Bezeichnend ist der neue Versuch der Raum-
darstellung, freilich ohne eine Verbesserung des perspektivischen
Vermögens, die sorgsame Art, mit der Perlen und Goldsäume,
Bücher und Beschaulichkeit gemalt sind.

Von den Wiener Tafeln zu den Großgmainern ist ein weiter
Schritt; ja der Abstand scheint so groß, daß man leicht an der
Urheberschaft desselben Meisters zweifeln könnte. Eine genaue
Untersuchung zerstreut aber alle Bedenken, die man gegen eine
beträchtliche Stilwandlung in der kurzen Frist von acht Jahren
vorbringen könnte. Überdies aber hat sich jetzt ein Werk ge-
funden, das in der Mitte zwischen den beiden bekannten größeren
zu stehen scheint. Es sind zwei hohe, schmale Täfelchen, auf
beiden Seiten bemalt, die wahrscheinlich die Flügel eines kleinen
Altarschreines mit einem geschnitzten Madonnenbild gewesen sind,
heute auseinandergesägt und zerstreut: St. Florian und Budapest
bergen den einen, Venedig den andern Flügel.[1]) Wenn sie geöffnet
waren, sah man rechts (?) die Verkündigung und links die An-

[1]) Die Bilder in Budapest (Galerie Nr. 709) und St. Florian: 69:37,5 cm, in
Venedig (museo civico, Nr.: 79 u. 80) 62:38 cm (letztere etwas verkürzt.)

betung des Neugeborenen — beidemal Maria, kniend und sich neigend, die Hauptfigur, beidemal die Andeutungen der Bühne so einfach und unwirklich wie möglich, oben aber ein sehr zarter Goldgrund. Wenn man die gleichen Szenen auf den Rückseiten der großen Wiener Tafeln vergleicht, so wird der klare Verzicht auf alle laut sprechenden Züge von Wirklichkeit sehr deutlich: nichts von Raum und Nebenraum, von Herd und Scheitern und Laterne, vom kostbaren Teppich überm Betpult, nichts von der Landschaft vor dem Fenster. Die Locken des Engels sind stilisiert wie Drahtspiralen statt der natürlicheren Fülle von früher. Der Goldgrund herrscht und die feierliche Einfachheit des Wenigen. Zugleich ist eine große Verfeinerung des Empfindens eingetreten: nichts ist mehr laut und bauernmäßig derb, alles vornehm, zart und stille geworden. Statt der dicken gesunden Figur die schlanke, schmale, statt der ausfahrenden Bewegung die abgeglichene, statt des wirren Faltenlärms gleitende, sanfte Züge. Josef hockt nicht mehr am Boden und kocht den Kinderbrei, er sitzt hinten und ist eingeschlafen, doch auch so eine würdige Erscheinung, sein Greisenkopf hat einen Zug von milder Schönheit. Abgeklärte Anmut ist nun das Ziel, und das zeigt sich auch in der Veränderung der farbigen Haltung: das starke Scharlach und Grün ist in die zweite Reihe gerückt, durch fein getöntes Weiß vermittelt, so daß Maria vor allem spricht: mit dem ganz dunklen Blau ihres Kleides und dem mild leuchtenden Karmin des Mantels.

Die Rückseiten haben bunte, glanzlose Farben, dieselbe stillere Auffassung und einfache Anordnung ohne die delikate Ausführung der Vorderseiten. Links die Darstellung im Tempel, ganz schlicht; interessant die halbgesehene Rückenfigur eines Mädchens mit dickem Zopf. Ein tieferes Atmen in dem Marientod, wieder rein mit Figuren bestritten, die klar hinter die Zentralgestalt der Zusammensinkenden geordnet sind. Die ernste Stimmung ist gut gegeben, sehr würdevoll ein bartloser Priesterkopf, der rechts neben Petrus sichtbar wird — auf der gleichen Darstellung in Großgmain kehrt er an derselben Stelle, doch minder großartig, wieder.

Hier in Großgmain hat man vier große Tafeln. Auf den Vorderseiten: die Darstellung, der zwölfjährige Jesus, Pfingsten und

der Tod Mariens. Ebenso zeigten die Rückseiten, die fast ganz zerstört sind, vier Marienbilder; man kann noch Spuren einer Beschneidung, einer Anbetung der Könige, einer Heimsuchung finden. Dazu kommen zwei hohe schmale Tafeln mit dem Erlöser und der Madonna, deren einstige Verwendung unklar ist. Im übrigen handelt es sich um die zwei Flügel eines großen Schnitzaltars von ähnlichen oder noch größeren Dimensionen als der, dem die Wiener Tafeln angehörten. Man wird sich bei einer Vergleichung deshalb auf diese beziehen müssen.

Was ihnen gegenüber zunächst auffällt: die Figuren, kleiner gehalten, nehmen viel weniger Raum ein in der ganzen Bildfläche. Sodann trifft man hier wieder, was dort nahezu fehlte: eine Raumdarstellung. Auf allen vier Bildern sieht man einen perspektivisch gezeichneten Fliesenboden zurückgehen — freilich mit viel zu hoch gelegtem Horizont. Beim Marientod ist die Bettstatt mit dem hohen Himmel senkrecht in das Bild hineingestellt, bei dem Zwölfjährigen im Tempel blickt man in einen steingefügten Saal, der sich nach allen vier Seiten öffnet.[1]) Die Figuren sind bis tief in die Bühne hineingestellt, die weiter entfernten kleiner als die näheren; man bemerkt sogar eine sehr rasche Minderung der Größenmaße, und nur etwa der disputierende Jesusknabe ist aus kompositionellen Rücksichten wieder größer gebildet als die Eltern, die eigentlich näher ständen. . Bei dem Pfingstfest ist die Figurenperspektive sogar das Bedingende der Bildanlage: man sieht durch die zwei Reihen der sitzenden Apostel hindurch auf die Madonna, die hinten auf einem erhöhten Sitze thront. Das perspektivische Prinzip ist bis in die Einzelheiten der Form durchgeführt: die abgewandten Gesichtshälften gut verkürzt. Diese Züge erinnern an das Madonnenbild von 1483, es kommt noch eines hinzu: das Stillebenhafte, das um seiner selbst willen da zu sein scheint und auf dem das Auge verweilen kann. So das offene Buch am Boden, die Bettstatt mit dem hohen Baldachin, die Truhe vorn mit Glas und Teller und blinkendem Metallgerät. Bedenkt man, wie glatt und still und gradlinig das alles gegeben ist, und nimmt

[1]) Auch bei der Anbetung der Könige auf der Rückseite des Marientodes sah man eine ausführliche Architektur.

man noch einige Gesichter hinzu, zarte bartlose Typen, oder das
Köpfchen vom Madonnenbild mit der hohen Stirn und der Perlen-
schnur im gescheitelten Haar, so vermutet man gern, daß der
Meister von neuem einen starken Eindruck von niederländischer
Malerei empfangen habe. Das bestätigen auch einzelne Farben,
etwa das Weiß, Gelb und Tiefblau bei dem Schriftgelehrten, der
wie verstört sich umwendet, oder etwa ein scharlachrotes Kleid
mit schmalem Goldsäumchen, und sie führen auf einen bestimmteren
Weg: Rueland muß Werke des Dirk Bouts oder aus seiner näheren
Umgebung kennen gelernt haben. Bei jener ersten Begegnung
mit den Niederländern sahen wir ein Bild entstehen, das viel nicht
Ausgeglichenes hat, sieben Jahre darauf ist jede stärkere Spur
des Fremden verwischt, und wieder sieben Jahre später — denn
schon die Berliner Kirchenväter zeigen diese Richtung — weiß der
Meister aus Fremdem und Eigenem ein sicher abgeglichenes Ganzes
zu gestalten.

Wir bemerkten, daß auf die Darstellung des Raumes Gewicht
gelegt ist, allein konsequent durchgeführt ist sie keineswegs. Noch
immer ist die Örtlichkeit mit wenigen und einfachen Mitteln mehr
nur angedeutet, und der feine goldene Grund spricht fast ebenso
stark, einer wirklichen Raumillusion wehrend. Die Figuren sind
kleiner geworden, allein sie haben darum nicht an Bedeutung für
die Bildwirkung eingebüßt; ihre mannigfachen Formen und Linien
sind nur in Kontrast zu dem Einfachen und Ruhigen des Hinter-
grundes gesetzt, die Anordnung im ganzen sorgfältig abgewogen.
Man beachte etwa bei der Darstellung, wie die kniende Mutter
und der Priester, der sich niederbeugt, gegeneinandergestellt sind,
und wie hinter diesem der zweite Priester und der Levit die empor-
steigende Figurenreihe fortsetzen, die in der Gruppe des Josef
mit den zwei Frauen zur andern Seite des Altars ihr Gegengewicht
findet. Mit Bewegung und Gegenbewegung ist hier das Darbieten
und Empfangen ausgedrückt. — Als Komposition besonders ein-
drucksvoll ist dann das Pfingstfest mit seiner feierlich-stillen Sym-
metrie, die der Weihe des Dargestellten so ganz entspricht.

Die Bewegung ist gegen die Wiener Szenen sehr zurückge-
dämpft, ist leiser und leichter geworden. Die Formen sind abge-

8*

glichener, zarter; manchmal merkt man etwas wie ein Erschlaffen
der Hand und es gibt schwächliche Figuren. Die alte Kraft ist
verloren, die Stimmung nun sehr mild und weich. Man sieht
nirgends mehr die mächtigen Köpfe, die groben Züge der Wiener
Bilder, nur glatte und oft wirklich edle Antlitze. Statt der Scher-
gengrimassen ärgerliche, boshafte, aber immer feine Gelehrtenge-
sichter; selbst die häßlichen Bauernapostel sind fromm, sind still
beseelt worden. Diese Beruhigung spricht aus allem, wie aus den
einfacheren Formen und den stilleren Flächen, so aus dem leiseren
Linienzug. Es gibt keine starken Kurven mehr, keine zackig aus-
fahrenden Umrisse wie noch bei den Berliner Kirchenvätern vom
Jahre vorher. Auch in der Linie ist alles ausgeglichen und man be-
merkt wieder eine Neigung zu langen Geraden wie auf dem ersten
Werk des Meisters.

Die Bilder des reifen Mannes haben eine bunte und leuchtende
Pracht besessen, bei denen des Gealterten ist nun auch die farbige
Haltung still und fein geworden. Man bemerkt eine weichere Har-
monie als früher. Das kühle Saftgrün fehlt, das Zitronengelb kommt
wenig, das glühende Scharlachrot und Karmin nur noch in kleinen
Flächen vor. Dagegen ist die Skala sehr bereichert: man sieht
die verschiedensten Rot, vom zartesten Lilarosa über Lichtkarmin
und tieferem Scharlach bis zu einem sehr lieblichen Erdbeerrot.
Diese Folge von Rot beherrscht mit dem Golde die Bilder; zum
Ausgleich ist dann das dunkelste Blau und tiefes Goldgrün verwandt,
reines Weiß dazugesetzt. Die Töne sind feiner nuanciert als
früher und zwischen Dunkel und Licht weich vermittelt. Das
Gleichgewicht der mannigfach abgestuften Farben ist sorgsam ab-
gewogen: etwa tiefblau in der Mitte, auf den Seiten verschiedene
Rot, die sich wieder von Grün und Blau abheben (Darstellung).
Alle Farben sind rein in Licht und Schatten, und sie steigern ihre
Kraft durch die wechselseitigen Kontraste — es ist ein ganz be-
wußtes sicheres Rechnen mit farbigen Werten. Eines sehr zu
beachten: in die braunen und grauen Töne des Fliesenbodens
ist Scharlach und Grün gemischt, so daß sich aus diesen neu-
tralen Tönen die reinen Lokalfarben noch klarer und leuchtender
heben. Wenn man sich dann noch einmal vor Augen hält, wie

das helle warme Rot in diesen Bildtafeln herrscht, nicht in einer breiten Fläche, sondern durch die ganze Fläche sinnreich verteilt, durch verschiedene Nuancen wechselnd abgestuft und durch den Gegensatz der tiefen kalten Farben und des Weiß gehoben, so wird man hier ein ähnliches Prinzip der Rhythmisierung und Harmonisierung der reinen Farben erkennen, wie es gleichzeitig Gerard David ausgebildet, reicher freilich und auf Grund der Erfahrungen von Generationen reifer ausgebildet hat.[1]) Ein Vergleich der Großgmainer und der Wiener Tafeln würde das schlagend beweisen. Diese Errungenschaft ist das eigene Verdienst unseres Meisters, sie ist die Ursache jenes wunderbaren Farbenzaubers, der in diesem letzten Werke festgehalten ist.

Diese Verfeinerung der Farbe und zugleich die Vereinfachung und Beruhigung in der Stimmung, in der Komposition, in Bewegung, in Formen und Linien, kurz diese Klärung des Stils ist eine Erscheinung, der man gleichzeitig auch an anderer Stelle begegnet: bei Bartel Zeitblom am deutlichsten. Es ist der letzte Stil des sinkenden Jahrhunderts, eine Reaktion auf das Überheftige, das Überreiche, das Überspielerische, das in der vorausgehenden und der gleichzeitigen Malerei wuchernd um sich griff: Beschränkung, Maß und Schönheit.

Sie lag aber auch wohl in der Natur des Meisters, diese endlich gefundene Stille. Und nachdem er in seiner Jugend um die sichere Herrschaft über die plastische Form gerungen, nachdem er in den Mannesjahren die starke Bewegung, das heftig Leidenschaftliche und die feurige Pracht gesucht hatte, so scheint es, als ob er hier erst sich selber gefunden hätte. In diesen ruhig-zarten Marienbildern liegt die ganze Anmut seines Wesens. Er ist kein gewaltig-schaffender, doch auch kein kleinlicher Künstler; er besitzt eine feine Empfindung für leise Seelentöne, für Linien und Farben, einen sicher wählenden Geschmack. Und vielleicht fehlte ihm nur eines, um zu Größeren gezählt zu werden: der strenge Wille zur Konzentration. In seinen Bildern ist immer noch etwas Überflüssiges, etwas, das anders sein, das auch wohl fehlen könnte. Es geht ihm wie seinen Gestalten: die Kleider sind ihnen zu weit.

[1]) Bei dem Niederländer umhüllt die Luft die Dinge mit ihrem weichen Schimmer; davon ist bei dem Deutschen keine Rede. S. Bodenhausen, Gerard David.

RUELAND FRUEAUF d. J.

Der Meister muß viele Schüler und Nachfolger gehabt haben, wie es bei einem so langen und weitbegehrten Schaffen nicht anders möglich ist. Wir sind einigen Schulwerken schon begegnet, Anregungen seiner Kunst haben wir in salzburgischen Werken aus dem letzten Viertel des Jahrhunderts öfter getroffen, unbekannte Bilder der Schule werden wohl in Österreich noch manche zutage kommen. Ein Zyklus verschiedener Bilder interessiert uns hier besonders, die teilweise mit R. F., mit Rueland und der Jahreszahl 1501 (?) bezeichnet sind; ganz entsprechend den Wiener Tafeln.[1] An ein Werk unseres Meisters kann man aber nicht denken, und so wird es sehr wahrscheinlich, daß es sich um seinen Sohn, um Rueland Frueauf den Jüngeren handelt, der 1498 schon selbständig gewesen sein mag — es ist da von Rueland dem Älteren die Rede — und 1505 in Passau erwähnt ist.[2] Die Wahrscheinlichkeit wird durch eine nähere Betrachtung zur Gewißheit, denn es finden sich in der ganzen Anlage der Bilder, in manchen Motiven ebenso wie in Einzelheiten der Formbildung, der Linienführung und der Farbengebung frappante Übereinstimmungen mit den Werken des Vaters. Die Gesichtstypen, die Händchen, die Faltenmotive, ja die Felsgestaltungen sind in den Grundzügen dieselben, und man braucht nur den Ölberg neben das Wiener Bild zu halten, so wird die Verwandtschaft auch in der Komposition evident. Freilich der künstlerische Eindruck ist ein ganz anderer.

Es sind schmale hohe Täfelchen von derselben Größe, je vier in drei Zyklen, die ungefähr gleichzeitig und für einen oder mehrere zusammengehörige Altäre gemalt worden sind. Die Leopoldsszenen dürften ein paar Jahre später entstanden sein, die Passionsszenen und die Johannesszenen demnach etwa gleichzeitig mit den Großgmainer Tafeln des älteren Meisters. Es ist hier nötig, daß wir noch einmal zu diesen zurückkehren. Auf der Rückseite der Darstellung, auf einem Bilde der Heimsuchung, dessen unterer Teil zerstört ist, sieht man oben ein Landschaftsfragment: hohe Bäume,

[1] S. Drexler-List: die Tafelgemälde von Klosterneuburg (Tafelwerk).

[2] Diese Vermutung hat — ohne eine Begründung — zuerst W. M. Schmidt ausgesprochen. Beil. z. Allgem. Zeitung 1904, Nr. 113, S. 300f.

die von einem Hügelrand in den Himmel stehen, zur Seite, ferner, einen Berg, halb mit Weide, halb mit Wald bekleidet und auf seinem Rücken die Mauern und Türme einer großen Burg. Mit ungemeiner Treue und Feinheit der Zeichnung sind die dunklen Bäume vor der hellen Abendluft und ebenso ist die Höhe und das Schloß gemalt. Vergleicht man etwa die Landschaft von 1490, so sieht man, im Gegensatz zu ihr: das ist keine erfundene, sondern eine gesehene Natur. Genau nach der Natur sind, wo nicht das Ganze, so doch seine zwei oder drei Hauptbestandteile ausgeführt und man hat einen ganz und gar überzeugenden Eindruck von Wirklichkeit. Nicht mehr sind etwa die Bäume dem Terrain untergeordnet, sondern ihre dunklen großen Silhouetten beherrschen das Bild; es ist wie wenn man am Abend aus einem Walde träte, dessen letzte Häupter noch über den Abhang hinab verstreut sind. Es ist ein sehr frühes Beispiel eines rein sachlich klar gegebenen, groß gesehenen Landschaftseindrucks, wie er dem heutigen Auge vertraut ist und wie man ihn im Quattrocento noch kaum auf einem Gemälde findet — man kann nur Altdorfers Blick aus dem Tannenwald vergleichen, der ein Menschenalter später gemalt ist.

Die Landschaftsdarstellung hat denn auch der junge Rueland gepflegt, freilich in einer anderen Richtung. Es kommt ihm nicht so sehr auf Wirklichkeit als auf Wirkung, auf Stimmung an. Bei seinem Ölberg sieht man tief in jähe finstere Felsenschluchten hinein, die Luft ist mit schwarzen Wetterwolken erfüllt, und ferne zuckt ein gelber Schein auf — ist es der Abend oder Gewitterleuchten? — Das Kreuz des Herrn steht am Ufer eines Sees, wo man rechts die Stadt am Hügel sieht und links entfernte Berge. Es ist spät am Nachmittag und die letzten Reiter sprengen heim zu den Toren; die weißen Wolken am Himmel und das ferne Wasser leuchten geheimnisvoll. Dann die Taufe Christi: in einer stillen Uferbucht am Jordan, am hellen Tage, Binsen wiegen sich vorn und leise Wellen spielen; hinten sieht man Felsen und Wald und Weiden am Fluß, den eine Biegung dem Blick entzieht. — Heiter und still sind vollends die Leopoldsbilder. Man sieht die Straße, auf der der Herzog zur Jagd reitet, über ihr die steil aufschießende Höhe mit der weißschimmernden Burg, grünes Strauch-

werk in den Mauerritzen; fern Ackerstreifen mit umbuschten Rainen. — Oder die Erscheinung der Madonna: da kniet der Fürst in einer holden Einsamkeit im Wald — Bäume, ein Wässerlein, der blühende Holderbusch. Man glaubt sogar das Wunder, die weiße Gestalt, die hoch im hellen Sommerhimmel schwebt. — Das sind alles Bilder, so voller Innigkeit des Gefühls, daß man sie ganz für das Eigentum des Malers halten sollte; und doch haben ihm Fremde den Weg gewiesen. Die blaue Felsenschlucht am Ölberg beweist es: sie kommt aus der Schule des Dirk Bouts her. Nun verstehen wir, woher diese neue Kunst, die Atmosphäre und ihre Stimmungen zu malen, woher diese ganze unbefangene Naturauffassung. Noch eines kommt aus den Niederlanden, die überzeugende Vertiefung der Landschaft. Eine wirkliche Lösung des räumlichen Problems ist es nicht, aber doch eine scheinbare und für den Eindruck genügende. Man hat immer noch die berühmten drei Gründe, immer noch die Kulissen, die man gegeneinander schiebt, aber man läßt sie so natürlich sich überschneiden, daß man die Täuschung nicht bemerkt. Und wozu hätte man auch den wirklichen Raum plastisch so durchbilden sollen, daß das Auge von einer Form zur anderen in Wahrheit nach der Tiefe zu gleiten kann? Man sieht die Dinge in ihrer Flächenerscheinung, bringt sie in ihre natürlichen Lagebeziehungen, die man durch Kontraste und sinnvolle Überschneidungen zur Geltung bringt, und so hat man den vollen Eindruck von der Tiefe der Landschaft. Es ist ein ebenso folgerichtiges Verfahren wie jedes andere — als ob man in der Natur nur immer die Form sähe! Diesen Grundsatz der Darstellung hat Rueland von den Niederländern übernommen, aber die entzückende Frische dieser ganz persönlich geschauten Naturbilder ist sein Verdienst.

Wie die Landschaft, so ist auch die Darstellung von Architekturen weiter ausgebildet. Bei der Dornenkrönung sieht man wieder in eine kahle Steinhalle hinein, die mit einem hölzernen Tonnengewölbe gedeckt ist; bei der Enthauptung Johannis in Vorhof und Gänge des Königspalastes, die Gefangennahme des Täufers spielt in einer Gasse mit steingefügten Häusern. Abgesehen von der Bereicherung des Themas — man hat Durchblicke von einem

Raum in einen zweiten und dritten — ist eines wichtig, und es tritt dies noch besonders bei dem Kirchenbau des hl. Leopold zutage, wo man in die halbvollendete Kirche und ihre Balken-gerüste gerade hineinschaut. Alle senkrecht in die Tiefe führenden Linien treffen sich in einem Punkt; und damit ist eine ganz neue Überzeugungskraft des Räumlichen gewonnen. Während jener Fluchtpunkt aber noch bei den Passions- und Johannesszenen sehr hoch und seitwärts etwas außerhalb des Bildes liegt, so bildet er bei der zuletzt erwähnten Darstellung genau den Mittelpunkt der Tafel. Entsprechend ist denn auch der Horizont bei diesem Zyklus tiefer und die ganze Erscheinung natürlicher. Solche Schritte tut man nicht leicht aus eigener Kraft, auch diese Perspektive kommt von den Niederländern. Nimmt man noch hinzu, wie wenig be-sonders die Farbengebung zum Kolorit des Vaters stimmt, so muß man eine sehr intensive Einwirkung jener Vorbilder auch auf den Jüngeren annehmen, so wird es wahrscheinlich, daß dieser nicht wie der ältere Rueland nur vereinzelte niederländische Werke ge-sehen hat, sondern nach der Lehrzeit in der heimischen Werk-statt auf der Wanderschaft bis nach Holland gekommen ist und dort gearbeitet hat. So läßt sich denn auch die Entstehung eines weiteren Bildes in Klosterneuburg erklären, der figurenreichen Kreuzigung. Hier stimmt nämlich die Zeichnung der Gestalten und besonders der Gesichtstypen ganz außerordentlich mit der des älteren Frueauf überein, während die ganze Komposition und über alles die Farbengebung sehr wenig mit ihm gemein hat und durchaus auf niederländische Schulung schließen läßt. — Hinten sieht man eine Landschaft mit hohem Horizont, darin eine Stadt am Fluß.[1]) Vor ihr ragen die drei Kreuze hoch in die Luft. Unten dann viel Volk, Reiter und Krieger und Zuschauer, recht natürlich bewegt. Vorn in der Mitte die schön zusammengeschlossene Gruppe Marias, die halb am Boden liegt und von dem knienden Johannes und einer der Frauen aufgerichtet wird. Die weiten Gewänder

[1]) Es ist offenbar Passau, von Osten gesehen und kaum verändert. Rechts erblickt man die Feste Neuhaus, links die Wallfahrtskirche Mariazell. Auch der Dom mit dem hohen Chor und dem einen halbfertigen Turm ist erkennbar. Im Hintergrund ansteigende Höhen und die ferne Alpenkette.

breiten sich am Boden aus und ermöglichen einen sehr groß-
zügigen Aufbau, indem sich die Begleiterinnen um die Mutter Gottes
zusammenbeugen. Die Farben sind dunkel, fast trüb und jeden-
falls ohne rechte Leuchtkraft. Da Landschaft und Komposition
stark an die Niederländer erinnert und das Kolorit nicht dagegen
spräche, da ferner der Zusammenhang mit den beiden Rueland
evident, die Zeichnung aber noch strenger ist als bei dem jüngeren
Meister auf den andern Bildern — vergl. die Pferde — noch näher
dem Vater steht, so meine ich, daß diese Kreuzigung ein Werk des
jüngeren Rueland ist, unmittelbar nach der Wanderschaft ent-
standen, zu Anfang oder um die Mitte der neunziger Jahre. Bei
den späteren Bildern zeigt sich dann die eigene Art voll entwickelt.

Starke Bewegung und der Ausdruck der Leidenschaft liegen
dem Sohn noch ferner als dem Vater. Seine Gesten sind klein,
beinah zierlich, seine Gestalten haben immer etwas Kinderhaftes.
Die Stimmung ruhiger, stiller Szenen gelingt ihm vorzüglich; und
hier sahen wir die Landschaft stark mitwirken. Man kann deut-
lich verfolgen, wie sie den Figuren gegenüber immer mehr an Be-
deutung gewinnt. Auf der frühen Kreuzigung ist sie nicht mehr
als Hintergrund, bei den Passions- und den Johannesbildern —
siehe den Ölberg und die Taufe am Jordan — ist sie schon so
gut wie gleichwertig den Personen, auf den Leopoldsszenen hat
sie die Herrschaft. Die Menschen bewegen sich in ihr, fast schon
Staffage geworden. Man spürt das neue Jahrhundert, in dem
Cranach, Altdorfer, Grünewald schufen. — Wie die Landschaft
intim gesehen ist, so haben die Menschen die alte Feierlichkeit
verloren, auch bei ihnen sieht man viel unbefangene Beobachtung,
viel harmlos frische Züge. Man kann auch dies von der frühen
Kreuzigung bis zu den Leopoldsbildern gesteigert beobachten. Die
heitere Natürlichkeit, mit der der Jagdzug oder der Besuch des
Herzogs beim Kirchenbau geschildert sind, sucht ihresgleichen.
Es ist das aber nicht Naivität nach allem Vorausgehenden, sondern
der künstlerische Mensch hat hier gerade neue und feinere Reize
entdeckt.

Man versteht es, daß bei der verminderten Bedeutung des
Figürlichen die plastische Formendurchbildung mehr und mehr

zurücktritt. Noch bemerkt man sie bei dem frühesten Bild, aber
bei dem spätesten ist sie schon fast verschwunden. Man begnügt
sich mit einer allgemeinen Andeutung. Ja, wenn man den Mantel
des Heiligen bei der göttlichen Erscheinung, wenn man das Kleid
der Herzogin bei der Bauhütte betrachtet, so bemerkt man, daß
der Eindruck der Form nicht mehr durch die Modellierung der
Oberfläche erzielt ist, sondern impressionistisch, indem nur das
Licht gemalt ist, das auf den Falten des Sammets aufschimmert.
Ganz entsprechend verliert die Linie ihre frühere Bedeutung. Man
bemerkt sie noch stark in der erwähnten frühen Frauengruppe,
auch auf der späteren Kreuzigung bestimmen die langen schräg
emporsteigenden Faltenlinien der beiden Klagenden den Eindruck,
allein später ist davon wenig mehr fühlbar. Der Meister liebt
noch in seiner Zeichnung die langen schlanken Kurven und die
Geraden, allein es ist eine eigene Linienschönheit nicht angestrebt.

Die helle und heitere Auffassung, die im allgemeinen die
Bilder beherrscht, spricht auch aus dem Kolorit. Da ist nichts
mehr von der strengen Rechnung des alten Rueland mit den tiefen
leuchtenden Farben und ihrem Ausgleich und Einklang; der Maler
nimmt zarte, lichte Farben, die sich vertragen, und er setzt sie
unbefangen nebeneinander, ohne nach einer abstrakten Bildschön-
heit zu streben. Er hat viele neue und besondere Töne aus den
Niederlanden mitgebracht — Lachsrot, Blaugrau, Mattgelb, Licht-
grün und dergl. — die ihm auch hier einen größeren Grad von
Natürlichkeit gestatten als die beschränkte Farbenskala der früheren
Zeit. Es sind klare Farben von einer etwas glasigen sauberen
Helligkeit, im Technischen nichts Kompliziertes. Kontraste von
lichten und dunklen Flächen interessieren ihn mehr als reine Farben-
kontraste; damit erzielt er denn auch feine Wirkungen. Man denke
an das geisterhafte Aufleuchten in dem Ölbergbild, an den Petrus,
der in einem weißen Gewand vor dem Dunkel hockt. Dieser
Effekt kehrt auf der Gefangennahme wieder — einer der Lands-
knechte ist in blendendes Weiß gekleidet — und auf ihm beruht
auch die starke Wirkung des späteren Kreuzigungsbildes. Da steht
Maria ganz in Weiß, Johannes in zartem Rot unter dem schwarzen
Kreuz, an dem der bleiche Leib hängt. Dahinter dann die be-

schattete Stadt am blauen Hügel, schimmerndes Wasser und weiße
Sommerwolken. Später ist alles vollends ins Lichte gewandelt: der
heilige Leopold ergeht sich im Maiengrün. Ruelands Kolorit be-
ruht nicht mehr auf dem, was man die Harmoniewerte der reinen
Farbe nennen möchte, sondern auf ihren Stimmungswerten.

Der Meister entschwindet uns mit dem Jahre 1508. Da hat er
noch ein großes Bild des heiligen Leopold für Klosterneuburg ge-
malt, das ich nicht habe sehen können. Der Stammbaum der
Babenberger, den man ihm hat zuschreiben wollen, ist ein älteres
Werk und hat gar nichts mit ihm gemein.[1]) Dagegen wäre es
möglich, daß ein größeres Bild des Marientodes, von dem sich
eine Kopie im Stift erhalten hat, von seiner Hand wäre, ohne daß
es sich doch mit Sicherheit behaupten ließe. Er hätte dann ein-
mal ein Dürersches Gewandmotiv benutzt.

Der jüngere Rueland hat im Keime alles, was man zu den
Errungenschaften des Donaustils zählt — nur ohne die Intensität
des Erlebens, ohne Phantastik und die seltsamen Erregungen des
Gefühls. Man kann seine frühe Kreuzigung mit dem kleinen Bilde
des jungen Cranach vergleichen, um das Verwandte und den Ab-
stand zu sehen. Sein Gefühl für die Landschaft, für atmosphärische
Erscheinungen erinnert manchmal an Altdorfer — freilich, er ist
die viel einfachere und schwächere Natur. Er ist durch nieder-
ländische Schule gegangen und so ist er eine Art Vermittler zu
der Kunst der späteren Donaumeister. Wolf Huber, der Passauer,
hat ihn sicher gekannt, und gewisse Farben bei ihm (Erdbeerrot,
Lilaweiß, helles Blau) kann man auf die Frueaufs zurückführen.

DER ALTAR IN MARIAPFARR

Wir sind allzuweit schon in das sechzehnte Jahrhundert hinein-
geraten und müssen noch einmal in das alte zurückkehren, zu den
Werken zweier Meister, die gewisse Beziehungen zu Rueland Frue-
auf zeigen und in den neunziger Jahren geschaffen haben müssen.

[1]) S. Stiaßny, anhangsweise. Ebensowenig steht ein Bildchen bei Liechtenstein zu
dem Klosterneuburger Meister in Beziehung; Verwandtes in Graz kenne ich nicht. Der
Stammbaum wohl von einem Wiener Maler.

Von dem einen rühren die Bilder des Hochaltars in Maria-
pfarr (Lungau), acht Darstellungen aus dem Marienleben.[1]) — Der
Raum ist überall ziemlich ausführlich angegeben, besonders auf
den rückwärtigen Bildern, wo kein Goldgrund störte. Hier um-
schließt ein steinförmig gemalter Rahmen das Bild und deutet
die ideelle vordere Ebene an; dann sieht man etwa in eine Stube
hinein und durch Türen ins Freie oder in eine Nebenkammer; viel
Gerät steht umher. Oder ein Kircheninneres, wo man in einen
hohen Chor hineinschaut. Bei Marias Tempelgang führt in einem
Kirchenschiff eine steile Steintreppe zu einem Altar empor; dieser
erscheint richtig in Untersicht gegeben und bei den Stufen be-
merkt man den Übergang zur Aufsicht. Besonders gern ist hoch
oben an einer entfernten Wand ein Balkon oder eine Empore ge-
malt, wo ein Männchen sich auf die Brüstung lehnt. Die Linear-
perspektive ist ziemlich gut, doch noch ohne sicheres Prinzip, der
eine Fluchtpunkt der Orthogonalen noch unbekannt. Aus der
Neigung zur Spielerei mit Raumproblemen darf man vielleicht
auf eine oberflächliche Kenntnis tirolischer Werke schließen.
Ebenso überrascht das starke Betonen der Lichtführung, vielleicht
aus der gleichen Quelle stammend. Die Figuren und die Gegen-
stände werfen schwere dunkle Schatten; von einer konsequenten
Durchbildung dieses Prinzips ist aber keine Rede. Die Landschaft,
zierlich in die Ferne sich verlierend, entspricht der Art, mit wenigem
dekorativ anzudeuten, die zu der Zeit in Deutschland üblich ist.

Die Figuren sind eher lang mit kleinen Köpfen, ihre Haltung
ist eckig, gespreizt. Eine heftige ungeschickte Bewegung ist gerne
festgehalten; so bei der Begegnung Joachims und Annas, bei der
Verkündigung, wo der Engel mit flatternden Gewändern und Bän-
dern hereinfährt, oder bei der Marienkrönung, wo die Kleider der
Gottesmutter halb vom Emporschweben und halb von den Engeln
emporgebauscht werden; selbst der Mantel der einen göttlichen
Person fliegt zurück. Diese beiden Bilder sind auch kompositionell
bemerkenswert. Das Gewand der Maria auf der Verkündigung

[1]) Die Bilder sind von Maler Gold in Salzburg restauriert und dabei ziemlich über-
malt worden; eines, die Geburt Marien, ist sogut wie neu. Immerhin ist der ursprüng-
liche Charakter gut bewahrt, der alte Zustand leicht zu rekonstruieren.

ist weit am Boden hin und über ein Schemelchen gebreitet, zu dem Engel hinführend.. Dieser zieht den Vorhang des Baldachins, unter dem die Andächtige kniet, heftig zu sich heran, so daß eine starke Bewegung und viele Brücken die Figuren verbinden, deren Haltungskurven sich kontrastierend zusammenschließen. Schöner ist die Krönung, weil sie einfacher ist. Unten Fliesenboden, dann eine Wand mit breiter Öffnung, in der die Brustbilder der zwei göttlichen Personen auf Wolken vor dem Golde schweben. Unten entsprechen zwei kniende Engel mit langen Schwingen in gegensätzlichen Stellungen und Bewegungen, den Mantel der Gekrönten haltend, die betend andächtig emporschwebt. Die vier Gestalten umschließen wundervoll die Schwebende.

Die Form wird stark durchgebildet mit Licht und Schatten, doch ohne Feinheit. Das große Gefühl für das Plastische ist verschwunden, wie es in der Zeit lag. Die Gesichtstypen sind kümmerlich, schier häßlich: hohe Stirn, breite Backenknochen, lange, etwas dicklich aufgestülpte Nase, kleines Untergesicht, aufgeworfene, zusammengekniffene Lippen, wie die einer bigotten Nonne. Die Gewänder haben lange Linien, wirr durcheinandergezogene Falten. Die Konturen greifen jäh aus wie die Bewegung.[1]) Diese verzogenen und verzerrten Gewandlinien geben etwas Karikaturenhaftes. Auf ihren Kontrasten freilich beruht die Komposition.

Das Kolorit hat ein seltsames Raffinement. Man sieht nirgends eine Freude an den vollen klaren Farben, sondern eine Vorliebe für das Aparte und das Komplizierte. Schwarz, Weiß und fahles Rehbraun, Violettgrau und Ziegelrot, Grünlichblau und rötliches Blaßlila; Weiß, Rosabräunlich und Grün, solche Zusammenstellungen vermischter Farben liebt er; dazu kommen noch Changeant-Töne. Die Haltung bekommt etwas Ungreifbares, unbestimmt Schillerndes. So hat auch die ganze Stimmung der Bilder etwas unerfreulich Gespreiztes, alles ist zu heftig oder zu schwächlich, und man findet kaum einen harmlos frischen Zug. Man sieht überall, zu was für Vertracktheiten ein Maler kommen konnte, der wohl Sinn für gewisse Finessen hatte, dem es aber an der ursprünglichen

. [1]) Ähnliches schon bei Rueland, Anbetung der Könige in Wien (1490), die mit der von Mariapfarr zu vergleichen ist, wenn man den Zusammenhang sehen will.

Empfindung und der schöpferischen Künstlerkraft fehlte.[1]) Hier hat sich die Kunst des 15. Jahrhunderts in eine Sackgasse verlaufen; in der übertriebenen Bewegung, in der Betonung von Lichtkontrasten könnte man aber doch Keime von Neuem finden; das Barock quillt aus solchen Strömungen aus Licht.

GEORG STÄBER VON ROSENHEIM

Ein ganz anderes Gesicht macht jener zweite Maler, der über die Schwelle des sechzehnten Jahrhunderts führt und dessen Namen und Werke bekannt zu machen uns ein glücklicher Zufall gestattet: Georg Stäber aus Rosenheim. Rosenheim liegt dem nördlichen Tirol näher als Salzburg, doch lassen sich eher Beziehungen zu der Malerei dieser Stadt als zu der jenes Gebiets vermuten, auch war Rosenheim durch die Chiemseer Bischöfe ihr nahe verbunden. Und vor allem: es haben sich von dem Maler eine Reihe von Werken in Salzburg erhalten, die eine längere Entwicklung voraussetzen; er muß über ein Jahrzehnt für die Stadt gearbeitet haben, ohne doch in ihr Bürger zu sein. Endlich darf man gewisse Beziehungen zu Rueland Frueauf annehmen. Die scharf geschnittene Plastik der Gesichter erinnert an dessen frühes Werk, der trübe braungrüne Ton seiner Landschaften an die Rückseiten der Wiener Tafeln. Auch an die Mauterndorfer Flügel finden sich in Farbengebung und Technik Anklänge. Gewiß aber hat der Meister auch noch andere Eindrücke, vielleicht in Bayern, vielleicht in Nordtirol auf sich wirken lassen.

Das früheste Werk sind vier schmale Flügelbilder im Stift Nonnberg: einzeln stehende Heilige, etwas eng und steif in ihrer Haltung, von einer strengen Zeichnung und tiefer, nicht leuchtender, sondern eher etwas trüber Farbe.[2]) Aus derselben Zeit etwa scheint eine große Tafel zu stammen, die sich, sehr beschädigt und über-

[1]) Einige Verwandtschaft mit unserm Maler hat der Pustertalische Erasmus-Meister, von dem sich ein Triptychon von 1494 (aus Lienz) im Innsbrucker Ferdinandeum befindet. Schulzusammenhang?

[2]) St. Thiemo (?) Rupert, Afra, Maria Salome (Magdalena ?) Bgr. ca. 70 : 30 cm. 2 Wappen, eines der salzbg. Familie Knoll gehörig.

malt, in Kitzbühel erhalten hat, ein Kruzifixusbild[1]) nach dem
großen Schongauerschen Stich B. 25. Besonders auffallend ist hier
daß der Gekreuzigte nicht gemalt, sondern als kleine plastische
Figur hoch an das Kreuz geheftet ist (die jetzige Figur wohl erst
aus dem 17. Jahrhundert). Statt der vier Engel in Lüften nur
zwei, die das Blut von den Händen auffangen. Die Gestalten sind
schmaler als bei dem Vorbild und haben mehr Ernst im Antlitz
als dort. Die Landschaft ist stark verändert, sie ist ausführlicher
behandelt und verrät ein viel stärkeres Streben nach Form- und
Raumvertiefung bei der gleichen Grundanlage. Nichts von der
scharfen Abschneidung des Vordergrunds, dem dann sogleich die
Ferne folgt — ein Weg, der sich durch die sachten Erdhebungen
von vorne bis an die Felsenschranke eines Engpasses zurückwindet,
vermittelt beide. Nichts von der Zierlichkeit des Schongauerschen
Wald- und Wiesenspiels — die Erde ist in großen einfachen
Flächen gegeben, hinten schwere massige Felsbildungen, mit den
Kurven Ruelands umrissen, nicht spitz und scharf in die Luft
stechend. Hinten endlich eine Stadt, die hochgemauert über den
See hereinragt, es sieht aus als wäre sie das getreue Abbild einer
wirklich existierenden. Die Art, wie dann die Berge, einer hinter
dem andern, in der Ferne hinabfließen, oder wie man dem Ufer
des Sees von Buchten zu Buchten zurück bis schier in die Unend-
lichkeit folgen kann, das zeugt von einer ganz neuen Landschafts-
anschauung, einer Anschauung, wie sie erst im sechzehnten Jahr-
hundert herrschend wird. Die Altdorfersche Ruhe auf der Flucht
von 1510 zeigt ein ähnliches Seeufer, nur ist da die Darstellung
phantastisch und bei Stäber sachlich. Das Bild ist in dunklen
matten Tönen angelegt, Johannes in Grün und Rot, Maria in einen
hellblauen Mantel und weißen Schleier gehüllt; sie leuchtet in
seltsam ergreifender Helle heraus. Ernste, strenge Haltung und
eine sehr exakte Durchbildung der Form, wo sich der alte Zustand
noch prüfen läßt[2]), sind weitere Charakteristika des Werks, das
noch in seiner Zerstörung eine starke Wirkung übt.

Wohl ein Lustrum später mögen die vier Kirchenväter ent-

[1]) Bei Apotheker Vogl. Bgr.: 191 : 138. Oben geschweifter Abschluß.
[2]) In den Gewändern ist das meist übermalt.

standen sein, die wieder im Kloster Nonnberg aufbewahrt sind [1]);
mittelgroße Tafeln mit den ernsten Heiligengestalten, die auf er-
höhten steinernen Bänken sitzen. Auf der einen Seite sieht man
dann über ein Mäuerchen in eine zierliche Landschaft hinaus, auf
der andern durch einen Torbogen in das Innere gewölbter Räume;
dort und hier erblickt man dann wohl den heiligen Mann in
irgend einem bezeichnenden Moment seines Lebens: Hieronymus
als Büßer vor dem Kreuz, Augustin in der Predigt des Ambrosius
oder am Strande mit dem Kind, Gregor, wie ihm der Herr unter
der Messe erscheint. Das Gebäude und die ganze steingefügte
Örtlichkeit ist überall so· peinlich scharf und regelrecht umrissen,
daß man meint, ein Architekt hätte das gezeichnet. Es ist eine
Art Spielerei mit Räumlichkeiten, wie man sie gleichzeitig bei
Mair von Landshut (Stiche, Zeichnungen, Abendmahl im Frei-
singer Dom) und bei dem Stecher M. Z. findet, zu denen der Maler
vielleicht Beziehungen hatte. Das Streben nach perspektivischer
Wirkung ist vorhanden, freilich reicht das Wissen nicht ganz:
der Horizont ist noch sehr hoch und die Orthogonalen treffen
sich nicht in einem Punkt. Allein es rücken ihre Schnittpunkte
doch sehr nahe zusammen und. sie liegen fast genau auf einer Senk-
rechten, die das Bild halbiert. Licht und Schatten sprechen im
Raume deutlich und scharf, dagegen ist die Figur ein Ding für
sich, zwar durchmodelliert aber ohne starke Helligkeitsunterschiede,
nur so, daß die plastische Form vorstellbar wird. Es ist noch ein
Rest der alten Abstraktion, diese verschiedene Behandlung von
Figur und Raum: noch immer ist die Gestalt das erste und das
Räumliche wird als Hintergrund ihr angefügt. Auf die mächtige
Sitzgestalt ist jedes Bild gestellt, die, wie eine dunkle Pyramide
aufgebaut, es beherrscht. Nur diesem Aufbau scheinen auch die
zurückfließenden Linien zu dienen; was sonst noch da ist, bleibt
Zutat und Schmuck. Immerhin spricht eine große Formanschauung
aus den Bildern und ein neuer Wille, Licht und Schatten an den
glatten Flächen der Räume zur Geltung zu bringen. In den Archi-
tekturformen erinnert manches an den älteren Rueland Frueauf,
ebenso in den Landschäftchen und den Hintergrundsfiguren. Eine

[1]) Bgr. ca. 70:45 cm. Angeblich aus dem alten Dom. Unzugänglich. ·
Fischer, Die altdeutsche Malerei in Salzburg.

verwandte flüchtigere Arbeit Georg Stäbers, die Brustbilder der Kirchenväter in St. Peter[1]), bieten nach den Nonnberger Tafeln nichts Neues.

Wichtig ist dagegen, was sich von dem großen Altar der Margaretenkapelle von St. Peter erhalten — er wurde vor 1495 bei Stäber bestellt, aber erst 1500 geliefert, wobei es Preisdifferenzen gab, da der Maler mehr als verlangt getan hatte; ihm verdanken wir auch die Kenntnis des Namens unseres Meisters. Erhalten haben sich, jetzt freilich zerteilt, die sehr hohen, verhältnismäßig schmalen Altarflügel; in der Mitte scheint eine Kreuzigung dargestellt gewesen zu sein, fraglich, ob ein Tafelbild oder ein Schnitzwerk — man könnte sich den Meister wohl auch als Plastiker vorstellen. Auf den geöffneten Flügeln sah man dann je einen der Schächer über ein hohes Kreuz gebunden; sie sind von der Seite genommen und so, daß immer einer das Gegenbild des andern wäre, wenn man ihn von der entgegengesetzten Richtung sehen würde. Hinter den Gekreuzigten eine hohe Landschaft mit Fels und Busch und See. Die farbige Haltung ist sehr düster; es sind so matte und trübe Töne, wie man sie sonst nur auf Außenbildern trifft. Die Außenseiten sind dagegen hier farbiger gehalten, sie sind der Höhe nach in zwei Stockwerke abgeteilt.[2]) Unten sieht man den heiligen Rupert mit dem verstorbenen Abt und den heiligen Benedikt mit dem lebenden als den Bestellern; die Heiligen groß aufgerichtet vor einer angedeuteten Landschaft. Oben ein mit Ranken verkleideter halbrunder Steinrahmen, über dem man St. Erentraud und St. Thiemo(?) sieht. Sie stehen vor einem gelben Grund, der oben in Rot übergeht, auf Statuenbasen, die in der Untersicht gegeben sind.

Die Figuren wirken plastischer als bisher. Die Gewandmotive sind einfacher und klarer, das Detail ist dem Wesentlichen untergeordnet. Zugleich wird man aber auch eine Verfeinerung bemerken, wenn man etwa das Gesicht des heiligen Rupert mit denen der Kirchenväter vergleicht, eine Verfeinerung in den Formen

[1]) Bgr.: 55 : 38 cm. Stiaßny Fig. 16, 17.

[2]) Danach sind die Tafeln heute zertrennt. Bgr. der unteren: 112 : 54, der oberen: 90 : 54 cm. Sammlung von Frey, untere Teile in Würzburg, obere in Salzburg.

wie im seelischen Ausdruck. — Die Schächer bieten eine Überraschung; es sind Akte, wie man sie in Deutschland um diese
Zeit nicht erwartet. Die Arme sind ihnen über den Balken des
T-förmigen Kreuzes zurückgebunden, und so hängt der ganze
Körper am Holz. Der Kopf ist verzerrt zurückgeworfen, die Schultern sind furchtbar emporgezogen, daß die Arme schier aus den
Gelenken gerissen werden, die Brust ist hoch emporgewölbt und
gedehnt, die Brustmuskeln verzogen, die Rückenmuskeln aufgeschwollen. Man sieht das ganze Gefüge des Brustkorbs, das Kreuz
ist hohl, die Bauchmuskulatur gespannt, und kraftlos hängen die
Beine, an den Knöcheln festgebunden, in ihren Gelenken — nur
das eine Knie hat sich krampfhaft etwas vorgeschoben. Wenn
man das im einzelnen verfolgt, scheint es ganz, als wären diese
Akte nach dem lebenden Modell gezeichnet und durchgeformt —
die Hände allein schon weisen darauf hin, wenn man sie mit denen
der Heiligenfiguren vergleicht, und besonders wahrscheinlich wird
es dadurch, daß wir zwei Ansichten genau derselben Figur sehen.
Bezeichnend ist es, daß der Maler die ausdrucksvolleren und leichteren Profilansichten wählte, bezeichnend, wie er den Körper sieht.
Der ist schmal und fast allzu dürr geworden, die Linien umschreiben
ihn scharf und eng. Die Ecken sind wenig gerundet, die Konturen schwellender Formen möglichst knapp gespannt, die Kniegelenke etwa scharf eingezogen, recht spitzig und knochig gezeichnet. Wenn diese Leute herabkämen, sie könnten laufen und
springen, aber noch immer nicht recht wandeln und stehen. Es
sind spätgotische Akte, aber sie zeugen von einem so scharfen Eindringen in das Gefüge der Formen, wie wir es bisher noch nirgends
trafen. Sie sind wahrhaftiger als irgend ein deutscher Akt des
15. Jahrhunderts, wenn man Dürer ausnimmt. Man hatte den
menschlichen Leib studiert, allein noch keiner hatte es gewagt,
so ein ganz genaues Abbild der Natur in einer bestimmten komplizierten Lage auf eine Bildtafel zu setzen. Schon daß die Wahrhaftigkeit hier dem Maler wichtig ist, bedeutet viel.[1]) Und man

[1]) Es ist schwer zu sagen, woher die Anregung kam. Für Pacher wie für Dürer handelte
es sich um italienische Probleme, und davon ist hier keine Spur. Eher möchte man an die Bildschnitzer denken, die um diese Zeit oft eine ganz erstaunliche Körperkenntnis zeigen.

mußte auf diesem Wege dazu kommen, den Menschenleib nicht mehr nur im einzelnen, sondern im ganzen und als einen Organismus zu sehen. Einen Schritt noch, und die italienische Anschauung vom klaren Stehen und Sichbewegen, vom klaren Spiel der Gelenke mußte sich auftun. Es ist der Schritt, den um diese Zeit Dürer tat. Gerade wenn man an Erscheinungen wie Stäber denkt, sieht man ein, daß Dürer der deutschen Kunst einen neuen Weg weisen mußte.

Georg Stäber ist, nicht nach Umfang oder Intensität, aber doch in der Richtung seiner Begabung mit Dürer verwandt. Er ist durchaus keine reiche Persönlichkeit, er verfolgt wenige Probleme, aber diese mit strengem Ernst. Auch in seinen Bildern ist die Stimmung ernst und schwer; seine heiligen Männer haben fest gewölbte Schädel, ein starkes Kinn, kräftige Nasen und Backenknochen, einen hart geschlossenen Mund; sie blicken beinahe finster drein und sie sind ganz bei der Sache. Es sind Charaktere wie man sie unter einem aufrechten Bauernvolk findet. Nichts von weicher Empfindung, aber auch nichts von heftig-leidenschaftlichem Ausdruck — alles fest in sich. Dem entsprechen auch die Farben, die, ohne eine starke Wirkung für sich zu üben, von einem ruhigen Wohlklang sind. Es sind nicht viele: Rot, Grün und Braun vor allem, dazu etwa ein stumpfes Blau oder das schon erwähnte Rot-Gelb einer Hintergrundsfläche. Farben ohne Tiefe, ohne Leuchtkraft, doch von einer schön gedämpften Klarheit; sie fühlen sich an wie weiches Moos. Ihre milde Harmonie ist aber nur wie der Rahmen um das, worauf es dem Meister vor allem ankam: die plastische Form. Ein scharfes Liniengefüge umschreibt sie, rassig, wie in Metall geschnitten. Diese Liebe zur stählernen Linie, die kein Weiches zuläßt, mag an Schongauer erinnern. Vergleicht man dann etwa ein flatterndes Tuch, die allzu scharfen und spitzen Fingerchen oder vieles in der Zeichnung der Gesichter: die rund geschwungenen Brauenbögen, die gewölbten Augendeckel, die kleinen eingezogenen Nasenflügel u. dgl. (s. besonders St. Erentraudl), so findet man weitere Anklänge an den Stil Schongauers, dessen einen Stich ja Stäber in ein Gemälde übersetzt hat. Allein wenn jener sonst so leicht ins Kleinliche und Spielerische führte,

so bemerkt man hier nichts davon. Der Wille des Meisters geht auf Größe und Klarheit. Das wird noch nicht durchaus im Räum- lichen und in der Landschaft gesucht, allein bei der Figur, in der Durchbildung plastischer Form kann man das Streben danach am einzelnen Werke ersehen, wie aus dem Gang der künstlerischen Entwicklung folgern. Die Malerei am Ende des Jahrhunderts hatte entweder die Formen in eine unübersehbare Fülle reich verschlunge- ner Einzelheiten aufgelöst, oder sie war zur Einfachheit und Ruhe der Linie zurückgekehrt und hatte darüber auf stärkere plastische Wirkung verzichtet. Hier finden wir eine Begabung, der es gerade auf diese Wirkung vor allem ankam. — Wenn man die Nonnberger stehenden Heiligen mit denen aus der Margaretenkapelle vergleicht, bemerkt man deutlich die Wendung zur mächtigeren volleren Er- scheinung: dort noch schmale karge Figuren, hier weiter gebauschte Gewänder, ein zurückgeblähter Mantel. Die Linienführung bleibt scharf, aber sie wird großzügiger und einfacher. Keine gehäuften kleinen Falten mehr, sondern wenige, kräftig durchmodelliert und ganz anders sprechend. Wie das Verständnis der Form gewachsen ist, das zeigen etwa die vollkommen durchgebildeten Totenschädel am Fuß der Kreuze, wenn man sie mit einem Frueaufschen ver- gleicht — abgesehen von den Akten. Und vor allem: es spricht ein neues Streben nach Klarheit der Formerscheinung aus diesen Bildern. Es zeigt sich schon in den Ranken, welche die 1500 ge- malten Bilder von Rupert und Benedikt abschließen: nicht mehr eine gedrängte Fülle von Verschlingungen, sondern wenige über- sichtliche Windungen und gleitende Kurven. Die Renaissance kündigt sich an.

DAS XVI. JAHRHUNDERT ∞ DIE DÜRERKOPISTEN

Dürer hat das Schicksal der deutschen Kunst bestimmt. Grüne-
wald hat eine Stunde vom Weg gestanden, einsam für sich, aber
von Dürer haben alle gelernt. Es liegt dies nicht allein an der
Macht der universalen Persönlichkeit, sondern einfach daran, daß
er die Lösung von Fragen gab, die sich nicht länger umgehen
ließen. Endlich war einer gekommen, der den Leuten ins Klare
half darüber, was Raum und plastische Form und Größe der
Darstellung sei; was die eine Generation gesucht und die andere
wieder verlassen hatte, das stand nun als erreicht und vollendet
vor aller Augen. Holzschnitte und Kupferstiche trugen es weit
hinaus und ihre welschen Zutaten gaben dem Ungewohnten noch
einen neuen Reiz. Und doch, kein Italiener hätte so gewirkt, es
war deutsches Blut und deutsche Kunst, die hier triumphierten.
Die bedeutenden Maler, besonders die nach ähnlichem strebten, er-
faßten sogleich den Kern und verfolgten auf eigene Faust die
neuen Darstellungsprinzipien; die kleineren, sei es aus Bequem-
lichkeit, sei es aus Überzeugung, begannen zu kopieren, und so
lernten sie erst recht sich in den Stil des neuen Jahrhunderts hinein.
Ungezählte Altäre entstanden, besonders im zweiten Jahrzehnt, die
Szenen aus Dürers Passionsfolgen, aus dem Marienleben auf ihren
Flügeln trugen. Auch im salzburgischen Gebiet hat sich mehreres
derart erhalten, und diese Werke, ob sie auch gering an Wert sind,
mögen die erste Etappe der Malerei in diesem Jahrhundert ver-
treten.

Wir besitzen aus seinen ersten 15 Jahren keine sicher datierten
Werke und gar keine von selbständiger Bedeutung, die wir mit
Wahrscheinlichkeit in diese Zeit setzen könnten. Eine tiefe Kluft
liegt zwischen den beiden Jahrhunderten. Die Werke der Dürer-
kopisten, die wir zunächst betrachten, sind etwa zwischen 1505 und
1515 entstanden.

Um ihrer künstlerischen Bedeutungslosigkeit willen mögen sie
die Flügelbilder vom Hochaltar in Pfarrwerfen[1]) eröffnen, von denen
eines nach einem Dürerschen Stich vom Jahr 1512 gemalt ist (B. 11).

[1]) Bgr. der unteren Bilder: 88 : 71 cm. Die oberen etwas niedriger.

Die übrigen Passionsszenen sind, was seltener ist, nach Schäuffelein-schen Holzschnitten kopiert. Die Zeichnung kindlich schwach, die Formen mit rohen Schattenstrichen angedeutet, nur in den Farben etwas merkwürdig Blasses, das nicht ohne Reiz ist. Bei mancher Disharmonie überrascht ein zartgrauer Himmel mit fernen weißen Felsen und gelblich-fahlem Gebüsch oder dunkle Zypressen gegen die lichtblaue Luft. Von einer Empfindung für den Gehalt der Szenen oder feinerem Können fehlt aber jede Spur.

Es schließt sich der Hochaltar aus Schefiau an, der heute in der Nonnberger Kirche steht. Seine Schnitzreliefs, wie alle seine Ge-mälde sind nach Dürerschen Holzschnitten gearbeitet, die zwischen 1505 und 1511 entstanden sind. Auf den Außenseiten der Flügel vier Bilder nach dem Marienleben. Der Maler steht dem Vorbild mit einiger Freiheit gegenüber. Die Szene der Flucht ist ver-einfacht, die Figuren wurden vergrößert und viel von dem krausen Wald- und Blumenleben verloren. Bei der Darstellung ist die weiträumige und fremdartige Renaissancehalle wieder in eine gotische Kirche, mit Säulen zwar, verwandelt. Maria ist in einen Mantel gehüllt und die prachtvolle Figur links an der Säule hat einem gleichgültigen Statisten im Hintergrund Platz gemacht. Das Kolorit hat nichts Angenehmes: Grün und Gelb ist beliebt und auf diese Farben das übrige gestimmt — nicht schlecht gestimmt, aber man hat ein Gefühl als ob man Seife auf die Zunge bekäme. In der Vorliebe für kühle, nicht leuchtende Farben zeigt sich eine gewisse Verwandtschaft mit Pfarrwerfen.

Das große Bild der Schreinrückseite ist in der Farbe erfreu-licher, eben weil sie keine Ansprüche macht und alles gleichmäßig in gelblichen Tönen gehalten ist. Es ist das jüngste Gericht, nach einem Dürerschen Holzschnitt (B. 52), doch in der Komposition weit auseinandergenommen, da das Ganze vertikal in drei Teile ge-gliedert werden mußte. In den Mittelstreifen, unten zwischen die Auferstehenden, ist der kniende Stifter gesetzt. Was überrascht, ist der unendlich weite Luftraum, den man vor sich hat. Die Figuren beherrschen ihn nicht, sondern scheinen seiner Weite eingeordnet, selbst die himmlischen über den großen Wolken. Man muß sagen, daß das mit der gestellten Aufgabe zusammenhängt, allein die

gleichen Darstellungen des 15. Jahrhunderts lassen doch die Figuren unvergleichlich stärker überwiegen. Dieser Maler scheint seine Frende daran gehabt zu haben, hohe Himmel und weißes schwebendes Gewölke zu malen. Endlich kommt noch das Bild von der Rückseite der Predella, die Kreuztragung Christi nach Dürers Holzschnitt von 1509 (B. 37), doch in die Breite gezogen. Eine Figur, die des lanzentragenden Knechts, ist aus dem Eigenen hinzugefügt, ebenso ist die Landschaft selbständig, und ihr zuliebe, vielleicht auch der Einfachheit und reliefmäßigen Klarheit der Bildwirkung zuliebe, sind die zwei Reiter hinten weggelassen. Man sieht eine Stadtmauer, Häuser dahinter, einen großen Torturm, dann ferne Hügel und Berge, die weich in blauen und weißlichen Tönen gemalt sind. Da ist nichts mehr von der alten zeichnerischen Gebundenheit, man fühlt ohne weiteres das Zurückfliehen und die Luft vor den Dingen, und obgleich die Figuren schlecht gezeichnet sind, stehen sie überzeugender in Licht und Schatten, regen sich freier als einst. Das Bild ist denn auch das beste des Altars und das Kolorit ist diesmal angenehm: Rosa, Weiß, lichtes Blau u. dgl. spricht. Der Lanzenknecht, einzelne Gesichtstypen, so besonders der Maria und des Johannes, wohl auch die Lichthaltung und die Art der Landschaft weisen deutlich auf einen Zusammenhang mit Gordian Guckh, dessen Werke wir später kennen lernen. Es ist übrigens das einzige Bild, von dem sich dies sagen läßt, und so mag hier eine zweite Hand im Spiel gewesen sein.

Sonst ist der Maler ein lederner Gesell, ohne feinere Begabung. Es sind ja so ungefähr die Holzschnitte in das Malerische von Licht und Schatten übersetzt, aber wo man etwa der Zeichnung nachgeht, findet sich eine unleidliche Vergröberung. Statt des reichen unendlich feinen Linienspiels bei Dürer — leere Öde, steife Umrisse, blechernes Gefält. Nur eines ist zu beachten: die Lichtführung ist ganz einheitlich und stark betont. Das ist neu.

Im Innern derselben Kirche ist ein gleichzeitiges Tympanonbild, Christus als Weltenrichter mit Maria und Johannes als Fürbittenden, am untern Rand Auferstehende, Engel und der Stifter. Im obern Teil glatter Goldgrund. Es ist ein mittelmäßiges Werk der Zeit und entstammt etwa der gleichen Richtung wie der Scheff-

auer Hochaltar. Die Farben: Braunrot, Stumpfblau u. dgl. Ein
näheres Eingehen ist überflüssig und schon durch den Standort
der Tafel verwehrt.

In die Reihe der Werke, die von Dürers Anregung zeugen,
gehört dann eine merkwürdige große Tafel im Stift St. Peter:
die Krönung Mariä.[1]) Der Vorgang spielt in einem Wolkenkranz,
der sich über ein dunkles Tal niedergesenkt hat und den geflügelte
Engelsköpfchen beleben. Maria steht in der üblichen Demutshal-
tung, die göttlichen Personen halten sitzend die Krone über ihr.
Das Ganze ist recht lahm und es fehlt jede feinere Empfindung,
die Typen mit der Schnepfennase und dem hohen spitzen Schädel
sind recht abstoßend. Die Farben licht, aber matt und reizlos:
Rosa, Grünlichblau u. dgl. Während das alles, schlaff und tot, auf
die Zeit um 1510 deuten würde, ist die Landschaft befremdlich.
Diese ist breit und frei in braunen und blauen Tönen gemalt, so
wie es gegen die Mitte des Jahrhunderts etwa am Niederrhein
üblich ist, ohne daß das Bild etwa eine Übermalung erlitten hätte.
Es muß auch in Salzburg gemalt sein, denn es zeigt eine getreue
Ansicht von Hohensalzburg und Nonnberg; allein es hat wenig
Verwandtschaft mit den einheimischen Malereien. Vielleicht ist
es von einem eingewanderten Maler, demselben, der eine engel-
gekrönte schwebende Madonna im Mainzer Museum (im Motiv
nach Dürers Holzschnitt von 1510, B. 94) gemalt hat. Dies Werk,
noch von schärferer Zeichnung und heller Landschaft, zeigt doch
einen deutlichen Zusammenhang mit dem in St. Peter; es soll
auch in der farbigen Haltung verwandt sein. Es wäre dann das
frühere Werk wohl eines rheinischen Malers, der später nach Salz-
burg kam und dort die Marienkrönung schuf.

Diesen mehr oder minder trüben Gestalten schließen sich einige
frischere an, freilich von einem Mißgeschick betroffen: die Bilder
sind teilweise beträchtlich übermalt worden. Dies ist der Fall
bei den Marienbildern eines Altars aus Aspach, jetzt im Salzburger
Museum. Sieben von acht Darstellungen sind erhalten, fünf davon
nach Holzschnitten aus Dürers Marienleben, die vor das Jahr 1510
zurückgehen, zwei nach Holzschnitten Altdorfers (B. 4 und B. 46):

[1]) 138 : 108 cm.

die Verkündigung an Joachim und der Kindermord. Ganz ohne
Restauration ist nur die Tafel mit dem Tempelgang vorn und der
Verheißung an Joachim auf der Rückseite geblieben, die etwas
später als die andern ins Museum kam.[1]) An sie muß man sich
besonders in bezug auf das farbige Aussehen der Bilder halten.
Die Farben sind tief und warmtönig; der Grund, d. h. Gebäulich-
keiten u. dgl. auf Rotviolett, dunkles Blau und Grau gestimmt,
davor dann die Gewänder: Goldgrün, Scharlach und Karmin von
der tiefsten sattesten Schönheit. Weiß und ein lichtes Gelb sprechen
noch mit, auch Pinselgold mit schwarzer Zeichnung an einzelnen
Stellen. Mit Vorliebe sind Komplementärfarben zusammengestellt:
Gelb und Blau, Rot und Grün. Dabei ist es nicht mehr die
alte abstrakte Farbenschönheit des 15. Jahrhunderts, vielmehr merkt
man schon, daß die Figuren im Raum und in einer zusammen-
schließenden Atmosphäre sich regen; schon dadurch, daß Räum-
lichkeit und Hintergrund nicht mehr hell, sondern dunkel gemalt
werden, entsteht eine gewisse Einordnung. Das alles ist nicht
die eigene Erfindung des Malers, vielmehr läßt sich hier einmal
die Quelle direkt nachweisen. Das Kolorit kommt von Marx Reich-
lich, dem tirolischen Maler in Salzburg, der wahrscheinlich selbst
in Venedig gewesen ist.[2]) Einzelne Farben stammen direkt von
ihm, dann auch gewisse Gesichtsformen, etwa das Profil der ver-
schleierten Frau beim Tempelgang oder die Köpfe jammernder
Weiber beim Kindermord. Ein Motiv, wie das der spielenden
Vögelchen auf den Stufen, mag er aus Venedig mitgebracht haben.
Der Meister unserer Bilder hat bei ihm gelernt; zwar nicht die
Feinheit, aber doch die Grundsätze seiner Farbenkunst.

Wie stellt er sich zu seinen Dürerschen Vorbildern? Im Marien-
leben sind die Figuren klein im Verhältnis zur Bildfläche, sie
sind in weite Höfe und Hallen, vor eine reiche und tiefe Land-
schaft gestellt. Unsere Bilder sind beherrscht von den großen
Figuren, die eng zusammengedrängt werden. Über das gedruckte
Blatt, das man vor sich liegen hat, mag das Auge spazieren gehen,

[1]) Gr. dieser Tafel 126 : 82 cm. Die übrigen auseinandergesägten sind um etwa
30 cm verkürzt. Die Bilder wurden 1856 dem Museum geschenkt.

[2]) Otto Fischer; Marx Reichlich. Mitt. d. Gesellschaft f. Salzbg. Landeskunde 1907.

auf den Altarflügeln gilt es immer das Wesentliche sprechen zu lassen und das Wesentliche sind die Gestalten. Lehrreich ist ein Vergleich der beiden Darstellungen des Zwölfjährigen im Tempel: die Bildtafel hat die intime Wirkung verloren, doch an monumentaler gewonnen. Auf den Eindruck des Weiträumigen ist verzichtet worden. Es liegt das vielleicht mit an dem mangelnden perspektivischen Können des Malers, aber sicher ist die stilistische Umsetzung auf die Figurenwirkung hin mit großem Geschick gemacht worden. In der einzelnen Gestalt wird man nicht Dürers großen Formensinn erwarten, allein das Ausdrucksvolle eines Motivs ist überall sicher erfaßt. Der Maler hat Sinn für die neuen Stellungen, nur die Beherrschung der Körperformen reicht bei weitem nicht aus: die Rückenfigur des Kriegers im Kindermord ist ein schlagendes Beispiel. Wie im Räumlichen, so kommt es auch in der Figur zur Vereinfachung: die bis ins kleinste spezialisierten Faltensysteme Dürers werden in wenige übersichtliche Motive zusammengefaßt. An der Stelle des komplizierten plastischen Gebildes sprechen nun mehr die wenigen langgeführten Linien. Diese haben aber nicht mehr wie früher eine Funktion des Ausdrucks oder eine dekorative Bedeutung für sich; sie dienen nur mehr dazu, die Körperformen zu begleiten und nach ihrer Bewegung herauszuheben. Das Bild, wo Joachim und Anna sich treffen, zeigt das besonders auffällig. Die Zeichnung des Einzelnen, etwa der Gesichter, hat eine gewisse Unbeholfenheit; auf der andern Seite ist der Madonnentyp, schmale lange Züge, fast rührender und edler als bei Dürer.

Wenn aber der Maler auch seine Farbe von Marx Reichlich, seine Zeichnung von Dürer abgeleitet und beide nach seinen Bedürfnissen zum mindesten vereinfacht hat, so ist doch in seiner Auffassung ein Zug der Größe nicht zu verkennen. Reiner und selbständiger spricht dieses in einem jedenfalls späteren Werke des Meisters, einem Pfingstfest in St. Peter.[1]) Das Bild ist sehr ruiniert, und doch leuchtet noch die Glut einer tiefen Empfindung aus seinen Resten. — Hinten sieht man im Ungewissen etwas wie ein romanisches Portal mit Nebenpforten, zu dem Stufen empor-

[1]) Im Privatzimmer des Prälaten. Bgr.: 94 : 93 cm.

führen. Auf einer von diesen die Madonna auf erhöhtem Sitz, hinter ihr auf Bänken ein paar Apostel, andere vorne umher. Oben schwebt vor dem Dunkel die mystische Taube herab, von der die Strahlen gehen, und Flammen zucken wie Irrlichter über den Häuptern der Apostel. Die sind namenlos ergriffen; zwei Überraschte starren sich an, andere stehen in sich verhüllt und versunken, andere blicken und weisen empor, fallen auf die Knie vor dem Wunder. Einer hat sich zu den Füßen der Madonna geworfen und sucht in der Schrift, und einer hockt tief brütend auf der Stufe, und man sieht, wie es in ihm schauert und wühlt. Diese Gestalten sind von Dürerschem Geist eingegeben, eine davon schließt sich denn auch an den Johannes vom zweiten Blatt der Apokalypse an. — Interessant ist ein Vergleich mit dem Ruelandschen Pfingstbild in Großgmain, das der Maler gekannt haben muß.[1]) Nicht nur ist das feierlich Stille dem tief Erregten gewichen, die ganze Anordnung ist wesentlich verändert. Das Räumliche ist klar, auch ohne daß der Blick in die Tiefe gezwungen wird. Ganz frei sind die Gestalten um das Zentrum geordnet. Vor allem: die Szene ist in Dunkel gehüllt, und von oben fällt ein überirdisches Licht, das auf dem Boden schimmert, hier und da ein Gewand aufleuchten läßt, hier und da ein Gesicht seltsam streift und erhellt. Das sind Dinge, die jetzt erst gefunden werden: die Dämmerung, das Licht zu malen und darauf ein Bild anzulegen. Die Bedeutung der plastischen Form ist denn auch fast verschwunden. Die Farbenwirkung entspricht natürlich der Lichtwirkung und steigert sie: in dem tiefen Dunkel hinten verschwinden schier einzelne blaue, grüne Gewänder, dann glüht tiefes Scharlach auf, Karmin schimmert und blendendes Weiß — abgewogen verteilte Flecken.

Einen Schüler dieses Malers scheint ein Triptychon aus Hofgastein anzugehören, das heute im Salzburger Museum ist.: die Krönung Mariä, zwei Heilige auf den Flügeln.[2]) Die Gewandfalten, die in großen Linien, in breiten Flächen fallen und sich

[1]) Direkte Anklänge: die Madonna, das Treppenmotiv, das Buch am Boden, ein sitzender Apostel, der sich herumwendet (vgl. die Figur des zwölfjährigen Jesus in Großgmain).

[2]) Gr. d. Mb. 111 : 68, d. Fl. 111 : 31 cm. 1866 in einem Bauernhaus in Hofgastein gefunden.

dann wie Schaum am Boden kräuseln, erinnern sehr an ihn. Ebenso die Farben, die dünn lasiert sind und nun freilich einen sehr trüben Ton bekommen haben; auch die kleinen Köpfchen würden stimmen. Freilich hat der Maler nicht viel Talent, es ist alles etwas starr geworden, und auch kleinlich. Der Ausdruck dieser Menschen ist zimperlich leer, die Finger spreizen sich zierlich. Immerhin hat die Anordnung — das alte Schema: Maria kniend zwischen zwei sitzenden Gestalten der Gottheit — noch eine feierlich einfache Klarheit, und die Engelchen im gestirnten Grund geben einen heiteren Abschluß.

Dem Kreise desselben Meisters scheinen dann zwei Tafeln anzugehören, die dasselbe Museum verwahrt.[1] Auf den Vorderseiten zwei stehende Heilige, auf den Rückseiten zwei Wundertaten, diese recht wirr, flüchtig und unerfreulich gemalt. Die Farben sind auch bei diesen Bildern trübe geworden und geben einen braunen Ton, doch war schon ursprünglich nicht allzu viel Sorgfalt auf sie verwandt. Bei den Einzelgestalten bemerkt man eine reiche und ausgeführte architektonische Umrahmung mit Pilastern und Säulen oberitalienischer Renaissance. Doch sind es keine direkt übernommenen Motive, wir finden ähnliches schon bei dem Meister der Aspacher Flügel (auf der Begegnung Joachims und Annas, unabhängig von Dürer). Ebenso sieht man bei den Figuren — dem breitstehenden Heiligen mit dem Schwert, dem St. Florian, der an die rechte Flügelfigur auf Dürers Paumgärtner Altar erinnert — die neuen Standmotive, doch ohne ein ausreichendes Formenverständnis im einzelnen.[2]

Es ist das im allgemeinen das Zeichen dieser Werke. Der Sinn für die mächtige Erscheinung ist mit dem neuen Jahrhundert in die Malerei hineingekommen; das organische Gefüge des menschlichen Körpers, die Wirkungskraft der verkürzten Form wird be-

[1] Aus einer unbekannten Landkirche. 1852 von Maler Stief geschenkt.

[2] Anreihen ließe sich hier ein Altar der St. Georgsfiliale bei Rottenmann (Steiermark), vor allem aber die acht großen Marienbilder der Außenflügel am Hallstatter Hochaltar, leider stark übermalt und schlecht sichtbar. Es sind bedeutende Kompositionen eigener Erfindung, sie zeigen zu Marx Reichlichs Heiligenbluter Altar wie zu den Aspacher Flügeln deutliche Beziehungen. Große Machtsgestalten, in alltäglich einfachen Wohnräumen zumeist, mit viel zarter Poesie des Lichts.

griffen, für das Räumliche ist ein neues Gefühl erwacht. Man merkt aber bei alledem bei den Malern, die wir bisher betrachteten, daß es Dinge sind, die sie nicht selber sich errungen, sondern von bedeutenden Vorbildern übernommen haben. Die Farbe ist im ganzen dunkler, tiefer, schwerer geworden.

GORDIAN GUCKH (EINFLUSS DES DONAUSTILS)

Ein ganz neues Bild erhalten wir nun von Gordian Guckh, dem Laufener Maler, der zuerst im Jahr 1513 begegnet. Damals malte er das Hochaltärchen der Kirche von Non bei Reichenhall. Dann scheint er von den Zechpröpsten der Laufener Filialkirchen von St. Coloman und Burg bei Tengling und Wonneberg bei Waging den Auftrag auf die Erstellung der Hochaltäre für diese Kirchen erhalten zu haben. Daß er es war, der 1519 den Hauptaltar der Laufener Pfarrkirche errichtete, ist wahrscheinlich. 1522 ist er Bürgermeister der Heimatstadt. In den zwanziger und dreißiger Jahren wird er noch öfters genannt und er muß um das Jahr 1540 gestorben sein. 1545 prozessieren seine Erben gegen die oben genannten Filialkirchen, da ein großer Teil des Preises für die Altarwerke noch immer nicht bezahlt worden war; es ist die beträchtliche Summe von 221 Pfund Pfenning, und man einigt sich dann auf eine ratenweise Abzahlung. Dieser Prozeß ermöglicht uns die Identifizierung der Werke des Malers: in St. Coloman und in Wonneberg haben sich die Altäre ganz oder zum Teil erhalten, und da ihre Malereien sehr offenbar das Gepräge derselben Werkstatt tragen, so ist kein Zweifel, daß Gordian Guckh ihr Schöpfer ist. Der eine trägt das Datum 1515, und damit wissen wir auch ungefähr ihre Entstehungszeit. Von derselben Hand ist dann das erwähnte Altärchen in Non und ein kleines Schnitzaltärchen aus dem Oberndorfer Schifferspital (jetzt im Salzburger Museum), dessen bescheidene Außenbilder freilich eine starke Übermalung erlitten haben.

Die Plastik dieser Altäre zeigt eine unverkennbare Zusammengehörigkeit. Man greift zwei Figuren aus dem Schrein von Non und von St. Coloman[1]) heraus: sie haben dieselben Proportionen,

[1]) In Wonneberg hat sich von den Skulpturen nichts erhalten.

dieselben Stellungsmotive, vor allem genau dieselbe Faltenbehand-
lung. Nur sind die Colomaner Figuren so viel roher geschnitzt,
daß nicht die nämliche Hand sie ausgeführt haben kann — sie
müssen nur in derselben Werkstatt entstanden sein. Ist es die
des Malers oder eines unbekannten Bildhauers? Soviel ist sicher,
daß der Maler Guckh die Altäre als Ganzes allein in Auftrag
bekommen hat. Vergleicht man nun etwa die Faltenmotive eines
emporgezogenen Mantels bei der Maria der Wonneberger Kreuzi-
gung[1]) und einem der Noner Bischöfe, so sieht man eine schla-
gende Übereinstimmung zwischen Malerei und Plastik. Es muß
also der Maler mindestens die Vorzeichnung für die Statuen, für
die Reliefs gegeben haben. Und nun ist es wichtig, daß man
bei einem Vergleich der kleinen Altärchen (in St. Coloman und
Salzburg) mit den größeren nach ihrer technischen Ausführung
und dem künstlerischen Wert genau dasselbe Verhältnis in den
plastischen wie in den gemalten Teilen findet. Beide sind bei
jenen nur minderwertig, nur von Gesellenhänden ausgeführt. Das
deutet auf eine durchaus einheitliche Entstehung, führt auf die
Vermutung, daß Skulpturen und Gemälde in Einer Werkstatt ge-
schaffen wurden — und dann gewiß unter der Oberleitung des
Malers — ja auf die Vermutung, daß dieser, daß Gordian Guckh
hier beide Künste geübt hat. Gewiß ist, daß der Entwurf jedes-
mal im ganzen und bis ins einzelne von ihm herrührt.

Von dem großen Hochaltar in Wonneberg sind nur die Bild-
tafeln vorhanden, man muß sich also an den kleineren in Non
halten. Auf einer hohen Predella der Schrein mit Flügeln und
über ihm ein sehr leichtes Fialenwerk mit Statuetten unter üppi-
gen Baldachinen. Überall eine höchst reiche Verzierung mit un-
endlichem Rankenwerk; selbst die Säulchen sind aufgelöst in Ge-
winde. Es ist in dieser Dekoration nirgends mehr auf das tekto-
nische Gefüge, ja kaum mehr auf das Festhalten gewisser Haupt-
linien geachtet, alles schlingt sich wirr durcheinander. Geht man
ins einzelne, so sieht man, daß nirgendwo von einer runden pla-
stischen Form die Rede ist. Das Rankenwerk, in Gold und Silber
schimmernd, ist ganz durchbrochen und wie abgelöst von dem

[1]) Die Nouer Flügelbilder sind übermalt. Bayr. Kd. S. 3005. Abb. Taf.

dunklen Grund, vor dem es steht. Man sieht nicht mehr das
Gefüge, nicht mehr die einzelne Bildung, sondern nur den ver-
wirrenden Schimmer und Glanz. Im Schrein stehen die drei
Heiligen in einer halben Dämmerung: der gepanzerte Georg in
einer prachtvoll ruhigen Pose, die Bischöfe leise bewegt, ihre
Mäntel um sich geschlagen. Was sonst wenig vorkommt: hier
sind die Figuren vielfach versilbert, daneben bleibt das tiefere
Gold. Wenn man den Faltenzügen nachgeht, so findet man nir-
gends mehr eine Spur von wohlmotivierter Form, man sieht nur
sinnlose Erhöhungen, tiefe Mulden und einen Wechsel von ge-
wölbten, von ebenen und hohlen Partien — von weitem aber ein
außerordentlich lebendiges Spiel von aufgleißendem Licht, von
schimmernden Halbschatten und tiefsten Dunkelheiten. So taucht
die Gestalt zurück und hervor und wird lebendig in einer selt-
samen Dämmerung. Es ist der Zauber des Lichts, auf dem das
Prinzip dieser Plastik aufgebaut ist — ohne das Licht, aus ihrem
Schrein gerissen, wären diese Gestalten fremd und tot. Diese nicht
mehr nur malerische, man möchte sagen impressionistische Pla-
stik war vor dem 16. Jahrhundert unmöglich. Das vorausgehende
hatte sie vorbereitet, aber man vergleiche das Werk, dessen Haupt-
wirkung schon auf dem Kontrast von Licht und Dunkelheiten
beruht, Pachers Marienkrönung in St. Wolfgang (1477—81) oder
die Skulpturen des Veit Stoß, und man wird nirgends eine der-
artige Gleichgültigkeit gegen die plastischen Grundformen finden.
Das 15. Jahrhundert umschrieb die Dinge noch mit festen Linien,
erst das folgende gelangte hier zur Auflösung und scheinbaren
Willkür. Es ist genau derselbe Vorgang wie in der Malerei. Erst
jetzt konnten die Bilder Altdorfers und der sog. Donauschule ent-
stehen.

Doch zu den Gemälden Gordian Guckhs! Die in St. Coloman[1])
sind kindliche Schularbeit, die nur etwa die Palette und das All-
gemeinste von der Zeichnung des Meisters zeigt. Bei denen in
Non erkennt man deutlich die eigene Hand, die Passionsszenen
sind verkleinerte und vereinfachte Repliken[2]) der Wonneberger

[1]) Abb. Bayr. Kd. S. 2789/91 u. Taf. 278.
[2]) Besser: erste Fassungen, da der Altar in Non (1513) wahrscheinlich älter ist.

Bilder, allein sie sind stark übermalt worden. Ein eigenes Interesse verlangt nur das Rundbild· des Drachentöters auf der Schreinrückseite, wo nur die Luft überschmiert zu sein scheint. Der Ritter, in silberner Rüstung, auf einem Schimmel, leuchtet aus dem Bilde heraus, hinten ragen ein paar Baumstämme und dann geht eine verdämmernde Landschaft weit zurück, ganz weich und andeutend in braunen und bläulichen Tönen gemalt. Stilistisch stimmt das durchaus zu den Wonneberger Tafeln, dem einzigen Werk, das wir nach seinem vollen Werte beurteilen können.[1]

Auf den Außenseiten sieht man gewaltige Heilige stehen, große Gestalten in weiten Gewändern, die sie umwallen, die Köpfe im Verhältnis klein. Ihre Haltung und Bewegung ist gelöst, frei und breit. Ein neuer Sinn für das große Fluten von Gewändern, für Schwung und Weichheit spricht sich aus. Nichts Eckiges mehr, nur Rundung und Wohlgefühl. In der Gebärde der Hände und im Ausdruck der Gesichter viel feines Leben und Zartheit der Stimmung. Die Empfindung für das Weiche herrscht, auch in der Art wie der Maler verfährt, wie er die Formen nicht mehr scharf mit Linien umreißt, sondern mit flüssigem Pinsel malerisch breit herunterstreicht. Die Farben sind dabei, als bei Flügelaußenbildern, in einer eher dunklen, matten Harmonie zurückgehalten: grauliches Weiß, gedämpftes Goldgrün, stumpfes Braunrot, mattes Hellrot sind die Haupttöne vor dem dunkelgrauen Grund und dem zarten Gold, vor dem ihre Häupter stehen. Die Karnation ist kühl, graubräunlich.

Bei den Passionsbildern entzückt dann der vollendete, unsägliche Zauber der Farben, die ganz licht und zart gehalten sind. Oben schimmert der helle silbrige Goldgrund, in den ein feines Muster gepreßt ist, und vor ihm schweben immer (auf drei Bildern wenigstens) zwei Engelchen mit einem Schriftband; sie haben weiße Flügel und flatternde lilaweiße und bläulichweiße Gewänder. Dem Gold entgegen dehnt sich die Landschaft mit grünen und blauen und olivenbraunen Tönen. Vorne dann die Gestalten: gern

[1] Es ist falsch, was in den bayr. Kunstdenkmalen an verschiedenen Stellen behauptet wird, daß diese Tafeln stark übermalt seien. Man sollte das selbst an den Photographien sehen! Bayr. Kd. S. 2846f. Abb. S. 2844, 46 und Tafel 279.

in Olivenbraun, Gelblich, stumpfem Braunrot, die Hauptfiguren aber ganz licht: Christus in Lilaweiß, Maria in Bläulichweiß, die zarten Häupter vor goldenen Nimben. Es ist ein bewußtes Herausheben der ganz hellen und reinen Farben vor den stumpferen und dunklen. Bei der Kreuzigung Christus fast weiß zwischen den bräunlichen Schächern, unten leuchtet dann auf der linken Seite Maria heraus, der rechts als Gegengewicht der helle Schimmel gegenübergesetzt ist — er und sein Reiter vom Rücken gesehen, um das psychologische Interesse nicht abzulenken. — Beim Ölberg bilden die drei liegenden Jünger vorn die Basis für Christus; Johannes in der Mitte, ganz in Weiß, führt schräg zurück und empor zu dem knienden Herrn. — Bei der Kreuztragung füllt der Zusammenbrechende, wieder ganz licht, die Mitte des Bildes, links dann viel Helligkeit bei den Mitleidenden, rechts der führende Scherge in olivgelbem Rock, zum Gleichgewicht. — Nur bei der Auferstehung tritt Christus in dunklem Braunrot aus den helleren Gestalten der Schläfer vor dem weißschimmernden Grabstein heraus. Im übrigen weckt die Art, die in duftiges Lila gekleidete Gestalt des Herrn zum farbigen Bildzentrum zu machen, unbedingt die Erinnerung an Rueland Frueaufs Wiener Tafeln, und es scheint kaum zweifelhaft, daß Gordian Guckh in jüngeren Jahren, sei es mittelbar oder unmittelbar, einen starken Einfluß von dem alten Meister erfahren hat. Seine Landschaften gehen auf niemand anderen zurück, und in dem Haupt des Johannes etwa auf der Kreuzigung, das ganz in dunkles, langfallendes Gelock gehüllt ist, möchte man noch den Typus vom Marientod in St. Florian erkennen.

Und doch, gerade in der Farbengebung, welcher Gegensatz! Bei Rueland noch keine Rechnung mit Licht und Dunkel, hier das Wesentliche dadurch herausgehoben, daß es hell im Kontrast zu umgebendem Dunkel erscheint. Bei Rueland Gegensätze ganz einfacher, klarleuchtender Farbe, hier die kompliziertesten, zartest nuancierten Töne, nicht mehr ein prachtvoll glühendes, sondern ein kühles, schimmerndes Kolorit von der höchsten Verfeinerung. Es beruht im wesentlichen auf dem Gegensatz von Olivbraun und dem hellsten Blau, nicht nur in der allgemeinen

Anlage, auch im Detail: die Schatten sind bräunlich und in die lichten Partien ist Blau gemischt: es gilt dies ebenso für den Akt, für die lila Gewänder, wie für Felsen und Steine und Mauerwerk. Das setzt eine ungemeine Verfeinerung der Empfindung für gewisse Werte der Farbe voraus, die wir mit kalt und warm bezeichnen, und es ist eine ganz originelle malerische Rechnung mit diesen Werten, die sonst sehr selten begegnet. Bei Zeitblom kann man Ansätze zu dieser Art des Kolorits bemerken (in der Landschaft des Valentinianstodes, Augsburg, auch bei zwei heiligen Mönchen seiner Schule in Schloß Tratzberg). Die farbige Haltung erhält dadurch sehr viel Weichheit, den Schimmer von etwas schier überirdisch Zartem.

Die Bilder sind denn auch in einem ganz neuen Sinne gemalt; sie sind ganz und gar auf die farbige Wirkung berechnet. Die Linien an und für sich sind wenig ausdrucksvoll, haben wenig eigene Schönheit. Die Form ist nicht mehr taktisch-plastisch durchgebildet und sie hat nicht viel mehr zu sagen. Das eigentlich Zeichnerische ist untergeordnet. Durch die Gegensätze heller und dunkler, reiner und trüber Teile, warmer und kühler Töne ist alles gesagt, danach die Erscheinung gewertet und das Bild geordnet. Auch das Räumliche spricht nicht stark, man hat, wie selbstverständlich, die Vorstellung des Zurückgehens und der weiten Ferne. Ebensowenig ist die Wirkung des natürlichen Lichts betont; man sieht es da und dort stark aufleuchten neben starken Schatten, allein an andern Orten, wo diese Kontraste ebenso sprechen müßten, schweigen sie. Es ist eine Malerei auf den Eindruck hin; die konsequente Weiterbildung des alten Farbenstils, der noch unter dem Bann der Zeichnung und der Formdurchbildung stand, in einen freien Impressionismus. Einen Impressionismus freilich, der nicht auf Wirklichkeit, sondern auf Wirkung gestellt ist.

Und die Wirkung: ein weicher, berückender Zauber wie von einem zarten süßen Lied. Es sind Passionsbilder, aber sie haben nichts Schreckliches, nichts wild Ergreifendes. Man sieht keine rohen Menschen, selbst die Schergen sind sanft und mitleidvoll. Nirgends eine heftige Bewegung, bis in die Fingerspitzen hebt ein überfeines Gefühl. Eine Hand, wie die aufgestützte des Herrn

bei der Kreuztragung oder die herabhängende des schlafenden Petrus ist so beseelt wie selten gemalte Hände. Die zarten Seelen: Christus und seine Getreuen leiden, aber so tief innerlich, so ohne Krampf und Wut, daß selbst dies Leiden ihnen zu einer neuen ergreifenden Schönheit wird. Die Weichheit und Milde der Stimmung ist so groß, daß sie bei jedem andern Maler zum Süßlichen würde. Hier ist sie wahrhaftig, und nur weil sie die unendlich gesteigerte Empfindsamkeit des Meisters selber spiegelt. Sie spricht aus den Farben, sie spricht aus der Beseelung der Menschen, und man braucht nur die haardünnen Grashälmchen anzusehen, die sich vor dem weißen Kleid des schlafenden Jüngers wiegen, um sie zu erkennen.

Was mußte dieser sensiblen Natur die Landschaft sein! Sie ist zu einem Lande der Wunder geworden, und selbst der Himmel von zartem Gold scheint in ihr natürlich. Man sieht den Garten am Ölberg mit Felsen und dunklen Bäumen; ein Weg geht zwischen grünen unberührten Wiesen, die weit in ein stilles Tal sich dehnen — ein Bach läuft durch die Einsamkeit und eine kleine Brücke im Gebüsch — über die schleichen die Häscher, und weiß leuchtet die Gestalt eines Knechts auf zwischen dem tiefen Grün. In der Ferne liegt Jerusalem im lichten Duft, und über ihm blaue schweigsame Höhen. — Bei der Kreuztragung sieht man der Stadtmauer entlang, die in den weichsten Tönen schwebt, in die Tiefe. Dort breitet sich der glatte Spiegel eines Flusses, und über ihn schreitet eine steinerne Brücke. Sanfte Höhen gleiten empor mit Wiesen und Wäldern und verlieren sich in immer lichteren Duft, in immer zartere blauschimmernde Töne entfernter Gebirge. Man kann diese Landschaften nur mit denen Grünewalds vergleichen: in ihrer Farbigkeit, in der Freiheit des Pinsels, in ihrem Stimmungsgehalt. Sie sind ebenso tief und zart empfunden, nur ist die Art der Empfindung ebenso verschieden, wie die weichen Heiligen Gordians von den gewaltigen des Aschaffenburgers.

Man wird bei diesen Landschaften an Altdorfer denken, vielleicht auch bei einigen Typen, wie dem des Christus mit den kindlichen Zügen und dem knospenhaften Mund. Gordian mag mit Altdorfer in Berührung gekommen sein, aber seine Kunst

ist selbstgeschaffen und nicht übernommen. Er hat nichts von der zuchtlosen Phantastik Altdorfers, nichts von seinen glühenden Farben, seinen atmosphärischen Feuerwerken. Vor allem: die farbenprächtigen Werke des Regensburger Meisters, die man vergleichen könnte, sind nicht früher entstanden als Guckhs bekannte Werke, und mit der ersten Periode Altdorfers hat Gordian nichts zu schaffen. Wenn man die Landschaften in Wonneberg mit derjenigen des Wiener Ölbergs von 1490 vergleicht, so sieht man, sie sind nichts anderes als eine Weiterbildung dessen, was Rueland Frueauf dort angebahnt hatte. Eine Weiterbildung freilich bis in eine letzte und unvergleichliche Verfeinerung.

Wenn Gordian Guckh, als ein selbständiger Meister, doch immerhin nach dem Kreise der Donaumaler in seiner Kunstweise sich hinzuneigen scheint, so treffen wir sonst im Salzburgischen Maler, die sich als reine, freilich schwache Vertreter jenes Stils zeigen. Die Predella und die Flügel von 1515 in der Kirche von Altmühldorf sind Altdorfersche Werkstattbilder und stehen zu den prachtvollen Tafeln in St. Florian in einem besonders nahen Verhältnis. Die Mondseer Holzschnittserie von 1513—1521 wurde schon erwähnt, auch sie zunächst unter den weiten Begriff der Donauschule einzuordnen. Der Altar in Gebertsham vertritt einen handwerklichen Stil, den man in ganz Ober- und Niederösterreich, ja bis nach Steiermark hinein verbreitet findet.

Nicht sehr ferne steht solchen Werken ein Triptychon, das 1520 für den Leonhardsaltar der Nonnberger Stiftskirche gemalt wurde[1]) und heute in der dortigen Kunstsammlung bewahrt wird. Das Mittelbild zeigt den Gekreuzigten mit Maria und Johannes in einer, man darf wohl sagen dekorativen Landschaft, die statt der Luft einen großgemusterten Goldgrund hat. Die Komposition ist im wesentlichen von Schongauers großem Stich übernommen, den wir schon von Georg Stäber benutzt sahen. Das deutet vielleicht auf einen Maler der älteren Generation.[2]) Die Zeichnung

[1]) Gr. d. Mb.: 160 : 109 cm, Flbr. 49 cm, bez. 1520. Vgl. urkundl. Anhang S. 18.

[2]) Die Heiligenfiguren der Flügelbilder zeigen eine starke Stilverwandtschaft mit 3 Schnitzfiguren eines Altars von 1518 in Abtenau, dessen nicht erhaltene Malereien von Ulrich Bocksberger aus Mondsee ausgeführt waren. Möglich wäre es, daß dieser unbekannte Maler den Kreuzigungsaltar in Nonnberg gemalt hätte.

ist ohne Feinheit, der Ausdruck starr. Die tiefen Gewandfarben: Dunkelblau, Karmin, Scharlach, stehen nicht unschön gegen den in stumpferem Braungrün und Blau gehaltenen Grund. Die Innenseiten der Flügel zeigen, vor einem rohblauen Grund und mit einem Goldmuster als oberem Abschluß, je zwei sitzende Heilige; die Außenseiten dasselbe, nur ohne Gold. Während aber bei dem Mittelteil das Vorbild ein gewisses Maß in der Haltung bedingte, so waltet hier eine ungeschlachte Breite, die höchst unangenehm ist. Die Heiligen sitzen da wie Metzger oder Bräuknechte, stieren Blicks, mit kleinen Köpfen und enormen Händen und Füßen. Die allzu weiten Gewänder sind in große, doch ungeschickte Falten gelegt, Verkürzungen mißlingen. Und doch kann man eine Art Naturstudium nicht verkennen: an der Rüstung des Georg sieht man die Reflexe eines sechsteiligen Fensters deutlich gemalt. Allein die ganze Zeichnung der Figuren ist verzerrt. Die Farbenwirkung entschädigt auch nicht: man hat nur trübe und stumpfe Töne.

Zwei andere Werke lassen sich mit einem bestimmten Meister des Donaukreises in Verbindung bringen, mit dem Passauer Wolf Huber, von dessen früheren Schöpfungen ihr Maler Eindrücke empfangen hat. Das eine sind die Flügelbilder an dem rechten Seitenaltärchen der Einödkapelle Streichen, 1524 datiert.[1]) Es sind Passionsszenen, flott und nicht unlebendig gemalt. Die Landschaft der Grablegung, der Blick in gewölbte Hallen bei der Dornenkrönung erinnert an Huber[2]), insbesondere dann die zahlreichen dünnen Parallelfalten (Riefelfalten) mit eingestreuten runden Augen, endlich ein gewisses helles Erdbeerrot unter den Farben, die im übrigen eher eine dunkle Haltung zeigen. Von demselben Maler ist dann ein Altarflügel im Privatbesitz in Straßwalchen.[3]) Auf der Vorderseite stehen unter einem Steinbogen drei Heilige, Eustach, Christoph und Leonhard, vor einem rot-gelben aufgehellten Grund. Sehr gut ist der unter der Last des Kindes gebeugte Ferge, dessen Haar im Wind flattert. Sein erdbeerrotes Gewand mit den geschlängelten Faltenlinien gemahnt ebenso wie sein Gesichtstypus

[1]) Bayr. Kd. S. 1859. Abb. Taf. 237.
[2]) Vgl. die zwei Passionsbilder in St. Florian.
[3]) Bei Lehrer Moosleitner. Bgr.: 81 : 61 cm.

— eckig mit scharfen Kanten modelliert, vorspringende Nase —
an den Passauer Meister. Von ihm könnte man sich auch das
Bild der Rückseite erfunden denken: die Schusterwerkstatt der
Heiligen Crispin und Crispinian, in einem Hofe etabliert. Ein
Bettler tritt barfuß herein und der Gesell, der den Faden zieht,
blickt böse über die neue Arbeit. Gut ist das halbe Dämmerlicht
zwischen den bräunlichen Mauern gemalt und die behagliche All-
tagsstimmung dieser ganz aus dem Leben gegriffenen Szene. Man
trifft so etwas wohl einmal in Holzschnitten, doch selten in gleich-
zeitigen Gemälden. Wie die Empfindung für die Romantik der
Landschaft, so hat sich dieser frische Wirklichkeitssinn gerade an
der Donau entwickelt.

MEISTER WENZEL

Nach einer andern Gegend läßt Meister Wenzel blicken, ein
Künstler, der, wohl aus der heimischen Tradition herausgewachsen,
sich in Augsburg bestimmende Eindrücke geholt hat. Er tritt
1515 zum erstenmal in Salzburg auf und wird 1528 zum letztenmal
erwähnt; verschiedene Arbeiten sind von ihm überliefert, so neben
allerlei handwerklichen Aufträgen ein Bild über dem Portal der
Spitalkirche, ein Heiligkreuz-Altar für Nonnberg. Diese Werke
sind verloren, ein erhaltenes jedoch läßt sich ihm, wo nicht mit
voller Gewißheit, so doch mit großer Wahrscheinlichkeit zuschrei-
ben: der Katharinenaltar vom Jahr 1522 in der Stiftskirche Nonn-
berg.[1] Die Mitteltafel ist ein geschnitztes Relief: die Verlobung
der Heiligen mit dem Jesuskind, das die Mutter auf ihrem Schoße
hält. Dahinter heben zwei Engelchen einen Vorhang und oben
schweben zwei andere mit einer Krone. Links unten kniet die
Äbtissin Ursula Trauner als Stifterin. Mit ihr zusammen ist die
Hauptgruppe sehr schön in ein Dreieck komponiert, in dem die
sitzende Madonna das Übergewicht über die kniende Heilige be-
wahrt und das Christkind als der Mittelpunkt des Ganzen erscheint.
Die weichen, fast allzu vollen Formen, die starkbewegte Gewandung
sind bezeichnend für die deutsche Plastik dieser Zeit; ein besonderes
Kennzeichen hier: wie der Körper wieder zur Geltung kommt

[1] S. Anhang S. 219.

unter dem Gewand, und wie die geschwungenen Faltenlinien, viel-
fach und parallel, wie kleine Schläuche über das eigentliche Relief
der Figur laufen, scheinbar nur aufgelegt und dann an einzelnen
Stellen seltsam verknäuelt. Der Meister gehört einer Richtung
an, die, vielleicht schon von südlichen Einflüssen berührt, der
Figur wieder eine größere Rolle als dem formlos phantastischen
Faltenwesen zuweist. Drei erhaltene Bischofsfiguren von einem
Hochaltar in Abtenau beweisen, daß es derselbe ist, der diesen im
Jahr 1518 vollendete: Andre Lockhner, Bildschnitzer von Hallein;
sein späteres Werk zeigt ein feineres Maßhalten als das frühere.
Vergleicht man die Gemälde am Katharinenaltar, so sieht man,
daß diesmal Schnitzer und Maler so gut wie gar keine näheren
Beziehungen zueinander haben.

Auf den geöffneten Flügeln sieht man Geißelung und Ver-
spottung Christi, auf den geschlossenen das Gebet am Ölberg und
den Gekreuzigten mit Maria und Johannes vor einem hohen weiß-
bewölkten Himmel. Der stark gestreckte Körper ist ganz im Profil
gesehen, die beiden Trauernden, eng zusammengeschlossen, ihm
unten gegenübergesetzt. Das herabgesunkene Haupt Christi, das
emporgewandte des Jüngers antworten einander. Es ist still und
einsam, wie auf einer Berghöhe, das Lendentuch flattert und rauscht
im Wind. — Gethsemane scheint ein entlegener Baumgarten mit
einem aufgetürmten Felsen, von dem Gebüsch herabnickt. Es
wird Nacht und hinter den Wipfeln stirbt der letzte Abendschein,
Christus kniet vor dem Felsen, an dem oben Gottvater in Wolken-
schleiern erscheint. Die Jünger sind untergeordnet, drei zusammen-
geballte Klumpen vorn im Gras. Im Ganzen herrscht ein schwerer
dumpfer Ton. — Bei den Innenbildern dagegen geben die Farben
einen vollen tiefen Klang; über den Szenen leuchtet Goldgrund,
und vor ihm heben sich dunkle Paläste, Galerien und Säulen ab,
in heiteren Renaissanceformen, wie man sie etwa bei Burgkmair
zu sehen gewohnt ist. Sie sind perspektivisch ungefähr richtig
gezeichnet, aber sie haben keinen räumlichen Zusammenhang mit
dem Vordergrund. Vorn sieht man den Erlöser in der Mitte seiner
Peiniger, beidemal im Zentrum des Bildes. Die Schergen hauen
und zerren und schneiden Grimassen, aber man kann nicht sagen,

daß das allzu heftig und überwältigend zum Ausdruck käme. Die
Zeichnung der Figuren ist schwach, Verkürzungen sehr mangelhaft
geraten. Wenn der Maler bei Burgkmair gelernt hat, so hat er
wohl etwas von seiner Farbenkunst, doch nichts von seiner Herr-
schaft über die mensohlichen Körperformen mit heimgenommen.
Linie und Form sind stark vernachlässigt: keine sicheren Umrisse,
keine Durchmodellierung. Licht und Schatten sind mit breiten
oder spitzen Pinselstrichen sehr frei und mehr für den Eindruck
von weitem als aus der Nähe gegeben. Die Vernachlässigung
des Zeichnerischen fällt denn auch vor den Bildern selbst gar nicht
auf, diese sind ganz auf koloristische Wirkung angelegt! Aus
warm braunem Dunkel leuchten goldgelbe und rote Töne; tiefe
kühlere Farben geben den Ausgleich. Ja, die Farbe bedingt die
Komposition: der helle nackte Leib Christi oder das tiefglühende
Purpur seines Mantels halten das Auge fest, alles andere klingt nur
begleitend, nur steigernd dazu. Es ist wie eine Vorahnung dessen,
was Rembrandt später zur Vollendung führte.

Daß übrigens die mangelnde Durchbildung in den Umrissen
und in der Modellierung wenigstens zum Teil ein bewußtes Ver-
zichten bedeutet, zeigt das Bild der Schreinrückseite; es zeigt zu-
gleich, daß man berechtigt ist, an das Kunstprinzip Rembrandts
zu erinnern. Ein steinfarbig gemalter Renaissancerahmen (Pilaster
und kassettierte Bogenlaibung) schließt das Bild, oben im Halbrund,
ab. In den Ecken sind zwei Medaillons mit Porträtköpfen ange-
bracht, die man für die Bildnisse der Künstler halten könnte:
ein älterer und ein jüngerer Mann.[1]) Die Darstellung selbst, die
Enthauptung der Katharina, ist grau in grau gehalten, nur wenige
warme Lokaltöne sind angedeutet: so die braune Karnation, der
Goldbrokat des Mieders u. dgl. Die Umrisse sind schwarz ange-
geben, die lichten Partien weiß und dazwischen eine reiche Ab-
stufung grauer Töne. Alles ist ungemein breit und flott hinge-
strichen, vieles zeichnerisch mit freien schwarzen Strichen oder
leicht mit spitzem Pinsel in Weiß angedeutet. Die Folie bildet ein

[1]) Der jüngere sieht etwas „böhmisch" aus; auffallend ist nur die Tonsur bei beiden.
Um Besteller kann es sich aber nicht handeln, da der Altar von der Äbtissin gekauft
wurde (1523).

Berg mit einer Burg, mit Gebüsch an den Hängen; nach rechts dann ein Ausblick in eine ferne Landschaft: Türme am Fluß, Wälder, See und Eisgebirge — wie plötzlich von einem Blitzschlag grell erleuchtet. Der Blitz ist links aus dem Dunkel niedergefahren und hat das Rad und die Schergen zerschmettert, die am Boden liegen. Rauch steigt auf und der Berg ist halb erhellt von einem fahlen Schein. Vorne kniet die Heilige, die Hände gefaltet und den Blick emporgerichtet; der Henker faßt sie an und ergreift sein Schwert. Auch diese Gestalten halb im Dunkel und wie aufzuckend in einem plötzlichen Licht. — Zeichnung und Modellierung sind weit sorgfältiger und besser als bei den Flügeln, das Kleid der Katharina z. B. auch in seiner plastischen Erscheinung wohl verstanden, das Körperliche des Henkers nicht zu vergleichen mit den Schergen dort. Die Farbenwirkung mußte eben ersetzt werden und die Grisaille führte von selbst mehr dem Zeichnerischen zu. Und doch: nicht Linie oder Form bedingen die Wirkung, es ist oft mit großer Gleichgültigkeit über sie weggewischt. Es kam dem Maler darauf an, die Szene aus dem Dunkel heraus durch das Auftauchen im plötzlich zuckenden Licht zur Geltung zu bringen. Nicht weil die Legende von einem Blitzschlag erzählt, sondern weil es ein neues Problem war, das neue Wirkungen verhieß.

Außer diesem Altar scheint sich von dem Maler Wenzel nichts Bedeutendes erhalten zu haben, wohl aber könnten einmal Zeichnungen von seiner Hand zutage kommen. Zu erwähnen ist nur noch ein Lünettenbild über der Tür der Kunstkammer in Nonnberg: ein Kruzifixus mit Maria und Johannes in einem halbrunden Renaissancerahmen. Die Komposition wie die Formgebung erinnert stark an das Flügelbild des Katharinenaltars, doch ist die Ausführung weit roher, die Farbe trüber. Es dürfte ein Werkstattbild sein.

DER MEISTER DES REICHENHALLER ALTARS

In dem steirischen Dorf Gröbming ist ein großer Schnitzaltar, wohl aus dem 2. Jahrzehnt des Jahrhunderts, dessen Flügel auf den Außenseiten vier Passionsbilder zeigen. In Tempera mit dunklen Farben gemalt, sind sie heute noch mehr verdunkelt und ge-

trübt, durch Sprünge und Abblättern der Farbschicht überdies zerstört. Alle vier sind nach Holzschnitten Altdorfers gearbeitet (Sündenfall und Erlösung B. 19—22), die beiden oberen, Ölberg und Gefangennahme, kleinlich und roh kopiert, die unteren, so schlecht sie erhalten sind, ungemein eindrucksvoll. Die kleinen Vorbilder sind hier ins Monumentale vereinfacht und erhöht. Die grandiose Gebärde des Hohenpriesters, der sein Gewand über der Brust zerreißt, und dagegen die strenge Ruhe Christi zwischen den zwei Häschern, die an ihm zerren und auf ihn schlagen — das wirkt noch stärker als bei Altdorfer. Es ist denn auch eine kleine Korrektur gemacht, die bedeutungsvoll ist: die Rückenlinie Christi nicht mehr geknickt, sondern in einer großen Senkrechten heruntergeführt, daß der Mann dasteht wie eine Säule. Ebenso sprechen bei dem Verhör vor dem Landpfleger die einfachen Richtungskontraste in der Bewegung der Figuren: des Richters, der sich vorbeugt, und des Heilands, den eine Schar mit Spießen und Stangen heranschleppt. Hier ist dem Pilatus, der erregt und zweifelnd scheint, ein Ratgeber beigegeben, der hinter ihm steht und den Altdorfer nicht hat: er neigt sich zu ihm nieder und redet auf ihn ein. Dann aber ist in den Gemälden auf das verzichtet, was den Holzschnitten erst ihre Wirkung gibt: das reiche flimmernde und zuckende Leben von Licht und halben und ganzen Dunkelheiten. Hier ist alles auf einheitlich große Flächen reduziert, wo die Umrisse klar sind und die Form mit sicheren breiten Schattenstrichen kühn herausmodelliert wird. Freilich, nicht mehr wie früher steht eine Gestalt flach und gleichgeordnet neben der andern, sondern sie kommen aus den tiefen Dunkelheiten des Raums körperhaft heraus. Nur eine starke künstlerische Kraft konnte so frei und groß übersetzen.

Auf die Leuchtkraft des Kolorits ist, als bei Außenbildern, verzichtet; die Bilder sind auf ein dunkles Braun gestimmt. Bei der Vorführung vor den Hohenpriester sieht man darin feine Farbenzusammenstellungen: Goldgelb und blasses Lilagrau, Rehbraun und Dunkelblau, vor allem Weiß und Hellrosa in einem ganz delikaten Klang, dessen der rohe Träger nicht würdig scheint. Diese Farben, die breite einfache Zeichnung, die Auffassung und auch ein wenig

die Typen deuten auf den Zusammenhang mit einem Meister, der vielleicht ein Schüler des Malers Wenzel war und von dem sich freilich sonst keine Werke erhalten haben, die ein starkes Geschehen darstellen. Er muß in den zwanziger Jahren des 16. Jahrhunderts in Salzburg geblüht haben, sein Name ist unbekannt und wir nennen ihn den Meister des Reichenhaller Altars.

Was, auch technisch, die nächsten Anklänge an Gröbming bietet, ist die Rückseite eines Altarflügels im städtischen Museum in Salzburg.[1]) Das Bild stammt aus Bergheim und ist 1521 datiert, es stellt die heilige Elisabeth dar, wie sie Bettler bewirtet. Die Linien sind zögernder, feiner, gehen mehr ins Detail als bei den Verhörsbildern, aber sie haben denselben freien Zug[2]), die Schatten und Lichter sind ebenso breit hingestrichen. Ebenso lebendig stehen die großen Figuren vor dem dunklen Grund. Die zarte hausfrauliche Heilige, die mürrisch empfangenden Krüppel sind gut charakterisiert. Wie der Maler die Formen nicht mehr fest umschreibt, sondern in Zeichnung und Modellierung nur mehr andeutet, das erinnert wieder stark an Meister Wenzel (s. bes. den Katharinentod!). Und obgleich sich viel feines Eingehen auf Einzelformen findet — man betrachte nur die nackten Knie und Füße! — so vermißt man doch die funktionelle Klarheit in den Gelenken. Es kam dem Maler nicht auf die plastische Erscheinung der einzelnen Figur an, sondern auf ihre Wirkung im ganzen. Und es kommt wohl noch eines hinzu, das wir schon bei Rueland Frueauf bemerkten: die selbständige Ausdruckskraft der Linien. Wenn hier eine Hand sich ausstreckt oder ein Knie sich beugt, so wird das durch den suggestiv geführten Umriß ebenso glaubhaft, wie wenn der innere Mechanismus selbst zutage läge. Es ist nur nicht zur Hauptsache gemacht.

Die Farben sind wie bei den Gröbminger Bildern dünn aufgetragen, ohne Leuchtkraft. Elisabeth in dunklem Preußischblau mit Karmin und weißem Schleier, bei den Bettlern Gelbbraun, Zinno-

[1]) Bgr.: 101 : 71 cm.

[2]) Es müßte sich dort um ein Frühwerk handeln, wenn wir es wirklich mit einem Maler zu tun haben. Die Neigung zu spielenden krausen Schnörkeln merkt man in Gröbming noch nicht.

ber, Grau u. dgl. Ganz anders die Vorderseite, die rein in Ölfarben ausgeführt scheint.[1]) Hier ist mit saftigen glühenden Farben gemalt, Scharlach und Grün klingt zu dem gemusterten Gold des Grundes. In den Gewändern eine fast völlige Verachtung von Form und Zeichnung; die dicken Farben mit breitem Pinsel heruntergestrichen, Lichter fett und keck aufgesetzt. Nur in den Gesichtern sorgsam gezeichnete Details und eine lasierende Technik. — Dargestellt ist die heilige Felicitas mit ihren drei Söhnen, die um ihren Sessel versammelt sind; alle vier haben heilige Bücher zur Hand, sie geben sich frommen Gesprächen und Betrachtungen hin. Stille, zarte Gesichtchen; zwei Knabenköpfe erinnern an den kindlichen Johannestypus des Gordian Guckh.

Aus dem gleichen Jahr 1521 stammt noch das Hauptwerk des Meisters, das uns vollständig erhalten ist: der Altar aus der Salinenkapelle von Reichenhall im Münchener Nationalmuseum. Es ist in der allgemeinen Anlage der alte gotische Altaraufsatz mit einem beweglichen und einem festen Flügelpaar, allein übersetzt in den Stil italienischer Renaissance. Nichts mehr von dem formenüppigen Bau der deutschen Spätgotik, der wie ein Baum mit tausend Ästen und Zweigen sich ausbreitet — hier ist eine gegliederte Wand, in wohlproportionierte Flächen geteilt, mit Pilastern und verkröpften Gesimsen. Das Bild allein spricht, in schmale Rahmenleisten gefaßt, oder vielmehr eine sinnvolle Zusammenordnung von Bildern. Das Ornament natürlich ist ebenfalls rein italienisch.[2])

Auf der Predella sieht man Petrus und Paulus mit dem Schweißtuch, zu den Seiten zwei Engel mit den Leidenswerkzeugen, Halbfiguren vor hell-lilagrauem Grund. Die Gestalten der Heiligen oben stehen vor Teppichen, ihre Häupter vor glattem Goldgrund, wenn die Flügel geöffnet sind. Sebastian, ein feiner Patriziersohn in der roten Schaube, Florian mit schwarzem, gleißendem Stahl gepanzert, die Fahne im Arm; zu den Seiten der heilige Mönch Leonhard in weinroter Kutte und Bartholomäus in weißem Kleid, zu ihren Füßen das Stifterpaar. Es sind hohe schlanke Figuren

[1]) Inschrift: S. felicitas mit iren VII senen 1521. Januarius. Philippus. Felix.
[2]) Predella: 42 : 70 bezw. 32 cm. Mb.: 102 : 68, Fl. 97 : 28, Standfl. 105 : 32 cm Bgr. Der Stifter ist „Leinhart Kuefpeck" und „Margret sein Hausfrau 1521".

mit kleinen Köpfchen, fast zierlich gemalt. Zeichnung und Model-
lierung sorgsamer als früher, das plastische Element wesentlich
stärker betont, allein es ist dasselbe malerische Prinzip, die Art
der freien Stift- und Pinselführung wie sonst. Bei aller übrigen
Feinheit — die Lust an der Farbe lacht einem zuerst aus diesen
Bildern entgegen. Reine glühende Farben leuchten vor dem gol-
denen Grund, und deshalb erinnert das Ganze sehr an venezianische
Altäre. Nicht an das freilich, was gleichzeitig in Venedig ent-
stand — was die Deutschen in den ersten dreißig Jahren des
16. Jahrhunderts von dort übernahmen, geht nie über das hinaus,
was die Venezianer bis zum Ende des 15. Jahrhunderts schon
erreicht hatten. Eine direkte Anlehnung läßt sich auch hier nicht
angeben, aber man spürt etwas von der Kunst des Ausgleichs kom-
plementärer Töne und etwas von der heitern Pracht des Südens
liegt über dem Altärchen. Jedenfalls war der Maler kein unselb-
ständiger Nachtreter, und man findet nichts Wesentliches, was den
Deutschen damals prinzipiell fremd gewesen wäre. Man sieht dies
noch deutlicher als aus den schön posierenden Gestalten vor dem
Gold aus den intimer aufgefaßten, die bei geschlossenen Flügeln
sichtbar werden. Da stehen vor schwarzem Grund noch einmal
die heiligen Jünglinge, doch Sebastian nackt und von Pfeilen durch-
bohrt am Baum, Florian im Hauskostüm des Ritters, um ein bren-
nendes Haus beschäftigt. Selbst die Köpfe sind verändert worden:
der Märtyrer hat ein Bärtchen bekommen und blonde Locken statt
der braunen, und statt dem idealen Leutnantskopf des Florian er-
blickt man nun die sehr individuellen Züge eines Ritters, der
mehr ein kränklicher Gelehrter als ein flotter Dreinschläger scheint.
Auf den Seiten dann zwei heilige Jungfrauen[1]), so fromm und herz-
lich und versunken, wie man sie in Italien nicht gewohnt ist. Der
Akt des Sebastian, in hellen rosigen Tönen gehalten, zeigt wieder,
wieviel neue Feinheiten der Maler beobachtet — bei den Beinen
sieht man jede Schwellung und Senkung der glatten Haut und unter-
scheidet die einzelnen Muskeln und Sehnen über den Knochen, —
allein man braucht nur den steif herabhängenden Arm anzusehen,
um zu bemerken, daß ihn die Funktion der Gelenke sehr gleich-

[1]) Dorothea und Margaretha.

gültig läßt. Die Feinheit der Linie interessiert ihn und die Schönheit der Farbe, und das andere nimmt er mit, wie es gerade auf dem Weg liegt. Die Farben freilich sind hier auf der Rückseite nicht so festlich klar wie vorn, dafür malt er hier mit breiterer Faust und wagt Experimente. Am Boden und an dem Baumstamm versucht er es mit dem Ineinandervertreiben komplementärer Töne (Grün und Rot). Was früher hart nebeneinander stand, wird jetzt weich und tonig verbunden. So stehen die feinen Gestalten der Heiligen still und frisch und lebendig vor unsern Augen.

Es ist fraglich, in welchem zeitlichen Verhältnis die Bergheimer Bilder zum Reichenhaller Altar stehen, trotzdem beides auf dasselbe Jahr datiert ist. Jedenfalls bemerkt man dort noch nichts von italienischem Einfluß, und so mag es vielleicht das frühere Werk sein. Sicher jedoch ist die Identität des Meisters; die völlige Übereinstimmung in Farbengebung und Technik würde sie allein schon beweisen. Dazu treten gewisse Gesichtstypen, die beidemal ganz analog vorkommen: einmal das zierliche Knabenköpfchen mit dem schönen Gelock (St. Philippus, St. Felix, St. Sebastian). Sodann der Kopf eines bartlosen älteren Mannes, bei einem Bettler und bei St. Leonhard: festbetontes Knochengefüge, hohe eckig geführte Brauenbogen über leicht vorquellenden Augen, die Nase breit aus der Stirn fließend, dann leicht umgebogen und schmäler werdend; großer, gerade geschnittener Mund mit etwas mürrischer Unterlippe. Dieses Gesichtsschema unseres Meisters erlaubt es denn auch, ihm ein weiteres bedeutendes Werk zuzuschreiben: das Bildnis eines hohen Geistlichen im Stift St. Peter. Farben und Malweise bestätigen vollauf die Vermutung.[1])

Auf einer größeren Bildtafel ist der geistliche Herr dargestellt, wie er mit dem Brevier in den Händen vor seinem Betschemel kniet; hinter ihm ein Baum und ein verfallenes Mäuerchen, über das ein Teppich gebreitet ist, dann ein bewaldeter Abhang und der Ausblick auf eine Stadt mit Mauer, Kapelle und einer Kirche, die im Bau begriffen ist. — Das alles nur in großen Zügen an-

[1]) Das weiße Chorhemd z. B. mit ebenso eckig pastosen Pinselstrichen gemalt wie der Schurz des hl. Sebastian. Der blaue Vorhang so breit und naß heruntergestrichen wie die grünen Kleider auf dem Felicitasbild. Bgr.: 99 : 68 cm.

gedeutet. Man könnte meinen, daß das Bildnis von einem Altar stammte und ein Gegenstück in einem Christus- oder Marienbild gehabt hätte[1]), allein, da die Rückseite des dicken Bretts nicht bemalt ist, so ist es wahrscheinlich, daß die Tafel für sich, vielleicht in einer Kapelle angebracht war. — Wir haben es mit einem vornehmen Mann zu tun, der in auserlesener Kleidung sich darstellt: über dem Priesterkleid aus gelbem Wollenstoff trägt er das weißlinnene Chorhemd, darüber die Chorkappe aus feinem hellgrauen Pelz und auf dem Kopf das schwarze Biret. Der Betschemel ist von bräunlichem Grau, und die Hintergrundslandschaft in braunen Tönen geistreich und breit gemalt. Dahinein ist nun als Folie für die Figur der weiche Vorhang von ungemein feinem Blau gesetzt, vor dem sich die lederfarbige Karnation des Gesichts abhebt. Die hellen weißen, gelblichen und grauen Töne, das Blau und das stumpfe warme Braun verbinden sich zu einem selten schönen Klang wie man ihn nur bei großen Koloristen findet. Die Farbenrechnung ist von ungemeiner Sicherheit, und mit ebensolcher Beherrschung der ausführende Pinsel gehandhabt — jeder Strich an seiner Stelle, keiner zu wenig und keiner zu viel. Es ist eine Lust zu verfolgen, wie das Gesicht in den großen Zügen angelegt und mit flüssigen Lasuren vollendet ist, wie im Pelz die Farben pastos hingesetzt und weich vertrieben sind, wie der Pinsel mit scharfen Hieben den eckig sich brechenden Linnenstoff bezeichnet oder in breitem Fluß dem Niederhängen des Vorhangs folgt, dessen beleuchtete Falten weich aufschimmern. Und mit souveräner Bestimmtheit ist das Landschaftliche untergeordnet, die Gräser und Blumen vorn mit leichten Strichen, die Bäume flüchtig und frei, die ferne Stadt in geistreich kecker Skizze angedeutet. Eine große Summe malerischer Erfahrung erst konnte zu derartigem befähigen, und es dürfte das Bild, als ein späteres Werk des Meisters, kaum vor 1530 entstanden sein. Dafür spricht auch die Vorliebe für diskret gehaltene Töne gegenüber der früheren Farbenpracht.

Die zeichnerischen Qualitäten des Bildes sind nicht viel geringer als die malerischen. Schon wie der Kniende ins Bild gesetzt ist, so daß das Haupt als die Krönung des pyramidalen Aufbaus der

[1]) Analogie: Altdorfers Prälatenbildnis in St. Florian.

Figur erscheint, daß die Hauptlinien zu ihm hinführen oder es umrahmen, zeugt von feiner Berechnung der Bildwirkung.. Es liegt etwas oberhalb der Mitte der Tafel, so daß die Diagonalen genau den Halsausschnitt ergeben würden. Es wird alles auf das Gesicht konzentriert, das in strenger Ruhe festgehalten ist. Man merkt, daß hier die Zeichnung sehr sorgfältig ist; die Linie folgt den leisen Biegungen des Konturs und verzeichnet genau die individuelle Bildung etwa des Mundes. Bei den grauen Löckchen bemerkt man wieder eine gewisse Neigung zu krausen Schnörkeln, wie etwa bei den Gräsern am Boden. Wo in früheren Zeiten der Stift mit scharfer Strenge eckige Umrisse grub, da scheint er nun leicht und spielend zu gleiten. Viel Detail der Formen ist angegeben, so die mannigfachen Schwellungen und Furchen um Lippen oder Augen, und doch ist das Einzelne dem großen Eindruck untergeordnet. Man spürt das Knochengefüge unter der ledernen Haut und den Fettpolstern des alternden Mannes: die breite kantige Stirn, die Backenknochen und das starke Kinn. So gab eine exakte zeichnerische Auffassung die sichere Grundlage für die Kunst des Malers, die freilich doch das erste und letzte Wort behält. Wohl sprechen noch einige Hauptlinien, aber die Form der Hand z. B. ist rein durch die Kontraste zweier oder dreier Töne herausgebracht. Noch ist die Figur zwar nicht einer bestimmten Beleuchtung ausgesetzt, allein im übrigen sind alle Elemente eines rein malerischen Stils gegeben. Und man erinnert sich, daß das Motiv des Vorhangs und die halb angedeutete Hintergrundslandschaft zu den beliebtesten Wirkungsmitteln der späteren Porträtmalerei bis ins 18. Jahrhundert hinein gehört.

Der Dargestellte ist mit ganz kalter Ruhe gegeben, so wie er selbst, im Innern unbewegt, sein Gebet verrichtet. Es ist eines von den kalten, harten, starren Gesichtern, die nichts Schönes, nichts Anziehendes haben. Fast könnte man die Maske leer nennen, wenn sie nicht so ausgeprägt die Züge eines bestimmten Menschen trüge, dessen Charakter vielleicht, dessen Schicksale man nicht erraten kann. In dieser strengen Objektivität der Darstellung zeigt sich eine dem jüngeren Holbein verwandte Natur. Den Sinn für die bildmäßig klare Sprache, die Lust an der freien breitgeführten

Linie und der Schönheit wohl zusammengestimmter Farben hat unser Meister mit dem größeren Zeitgenossen gemein. —

DIE KREUZTRAGUNG IN ST. PETER

Es bleiben noch zwei Werke übrig, die mit dem Meister des Reichenhaller Altars in einem gewissen Zusammenhang stehen, ohne daß man sie doch ihm selber zuschreiben könnte. Das eine ein Altarflügel in St. Peter: vorn die Enthauptung Johannes in einem Höfchen, statt der Luft gemusterter Goldgrund, auf der Rückseite die Predigt des Täufers in einer gotischen Kirche. Man muß die Bilder auf den ersten Blick für Schöpfungen vom Ende des 15. Jahrhunderts halten, und in der Zeichnung sind sie es gewiß. Allein sieht man näher zu, so bemerkt man in der auffallenden Pracht glühender Farben Mischtöne, wie sie im Quattrocento nicht denkbar sind. Und endlich sind die Farben teilweise und speziell auf dem rückwärtigen Bild mit einer freien Kühnheit des Pinsels pastos hingesetzt, die ebenfalls früher nie begegnet und die stark an die Art unseres Meisters erinnert.[1] Ich möchte deshalb annehmen, daß etwa ein Schüler von ihm die Tafel nach dem Muster einer älteren, vielleicht beschädigten gemalt habe, die es zu ersetzen galt — sicher mit der Absicht, eine getreue Kopie zu liefern.

Die zweite Tafel scheint im Gegenteil in eine viel spätere Zeit zu deuten, und vielleicht erscheint es allzu kühn, sie für das 16. Jahrhundert noch zu reklamieren; ich halte sie aber für ein Werk aus der Schule unseres Meisters. Es ist ein mächtiges aus verschiedenen Brettern zusammengesetztes Bild im Kreuzgang von St. Peter, die Kreuztragung Christi darstellend.[2] Die Rahmung geben zwei Renaissancepilaster allereinfachster Form, über die ein glatter Architrav gelegt ist. Die Perspektive ist mangelhaft: die Orthogonalen gehen parallel zurück. In der Mitte Christus, in die Knie gesunken, er schaut voll Schmerz aus dem Bilde heraus, mit einer beredten Gebärde sein Leiden zeigend. Hinter ihm nimmt Simon von Kyrene mit treuem Aufblicken das Kreuz auf, vor ihm

[1] Es liegt das nicht an einer neuerlichen Restauration, wie es zuerst scheinen will. Bgr.: 104 : 69 cm.

[2] Bildgröße ohne den gemalten Steinrahmen: 216 : 138 cm.

hält ein schreitender Soldat, der schon halb hinter dem Rahmen verschwunden ist, den um den Leib des Herrn gewundenen Strick und blickt sich über die Schulter nach ihm um. Die Tracht dieses Kriegers findet man nur auf den antikisierenden Darstellungen aus der Mitte des 16. Jahrhunderts: Federbarett, Lederkragen, gestreifte Pumpärmel und Pluderhosen; diese nur bis zur Mitte des Oberschenkels, von da ab anliegende Beinlinge und hohe Stoffschuhe mit Ledersandalen und umgestülptem Rand. Diese speziell findet man bei Amberger um 1550—60, bei ihm auch das Rosa-Gelbchangeant der Farbe. Wie man aber in der Perspektive nur eine mangelhafte Nachbildung italienischer Vorbilder sieht, so auch in der Bildung der Gestalten. Von einer anatomischen Beherrschung des menschlichen Körpers keine Spur, viel weniger von einem Prunken mit kunstreichen Verkürzungen und Kontraposten, wie es bei den Italianisten des 16. und dann erst recht den Barockmalern des 17. Jahrhunderts üblich war. Man sieht besonders bei dem Krieger das organische und funktionelle Moment ganz vernachlässigt; sein allzu kleines Bein scheint kaum mit dem Oberkörper verbunden. Es ist ausgeschlossen, daß so etwas seit dem Ende des 16. Jahrhunderts selbst dem mittelmäßigen Maler bei flüchtiger Ausführung passiert wäre: Der Meister hier war aber ein bedeutender Mann, und wenn das große Bild in breiten und kecken Zügen hingestrichen ist, so ist der Eindruck um nichts weniger mächtig. Betrachtet man nun etwa den Kopf des greisen Simon, der aus dem dunkelgrünen Mantel herausschaut und bei dem die Haare in runden flotten Schnörkeln angegeben sind, oder die Art, wie die verdämmernde Hintergrundslandschaft in braunen, dann rötlich gedämpften Tönen gemalt ist, die ganze Technik der Arbeit mit freien, pastosen Strichen, so wird man sich vielleicht an das Bildnis des Geistlichen erinnern dürfen, das ähnliche Dinge aufweist.

Es ist Luft in dem Bilde; ein staubaufwirbelnder Föhn scheint die Atmosphäre zu erfüllen und die Landschaft zu verdunkeln, daß die Gebäude der hochaufgetürmten Stadt zur Rechten mit ungewissen grauen Schleiern verhängt sind und die Luft in rotbraunen Tönen schwebt. Nur die drei Gestalten treten vor diese

Dämmerungen, zwei davon nur zur Hälfte sichtbar. Eine schräge Linie, der Richtung des Kreuzes folgend, verbindet die Köpfe des ganz Gebückten, des Knienden und des Schreitenden. Beide Begleiter heften die Blicke auf Christus, der mit seitwärts geneigtem Haupt sich zu dem Beschauer wendet. Er erfüllt die Mitte des Bildes, und durch seine Figur geht eine Drehung, die sich in der sprechenden Hand wiederholt. Der Blick wird immerfort gezwungen, sich nach diesem schmerzhaft herrlichen Antlitz zu richten und nach dieser Gestalt, die sich in einer ewigen Qual zu winden scheint. Es sind Wirkungsmittel des Barock, die hier in eine einfache und dabei wahrhaft ergreifende Form gezwungen sind.

Man sieht jedoch, daß der Maler nicht von vornherein eine italienische Schulung erfahren hat. Was über die mangelnde Durchbildung des Körpers gesagt wurde, beweist es; die plastische Form an sich gilt nichts mehr. Die rein malerische Erscheinung ist alles. Aus der dunklen Luft schimmern die Gestalten in halber Dämmerung auf. Auf rotbrauner Bolusgrundierung ist das Bild entwickelt, komplementäre Farben sind ineinandergemischt und gegeneinandergesetzt (Ärmel des Kriegers: Grün — Rot; Grün in den schwarzbraunen Locken Christi), das graue Gewand des Herrn allein durch den Kontrast der warmen und kühlen Töne zur Wirkung gebracht, indem aus den violettbraunen Schatten die helleren Partien in Gelbgrau und Bläulich schimmern. — Es ist klar, daß hier nun auch die Wirkung der Linie sich verliert, wo es darauf ankommt, das Verschweben der Dinge in der Atmosphäre zu malen. Alles wird mit dem Pinsel gemacht, der mit einer ungeheueren Kühnheit sich ergeht. Man braucht nur die Köpfe zu betrachten, um zu sehen, mit welchem Ungestüm und zugleich mit welcher Sicherheit der Maler die Töne hinstreicht und verwischt, wie frei er die Schatten hinsetzt und die Lichter aufspritzt. Nichts von einer Modellierung, die der Form nachgeht, nichts von Arbeit auf nahe Betrachtung — aber man tritt einen Schritt zurück und die Flecken verbinden sich zu einem ungemein lebendigen Eindruck. So leuchtet das Haupt Christi, wie von einem Lichtstrahl getroffen, goldhell heraus aus den ungewissen Dämmerungen.

Es erscheint das als etwas gänzlich Neues, allein sieht man
näher zu, so erkennt man, daß es nichts ist, als die konsequente
Weiterbildung der malerischen Prinzipien, die sich schon in dem
Priesterbild offenbarten. Was 'dort erst für die Nebendinge galt:
Vernachlässigen der wirklichen Form und impressionistisches Auf-
schimmernlassen der Dinge aus einem fernen Dunkel, das ist hier
für die Gestaltung des ganzen Bildes bestimmend geworden. Es
scheint nicht einmal ganz unmöglich, daß derselbe Maler, der
in seiner Jugend den Reichenhaller Altar malte, im späteren Alter
noch dieses Werk geschaffen hätte. Freilich, auf eines wird er
nicht aus eigenem Antrieb gekommen sein: die Atmosphäre und
das Licht zu den bedingenden Elementen zu machen. Er mußte
noch einmal die Venezianer studiert haben; in den Spätwerken
Tizians, in den Bildern des Tintoretto konnte er finden, was ihm
hier zum eigenen Ausdruck zu gestalten gelang. Sein Christus-
kopf ist venezianisches Ideal, und doch so innerlich ergreifend,
so deutsch!

Es ist diese Erscheinung in der ganzen deutschen Kunst eine
Ausnahme. Unerklärlich, wie gesagt, ist sie nicht, allein möglich
nur bei einer Begabung, die sich immerfort mit den Problemen der
Farbe beschäftigt hatte.[1]) Was Amberger 1560, was später noch
Christoph Schwarz von Ingolstadt schuf, erscheint daneben als
ein kindlich unbeholfenes Nachstreben nach venezianischen Mustern.
Auch in Salzburg ist gleichzeitig und nachher nichts Ebenbürtiges
mehr entstanden; auch hier begann man wie überall mit einer
rein äußerlichen Imitation italienischer Vorbilder. Und so ist uns
in der Kreuztragung von St. Peter ein letztes bedeutendes Werk der
deutschen Malerei in Salzburg erhalten, vielleicht das letzte der
altdeutschen Kunst überhaupt.

[1]) Man vgl. die Kreuzaufrichtung des Wolf Huber in Wien, um zu sehen, wie ein
bedeutender Zeichner die italienischen Eindrücke verarbeitet.

ALLGEMEINES

DAS EIGENTÜMLICHE DER SCHULE

Unsere bisherige Betrachtung hat Werk an Werk gereiht, um von einem zum andern schreitend dasjenige darzustellen, was wir als die künstlerische Schöpfung unserer Lokalschule zu betrachten haben. Es haben sich meistens Fäden, mehr oder weniger feste, aufweisen lassen, die das Spätere mit dem Vorangehenden verknüpften. Allein noch immer bleibt die Frage, wie weit wir ein Recht haben, dies mannigfaltige Ganze als eine Einheit zu betrachten?

Eine Einheit ist es zunächst in lokalem Sinn; das Zentrum dieser Malerei ist Salzburg. Die Untersuchung, die zu der vorausgehenden Darstellung führte, ging von denjenigen Werken aus, die sich mit Sicherheit hier lokalisieren ließen, von dem, was nachweislich von salzburgischen Malern oder für Salzburg selbst und die allernächste Umgebung geschaffen worden ist. Angeschlossen wurde nur das, was engere stilistische Übereinstimmungen verknüpften und äußere Umstände (wie die Herkunft) erlaubten heranzuziehen. Und so ergab sich zuletzt das Bild einer nicht in sich abgeschlossenen aber doch unter sich verbundenen Folge von Werken. Wenn der Nachweis gelungen ist, daß der Altmühldorfer Altar, daß die Werke des Konrad Laib hier entstanden sind, daß Rueland Frueauf aus der Salzburger Tradition herauswächst und auf sie weiterwirkt, so ist damit für das 15. Jahrhundert die Existenz einer bedeutenden Lokalschule wahrscheinlich gemacht, deren Entwicklungszusammenhang wir klar zu legen versuchten. Ebenso ließ sich für das 16. Jahrhundert eine Malergruppe zusammenstellen, deren Verbindung mit der früheren Kunst zwar wenig sichtbar, deren Zusammengehörigkeit unter sich aber ganz offenbar ist. Gordian Guckh, Maler Wenzel, der Meister von Reichenhall stehen einander in der Grundstimmung der Bilder, in der künstlerischen Fragestellung, ja selbst in einzelnen Typen sehr nahe, und die minderen Werke, wie der Scheffauer Hochaltar, lassen sich ebenfalls anknüpfen. Gewiß zeigen sich überall — und es ist das gar nicht anders möglich — die Spuren verschieden-

artiger Einwirkungen anderer Kunstkreise, allein zunächst ist die lokale Verbundenheit sicher. — Es läßt sich denn nun auch der Wirkungskreis der Schule geographisch halbwegs begrenzen. Er erstreckt sich im wesentlichen über das Gebiet des alten Erzbistums: die Stadt Salzburg, die Umgebung bis nach Berchtesgaden, Reichenhall, Laufen, Straßwalchen, Hallein, dann weiter ins Gebirg hinauf bis an den Hallstättersee und ins Oberpinzgau, ja südlich bis ins Lungau und nach Kärnten hinein. Im Norden bis an den Inn: in die Exklave Mühldorf und ihre Gegend, bis Rosenheim und Wasserburg. Daß salzburgische Künstler gelegentlich für Graz, Regensburg, Passau und Wien arbeiten, gehört nicht hierher. Wenn aber die salzburgische Kunst bis ziemlich tief in die bayerische Ebene hinein ihre Ausstrahlungen sendet, so wäre es doch wieder falsch, von einer einheitlichen Salzach-Inn-Malerei zu sprechen, wie es wohl geschehen ist. Es gibt Zentren der Kunstübung, aber es gibt nicht Territorien einer Schule. In der Gegend von Mühldorf, Wasserburg, Rosenheim, ja auch Traunstein finden sich neben Werken, die Salzburger Tradition zeigen, ebenso viele andere von wesentlich unterschiedener Kunstart; ja in Laufen, in Mondsee werden Bilder gemalt, die von allem Salzburgischen himmelweit entfernt sind — zu schweigen von dem, was auswärtige Maler in der Hauptstadt selbst schaffen. Man kann sich die geographischen wie die historischen Wechselbeziehungen nicht kompliziert genug denken. Was erhalten ist, wird man nicht nach geographischen, sondern nach stilistischen Gesichtspunkten ordnen müssen; man wird nicht ein äußerlich, sondern ein innerlich Gemeinsames suchen.

Dieses Einheitsmoment ist eine gewisse gemeinsame Art des Empfindens, eine besondere Stimmung, die aus allen Bildern unseres Kreises klingt. Vielleicht sprechen hier Kontraste am deutlichsten. Man halte neben irgend ein salzburgisches Werk ein gleichzeitiges tirolisches, etwa aus dem Brixener Kreuzgang oder ein Pachersches Schulbild: dieses wird großartig daneben erscheinen, starkwillig und herb, aber vielleicht auch etwas unbeholfen, ungelöst, allzu ernst, knorrig wie aus Holz geschnitzt und abstoßend. Das Eckig-Harte wird vor allem in die Augen springen. — Ein zweiter Gegen-

satz: bayerische Kunst. Man versucht gerne, sie mit der unsrigen in einen Topf zu werfen; allein man vergleiche einmal eine bayerische Kreuzigung, etwa die des Olmendorfer im Münchener National-museum oder die Tafel in Törrwang mit der mittelmäßigsten Salz-burger Tafel, der Baseler z. B. — wie roh, verzerrt, gemein er-scheinen die bayerischen Fratzen, wie wild die Bewegung, wie maßlos, wie ganz ohne Halt und Klarheit die Bilder! Man sieht da, was künstlerische Kultur ist. Gegen jenen Lärm ist in Salz-burg die Stille zu Haus. Nicht umsonst ist die anmutvolle Schön-heit der Stadt berühmt, die tief zwischen grüne Hügel gebettet ist, mit manchem Blick in weiche blaue Fernen. Hier liegt immer Genießen und Träumen näher als die strenge Arbeit und eigen-willige Vertiefung. Mozart und Makart sind Salzburger. Auf das Weiche gestimmt ist auch die salzburgische Malerei. Mehr leichte als heftige Bewegung, mehr Stimmung als Handlung. Die Men-schen haben Gefühl, nicht Stärke, Größe, Wucht. Selbst bei Konrad Laib, dem kräftigsten von den Malern, mehr Pathos des Leidens als der Aktion. Man darf nun nicht an das Überfeine, Ästhetische der Kölner denken, auch nicht an Ge-müt und Tiefe der Schwaben, dafür ist zuviel frisches Lebens-gefühl, zuviel Äußerliches da, aber doch läßt sich ein Zug zum Empfindungsvollen, ja zum Schönen und Delikaten überall wahr-nehmen. Man könnte dies schon an den Gebärden der Hände darlegen, die nie stark durchgebildet, aber stets zierlich und fein sind. Das machtvolle Ausgreifen ist den Malern fast immer fremd, sie neigen zu leichtem Abrunden und Zusammenschließen. Die allgemeine Empfindung äußert sich bis in die Linie. Diese be-hält immer eine gewisse Großzügigkeit, ein freies Fließen; und es wird das besonders deutlich, wenn man Rueland Frueauf neben seine deutschen Zeitgenossen hält, die unvergleichlich mehr in ein hackig spitzfindiges Verzahnen scharfer Liniengerippe, immer mehr ins Kleine und Allzukleinliche verfallen, während er weitere Falten bauscht und gelöstere Kurven zieht. Man findet aber dasselbe Verhältnis bei allen Salzburgern. Mit diesem weicheren Linien-gefühl geht der Sinn für farbige Schönheit Hand in Hand — man braucht nur an den Pähler Altar, an die Großgmainer Bilder

oder die Wonneberger Flügel zu erinnern. Auch hier eine besondere Art von Geschmack: nicht schwäbisch tiefe Töne, nicht die würzige Herbheit der Tiroler — das Helle, Bewegte, Weiche wird bevorzugt. Es kommt endlich noch Eines hinzu, das den Salzburgern eigentümlich ist: das Maßvolle, etwas Zurückhaltende ihrer Kompositionen. Man stürzt sich nicht mit Heftigkeit auf neue Möglichkeiten, sondern man schaut sich mit Ruhe um im Vorhandenen. Sie lösen ihre Aufgabe, ohne etwas Außerordentliches zu wollen, und aus dem vollendeten Werk spricht doch der Zauber dieser besonderen Anlage und einer ruhig-gewissen Bildung. Es ist das ein Zeichen von hochstehender Kultur, und vielleicht auch ein speziell österreichischer Zug.

Indem wir so auf das Konservative aufmerksam werden, das unsere Lokalschule im allgemeinen hat, müssen wir nun auch nach der Stellung fragen, die sie in der gesamten deutschen Kunstentwicklung ihrer Zeit einnimmt. Das Verhältnis von Nehmen und Geben anderen Kreisen gegenüber wird bei unserer mangelhaften Überlieferung im einzelnen nie aufzuklären sein. Große bahnbrechende Meister sind in Salzburg nicht aufgetreten. Man wird also nur untersuchen können, wie sich die Maler zu den neu auftauchenden künstlerischen Problemen verhalten, mehr rückständig oder fortschrittlich dem Kommenden zugeneigt. Es ist weder das eine noch das andere in besonderem Maße der Fall. Neue Strömungen werden immer dann sichtbar, wo sie auch an andern Orten hervortreten, und man wird, wenn man das Bild der Entwicklung in diesem einen Falle verfolgt, eine ungefähr richtige Vorstellung von ihrem allgemeinen Verlauf gewinnen. Was sich ändert und was bleibt, wird man in einem gewissen Sinn für etwas Typisches nehmen dürfen. Dieses Typische für sich herauszustellen, wird die Aufgabe der folgenden abschließenden Betrachtung sein. Sie wird zugleich beweisen müssen, wie weit es richtig ist, was hier über den Verlauf der lokalen und ihr Verhältnis zur Gesamtentwicklung gesagt wurde.

DAS TYPISCHE DER ENTWICKELUNG

Der Begriff der Stilwandlung, anders gefaßt: des Zeitstils, ist vorausgesetzt worden und hat unsere ganze bisherige Darstellung bedingt. Aus einer Aufreihung der fünf typischen Kreuzigungsbilder, die wir zu Anfang zusammenstellten, ließe er sich am Beispiel ableiten: indem man ihren Unterschieden nachginge und ihre Zusammengehörigkeit innerhalb des einen Kunstkreises erwöge, würde es klar, daß hier eine ganz bestimmte Wandlung in der künstlerischen Anschauung und der bildnerischen Gestaltung vorliegt. Diese Wandlung hat sich analog in der ganzen gleichzeitigen Malerei, zum mindesten Süddeutschlands vollzogen. Während wir aber bisher auf den speziellen Verlauf einer besonderen Lokalentwicklung das Auge fixiert hatten, sei es nun versucht, aus dieser Entwicklung diejenigen Momente für sich herauszustellen, die in der deutschen Kunst jener Zeit allgemeine und typische sind.

Es läge nahe, von jeder einzelnen Phase der Stilentwicklung nacheinander ein rundes und deutliches Bild zu entwerfen. Es ergäben sich etwa fünf solcher Bilder und in jedem würde das Verhältnis der Maler zu den wechselnden künstlerischen Problemen erörtert, in jedem wäre etwa von der Grundstimmung der Bilder, von der Raumgestaltung, Farbengebung und dergleichen die Rede. Eine Reihe solcher Gesichtspunkte würde stereotyp die Fragestellung bestimmen. Wären es nicht gerade die Gesichtspunkte, die für unsere Auffassung, ich will nicht sagen aller Malerei, aber doch gerade dieser Malerei die maßgebenden sind? Und müssen uns diese Kategorien der Betrachtung nicht zugleich auch als die Kategorien der formbestimmenden Anschauung und Arbeit jener Künstler erscheinen? So ist der Versuch vielleicht berechtigt, die Kunstentwicklung nicht nach einzelnen Stilphasen, sondern nach einzelnen Stilelementen zu verfolgen. Eine dynamische Geologie untersucht die Arten der Kräfte, welche die Form der Erde bestimmten und noch heute verändern — vielleicht wird es einmal eine dynamische Kunstlehre geben.

DIE AUFFASSUNG

Der alte Maler hat eine Anbetung der Könige geschaffen. Wir
fragen, wie er die rührende Gruppe von Mutter und Kind gestaltet,
welche Empfindungen, welches Maß von Persönlichkeit er den
Heiligen verleiht, fragen, was als das künstlerisch Beherrschende
aus dem Ganzen heraustönt und was auch aus den Nebendingen
für eine Melodie klingt. Wir fragen aber auch, wie der Maler
das Räumliche der Hütte gibt, wie er die Landschaft, aus der die
Könige kommen, wie er die Gewänder malt, das Körperliche faßt,
die Farben der Dinge wiedergibt. So unterscheiden wir zwischen
Auffassung und **Darstellung** in der Malerei. Diese vertritt
die objektive und jene die subjektive Seite der Kunst, dort zeigt sich
die Neigung und hier das Können eines Malers, einer Zeit. Indem
nun die Grundauffassung von der sichtbaren Welt bei der künst-
lerischen Schöpfung das Primäre, Bedingende ist, so ist es not-
wendig, bei diesem Versuch einer systematischen Betrachtung von
ihr als dem allgemein Psychologischen auszugehen, um sodann
erst zu dem speziell Artistischen überzuschreiten.

DIE GRUNDSTIMMUNG

Aus dem einzelnen Kunstwerk oder aus einer Einheit von
Werken weht uns im ersten Eindruck etwas entgegen, wie der
lebendige Atem ihres Wesens, dem Verstande zunächst unbegreif-
lich, weil nicht an einem einzelnen Zug haftend, und doch etwas
Besonderes, eigentümlich Wirksames, das wir so nur hier ver-
spürten. Diese künstlerische Grundstimmung verbindet als etwas
Gemeinsames die Werke eines Meisters, aber auch einer Land-
schaft, eines Volkes, eines Zeitalters; sie ändert sich mit den Gene-
rationen und ist der feinste Ausdruck ihrer Kultur. Dieses Wirk-
same, Allgemeine suchen wir mit hundert Worten zu berühren,
zu fassen, und obgleich es zuletzt ein Unfaßbares bleibt, so muß
es doch auch hier versucht werden, ihm nahe zu kommen, zu sehen,
welche Wandlungen des allgemeinen Kunstgeistes die deutsche
Malerei in beinah zwei Jahrhunderten offenbart. — Was auf uns
wirkt, das schreiben wir den Dingen als Eigenschaft zu; in den
vielen Eigenschaften wird eine allgemeine Richtung des schöpfe-
rischen Willens sich zu äußern scheinen, um so allgemeiner, als

jedes Wirksame im Kunstwerk sich ebenso nach der geistigen wie nach der sinnlichen Seite begreifen läßt. Feste, Glätte, Schärfe, Klarheit, Weichheit usw. lassen sich als körperliche wie als seelische Eigenschaften fassen (— und man denke an den interessantesten Abschnitt von Goethes Farbenlehre!). Die psychophysische Einheit unserer Natur scheint sich hier unmittelbar zu zeigen.

Das 14. Jahrhundert, soweit wir seine Malerei überblicken können, hat durchaus den Charakter erdentfernter Abstraktion. Die Idealität seiner Gestalten leidet keine Berührung mit dem Wirklichen. Die ältere Starrheit ist gelöst, und nun gleitet alles in einer endlos flutenden Bewegung. Alles ist lang, schlank, mehr in Erschlaffung als in Spannung, mehr schmiegsam als gelenkig. Etwas Blasses, Weiches, Überfeines, ganz nur Empfindung, wie schmächtige Finger, die mit kristallenen Strahlen spielen. Das Pähler Altärchen ist der letzte Ausdruck dieser sublimen Kunst. Eine Wandlung vollzieht sich, teilweise von innen heraus — dies scheint die derbere erdhaft-kräftige Erscheinung Meister Bertrams in Hamburg zu bezeugen (1379) — teilweise unter fremden Einwirkungen: die Bilder aus dem ersten Viertel des 15. Jahrhunderts zeigen ein neues Gesicht. Die Kunst ist aus dem Unfaßbaren auf die Erdenwelt herabgestiegen und macht sich hier ein Paradies zurecht. Anmut und Holdseligkeit ist ihr Ideal, auf das Vergeistigte ist das Liebliche gefolgt. Noch gellt nichts Lautes, nur zarte heitere Töne läuten. In allem ist etwas Kindliches, blumenhaft Frohes. Ein Bildchen wie die Salzburger Verkündigung gleicht einem Blatt aus einem Märchenbuch; das Heftige und Grausame wird zum Rührenden herabgemildert. Heller Glanz soll von den festlichen Tafeln lachen. — In der Zeit bis zur Mitte des Jahrhunderts vollzieht sich dann der gewaltige grundlegende Umschwung, es entbrannte ein unerhörtes Begehren nach neuer Wirkung, neuer Wirklichkeit. Die Wege sind verschieden. In einzelnen Gegenden scheint man zuerst nach massiger Schwere und vermehrtem Ernst gesucht zu haben, — der Bamberger Altar (1428), der Altmühldorfer und seine Nachfolger sind Zeugen. Auf der andern Seite fährt eine starke Bewegung in die Bilder (schon in Meister Franckes Passionsszenen 1425), wühlt ein ungestümer Drang sie auf — Hans

Multschers Berliner Altar (1437) ist hier das beste Beispiel. Auch dem Derben und Ungeschlachten begegnet man jetzt, im Suchen nach der Kraft des Ausdrucks greift man auch zur Grimasse. Die Macht des Körperlich-Leibhaften soll aus den Bildern wirken. Mit breiten Füßen tritt dies Geschlecht auf die hallende Erde; Bauern sind darunter, doch auch feinere Naturen wie unser Laib. Man strebt nach dem Großen und Gewaltigen, sucht die Welt in der Richtung des Kräftigen, Tätigen zu bemeistern. Alles, was fest und hart und vordringend ist, wird herausgetrieben. Es ist ein bildhauerisches Geschlecht, und viele starke Hiebe gelingen. Das wird nun in der zweiten Jahrhunderthälfte völlig anders; das Einfach-Monumentale, der Ernst und die Größe der Anschauung konnten nicht dauern. Wie man sich mit neu errungenem Können in die Breite der Welt hinausdehnt, so wird die Kunst reicher und feiner an Nuancen, allein sie verliert ihre Kraft. Alles Schwere wird leichter, das Gedrängte luftig. Das Große wird immerfort ins Kleine umgebrochen. Was hart und streng war, wird ins Scharfe und Überspitze zugeschliffen. Das Bewegliche, Graziöse, fast Zerbrechliche ist das Ideal des Zeitaltars, das Zarte muß immer zierlicher werden, wie sich das Grobe zur Karikatur verzerrt. Man kommt bald zu Verdrehungen, zu einer immer künstlicheren Kunst. Nicht alle diese Züge zeigen sich, und nicht in dieser Schärfe in unserm Kreis, allein man kann die Neigung zur scharfen Begrenzung, zum Beweglichen, zur Weichheit der Stimmung und zuletzt selbst zum weiblich Zarten und Delikaten recht gut bei Rueland Frueauf verfolgen. Die Richtung der Zeit ist mehr auflösend als zusammenfassend. Erst aus der Gärung der neunziger Jahre klärt sich dann der neue große Stil des 16. Jahrhunderts, nach jeder Richtung Steigerung, Erhöhung bringend. Ein neues verinnerlichtes Lebensgefühl atmet aus den Bildern, neue Würde breitet sich über sie, neue Klarheit ist in ihnen. Nach dem Kargen der vorigen Zeit wirkt die jetzige Fülle, nach dem Eckig-Spitzen der Wohllaut der Rundung doppelt befreiend. Bescheidene Beispiele dieser deutschen Renaissance bot auch unser Kreis: in der seelischen Vertiefung der Wonneberger Passionsbilder, in der Würde und kühlen Schärfe des Prälatenbildes von St. Peter.

Es gibt noch einen Gesichtspunkt, von dem aus man die
Wandlung der allgemeinen Anschauung und des Formgefühls be-
greifen kann, ohne auf Gegenständliches Rücksicht zu nehmen:
indem man das Gemälde als ornamentale Fügung betrachtet. Den
ornamentalen Sinn wird man ebenso in den Altarbildern der späten
Gotik wie der Hochrenaissance oder des Barock wirksam finden. Er
waltet auch in den Fresken des 14. Jahrhunderts und überzieht die
Wand mit dem ausgeglichenen Spiel gespannter Linien und schlanker
Kurven. Diese Linienkunst wirkt noch stark ins folgende Jahr-
hundert hinein, das Pähler Kreuzigungsbild lebt noch von ihr.
Dann aber belebt sich die Fläche mehr und mehr: die Unter-
scheidung verschiedenfarbiger, hellerer und dunklerer Flächen und
die körperliche Abschattierung führt zur Auflockerung der ein-
heitlichen Bildfläche, zum Lebendigmachen durch jene Kontrast-
wirkungen, wie man es bei Meister Francke recht deutlich bemerken
kann. Im Süden tritt an die Stelle solcher mehr malerischen Art
der Flächenbelebung bald eine plastische, indem man die mannig-
faltigen Wellen vortretender Formen immer stärker durch das ganze
Bild sich regen läßt. Man vergleiche den Multscher von 1437,
dann aber auch die Laibsche Kreuzigung von 1449, wo das unend-
liche Gewühl von Menschen und Tieren, Köpfen und Händen das
Auge keinen Moment zur Ruhe kommen läßt. Während aber bei
diesen Werken noch eine kompakte Masse das Bild erfüllt, so
wird nun um die Jahrhundertmitte auch der weitere Schritt getan,
die Bildfläche zu durchbrechen, die Figuren in die Weite des
Raumes zu stellen und zwischen ihnen durch den Blick in die Tiefe
gleiten zu lassen. Während früher die Ruhe strenger Fügung von
Horizontalen und Vertikalen vorherrschte, so liebt man nun das
Ruhelose der Kreuz- und Querrichtungen, und indem man die
Bildglieder immer mehr sich verschränken und verzweigen läßt,
gelangt man zu derselben Wirkung, die von der Formenfülle des
durchbrochenen, endlos verschlungenen Ast- und Laubwerks in der
plastischen Dekoration des Jahrhunderts ausgeht. Es ist das vor
allem der Schongauersche Bildcharakter mit seinem Formenspiel, das
sich ins kleine und immer kleinere bricht, allein man wird den-
selben Geist in dem Faltenknitterwesen des ganzen zeitgenössischen

Gewandstils wiederfinden — und dieser bedingt die Bilderscheinung. Das Auge darf nicht gleiten und ruhen, es muß im Zickzack von Form zu Formen springen. Erst das 16. Jahrhundert bringt die Ruhe und eine neue Bildfügung: strenges Unterordnen, das Architektonische großzügiger Gliederung. Es kann dies hier nur angedeutet werden.

DER MENSCH

Mit der künstlerischen Grundstimmung wandelt sich die Auffassung vom Menschen und von den Dingen, die um ihn sind. Das 14. Jahrhundert kennt fast nur die Figur. Diese wieder hat nichts Leibhaftiges, sondern wirkt wie der abstrakte Ausdruck einer Empfindung. Schlanke Linien gleiten empor und tragen wie eine leichte Blüte das kleine Haupt, das Locken oder Schleier umkränzen. Die Formen sind rundlich und zart, das Gefühl wie von Seligen, deren fromme Freude selbst der Schmerz nur wie ein vorübergehendes Wölkchen beschattet. Von den schmalen Leibern fließen die langen Gewänder in schmiegsamen Wellen zu Boden. Die Hände regen sich mit unsäglicher Grazie. Es sind mehr Symbole der Andacht, Symbole der Anmut, als irdische Gestalten. — Das ändert sich, indem man den Körper unter den Gewändern fühlbar macht, die Menschen mehr individualisiert und ihren Empfindungskomplex erweitert. Dieser Schritt wird um die Jahrhundertwende endgültig getan. Die allzu schlanken Gestalten werden kürzer, ihre Bewegung gemäßigter. Man markiert deutlicher die Unterschiede des Alters, des Geschlechts, aber noch immer herrscht das Zarte und Frauenhafte, ja ein fast kindliches Wesen vor. Statt der idealen Gewandungen sucht man nun einen gemäßigten Prunk höfischer Kleider und feinen Schmucks. Man liebt vor allem die freundlich-heiteren Vorstellungen. Die Szenen des Marienlebens sind besonders häufig; selbst Marterszenen werden mit äußerster Zurückhaltung behandelt: die Henker scheuen sich anzufassen. Man sieht nur das Weiche, Zärtliche, die Menschen regen sich mit leichten munteren Gebärden, noch ist keine Stelle für die gliederspannende Kraft. Auch die feste Konsistenz fehlt noch dem Leiblichen. — Bald aber kommt Schwere und Ernst in die Bilder — man denke an die Altmühldorfer Kreuzigung. — Die Ge-

wänder, die bisher ungewiß zu Boden flossen, fallen nun massig herab und stauen sich, brechen sich an der Erde. Die Gestalten bekommen mehr Volumen, die Formen werden straffer gefaßt. Dem entspricht die strengere Haltung dieser Menschen; sie blicken dumpfer, wirklicher; man glaubt ihre schwere Bedrückung, ihre verzweifelte Niedergeschlagenheit. Es scheint etwas Lastendes in der Luft zu liegen. Und wie bei einem Gewitter entläd sich diese Spannung in neuen ungestümen Energien. — Der handelnde Mensch wird auf die Erde gestellt, der festauftretende, schlagkräftige. Leidenschaft fährt in die Bilder, die Gewalt wird dargestellt, man schreckt vor dem Brutalen nicht zurück. Wo es sich bisher mehr oder weniger um Typen handelte, da werden jetzt Charaktere geformt — man denke an die festen Gestalten des Konrad Witz. Nur das Männliche spricht den Malern, wo es weibliche Zartheit darzustellen gilt, spürt man immer eine gewisse Leere. Im ganzen aber ist es eine großschreitende machtvolle Menschheit, die hier auf die Bühne trat, der Ausdruck eines ungeheuer gesteigerten Lebensgefühls. Die folgende Zeit mildert das oft noch Grobe und Derbe, verfeinert die Formen und die Empfindung, vermannigfaltigt Typen und Gebärden. Keine Zeit hat uns so knorrige Charakterköpfe so scharf herausgeschnitzt hinterlassen, wie die zweite Hälfte des 15. Jahrhunderts. Man muß sehen, wie Schongauer die Formen individualisiert, wie er freilich dabei ins Spitze und Überscharfe gerät. Die allgemeine Richtung der Zeit geht nach dem Eckigen, Hastigen, Abgebrochenen; das kommt einer andern Neigung entgegen: der zur bezeichnenden drastischen Gebärde. Wenn sie nur sprechend ist, scheut man keine Verzerrung und nimmt ebenso wenig Rücksicht auf das, was in der Natur, wie auf das, was im Bilde schön wäre. Man sucht ebenso die heftige Bewegung, recht ausdrucksvoll, jedes Glied ist in Spannung, keine Drehung, keine Verdrehung wird vermieden. Wenn das Körperideal der vorigen Zeit eher nach dem Schweren, Breiten ging, so sind nun geschnürte, hüftenschmale, spitze Gelenke, zerbrechlich dünne Formen das Ideal, ebenso wie das Gewand, vielfach verhüllend, in hundert Faltenpartikel zerschnitten erscheint gegenüber den einfach-großen Themen vor der Jahrhundertmitte.

Die Kunst wird raffiniert. Dem entspricht die spätgotische Nei-
gung zum Weiblich-Delikaten. Die schwanken Figürchen mit den
schwachen Brüstlein, den dünnen Hälschen auf den schmalen
Schultern und den darüber sich wiegenden zart-zärtlichen Köpfen
sind sehr bezeichnend. Die Augen sind gesenkt, das Näschen
klein und subtil, die Lippen knospenhaft herb und süß. Und die-
selbe spitze Grazie spricht aus dem Spiel der zierlich gespreizten
Finger. Dies tänzelnde Wesen findet man auch auf jugendliche
Ritter u. dgl. übertragen, das Weichliche artet zur Manier aus,
und die Kunst wird kraftlos. — Das 16. Jahrhundert bringt eine
neue Menschheit. Es ist hier nicht der Ort, von Dürers Eroberung
der menschlichen Gestalt zu sprechen, von seinem Ringen um den
Typus, von den neuen horizontalen Gliederungen — das sind Dinge,
die nicht alle Zeitgenossen verstanden. Alle aber warfen das alte
Schema, die alte magere Anschauung beiseite, alle geben nun
den muskelstarken, breitschreitenden Körper, fest in der Erde wur-
zelnd, mit klarem Standmotiv und ungezwungener Bewegung. Die
„Landsknechts"-Typen der Zeit sind bekannt und ebenso die voll-
kräftigen Frauen. Das ist nun wieder ein anderes festes Greifen,
runde Gebärden; alles Eckig-Spitze wird verbannt und man sucht
nun eher das Schwunghaft-Gelöste. Das Handeln und Erleben ge-
winnt eine ganz neue Intensität. Der innerlichen Vertiefung des
Leidens in den Wonneberger Tafeln darf man keine spätquattro-
centistischen Passionsszenen gegenüberstellen: sie erscheinen zier-
lich, oberflächlich dagegen. Ebenso vermehrt sich der Nuancen-
reichtum, die Schärfe der Beobachtung, die sich in der neuen
Bildnispsychologie offenbart. Man dringt ein Stück tiefer in den
verborgenen Schacht des Menschentums, man lernt die Beute klar
und gereinigt dem Licht zu zeigen.

DIE DINGE

Mit der Auffassung vom Menschen, mit der Entdeckung neuer
Möglichkeiten ihn zu erfassen, ändert sich auch das Verhältnis zu
der Welt, die ihn umgibt. Im allgemeinen ist es diese Zeit, die
in der Kunst zum erstenmal nach der Antike lernt den Dingen
nahe zu treten. Die formelhafte Andeutung des Mittelalters wird

überwunden. Wir haben schon beim Menschen bemerkt, wie das Gewand allmählich sein Eigenrecht erhält; man beobachtet seine Stofflichkeit (zu Beginn des 15. Jahrhunderts), beobachtet seine Schwere und die Art seiner Brechung, bildet ihre Darstellung immer schärfer durch, bis man endlich die Eigenschaften des Weichen und Großzügigen wieder entdeckt und darstellt. Es vollzieht sich gerade in der Behandlung des Oberflächencharakters der Dinge eine recht bezeichnende Wandlung. Das erste, was man darzustellen liebt, ist das Weiche, Duftige, mattschimmerndes Gold, Rauchwerk, Schleiertüchlein und schmiegsame Stoffe. Das Grelle der Erscheinung liebt man in dieser ersten Zeit des Jahrhunderts noch nicht darzustellen — man vergleiche die Behandlung von Metall, bei Waffen etwa! — Lochner ist der letzte Vertreter dieser Gesinnung. In der folgenden Zeit aber bemerkt man das scharfe Blitzen des Metalls, den stechenden Glanz der Sonnenblicke, das Funkeln der Edelsteine und alles, was heftig auf die Sinne eindringt. Die große Generation des Jahrhunderts — man denke an Konrad Witz — gibt alles derartige mit besonderer Liebe wieder. Und nun sucht man überall des eigentümlichen Stoffcharakters Herr zu werden, man gibt den Effekt der kostbaren Brokate bis zur Täuschung und ist dabei haargenau in allen Einzelheiten, ja geht mit rechter Wonne ins kleine und kleinste. Besonders liebt man alles Metallische, und alles, was sich scharf fassen läßt: knittriges Linnen, steife brüchige Stoffe. — Dürer ist in seiner Empfindung für Stoffliches ganz das Kind dieser Zeit. Es ist aber mehr und mehr eine Oberflächenkunst. Am Ende des Jahrhunderts ist man bei einem Raffinement angelangt, wie es der Bartholomäusmeister hat, oder bei einem schlaffen Verzicht, wie man ihn vielfach bei den Oberdeutschen findet, deren Draperien so abstrakt untastbar wie möglich werden. Erst das 16. Jahrhundert bringt auch hier die größere Anschauung. Die Oberfläche drängt sich nicht mehr auf wie früher, man nimmt Abstand von den Dingen und eine Andeutung sagt viel mehr als alle scharfe Aufzählung von früher. Auch ist das Weiche, Vaporose nun wieder mehr beliebt — Das 14. Jahrhundert hatte sich überall mit der allgemeinsten Andeutung begnügt; am Beginn des 15. beginnt schon eine behagliche Schilderung sich breit

zu machen. Es wird gezeigt, wo die Vorgänge spielen und was
um die Menschen herum ist. Man hat Sinn für die heitere Fülle
des Lebens, man läßt die Tiere spielen, man malt die Wiese voll
Blumen und zierliche Bäumchen am Horizont. Gebäude wölben
sich über den Menschen, ihre Geräte und Möbel umstehen sie; das
Christkind wird unter der Hütte und alle ihrem Beiwerk geboren,
und fern sieht man die Hirten auf dem Felde. Was fehlt, ist nur
die richtige Größenrelation zu den Figuren, die Wahrheit der
räumlichen Verhältnisse. Danach ringt die nächste Generation,
und um die Jahrhundertmitte ist ein neues, zunächst befriedigendes
Schema gefunden: man weiß nun, wie man die Bühne zu bauen
hat. Gleichzeitig geht ein neues intensives Durchdringenwollen
alles Darstellbaren, das nun mit einer neuen Überzeugungskraft
seiner Form und Existenz hingestellt wird. Die Losung geht auf
genaue Nachbildung der Wirklichkeit in ihren einzelnen Bestand-
teilen — die Zusammenfügung ist Sache des Malers. Wenn wir
heute eine ziemlich genaue Vorstellung von spätgotischen Wohn-
räumen, von der Kirchenausstattung, von den Geräten der Zeit
haben, so verdanken wir es der Wirklichkeitstendenz dieser Malerei.
— Und wie das Leblose, wird auch alles Lebendige neu erfaßt
nach seinen Formen und Bewegungen. Die scharrenden Rosse
des Konrad Laib besitzen eine unerhörte Wahrheit, Kraft und
Lebendigkeit gegen das Unbestimmt-Allgemeine der älteren Bil-
dungen. Und kommt man von hier zu einem Schongauerschen
Gaul, so scheint wieder ein ungeheurer Schritt weiter, scheint ein
Letztes an individuellster Durchformung getan. Die Drastik und
Schärfe der spätgotischen Tierbilder, etwa bei den Kupferstechern,
ist bekannt. Und wenn noch zu Anfang des Jahrhunderts die
Pflanze mehr einem flächenhaften Ornament als einem wirklichen
Organismus glich, so folgt man nun ihren kleinsten Details, ihren
Windungen und Biegungen, dem Eckig-Spitzen und dem Lappig-
Breiten mit einer Delikatesse, die das Eigenwillige der Linienbewe-
gung mehr übertreibt als mäßigt. Freilich, das Sehen aufs einzelne
führt zur Zersplitterung, man ist auf ein sukzessives Ablesen ange-
wiesen, und die Einheit des Ganzen ist zuletzt nur eine konventionelle.
Das 16. Jahrhundert bringt das große Schauen, die Einheit des einen

Raumes, des einen Blicks. Ein Baum ist nun nicht mehr das Konglomerat aus einzelnen Blättern und Zweigen, auch in der Entfernung nicht mehr die lineare Abbreviatur des 15. Jahrhunderts, ein Wald nicht mehr das Nebeneinander der einzelnen Bäume. Mit der neuen Perspektive, die den Blick ohne Stolpern in die Tiefe gehen läßt, wird die ganze Darstellung eine andere. Alle Entfernung und Berührung und Überschneidung wird lebhafter empfunden, und man lernt auf vieles zu verzichten, um ein Wesentliches zu geben. — Vor allem neuartig ist aber das Gefühl für die Landschaft. Elementen der Landschaft begegneten wir schon im Anfang des 15. Jahrhunderts, schon Konrad Witz stellt eine wirklich existierende Gegend dar. Es ist dies aber ein ganz vereinzelter Fall, und in der Folgezeit pflegt man weiter einzelne Landschaftsteile schematisch zur Ferne zusammenzustellen. Die Landschaft bleibt Hintergrund, indem sie freilich im Bilde immer bedeutender wird. Im einzelnen wird immer feiner beobachtet, man beginnt selbst Lüfterscheinungen darzustellen, zunächst die auffallenden Effekte. In den Werken der beiden Rueland läßt sich aufs genaueste verfolgen, wie der Sinn für das Wirkliche sich entwickelt, wie das, was zuerst nur Hintergrund war, immer wichtiger und wirkungsvoller hervortritt und wie zuletzt die Naturstimmung das Wesentliche im Bilde und der Mensch die Staffage ist. Und mit dem neuen Jahrhundert kommt dann ein Geschlecht herauf, das mit einem neuen Gefühl für die unendliche Tiefe des Raumes ein tiefinneres Empfinden für die gewaltigen und zarten Melodien der stummen Natur verbindet. Man wagt es, neben den Menschen vornhin die Bäume des Waldes zu setzen, ihn als ein einzelnes Glied in der Mitte der großen Weltfülle zu sehen. Der Mensch und die Landschaft werden im Bilde zu einem einheitlich Ganzen verbunden. Alle Saiten der großen Harfe klingen. Das kühle Frühlicht, die brennenden Abendröten, die fackeldurchleuchteten Nächte Altdorfers sind Zeugen desselben Allgefühls, das Cranach, das den jungen Dürer, das Grünewald erfüllte. Und wenn Gordian Guckh den grünen Wiesengarten, den blauen Bach und die schimmernden Berge schildert, wenn Meister Wenzel das niederprasselnde Gewitter malt mit dem geisterhaften Aufleuchten der Ferne, so treten sie in dieselbe große Reihe.

DIE DARSTELLUNG

Was wir die allgemeine Auffassung von den Dingen nannten, ist ein irrationales gefühlsmäßiges Element der Kunst; dem tritt nun in der Darstellung ein rationales gegenüber, das dem Verstande greifbar und auf bestimmte Prinzipien zurückführbar erscheint. Etwas Rationales hätte zwar schon in dem vorangehenden Abschnitt berührt werden können, der von der künstlerischen Auffassung des Menschen und der Welt handelte, allein nur insofern als die Kunst eine Erkenntnis des Wirklichen bedeutet und diese Erkenntnis in einem allmählichen Wachstum begriffen zeigt. Jetzt aber handelt es sich nicht mehr um das Objektive der Dinge, sondern um das Objektive der Darstellung und ihrer Grundsätze, d. h. um die Art, wie eine Wahrnehmung im Bilde festgehalten wird. Daß jene allgemeine Grundstimmung, daß die Auffassung von Mensch und Welt dem Künstler erst das Auge für die Wahrnehmung öffnet, gerade diese Wahrnehmung als wichtig und wesentlich erscheinen läßt, also das Primäre, Bedingende ist, das ist schon vorausgeschickt worden. Andererseits bleibt es noch eine offene Frage für den Psychologen, wie weit das Konventionelle der Darstellungsmittel und der überlieferten Darstellungsformen Gefühl und Anschauung wieder in bestimmte Bahnen leitet, in bestimmten Kreisen und Umkreisen einschränkt.

RAUM UND FORM ▨ (ARTEN DES SEHENS)

Die Darstellung des Raumes auf der Fläche ist das Problem, das seit dem 14. Jahrhundert bis auf unsere Tage die Maler beschäftigt und zu immer neuen überzeugenderen Lösungen geführt hat. In den ersten Jahrhunderten steht die Ausbildung der Linienperspektive an der ersten Stelle, ihr galten zunächst alle Bemühungen um die stärkere räumliche Wirkung, und wenn auch die Luftperspektive beginnt hervorzutreten, so geschieht es nur kraft der stärkeren Empfindung für die Raumtiefe, die an der Darstellung des geschlossenen Raumes sich geschult hat und sich zuvörderst hier in der Ausbildung der Linearperspektive offenbart. Wir betrachten also speziell die Darstellung des Innenraums, wie

sie sich in der deutschen Kunst entwickelt, und es muß hier
gesagt werden, daß diese Entwicklung durchaus keine selbständige
ist. Die entscheidenden Anregungen kommen von außen. Das
14. Jahrhundert kennt zwar raumandeutende Elemente, allein nirgends
das Bestreben, einen Raum abzuschließen, in dem die Figuren
sich befinden sollen. Man malt die Figuren und setzt dann
etwas Baldachinartiges über sie, einen Fußboden unter sie
oder auch einmal seitwärts einschränkende Wände, doch
stets ohne Zusammenschluß — selbst der vorgeschrittene
Meister Bertram bildet hier keine Ausnahme.[1]) Erst mit dem
neuen Jahrhundert begegnet man dem Versuch, einschlie-
ßende Innenräume zu geben, und die Architekturformen beweisen,
woher das Neue kommt: es sind die typischen offenen Käfige der
nachgiottesken Malerei[2]) Italiens. Hier erst sahen die Deutschen,
was Raumdarstellung sei, und wenn auch das Vorbild oft nur
schematisch und unverstanden wiederholt wird, so lernt man doch
den Menschen in ein Verhältnis zu der umgebenden Räumlichkeit
setzen; lernt eine Perspektive, die Boden und Wände und Decke
mit einer gewissen Wahrscheinlichkeit in die Tiefe sich verkürzen
läßt. Über das Grundsätzliche dieses Schemas sind die Deutschen
während des ganzen Jahrhunderts nicht hinausgekommen. Die
große Generation vor der Jahrhundertmitte warf sich zwar auch
mit neuer Kraft und neuem Gelingen auf die Raumdarstellung,
man suchte und fand zwar im einzelnen durch packende Über-
schneidung und Verkürzung, vor allem durch das Spiel von Licht
und Schatten verblüffende Wirkungen, allein keiner fragte nach
dem Gesetzmäßigen, keiner dachte an die Möglichkeit einer line-
aren Konstruktion. Auf dem Straßburger Katharinenbild des Kon-
rad Witz treffen sich keine drei Orthogonalen in einem Punkt,
und doch ist es bis auf Dürer[3]) das Stärkste, was die Deutschen
an Raumwirkung geleistet haben, ja man könnte hier ableiten,

[1]) Mit dem Grabower Altar (1379). Der Buxtehuder Altar gehört m. E. ins 15. Jhdt.
und zeigt in der Raumbehandlung italienischen Einfluß. Bertram war zwischen 1390 und
1410 in Rom.

[2]) Ein sehr typisches Beispiel, 6 Altarbilder aus der Bodenseegegend (um 1400)
publiziert gegenwärtig Heinz Braune im Münchener Jahrbuch d. b. Kunst.

[3]) Tirol immer ausgenommen.

wie wenig eine genaue Linienkonstruktion für den Eindruck unbe-
dingt erforderlich ist. Den Nachfahren war damit aber wenig
geholfen, weil sie das Gefühl für den Raumzusammenhang in viel
geringerem Grade besaßen, und so behalf man sich weiter mit
einem regellosen Kulissenschieben nach halber Wahrscheinlichkeits-
rechnung, indem man nun jetzt statt des älteren italienischen ein
neueres niederländisches Schema modifizierend befolgte. Die Pley-
denwurff zugeschriebene Katharinenverlobung in München ist eines
der besten Beispiele dieser Art, zeigt aber auch ganz ihr Unzuläng-
liches. Gegen das Jahrhundertende kennt man zwar den Grund-
satz, daß sich die senkrechten Tiefenlinien einer Ebene in einem
Punkte schneiden, allein man zieht daraus keine weiteren Konse-
quenzen und verzichtet eher auf eine einheitliche Raumdarstellung
zugunsten einer mehr dekorativen Andeutung. (Rueland Frue-
auf d. Ä. gab uns ein Beispiel.) Erst das neue Jahrhundert erreicht
die Kenntnis und Übung der in Italien ausgebildeten perspektivischen
Konstruktion, allein nur bei wenigen Meistern erscheint sie als ein
selbsttätig Errungenes zu großen Wirkungen hinaufgehoben, die
meisten benutzen sie nur wie ein neues verbessertes Schema der
Raumandeutung. Das Gefühl für die Raumtiefe ist ungemein ge-
steigert, allein die Linienperspektive erscheint nicht als sein stärk-
ster Ausdruck. Wenn Altdorfer und Grünewald erstaunliche Raum-
wirkungen erreichen, so verdanken sie es wie Konrad Witz
anderen Elementen.

Die Erfassung des Raumes als einer dreidimensionalen kubi-
schen Einheit ist nur ein Ausdruck der allgemeinen Anschauung
von der Ausdehnung, Masse und plastischen Form der Dinge.
Ob das Auge den zurückfliehenden Linien eines Saales in die
Tiefe folgt oder ob es die Formen eines menschlichen Gesichts
umzirkelt, beidemal schließt es, indem es den Bewegungen der
Oberflächen folgt, was es sieht, begrenzend ein, es umgreift die
Dinge. Dieses speziell plastische Sehen ist es, das sich vom 14. bis
zum 16. Jahrhundert ausgebildet hat. Seine Ausbildung, seine
Übertragung in die Darstellung ist vielleicht der wesentlichste Inhalt
des künstlerischen Ringens während dieser Zeit. Eine Analyse
der Gewandbehandlungen würde den Prozeß am deutlichsten illu-

strieren; es kann hier nur versucht werden, die einzelnen Ent-
wickelungsstadien andeutend zu bezeichnen. — Dem 14. Jahrhundert
ist eine rein schematische Modellierung aus dem harten Kontrast
dunkler, mehr linearer zu breiteren helleren Partien überliefert.
Seine Tat ist die Auflösung dieser („byzantinischen") Starrheit, die
Vermittelung zwischen Hell und Dunkel. Was so erreicht wird,
ist eine quasi abstrakte Modellierung, indem das tiefer Liegende
als dunkel, das Erhöhte als licht bezeichnet und zwischen beidem
ein Übergang markiert wird. Daß damit nur eine entfernte und
ganz allgemeine Formvorstellung erzeugt wird, ist klar — man gerät
sogleich in Verlegenheit, wenn man versucht, den Oberflächen
mit dem Auge zu folgen, und es zerfließt alles in ein unfaßbares
Wellenspiel. Hierin unterscheidet sich auch Meister Bertram nicht
von seinen Zeitgenossen (vgl. z. B. ein etwas älteres Marien- und
Kreuzigungsdiptychon, vielleicht aus Köln, im Berliner Museum).
Eine Verfeinerung bringt erst das 15. Jahrhundert, und es ist
fraglich, ob sie selbständig erreicht oder Anregungen von außen
zu verdanken ist — Italien, Frankreich waren beträchtlich früher
auf die neue Stufe vorgeschritten. Entscheidend ist ein wirkliches
Studium der Natur, deren Formen man nun durchaus nachzugehen
sich bestrebt — aus dieser Zeitwende haben sich die ersten Studien-
blätter erhalten. Man zeichnet zaghaft mit dünnen kurzen Parallel-
strichen, man schmeichelt und streichelt die Oberflächen und folgt
ihren weichen Wendungen. Man erreicht so viel Einzelfeinheit,
eine zarte Belebung der Fläche, etwa die Wirkung eines sehr wenig
erhabenen Reliefs — bezwungen ist die Form noch nicht. Noch
wagt man keine starken Richtungskontraste, kein hartes Abbrechen,
keine Verkürzung. Wenn man jenes erste Stadium das der Forman-
deutung nennen mag, so kann man dieses zweite als das der Flächen-
differenzierung bezeichnen. Dann erst, seit den dreißiger Jahren,
gelingt es, die plastische Form herauszutreiben, durchzubilden. Noch
der Berliner Altar des Hans Multscher (1437) besitzt nicht die
volle Durchmodellierung der Oberflächen[1]), allein bei Konrad Witz

[1]) Lukas Moser scheint sie 1431 schon gekannt zu haben (s. die Heiligen auf der
Flügelinnenseite), Stephan Lochner erreicht sie erst mit dem Dombild, wohl niederländischer
Anregung folgend,

— sein Hohepriester mag uns als Symbol gelten — erblickt man
einen Formenkomplex zu vollkommener Plastik durchgebildet, fast
bedrängend nah. Hier ist absolute Klarheit in jeder Richtung
der Flächen, in jeder Begrenzung. Auch die Verkürzung macht
nun keine prinzipielle Schwierigkeit mehr — wir sahen bei Konrad
Laib, wie sie den künstlerischen Absichten dient. Diese Eroberung
der Form fällt in das 2. Viertel der Zeit, sie ist die große Tat
dieses Jahrhunderts, dessen zweite Hälfte nur ihre Ausbildung und
Verfeinerung bringt. Und nun ist es sehr wichtig, zu sehen, wie
von diesem Punkt ab sich die deutsche Kunst von der in Italien,
in den Niederlanden scheidet. Hier wandten sich die Maler den
Licht- und Farbproblemen zu, welche die Erscheinung bot, dort
beschränkte man sich weiter darauf, die großen Formzusammen-
hänge zu erfassen und mit diesen zu bauen. Die Deutschen warfen
sich auf eine immer präzisere zeichnerische Durchbildung der
Einzelform. Schon eine Figur Witzens überragt an plastischer
Kraft alles Gleichzeitige in den andern Ländern. Und nun nehme
man eine Draperie Schongauers: man wird in ganz Italien kein
so scharf durchgezeichnetes Formgebilde finden. Man verbohrt
sich in die Genauigkeit der Oberflächenbehandlung, in die schärfer
und schärfer bezeichneten Brechungen eckiger, spitziger Formen.
Noch Konrad Witz scheint in der alten strichelnden Weise ge-
zeichnet zu haben[1]), nun bildet sich die Modellierung mit ge-
schwungenen und gekreuzten Strichlagen aus, anfangs noch zag-
haft, mit geringer Richtungsdivergenz (so noch die Vorzeichnung
der St. Leonharder Bilder), dann kühner und mit länger geführten
Strichen, der Wendung der Fläche folgend — Schongauers Stiche
sind das klassische Beispiel, zugleich den Deutschen ein Vorbild.
Dürers formbezeichnende Linie ist hier schon vorgebildet, sie ist
eine rein deutsche Errungenschaft. Freilich geriet man bei diesem
Zeichnen völlig ins einzelne und kleine, über dem mikroskopischen
Nahblick verlor man fast die großen Zusammenhänge, und die
deutsche Kunst war am Ende des Jahrhunderts der Erstarrung nahe.
Aber noch einmal brachte ein starker Wind vom Süden, brachte die

[1]) Wenn eine Federzeichnung in Budapest von ihm ist. Die Berliner Zeichnung ist
aquarelliert.

Kraft der Meister eine neue Syanthese großgeschauter Form. Es
genügt, den Namen Dürers zu nennen.

Es gibt noch eine andere Art, das Sichtbare zu erfassen, als
die plastisch umgreifende; wenn diese eine tätige genannt werden
kann, so ist sie mehr eine passive und rezeptive. Das Auge ist
der ruhende Spiegel der Erscheinung, die sich ihm nach ihrem
Heller und Dunkler, nach ihren Farben und Tondifferenzen ein-
drücklich macht. Wir nennen die Art dieses Anschauens im speziel-
len Sinn eine optische, die ihr entsprechende Darstellung eine
speziell malerische. Es ist selbstverständlich, daß dies optische
Sehen in der Malerei immer mehr oder weniger zum Ausdruck
kommt, und auch in einer Zeit, wo die plastische Anschauung in
der Darstellung die Herrschaft zu besitzen scheint, kann man eine
zweite Strömung nebenher beobachten, die jenen Elementen Gel-
tung verschaffen möchte und die, lange halb verborgen, auf einmal
führend, mitreißend hervorbricht. Wenn der Maler um die Mitte
des 14. Jahrhunderts auf den Stufen seiner allegorischen Treppe
das Vordere hell und das Entferntere dunkler bezeichnet, so ist
das ein ebenso anfänglicher symbolischer Ausdruck für jenes
optische Empfinden, wie die Umrißwellen seiner Figur für jene
formfolgenden Blickbewegungen. Wie fein dann schon Meister
Bertram Licht- und Farbenerscheinung beobachtet, zeigt sein Wald-
bild auf dem vierten Schöpfungstag des Grabower Altars — ohne
Beispiel in der zeitgenössischen Kunst. Ein Neues bringt die begin-
nende Stoffbezeichnung zu Anfang des 15. Jahrhunderts. Stephan
Lochner ist der letzte und größte Vertreter der hier auftretenden
rein malerischen Bestrebungen. Er malt den duftigen Flaum der
Haut, das Tonig-Weiche eines Pelzes, das ungewisse luftige Ver-
schweben aller Farben ohne harte Begrenzung mit einem unglaublich
feinen Empfinden für tonale Werte. Dagegen gibt nun Konrad
Witz das Starke, Aggressive, Kontrastreiche aller stofflichen Er-
scheinung mit einer unerhörten schlagenden Kühnheit. Alles leuch-
tet, glüht, schimmert und gleißt. Man sieht das Spiel des Lichts
auf dem Sammet und auf dem Stahl, man sieht es auch zwischen den
Schatten und Halbschatten der raumbegrenzenden Wände, neben
den Schlagschatten am Boden. Man denke an die frappante Raum-

wirkung des Straßburger Bildes, dann auch an die Einfachheit und Wahrheit der großen Tonabstufungen in der Christophorus-landschaft. Dieses Achten auf die Erscheinung der Dinge in Licht und Schatten, jene Neigung zu Helldunkelwirkungen ist der ganzen Generation gemein, man kann sie auch bei Moser und Multscher und anderen beobachten, allein gerade dies vererbt sich nicht auf die Nachfahren in der zweiten Jahrhunderthälfte. Wohl findet sich Stoffbezeichnung — und auch sie verschwindet vielfach in der späteren Zeit — allein es ist eine harte zeichnerische, wohl trifft man in der Färbung der Form eine Beachtung der Luft-perspektive, allein sie ist eine streng schematisierte. Das optische Sehen tritt ganz zurück, man sieht nur das Plastische der Er-scheinung, sucht nur die streng lineare Stilisierung.

Wer von hier an die Werke des Grünewald, an viele Landschafts-studien des jungen Dürer, an die Bilder Altdorfers und des ganzen deutschen Südostens herantritt, steht auf einmal wie vor einem überraschenden Wunder. Nichts mehr von zeichnerischer Formen-umschreibung, die optischen Werte der Erscheinung sind allein maßgebend. Es ist als ob man in einer matten Dämmerung hin-gewandelt wäre und nun ein Strahl aufleuchtend alles veränderte. Man hat von Impressionismus gesprochen, und das ist buchstäblich zutreffend: der Eindruck auf das ruhende Auge entscheidet. Man vergleiche ein Gewand, etwa auf Altdorfers hl. Familie von 1510 — die Behandlung ist typisch; man könnte ebensogut Grünewald anziehen — mit irgend einer Draperie des vorangehenden Jahr-hunderts: der ganz prinzipielle Unterschied muß unmittelbar ein-leuchten. Es ist ein Gegensatz wie zwischen einer Landschaft aus der ersten Hälfte und einer vom Ende des 19. Jahrhunderts; die Wandlung, die sich hier vollzogen hat, ist auch im Prinzip die gleiche.[1]) Nun ist aber sehr zu beachten, daß es sich bei diesem altdeutschen Impressionismus trotz all seiner Naturliebe nicht um eine Malerei handelt, die als treue Dienerin der Natur ihrer Er-scheinung so nahe wie möglich zu kommen, so gerecht wie mög-

[1]) Eine Verwandtschaft liegt auch hierin: beidemal zeigt sich in Skizzen und Studien schon eine freiere impressionistische Auffassung, während sie bei den ausgeführten Bildern noch im Bann einer plastisch-linearen Stilisierung zurückgehalten wird.

lich zu werden versucht. Es ist nicht eine Wirklichkeitskunst, wie man sie bei den Niederländern, in unserm Sinne auch bei den Venezianern findet, sondern reine Wirkungskunst. Es war hier weiter nichts zu entwickeln nachdem das Phänomen gezeitigt war. Dadurch wird es denn auch erklärt, daß sie so plötzlich wie sie auftaucht, so spurlos auch wieder hinabschwindet: am Ende der zwanziger Jahre ist die plastische Anschauung Siegerin, nicht nur im allgemeinen durch den gewaltigen Einfluß des formengroßen Dürer, auch bei den einstigen Hauptmeistern der Gegenseite selber, in den Spätwerken des Grünewald (Mauritius und Erasmus!), des Altdorfer und Wolf Huber — von Cranach zu schweigen. Man wird klassisch, bald auch steril.

Wie aber ist nun das Phänomen dieses eigenartigen Impressionismus entstanden? Sind fremde Eindrücke maßgebend? Wir sahen in dem jungen Rueland einen seiner frühesten und auch zaghaftesten Vertreter. Er scheint von den Niederlanden beeinflußt, allein gerade die entscheidenden Bilder um 1501 haben in Technik und Auffassung nichts Niederländisches mehr. Die Kreuzigung Cranachs im Schottenstift ist wohl noch älter und zeigt erst recht keine fremde Anregung. Bei Altdorfer liegt die Sache komplizierter. Man hat auf Pacher hingewiesen, der schon 1480 das Spiel des Lichts in Kirchenhallen gemalt, ja dem Licht eine wichtige kompositionelle Rolle zugewiesen hatte; man könnte an Marx Reichlich erinnern, den schwächeren Schüler, der um 1500 venezianische Elemente der Darstellung hat; man darf vermuten, daß Altdorfer selbst um 1510 bis nach Italien gekommen sei, allein alle diese Beziehungen sind nicht so eklatant und ausschlaggebend, daß sie allein das prinzipiell Neue seiner Kunst erklären könnten. Vor allem aber handelt es sich ja nicht um eine vereinzelte Erscheinung. Man kann Gordian Guckh nicht von Altdorfer schlechthin ableiten; in der Schweiz treten verwandte Bestrebungen wie an der Donau auf; die Werke Grünewalds stehen als ein Wunder da, wo das Suchen nach direkten Quellen vergeblich ist. Man wird also nach den Voraussetzungen des neuen Stils in der vorangehenden deutschen Malerei fragen müssen. Es wäre ja falsch, ihr gar nichts anderes als das Sehen auf die plastische Form,

auf den begrenzenden Umriß und die Lokalfarbe zuzuschreiben, genug, daß diese Anschauung stilbildend das erstarrende Schema bedingte. Bei Zeitblom, mehr dann bei dem älteren Holbein findet sich die beginnende Annäherung an das erscheinungsgemäße Sehen. Wo die Landschaft der Ferne dargestellt wird, ist es die notwendige Form der Anschauung, die dann freilich stark modifiziert wird. Nun werfen die Jungen das überkommene Darstellungsprinzip mit einem Mal wie ein drückendes Joch von sich, machen alle die Kräfte frei, die vorher unterdrückt oder gebunden waren. Es ist wie wenn das Auge müde geworden wäre, dem unendlichen Gewirre kleiner Formen, hinauf und hinab, immerfort zu folgen, als ob es in sich selbst sich zurückzöge, und nun jener Fülle des Kleinen nur als eines Spiels von aufzuckendem Licht über dunklen Tiefen und halben Schatten neu gewahr würde, in jener spätgotischen Formenwelt nun erst das Malerische optisch erblickend. Zugleich erhalten die großen Erscheinungsgegensätze des Hellen, Dunklen und der Farben eine neue Bedeutung: man setzt die finsteren, großen Tannen gegen den lichten Himmel, malt den aufschimmernden See wie ein Glanzjuwel in die ferne Dämmerung. Die Sonne leuchtet auf zwischen den hohen Bogenhallen. Jenes Heller vor Dunkler bezeichnet nun breit andeutend jede Form, frappanter als die alte Durchzeichnung: Impressionismus der neuen Darstellung.[1]) Es läßt sich auch die Plastik des ausgehenden 15. Jahrhunderts als Parallele in Betracht ziehen. Die vergoldeten Figurengruppen der Schnitzaltäre im Halbdunkel ihrer Schreine, sie mußten ja, dem Nahblick entfernt, nur nach ihrer Lichterscheinung wahrgenommen werden; auch die Plastik beginnt zur gleichen Zeit (Veit Stoß!) mit einer neuen wirkungsgemäßeren Darstellungsweise nach demselben Grundsatz wie die Maler — Gordian Guckh gab uns ein Beispiel. Eine nähere Beleuchtung des Vorgangs, von dem hier die Rede war und dessen Bedeutung

[1]) Es ist sehr bezeichnend, daß alle erhaltenen frühen Werke des neuen Stils ganz kleines Format haben, daß später erst die großen Altarblätter begegnen (Isenheim, St. Florian, Wonneberg, alle etwa gleichzeitig: Mitte der zehner Jahre). Man mußte das neue Prinzip erst im kleinen ausprobieren, ehe man mit seinen Wirkungen im großen rechnen konnte.

man nicht unterschätzen darf, werden nun nach seinen einzelnen Seiten auch noch die beiden folgenden Abschnitte zu geben haben.

DIE LINIE

Wir haben bisher darnach gefragt, wie sich der Künstler in Auffassung und Darstellung zu der Erscheinung verhält. Wir wenden uns nun zu den Urelementen der Malerei, die abgesondert von aller Darstellung bestehen können, zu der Linie und der Farbe, und fragen nach der Rolle, die sie im Laufe unserer Entwicklung gespielt haben. Sie sind die ersten stilbildenden Elemente aller Malkunst; wir müssen also sehen, wie sie die Darstellung bedingen und modifizieren, und zugleich werden wir, indem wir in ihnen einen bestimmten ornamentalen Eigenwillen wahrnehmen, auf unsere ersten Beobachtungen über die Wandlungen der künstlerischen Grundstimmung zurückgeführt werden. Voran stehe die Linie!

Im 14. Jahrhundert bedeutete sie dem Künstler die Sprache schlechthin, mit der er spricht. Farbe, Formandeutung sind untergeordnet, so gut wie alles sagt der Kontur. Das Sperrig-Eckige, Harte der früheren Tradition hat sich gelöst und nun fließen überall die langen schmiegsamen Wellen. Starke Richtungskontraste und unvermittelte Begegnungen werden streng vermieden, alles assimiliert sich dem einen beherrschenden Zug[1]), wird mit einer weichen Schleife hineingezogen. Die Vertikaltendenz ist durchaus maßgebend, wie in der Architektur der Zeit. Wir sahen schon bei der Figur, wie diese mit einem schlanken Schwung emporgehoben wird — bezeichnend ist die S-Linie — und wie dann wieder das Gewand in wenigen, doch vielsagenden Falten niederfließt. Die älteren Beispiele sind hierin noch einfach, später wird die Draperie reicher, üppiger. Meister Bertram, der Natur näher als alle seine Zeitgenossen, zeigt diesen Linienstil am stärksten modifiziert, doch haben auch bei ihm die Horizontalen wenig zu sagen, ist auch bei ihm jeder Übergang gerundet. Seine Silhouette hat viel Ausdruckskraft (s. z. B. Abels Tod!). Im allgemeinen kommt man am Ende des Jahrhunderts dazu, den Schwall der Bögen und

[1]) Z. B. die Füße, flossengleich gebildet.

Bäusche zu übertreiben, immer lautere Wellen herabrauschen zu lassen, und dies Bestreben kommt mehr noch als in der Malerei in der Skulptur des beginnenden 15. Jahrhunderts zutage. In der Malerei setzt mit den eindringenden fremden Einflüssen eine mäßigende Bewegung ein, zugleich ein Resultat der größeren Annäherung an die Natur. Die Linienbewegung wird mehr gebunden und beruhigt, der Vorliebe für das Anmutig-Stille entsprechend. Die Linie drückt nun nicht mehr das Emporstreben aus, nur noch das Herabfallen und Fließen der Gewänder. Zugleich hat der Umriß nicht mehr die ausschließliche Bedeutung von früher. Das Altmühldorfer Bild und seine Nachfolger geben die bezeichnendsten Beispiele der wachsenden Beruhigung, die mehr und mehr das Schwere, das Sinkende zum Ausdruck bringt. Das Grundprinzip ist dabei noch immer das alte: noch immer gilt nur die flüssige Bewegung, das Weiche, die Rundung. Die Pflanzen werden in Kreisen und Bögen·stilisiert, die Welle ist noch immer das Symbol des Stils. Noch bei dem konservativen Laib ist dieser Liniengeschmack lebendig. Im allgemeinen aber bedeutet der neue plastische Stil eine totale Veränderung; der Berliner Altar von 1437 zeigt am besten den Übergang. Entscheidend ist das Betonen der Geraden und das eckige Brechen der Form. Die Analyse eines Gewandes zeigt, daß Multscher zwar empfindet, mit dem vagen Fließenlassen der Falten sei es nicht getan, und daß er demgemäß die geraden Faltenhügel kreuz und quer gegeneinander schiebt, daß er es aber noch nicht wagt, das scharfe Abbrechen einer Form durch die andere, die spitz aufeinanderschießenden Linien durchzuführen. Das hat Witz als der erste getan, bei ihm ist die Linie ganz in den Dienst der plastischen Form getreten. Das Kleid der heiligen Katharina in Straßburg mit seinem scharfen Aneinanderstoßen und Brechen aller Linien, mit seiner ausschließlichen Beschränkung auf die Gerade ist ein typisches Beispiel dieses Stils, und der grandiose Hohepriester, wie man nun das Empfinden für die stolze Kraft der strengen Vertikale hat! Die gerade Linie und der scharfe Winkel sind nun die bestimmenden Elemente des ganzen neuen Linienstils, der das 15. Jahrhundert beherrscht. Im Dienst der Formdurchbildung gewonnen, erhält diese neue Linie jetzt, wo das

Empfinden für die Plastik im großen sich abschwächt, immer mehr eine selbständige, immer mehr die entscheidende Rolle. Der Vergleich eines beliebigen Werkes nach der Jahrhundertmitte mit einem der unmittelbar vorangehenden läßt es deutlich werden, wie viel weniger plastisch, wie viel flächenhafter dies Spätere wirkt. Je mehr man mit der zeichnerischen Formendurchbildung ins einzelne geht, um so mehr verliert sich der Sinn für das Dreidimensionale des ganzen Gebildes, um so mehr beherrscht die Linie die Bildanlage im ganzen wie im einzelnen, die Flächenverteilung und alle Faltenschiebungen der Draperien. Bei den älteren Werken dieses Stils waltet hier noch eine gewisse Einfachheit und Beschränkung: noch wählt man lange Züge und vermeidet wie in einer Nachwirkung des älteren Empfindens die harten Gegensätze: der Sterzinger Altar sei ein Beispiel. Später werden die Kontraste mehr und mehr gesucht, mehr und mehr verkleinert, zu den scharfen Graden und Ecken kommen noch kleinere straffgespannte Bögen: eine ruhelose, lebhafte, prickelnde Bewegtheit spielt mit immer neuen Durchkreuzungen über die Fläche. Das gilt für Wolgemut ebenso wie für Schongauer. Die Entwicklung des älteren Rueland Frueauf hat hier etwas Typisches: um 1470 die starre einfache Fügung des ersten Werks, zehn Jahre später die kleinliche Beweglichkeit der Passionstäfelchen, 1490 die größeren Züge und weiterer Spannungen und endlich die beruhigte ausgeglichene Milde in der Altersschöpfung von Großgmain. Dabei hat Rueland freilich mehr Sinn für das Laute und Ausdrückliche, als für die dekorativen Finessen der Linienbewegungen; andere wie der Bartholomäusmeister haben diese zum kapriziösesten Spiel oder wie Zeitblom zum abgeklärtesten, stillsten Wohllaut entwickelt. Aber wie verschieden die einzelnen Melodien klingen mögen, ein Grundgesetzliches der Linienführung ist in allen diesen Werken, das noch einmal angedeutet sei: man gibt die Brechung statt der Biegung, die Kante statt der Wölbung, die Durchschneidung statt der Vermittlung, die Spannung statt der Lösung; etwas Knappes, etwas Hastiges ist überall zu spüren. — Und nun auf einmal lodert das alles wie in einem kurzen Brande dahin: die impressionistische Richtung, die wir oben gekennzeichnet haben, wirft das

alte System mit einer plötzlichen Gebärde von sich. Alle bisherige Malerei war in den festen Klammern des Konturs geschlossen gewesen; die Figuren, zusammengehalten wie die älteren oder ausgreifend wie die späteren, hatte Eine Linie unlösbar umschrieben, jedes Glied, jede Form war ebenso fest gefaßt. Und nun empfindet man hier eine unleidliche Beschränkung, will eine stürmische Befreiung. Die gebundene Linie weicht der gelösten; man umschreibt nicht mehr, man deutet an. Die Zeichnung bekommt eine übertreibende, fahrige Hast, die nach der alten Strenge wie bloße Willkür und Verzerrung anmuten könnte; und doch waltet hier eine sichere Gesetzlichkeit. Das optische Sehen verträgt keine scharfe Umgrenzung. Man nehme Holzschnitte oder Stiche Altdorfers: das dämmernde Verschweben von Licht und Dunkel unter wechselnden Wölbungen, das Zittern des Morgenscheins oder das Aufflammen feuriger Glut läßt sich nicht in Linien fassen, es läßt sich nur in Linien andeuten. Die Clairobscur-Zeichnung setzt die Gleichung: Linie ist Licht. Jede Erscheinung, rein optisch gesehen, erhält etwas schwankend Ungewisses, es gibt nichts Starres mehr, keine festen Fügungen von Horizontalen und Vertikalen. Den Donaumalern steht nichts Architektonisches mehr lotrecht; Mauern neigen sich, Türme stehen schief, Hallen wanken, verschweben in Licht, der aufgetürmte Brunnen wird so verschwommen unklar wie möglich gezeichnet, ja selbst die klare Linie des Horizonts sinkt zur Rechten und zur Linken seltsam hinab (Altdorfers Alexanderschlacht, Wolf Hubers symbolische Kreuzigung!). Es wäre ganz falsch, diese Dinge durch die Phantastik der Gesinnung oder durch mangelndes Können erklären zu wollen; sie sind nichts als die Konsequenz des rein optischen Schauens. Auf die Figur überträgt sich dasselbe Gesetz, da gilt weder Umrißklarheit noch anatomische Möglichkeit mehr, nur die ungefähre Wirkung des Eindrucks. Es ist leicht, von Verzeichnung und Verzerrung zu sprechen, aber es ist ebenso falsch. Diese verschobenen und verzerrten Linien begegnen überall mit dem neuen Impressionismus: in Holland ebenso wie am Oberrhein und an der Donau, hierin geht Altdorfer mit den jungen Schweizern zusammen, Grünewald mit Lukas van Leyden.[1]) Überall

ein Wirkungsbestreben, das nicht so sehr auf den Empfindungs-
und Bewegungsausdruck als auf den frappanten optischen Ein-
druck zielt. Das Wilde, Ausfahrende, Regellose ist durchaus in
der Anschauung bedingt: wie der Lichtstrahl zuckt, so zucken
diese Linien. — Die impressionistische Richtung, nachdem sie Un-
vergängliches hinterlassen hatte, starb ab. Dürer, der sich im
Figürlichen nie mit ihr einließ, hatte unterdes die der plastischen
Form zugewandte Darstellungsweise auf eine neue ungeahnte Höhe
hinaufgehoben; er hatte auch anstatt der alten quattrocentistischen
Linie eine neue errungen: die der hohen Renaissance. Alles Hastige,
Eckige, Überspitze schwindet, es sprechen nun lange Gerade, freie
wohllautende Kurven, die Bewegung ist gelöster, gleitender. Nicht
als ob die kleinen Züge, die Faltenbrechungen und Kräuselungen
nun aufgegeben würden, allein sie werden in ein neues unterord-
nendes Verhältnis zu den Hauptthemen gesetzt. Die Harmonie der
großen Fügung ist das neue Gesetz. Es beruhigen sich, es runden
sich denn auch zuletzt die Linien der Impressionisten: man denke
an Altdorfers späte Madonna in München, an die Draperien auf
Wolf Hubers späteren Bildern, schön geschwungen wie die Geste.
Der italienische Einfluß ist nicht mehr zu verkennen, auch die
Linie wird klassisch.

DIE FARBE

Die Farbe speziell zu behandeln ist eine besonders heikle Sache.
Es fehlt hier selbst an einer halbwegs gebräuchlichen Terminologie
und da uns auch die Reproduktion im Stich läßt, so ist es be-
sonders schwierig, die vereinzelten Beobachtungen zu kontrollieren
und zusammenzubringen. Es kann sich daher hier um keine er-
schöpfende Behandlung der Frage, weder in die Tiefe noch in die

[1]) Die Prophetenfigur an dem Gehäuse der Kolmarer Verkündigung läßt sich direkt
neben die Zerrgestalten vieler niederländischer Zeitgenossen stellen. Die zusammen-
brechende Maria der Kreuzigung mit ihrem fabelhaften Weiß ist ein gutes Beispiel für
die impressionistische Linie. Bei Lukas van Leyden denke ich mehr an die frühen Stiche
als an die Gemälde, deren wichtigste ich nicht kenne. Die der deutschen entsprechende
Richtung, ein wilder Zweig an der niederländischen Wirklichkeitskunst, hat sehr zahlreiche
schwache Vertreter; der letzte große ist der alte Pieter Breughel.

Breite, handeln, sondern mehr um andeutende Bemerkungen, die wichtig scheinende Momente der Entwicklung hervorheben sollen.

Man nennt das 14. und 15. Jahrhundert die Zeit der Lokal-farbe. Die Zeichnung geht voran; sie, die fest umschreibende wird zuerst auf die Tafel gebracht, dann erst tritt der Pinsel in Aktion und füllt die umrissenen Flächen. Jedes Ding hat seinen einheitlichen einfachen Lokalton, jede Farbe setzt sich scharf gegen die benachbarte ab. Das Ganze hat die Anlage von Glasbildern, nur daß die schwarzen Begrenzungen fehlen, unendlich mehr Reichtum und Feinheit, die Annäherung an die Natur eine viel größere ist. — Im 14. Jahrhundert spielt die Farbe noch zumeist eine sehr untergeordnete Rolle. Sie hat etwas Trübes oder Blasses. Man füllt die Umrisse mit ein paar einfachen und meistens lichten Farben: Rosa, Hellblau, Hellgrün, Braun, Grau und dergl. Mehr Kunst entwickelt sich im letzten Viertel des Jahrhunderts in Böhmen und wie es scheint auch im Norden, in Hamburg: man strebt nach einer Verfeinerung und Differenzierung der Farbenerscheinung, doch bleibt die Farbe anscheinend abstrakt, insofern als man sich nicht um die Wiedergabe bestimmter Stoffqualitäten bemüht. Das neue Jahrhundert bringt auch dies Raffinement: alles was kostbar ist, wird in den zartesten Farben wiedergegeben, die fremdländischen Brokate, Stickereien, seltene Gewebe und dünne Schleiertüchlein, und überall sucht man die Gegensätze klarer, oft tiefleuchtender Töne mit unendlichem Feingefühl für delikate Klänge. In Deutschland ist Meister Franke wohl der wichtigste Vertreter dieses Stils, den in Italien Gentile da Fabriano vertritt und der in den Niederlanden die Vorstufe bildet für Jan van Eycks Kunst der Farbentöne. Stephan Lochner ist sein letzter Ausläufer, der das Weiche, Duftige der Stoffe schon glaubhaft macht, die allersüßesten Klänge findet. Auch in entfernteren Gegenden, wie in Salzburg, spielt dies neue Empfinden herein, wenn man auch darauf verzichtet, alle Zauber der fremden Kostbarkeiten spielen zu lassen; man gibt auch hier die lichten und zarten Töne in feinen Harmonien und der Goldgrund strahlt über einem erlesenen Farbenparadies: es genüge, auf die Streichener und Loferer Bilder und auf die Täfelchen des Salzburger Museums hinzuweisen. Gerade indem die

13*

Plastik und Schwere der Dinge hier noch wenig spricht, legt man
um so mehr Wert auf die farbige Schönheit und bildet eine sehr
feine Tonrechnung aus, nicht so sehr aus den Valeurs der Natur-
erscheinung als nach dekorativen Prinzipien, wie man etwa Seiden-
bänder oder ein Frauenkostüm entwirft. Das Lichte und Heitere
dieser abstrakten Farbenkunst schwindet nun aber, sobald für die
Körperlichkeit und Erdhaftigkeit der Dinge ein festerer Sinn er-
wacht, die Farben werden trüber, dumpfer, schwerer. Die Karnation,
früher rosig und weiß, wird nun braun[1]), die Nachfolger des Alt-
mühldorfer Altars gaben uns deutliche Beispiele dieser Wand-
lung; die Erscheinung fehlt aber auch anderwärts nicht: der Bam-
berger Altar von 1429 zeigt sie, und auch auf Multschers Berliner
Tafeln überwiegt das Dunkle und Trübe, ist nichts von der heiteren
Klarheit des älteren Stils. Es mag das auch damit zusammen-
hängen, daß man jetzt die Körperschatten der Dinge mehr betont,
das Bild mehr aus dem Dunklen herausarbeiten will; und dann:
so reich Multschers Abstufungen von Hell und Dunkel sind, so
wenig hat er doch Empfindung für die eigentliche leuchtende Kraft
der Farbe. Es ist dasselbe wie bei Laib, nur daß bei diesem
wieder die Linie kräftiger spricht als das Tonale. In der Farbe
ist wieder Konrad Witz der große Bringer des Neuen, der Nürn-
berger Meister des Tucheraltars beweist, daß er nicht allein steht.
Witz verbindet mit der unerhörten Plastik seiner Formen die stärkste
Energie der Lokalfarbe. Er sieht alles in den heißesten kräftigsten
Farben; da gibt es keine trüben schwärzlichen Schatten, nur tiefe
verhaltene Glut, gleißendes Licht, reine satte Pracht. Die wenigen
gebrochenen Töne heben nur die beherrschenden klaren; es ist
als hätte nie ein Mensch so die Kraft der lauteren Farben empfunden
wie Konrad Witz. Es ist denn auch die Stofflichkeit hier eine
ganz andere als im Stil des ersten Jahrhundertviertels; während
es damals galt, die Stoffe selbst in ihrer farbigen Beschaffenheit
wiederzugeben, so kommt es nun darauf an, ihre Erscheinung zu

[1]) In den Schatten ist Grün. Wenn das hier einer Tradition entsprechen mag, so
bin ich überzeugt, daß Stephan Lochner die grüne Schattenunterlage mit bewußter Berech-
nung verwendet: die Schatten sollen kühl wirken gegen den warmen Ton des Fleisches
im Lichteren.

geben: ihr Weiches und ihr Hartes, und wie sie dem Lichte ant-
worten. Der tiefrote Sammet, ·der blinkende Messing, den Witz
gemalt hat, bleibt unvergeßlich.

Die folgende Entwicklung ist schwer unter wenige Begriffe zu
fassen. So viel ist sicher, daß anfangs überall das Bestreben
ist, die Farbigkeit der stofflichen Erscheinung zu geben und daß
allmählich eine gewisse Abkühlung und Entfernung von der Wirk-
lichkeit zu bemerken ist. Auf den Tonreichtum und tiefen Wohl-
laut des älteren Pleydenwurff (ich denke hier an die Münchener
Kreuzigung) folgt die rohe Buntheit Michel Wolgemuts. Es wäre
allerdings falsch dies unharmonisch Grelle für ein allgemeines
Symptom zu nehmen, allein eine Entwicklung vom Tieferen, Gehal-
teneren zum helleren lauteren Glanz wird man feststellen können.
Die gebrochenen und komplizierten Töne treten eine Zeitlang zu-
rück und die reinen leuchtenden Farben beherrschen mit dem
Golde die Bilder. Rueland Frueauf war uns der Repräsentant
dieses Stils, speziell in seinen Wiener Tafeln. Hier sieht man,
worauf es ankam: die klarfarbigen Flächen harmonisch zu kom-
ponieren, indem die Lokalfarben selber zu einem ungestörten Klange
zusammengehen, durch ihre Gegensätze sich heben, durch die spar-
sam eingestreuten gebrochenen Töne und den Goldgrund vollends
zur Einheit zusammengestimmt werden. Es ist klar, daß sich
hier in hundertjähriger Übung eine besonders feine Unterschei-
dung immanenter Farbwerte, des Warmen und Kalten, des Vor-
tretenden und Zurücktretenden u. dgl., eine besonders feine Kunst
der Farbenzusammenstellung ausbilden mußte. In den Bildern· der
zweiten Jahrhunderthälfte pflegen die warmen Farben im allge-
meinen vorzuwiegen. Ebenso ist es natürlich, daß hundert Mög-
lichkeiten einer Gleichgewichtskomposition durch ein Abwägen der
koloristischen ·Werte zweier Bildhälften oder durch Gruppierung
um ein Farbenzentrum ergriffen und abgewandelt werden — schon
die dekorative Bestimmung der 'Altartafeln forderte einen rein-
lichen Ausgleich. Rueland Frueauf bot uns auch hier Beispiele,
ebenso noch Gordian Guckh, in der Bildanlage ein Nachläufer des
Alten.

Bevor nun aber die Bestrebungen berührt werden, die auf eine

Nuancierung der einzelnen Farbe und eine Verfeinerung der Farben-
komposition ausgehen, so muß hier darauf hingewiesen werden,
wie die besondere Art dieses deutschen Quattrocentokolorits auch
den Charakter des folgenden süddeutschen Impressionismus beein-
flußt, ja bedingt hat. · Die Deutschen hatten nicht, wie es in den
Niederlanden und auch in Italien geschehen war, ihr Kolorit in
der steten Annäherung an die Erscheinung ausgebildet, sondern,
mehr und mehr unabhängig von ihr, zu einer abstrakten Schön-
heit reiner leuchtender Farben entwickelt. Wenn sie nun mit
einer plötzlich auflodernden heißen Empfindung die Natur, die
Landschaft zu erfassen drängten, so sahen sie in ihr nicht das
Vereinheitlichende, Schwebende einer zarten Luftstimmung, suchten
sie nicht den intimen Reiz einer bestimmten Beleuchtung durch
und durch zu bilden, sie sahen die Natur in den heftigen Gegen-
sätzen der lauten Lokalfarben, sie suchten die flatternde Pracht
der starkfarbigen Erscheinungen. Sie geben die dunkelgrünen
Tannen vor dem blauen Sommerhimmel, durch den die Wolken
ziehen, und wieder vor den Tannen weiße Birkenstämme, oder das
grüne Wiesental mit dem tiefblauen Fluß, die Rosenfarbe des
Morgenhimmels mit ihrem Widerschein im Wasser, ein tiefrot-
leuchtendes Gewand vor dem Grün bewegter Gebüsche, einen Mond-
himmel und die Sonne im bunten Gemach, alles in der brennend-
sten Glut leibhaftiger Farbe, alles keck hingesetzt mit der fabel-
haftesten Wirkung. Nur die handwerkliche Erfahrung eines ganzen
vorausgehenden Jahrhunderts konnte einer solchen Malerei den
Boden schaffen, nur eine lang ausgebildete Sehgewohnheit ein
solches Schauen reifen. Es ist die höchste Blüte der deutschen
Farbenkunst, sie dauerte nicht allzu lange. Rueland der Jüngere
zeigte uns um 1501 die ersten Ansätze, Cranach tritt 1503 und 1504
auf den Plan, Grünewald verfolgt die Richtung von seiner frühen
Baseler Kreuzigung bis zu dem Fortissimo in Kolmar, dann all-
mählich ins Mildere und Weichere sie wandelnd, auch Hans von
Kulmbach ist vielleicht mit seinen Krakauer Werken in diese Reihe
zu nehmen, dann vor allem die Maler des Donaukreises, Altdorfer
selber freilich nur in den zehner Jahren — vorher ist er farbig
reserviert und mehr zeichnend als malend, später kühler, bunter,

mehr färbend. Im allgemeinen verrauscht die Welle mit den zwan-
ziger Jahren.

Wir müssen indessen noch einmal ins 15. Jahrhundert zurück-
kehren: an seinem Ende steht die Farbenverfeinerung. Das Laute
hallt nun zu grell und man sucht die zarteren weicheren Töne. Zeit-
blom ist der klassische Vertreter einer Kunst, die in der reinen Farbe
die gehaltene Tiefe und im Einklang des Ganzen den warmen doch
gedämpften Wohllaut will. Seine Farbenzusammenstellungen haben
eine unbeschreibliche Süßigkeit — ohne alles Weichliche — seine
Töne etwas Weiches, Schwebendes, das man in Deutschland um
diese Zeit vergeblich sucht. Wie er, so strebt Rueland Frueauf
zuletzt, wie wir sahen, nach einer Milderung und Vereinheitlichung
des Kolorits: er versucht es, eine Farbe in verschiedenen Abwand-
lungen durch das ganze Bild zur beherrschenden zu machen und
so eine gewisse Farbenrhythmisierung zu schaffen. Man darf an-
nehmen, daß er, der um die Jahrhundertwende in Passau lebte,
auf verschiedene Meister des Donaukreises eingewirkt hat: auf
Gordian Guckh, dessen Vorliebe für weiches Lila wir von seinen
Wiener Tafeln herleiten konnten, vielleicht auch auf Wolf Huber,
der wie Gordian das schimmernde Bläulichweiß liebt, und auf
der andern Seite ein Erdbeerrot und Gelb, wie es auf den Groß-
gmainer Bildern die Herrschaft hat. Das wesentlich Neue in Rue-
lands Alterswerk gegen das von 1490 ist nun die Verkleinerung der
farbigen Kontraste: nicht nur sind die Farbflächen an und für sich
kleiner, sondern es werden durch das Abstufen und Wiederholen
einer Grundfarbe die Gegensätze stark gemildert: es steht nicht
mehr eine breite Fläche Rot gegen eine große Fläche Blau, sondern
es kommt ein Rot und dann ein Blau und dann wieder ein Rot
und wieder ein Blau usw., so daß das Ganze etwas Einheitliches,
einen Gesamtton erhält, der zwischen Rot und Blau schwebt. (Es
ist nicht an das konkrete Beispiel gedacht!) Die Intervalle sind
kleiner geworden. Hiervon geht nun, wie es scheint, Gordian Guckh
aus, indem er einmal die beherrschenden Töne selbst zarter, leiser
nimmt, dann aber, indem er die Gegensätze, eines warmen und
eines kalten Tones etwa, räumlich und qualitativ soweit verkleinert,
daß sie nicht mehr gesondert wahrgenommen werden und beide

nun als ein ungewisses duftiges Schimmern im Eindruck wirken. So
setzt er seine kühlen Lilatöne vor das wärmere Olivenbraun und
läßt die Gegensätze, die vorn bei den Figuren im großen als Kon-
traste zur Geltung kommen, im kleinen und in der Ferne ein
zitterndes weiches Verschweben der Luft bewirken. Es ist das ein
Verfahren, dessen Anfänge schon bei Zeitblom (s. die Landschaft auf
dem Ausgburger Valentinianstod!) begegnen, das vielleicht auch
der alte Holbein gekannt hat, und das dann natürlich von Grünewald,
von Hans von Kulmbach, von Altdorfer und andern erst recht
verwertet und ausgebildet worden ist: die Konsequenz der alten
Kontrastierung von Warm und Kalt im impressionistischen Sinn.
Es muß hier gesagt werden, daß diese Umwertung im wesentlichen
ganz selbständig in Deutschland vor sich gegangen zu sein scheint:
man kann weder bei Zeitblom oder Rueland, noch bei Grünewald
und den andern direkte ausländische Vorbilder für ihr Verfahren
nennen, und noch Ambergers koloristische Kunst scheint uns
gerade in seinen farbigen Meisterwerken (Berlin, Wien!) nicht so
sehr ein Produkt venezianischer Einwirkung als der älteren heimi-
schen Entwicklung zu sein. — Im allgemeinen freilich erhält man
sonst von der Farbengebung in dem Deutschland des 16. Jahr-
hunderts kein einheitliches Bild: Dürer, sonst die erste Potenz, ist
farbig gänzlich steril, am Niederrhein spielen die Vlamen und
Holländer herein, bald auch in Nürnberg (s. Georg Penczens Jugend-
werk!), in Augsburg und Basel die Italiener vor allem (hier Mailand
und dort Venedig). Im allgemeinen läßt sich wohl, von jener oben
gekennzeichneten Richtung, freilich auch von dem jungen Holbein
absehend, etwa soviel sagen: mit der Tendenz zur Wirklichkeits-
und Raumdarstellung wird die bunte Farbenklarheit immer mehr
unterdrückt, die nuancierten und gebrochenen Töne werden bevor-
zugt und gewinnen allmählich die Oberhand. Ein Vergleich unseres
Salzburger Prälatenbildes mit dem älteren Porträt von Rueland ist
dafür recht bezeichnend. Unter der Überschwemmung der aus-
wärtigen Einflüsse schwindet dann vollends die deutsche Kunst
dahin. Das aber muß man als ihr eigenstes und reinstes Verdienst
hervorheben, gerade gegenüber der italienischen und niederlän-
dischen Malerei, daß sie das Prinzip der starken leuchtenden Lokal-

farbigkeit zur vollsten Harmonie, zur stärksten Wirkung ausgebildet hat. Francke, Lochner, Witz, Zeitblom, Grünewald, Amberger — darin reicht einer dem andern die Hand. Wer für die reine Pracht der Farbe ein Auge hat, der wird immer wieder vor den deutschen Bildern zum Erstaunen, zum Entzücken, zur Bewunderung hingerissen.

ZUR EIGENART DER ALTDEUTSCHEN MALEREI

Es bleibt uns zuletzt noch übrig, einige allgemeine Bemerkungen auszusprechen, die sich bei der Betrachtung der älteren deutschen Malerei immer wieder aufdrängen und die zu machen auch unser Spezialthema vielfach Gelegenheit gäbe. Je mehr man eine Erscheinung nach ihrer Art und ihrem Wert zu begreifen sucht, um so mehr wird man auch auf ihre Beschränkung hingewiesen und man wird finden, daß es zur Erkenntnis ihres Wesens notwendig ist, ihre Grenzen klar zu sehen. Was im folgenden gesagt wird, ist nur ein schwacher Versuch, bei dem es sich mehr darum handelt, etwas Empfundenes anzudeuten als ein Erkanntes zu formulieren. Man wird vielleicht finden, daß die vier Punkte, die wir herausheben, nur Eines bedeuten, das von verschiedenen Seiten gesehen wird.

Es ist in allen bisherigen Ausführungen über deutsche Bilder wenig von der Komposition die Rede gewesen, und es läßt sich nicht leugnen, daß diese in der künstlerischen Arbeit der Deutschen nur eine geringe Rolle spielt. Sie haben nicht wie andere Völker eigene Prinzipien und Schemata von Bildanlagen ausgebildet und den Nachfahren zur Weiterentwicklung überliefert. Man kann kaum von einer deutschen Kompositionsweise reden. Die Italiener bauen ihre Bilder, klar und sicher wie Architekten; in Deutschland scheint Baukunst und Plastik darauf hinzuweisen, daß die speziell tektonische Begabung mit dem 15. Jahrhundert erloschen ist, die Bilder deuten durchaus auf dasselbe. Allein nicht nur, daß keine große Anschauung von Form und Raum die Bildanlage bedingt, auch das speziell Bildmäßige in der Linien- und Farbenkomposition wird nicht systematisch ausgebildet. Fast bei keinem Werke läßt sich sagen, daß hier alles auf ein Wesentliches hinführe; die

Fähigkeit der Konzentration, des Heraushebens und Unterordnens ist gering. Der jüngere Holbein ist eine glänzende Ausnahme, allein man braucht nur seine Komposition als ein Maß hinzustellen, an dem man die andern Deutschen messen will, so wird man sehen, wie wenig sie alle bis zu Dürer und Grünewald hinauf eine unbedingt sichere Bildhaftigkeit erreichen. Man hat sehr selten das Gefühl der Notwendigkeit: es könnte alles auch wohl ein bißchen anders sein. Oft scheint das Ganze zusammengestückt, oft alles zu sehr auf eine Karte gesetzt. Der Italiener geht vom Ganzen ins Einzelne, der Deutsche sucht vom Einzelnen zu einem Ganzen zu kommen.

Die deutschen Maler stehen der Natur zugleich nah und zugleich fern. Was sie direkt aus ihr herausgreifen, das geben sie stark, schlagend: eine Bewegung, eine Gebärde, ein Gesicht oder ein Kleid, einen Baum, ein Tal; aber es bleibt fast immer ein Einzelnes, was so mit der Kraft der Intuition vor uns hingestellt ist. Das deutsche Bild als solches ist weit weniger Naturdarstellung als ein niederländisches oder italienisches. Man denke an die Raumdarstellung, denke an Licht und Luft — wie weit sind die Deutschen zurück! Was sie erringen, und vorzüglich aus eigener Kraft erringen, die Formdurchbildung führt sie zum Verbohren ins kleine, einzelne statt zum größeren Schauen. Überall ein Haftenbleiben am Speziellen. Die Kraft des Verallgemeinerns, des Erhöhens zum Typischen, fehlt fast durchweg, und selbst wo sie vorhanden ist, wo Streben und Mühe nicht fehlen, wie wenig ganz Reines gelingt, wie oft spürt man den Riß. Dürer hat den Gegensatz zwischen dem klärenden Kunstverstand und der heftig ins einzelne wuchernden Sinnlichkeit nie ganz verbunden. Vielleicht ist es ein allgemeiner Fehler der Süddeutschen die allzu rasche Abstraktion. Das langsame, stufenmäßige Hinaufläutern ist selten, und der Todessprung vom einzelnen zum allgemeinsten zu häufig. Wenn etwas gelingt, so geschieht es mehr intuitiv als aus gereifter Erkenntnis: der Impressionismus des 16. Jahrhunderts ist selber das beste Beispiel. Aber gerade hier spürt man deutlich, woran es fehlt und was die Unfruchtbarkeit bedingt: das Neue ist nichts Notwendiges und lange Gereiftes. Es bedeutet nicht eine organische

Umsetzung der Natur in eine bestimmte Anschauungsform, nicht einen durchgebildeten Stil.

Nicht eigentlich in der Empfindung liegt das Besondere der deutschen Kunst, sondern mehr in dem Verhalten des Künstlers zum Stoff und zur Darstellung. Und hier muß es gesagt werden, daß den Deutschen im allgemeinen die Bewußtheit des künstlerischen Verhaltens zu fehlen scheint. Sie wissen freilich, daß sie nicht die Natur geben wie sie ist und wollen sie die längste Zeit auch nicht geben, allein sie begnügen sich damit, seelenruhig die alten Darstellungsschemata abzuwandeln, nur durch kleine Züge sie zu bereichern, wirksamer zu machen. Es fehlt das Verständnis für das, was künstlerische Notwendigkeit heißen mag. Es fällt dem Deutschen nicht ein, ein Thema daraufhin durch und durch zu arbeiten, daß es als ein unverrückbar Ganzes vor die Augen tritt, jedes Kleine sich auf ein Größeres bezieht und zuletzt alles zu einem beherrschenden Eindruck sich steigert und einigt. Es fällt ihm ebensowenig ein, seine Art des Schauens konsequent zur Darstellung, zur Kunstform zu entwickeln, das Auge zu zwingen, daß es alle Dinge und ihre Relationen nun so und nicht anders empfindet und, solange es im Banne dieser Kunst steht, mit ihren Blicken die Welt schauen muß. Solche Früchte haben organisch zur Reife entwickelte künstlerische Kulturen getragen; es gehört dazu ein lebendiges Bewußtsein dessen, was man will und dessen, was man ablehnt. Diese Bewußtheit fehlte den Deutschen und in diesem Sinn ist ihre Kunst naiv. Es gibt natürlich Ausnahmen, aber gerade bei ihnen wird es umso deutlicher, daß sie Ausnahmen sind: sie leiden daran.

Es kommt aber hierzu noch ein anderes, was man jenem Mangel an Kultur gegenüber für etwas Positives nehmen mag, ob es gleich recht eng mit ihm zusammenhängt. Es ist die Anschauung vom Zweck der Kunst: sie ist dem Deutschen nur ein Ausdruck. Ein Ausdruck nicht seines Schauens oder seines formenden Willens und damit in sich selber ruhend, sondern seines Gefühls, dessen, was ihm an den Dingen lieb ist, dessen, was ihm die Dinge bedeuten und dessen zuletzt, was über alle Dinge hinaus

als ein Unfaßbares geahnt wird. So schiebt sich ihm zwischen Gesinnung und Technik nicht die bedingende Anschauung, sondern ein irrationales oft phantastisches Element, ein allgemeines Weltempfinden oder wie man es nennen mag, oft einfach nur der Gedanke. So wird die deutsche Kunst — freilich, wie unzulänglich sind hier Worte! — nicht eine Darstellungs- sondern eine Wirkungskunst.

URKUNDLICHES
ÜBER SALZBURGER MALER DES XV. UND
XVI. JAHRHUNDERTS

Die ausgezogenen Urkunden befinden sich im städtischen Archiv, in den Archiven der Benediktinerklöster St. Peter und Nonnberg, im k. k. Statthaltereiarchiv und im fürsterzbischöflichen Konsistorialarchiv in Salzburg, außerdem wurde das k. k. Haus-, Hof- und Staatsarchiv in Wien, das Pfarr- und das Gemeindearchiv in Laufen a. d. Salzach, sowie einzelne schon publizierte Urkunden benutzt, die sich in München befinden. (Die Notizen waren zum überwiegenden Teil bisher unbekannt. — Eine buchstäblich getreue Abschrift bietet nur die Handwerksordnung; bei den übrigen Notizen habe ich die vollständige Wiedergabe wie die Beibehaltung der alten Orthographie für überflüssig gehalten, doch sind alle wichtigen oder fraglichen Stellen wörtlich genau angeführt.)

ABKÜRZUNGEN

Bgrb. = Bürgerbuch der Stadt Salzburg 1441—1540.

B. Sp. R. = Bürgerspitalrechnungen. Von 1477 ab.

K. A. R. = Kammeramtsraittung (Stadtrechnung) 1487/88.

St. Pf. K. R. = Stadtpfarrkirchen-Rechnungen 1496—98. 1515.

Sämtliche im Salzburger Stadtarchiv,

Städtisches Museum.

(Ebenso „Stadtbuch" und „Gerichtsbuch".)

\mathbf{M} = Pfund, im 16. Jahrhundert auch wohl = Gulden.

β = Schilling.

δ = Pfenning.

STADTARCHIV, SALZBURG

Buch der Stadtordnungen. Ges. 1498. S. 118.

Vermerkt die Ordnung des Handwerks der Maler Schnitzer
 Schillter und Glaser durch Richter Burgermaister und Rate
 auf Merung Minderung und Versperrung zugelassen Erichtags
 vor Bonifatii anno MCCCCLXXXXIIII do. (1494.)
Von erst ist unser gewonhait und alts herkomen als Daß ain yeder
 der Maister will werden soll sich zu den Maistern fuegen und
 begern Maister zu werden. Dem sullen maisterstück zemachen
 fürgezaigt werden ain mariapild mit ainem kind mit ölfarb
 gemalt das vier spann lang sey auf ain tafl mit ainer vergolten
 feldung und mit seiner aigen hanndt gemacht in aines zech-
 maisters werchstat. Ain Schnitzer soll machen ain Maria Pild
 mit ainem kind mit seiner aigen handt das vier spann lang sey
 auch in des Zechmaisters haus. Ain Glaser soll machen ain
 stukh glas von scheiben und ain stukh mit geverbtem glas.
 Und die schilter beweren ihr kunst mit der pafesen auf das
 Rathaus. Das soll alles alsdan von den maistern für ain er-
 samen Rate hie besicht und beschautt werden Ob ain Rate
 auch gefallen daran habe. Darzue soll er in die Bruederschaft
 unser lieben frauen und Sand lucas geben drei rheinisch gulden,
 Und aines maisters son gibt ain guldin. Desgleichs ainer der
 aines maisters tochter nymbt der soll auch ain guldin geben.
 Auch soll derselb wan er sich zu hewslichen Ern nyderrichten
 will kundschaft bringen daß er von vatter und mueter Elich
 geboren sey, auch seinem maister seine lerJar erberlich aus-
 gedient hab. Und darzue ersamlich von dannen geschieden
 sey Als dan des obgenannten handtwerchs gewonhait und her-
 komen ist. Und so das beschechen soll der selb kain offen
 werchstat halten Er sitz dan zu heuslichen Eren und hab ge-
 tan was sich zu vermelten Handtwerchs ordnung geburt.
Item wan ain Maister ainen Jünger verdingen und aufnemen will
 das soll er thuen in beywesen des Zechmaister und zwaier maister
 mit ihm so soll der maister der den Jünger verdingt ain Pfund
 wachs deßgleichen der Jünger auch ain Pfund wachs zu ver-

melter hanntwerch Bruederschaft und Zunft geben Es soll auch kainer mer annehmen dan zwey knaben.

Item kain Maister soll den hallten der seine lerJar nit ausgedient hat oder sunst unerberlich abgeschieden ist bis solang er nach hantwerchs gewonhaiten darumb ain genuegen gethan hat.

Item es soll kain Maister dem anndern chainen gesellen haimlich noch offenlich abwerben.

Es soll auch chain maister mit kainem Gemeinschaft arbaytten Es sey dan sach das derselb in der Zunft und Ordnung sey.

Item welicher also Maister worden ist und sich in die Bruederschaft Zunft und Ordnung kauft hat der soll ainem Ersamen Rate hie auf das Rathaus geben ain Pafesen die zwayer Guldin wol wert sey in jaresfrist.

Item ob es sich begäb das ainer umb die straf nach ordnung irer Bruederschaft nit gäbe und sich wyderwertig hielt wan denselben ain Zechmaister zu dem handtwerch ervordert auf ain stund und nit kumbt der soll geben zu der anndern vordrung ain halben vierdung zu der drytten Vordrung aber ain halben vierdung und zuder vierdenn vordrung ain vierdung wachs.

Item welcher sich nicht nach Ordnung Handtwerchs gewonhayt hielte ungehorsam were von dem mägen sy die brueder nemen ain halben fürdung wachs oder ain virtl wein und nit mer, Ob aber die handlung dermassen wer soll Richter und Burgermaister anbracht werden.

A. SALZBURG

1430—1465? Meister Klaus, Maler. 1430 in einem Urfehdebrief des Bernhard Ranner, Pfarrer zu St. Veit in Pongau zwischen Meister Albrecht Goldschmied und Meister Michel Seidennater genannt als Bürge. Salzb. Kammerbuch IV p. 43. Wien, Hof- und Staatsarchiv. 1465 erhält Claus Maler „von wegen der Steg [?] für die Fenster in der Gruft" 2 M 35 ₰. Baubuch des Klosters Nonnberg I.

1436—1440 magister Johannes Minner pictor Rechnungsbuch von St. Peter, begonnen 1434: Die ständige Formel ist de omnibus laboribus reformatoribus vitrarum picturis et aliis

pro necessitate et utilitate nostri monasterii. Die Abrechnung
beträgt: 1436 26 M 23 β, 1437 18 M 60 ₰ 1439 pro 1438
24 M 3 β, davon ex pte tabule d̄m̄ Kyemen̄ M 12 in quibus
me obligabat in subsidiam ad complendam eandem una cum
seive fundamentum istius tabule que interea per meos ante-
cessores exoluta est.

1439 pro tabula d̄m̄ epi. Chyem. et pro vitro factis Pauli et
pro lapide olei et pro vitris ad turrim ecclesiae et aliis suis
laboribus 26 M.

1440 8 M 12 β: composuit et laboravit nobis pro mon. primo
quondam lucernam vitream stantem in fenestra capituli, item
depinxit etiam tres pallas custodi.

1443 wird das Erbrecht auf ein Haus, das Hanns Mynner
Maler besaß, von den Kindern des Verstorbenen um 75 M
abgelöst. Gerichtsbuch 1465—1475 fol. 540.

1443. Hans Hafner, Maler aus München. Bgrb.

1445—1447 magister Heinricus pictor. Rechnungsbuch von St. Peter.

1445: 5 Truchl zu malen, da man die Fürhäng der Altär ein-
tut 65 ₰

zwei Leuchter dabei zu malen, auszustreichen 4 β

von dem Sarg Amandi auszustreichen und zu malen 5 β

die zwei Gläser auf den neuen Chor und das Scheibenfenster
zu unten, und von dem neuen Glas ist geraitet 50 Scheiben;
das übrig steht an. Das gesteht alles 9 β, summa 19 β item de
praeteritis 4 M.

1447 de omnibus laboribus: von erst zu verglasen die Librei,
das Schlafhaus in dem Frauenkloster und dem Visler [?] und
am andern Ende facit in summa 7 M 4 β 10 ₰ item von der
Wochenraitung 12 β, summa 9 M.

1446—1485 (?) Christan Puchler, der Haunsberger, maler. Bgrb.

1446. — Rechnungsbuch von St. Peter:

1464 ratio Cristanni pictoris etc.

Scheiben Glas übersetzt gen Müldorff 5 M 5 β

acht Schild darein gebrannt, je von einem Schild 3 β facit 3 M

von einem Glas in dem Frauenkloster zu bessern 30 ₰

ein Tuch über unseres Herrn Grab in das Frauenkloster mit sechs Malereien, dafür 3 M 60 ℥.

1465. Scheiben Glas in das Frauenkloster 20 β 41 ℥ für ein Altartuch in das Nonnenkloster zu entwerfen, davon 24 ℥.

1484 und 1485. Meister Christan Maler für das Kloster St. Zeno in Reichenhall tätig. (Bayr. Kd. I S. 2864. B. A. Reichenhall.) Vielleicht identisch mit Christan Puchler von Salzburg (cf. Paul Grießer).

1497 bezeichnet sich der neugewählte Abt von St. Peter, Virgil Puchler, in seinem Rechnungsbuch als ex Saltzburga oriundus patre Cristanno pictore.

1448. Konrad Laib, Maler, von Eyslingen in der Oting Land. Bgrb. Das Kreuzigungsbild des Grazer Doms trägt die Signatur Laib und die Zahl 1457.

1449. d Pfenning. als ich chun. Bezeichnung des Kreuzigungsbildes im Wiener Hofmuseum, einst in der erzbischöflichen Gemäldegalerie in Salzburg. Das Bild ist wahrscheinlich von Laib.

1449—1485. Paul Grießer von Arnoldstein, Aglaer Bistum, Maler. Bgrb. 1449. Wohl identisch: 1460 Stadtbuch fol. 125: Meister Paulus Maler und Bürger kommt vor den Stadtrichter und klagt, wie ihm Meister Andre Orgelmeister seine Gläser in zweien Stuben und einen Ofen mit Gericht belegt hat. Er apelliert an das Gericht. Da sagt das Gericht, es wär der Orgelmeister zu ihm kommen und hätt ihn gebeten, daß er die Gläser und Ofen belegen sollt bis auf die Kunft des Herrn von Puchheim Diener, der bald einer kommen sollt. Weil aber der Orgelmeister kein Bürger ist, auch nicht Stadtrecht, daß ein Bürger dem andern sein Gut belegt, auch der Orgelmeister dem Bot nicht nachgekommen ist, so wird Klag und Bot [die Beschlagnahme] für nichtig erklärt.

1472 gibt Meister Pauls Malers Hausfrau einen Rh. Gulden für den Nonnberger Kirchenbau. Nonnberger Baubuch. I.

1485 macht Meister Paulsen [wohl irrtümlich von der Dativbildung!] Maler zu Salzburg ein gemaltes Glasfenster für die neue Kapelle des Klosters S. Zeno in Berchtesgaden, die Propst Ludwig Ebner erbaut hatte. Bayr. Kunstdenkm. S. 2866.

1455. Gregory Leb von Wieslau, Maler. Bgrb.

1456—1471? Meister Ruprecht, Maler. Bgrb. 1459. Rechnungs-
buch von St. Peter: Rudbertus pictor.

1456 de omnibus laboribus etc. 14 M 39 ₰.

1457 pro vitreis in monasterio sororum et in refectorio, it. zu
bessern drei Fenster in dem neuen Chor der Klosterfrauen
1461. Für Gläser und Scheiben allerlei Geld, auch von 13
Altartuch zu stärken.

1466 in den Scheiben das Sakramentsgehäus gemalt, dafür 8 β
für Scheiben in das neu Stübl bei dem ? anat 23 β 10 ₰
für drei Brustbild in dem Chor 12 β
für den Fürhang des Altars in der St. Wolfgangkapellen 8 β
für alle Arbeit und Besserung an der Herrn und Frauen
Kloster 15 β 10 ₰.

1471 ist nach der Chronik von Passau das dortige Rathaus
angefangen worden zu malen durch Rueprechten Maler, aber
Rueland Maler habe es vollendet.

1457. Friedrich Puttinger von Eckenfelden, Maler. Bgrb.

1457—1459. Hans Kraus von Nürnberg, Maler, Bgrb. 1457. 1459
als Zeuge erwähnt, Stadtbuch fol. 104.

1460. Cesar, Maler, wird von Kaspar Held aus Kempten verklagt
auf eine Schuld von vier Gold-Gulden und verurteilt, dieselbe
sofort zu bezahlen. Stadtbuch fol. 112.

Ein Hans Cesar, Maler, auch Ceserer genannt, ist in Traun-
stein ansässig, kommt dort 1492 vor, ist 1510 für Ettendorf
tätig und soll zwischen 1542 und 1550 gestorben sein. Bayr.
Kd. S. 1751.

1461—1489. Peter Winkelmaß, Maler. Bgrb. 1461. 1463 Rech-
nungsbuch von St. Peter: Petrus pictor. pro laboribus suis ab
anno 61 usque ad annum 63 pro reformandis vitris etc. und
von einer Tafel ad St. Johannem in altare in sacristia 4 M 23 ₰
1489 erhält Peter W., Maler, für Glaserarbeiten in den Spital-
häusern im ganzen 31 β 47 ₰ B. Sp. R.

1461. Conrad, Maler. Bgrb.

1464. Peter Hartwig, Maler. Bgrb.

vor 1467. Hans Weißkirchner, Maler, gestorben. Seine Witwe verkauft 1467 einen Zins. Zillner, Stadtgeschichte S. 301.

1467. Niklas Sawmolt, Maler. Bgrb.

1470—1503. Meister Rueland Frueauf, Maler. 1470—1476 im Rechnungsbuch von St. Peter, passim:

1470; pro pictura in camera abbatie, et pro renovandis vitris ... ad S. Paulum et ad S. Vitum et ad bibliothecam et in stuba abbatie et in scola et facit in summa 26 M 30 ₰

1472; pro picturis in ? fratrum et sororum, in capella S. Viti, in nova structura pro tabernaculo corp. Christi, paniculis pictis formulatis vitris renovatis et aliis laboribus, facit 35 M 60 ₰

1475; von den Knechturnlein (?) zu Lohn 6 β it. für einen Gollt 4 β it. von einem Tüchlein zu entwerfen 60 ₰ it. von einem Korporaltüchlein zu entwerfen 8 β it. ist mein Herr vorher schuldig blieben 4 M. Summa 6 M 4 β. Davon in Getreid und Käs empfangen 8 M 5 β 15 ₰.

1476; it. von den Gewölben und Sims des neuen Herrenbaus in das Gärtlein zu Lohn 32 ₰

it. von zweien Zahlbrett zu malen und Rechnung darauf 80 ₰

it. von dem Mittelfenster blau angestrichen und gefaßt 6 M

it. in dem neuen Bau in der Kammer ein Kasten gemalt grün in grün und ein Brett, zu Lohn 1 M

it. mehr ein altes gemaltes Tuch, darauf ist ein Abendmahl, gemalt und verneut, zu Lohn 10 β

it. mehr in dem neuen Bau bei dem Ofen die Gebuchs gemacht 60 ₰

it. mehr auf dem Mueshaus ein Crucifix und dabei 4 Bild

it. mehr von Entwerfung sieben Bild zu dem Perlenkreuz 2 M

in summa 18 M 7 β 22 ₰.

1478 genannt als Zeuge in dem Testament eines Chlanerschen Dieners (St. Peter). Angeblich Rechnung über 2 geschnittene Kerzenstangen für das Bürgerspital (zu 3 M 6 β), die ich nicht habe finden können.

1480 genannt als Mitglied der Bürgerbrüderschaft, f. e. Konsist. Archiv.

1484 Berufung von Passau nach Salzburg, um ein Gutachten über den zu errichtenden Altar der Stadtpfarrkirche abzugeben. In diese Zeit fällt wohl auch die Vollendung der Rathausfresken in Passau, die Meister Ruprecht 1471 begonnen hatte.

1498. Rueland Frueauf der alt erhält von neuem das Passauer Bürgerrecht, das er durch sein Verschulden verloren.

1503 stirbt seine Frau Margarete in Passau (Grabstein). Er wird von einer Vormundschaft befreit, die 1505 seinem Sohn übertragen wird. (s. W. M. Schmid, Beil. z. Allg. Ztg. 1904 No. 113 S. 300 ff.) Bezeichnete Bilder: 1490—91 vier Flügel in Wien, von einem Salzburger Altarwerk. Undatiert ein männl. Bildnis, Slg. Figdor. Unbezeichnete, datierte Bilder von 1483, 1498 und 1499 (Großgmain). Sein Wappen ist eine Eule (Grabstein der Frau in Passau).

1476—80. **Konrad Prunner** von Augsburg, Maler. Bgrb. 1476. Bürgerspital-Rechnung 1480:
Ich hab geben dem Prunner Maler zu malen bei dem Gehäus des Sakraments, auch hinten bei der armen Leut Stock und oben auf dem Gehäus für die Barmherzigkeit, für alles 10 ℔.

1477. **Wölfl**, Maler, erhält 7 β für Glaserarbeit in einem Haus des Bürgerspitals. B. Sp. R.

1477—1479. **Fritz**, Maler, erhält für Glaserarbeit in den Spitalhäusern 1477 mehrere Pfund, 1478 4 β 25 ₰, dazu 84 ₰, 1479 von 71 alten Scheiben einzusetzen und von 5 neuen Scheiben und von zweien Leuchtern zu allen gläubigen Seelen anzustreichen 5 β.

1477—1495. **Hans**, Maler, wohnt in dem Spitalhaus an der Brücke und bezahlt einen Mietzins von 3 β. B. Sp. R. Er macht Glaserarbeiten für das Spital: 1479 für 4 ℔ 30 ₰, 1482 für 21 β 67 ₰, 1489 für 18 ℔ 1 β, 1491 für drei Jahre 17 ℔.
1488 erhält er „von 4 Setztartschen zuzurichten" 1 ℔ 2 ₰. Kammeramtsraittung der Stadt.

1478. **Hans Endorffer** von Wasserburg, Maler. Bgrb. Vielleicht identisch mit einem **Endorffer**, der 1489 unter den Bürgern

erscheint bei der Rechnungsablegung des Bürgermeisters. Kammeramtsraittung 1489.

1479. Hans Frankh, Maler. Bgrb.

1481. Peter Tarringer, Maler, von Laufen gebürtig. Bgrb.

1483—1523/28. Lienhard Walich von Stainhering, Maler. Bgrb.
1483. Er soll dann 1504 genannt sein (Notiz von Doppler).
1505 erhält Meister Leonhard Maler für Glaserarbeit 1 M
1 β 8 ♃. B. Sp. R.
1507 Leonhard Maler enhalb der Brücken für Glaserarbeit 9 (?) β.
1515—1523 bewohnt er ein Haus am Imberg jenseits der Brücke,
von dem er dem Spital 12 β Zins zahlt (1516 1 M 4 β)
B. Sp. R.
1524—1527 fehlen die Spitalrechnungen.
1528—1530 zahlen „Erben und Witib" den Zins, von da ab
Peter Maler, wohl sein Sohn.

1486. Hans Albrechter, Maler, hat einen Garten im Nonntal.
Stiftsbrief der Kunigunde Bramer vom 30. Mai 1486. Fürst-
erzbischöfl. Archiv.

1485. Meister Niklas von Staudl, Maler. Bgrb.

1487—1502. Heinrich, Maler, erhält zusammen mit dem Schnitzer
Valkenauer für den Juden und die Sau am Ratsturm 6 M 28 ♃.
K. A. R. 1487.
1488 erhält Heinzl Maler vom Markt Fahn und Stang; zu
malen 7 β. K. A. R. 1488.
1496 erscheint Heinricus pictor bei einer Zahlung des Stifts St.
Peter an Michael Pacher als Zeuge. Rechnungsbuch von St. Peter.
1497 in die Cosme et damiani erhält Michael Pacher „laut
einer Quittung von Heinr". 24 M. Stadtpfarrkirchenrechnung.
1497 od. 1498 wird eine Decke für den Leuchter vor dem Hoch-
altar gemacht, aus 12 Ellen schwarzer Leinwand. Meister
Heinrich Maler erhält von derselbigen Decken zu malen 20
die Malergesellen zu Trinkgeld 12 ♃, tut 2 M 4 β 12 ♃. St.
Pf. K. R.
1502. Meister Heinrichen Maler von der Uhr an der Spital-
kirchen neu anzumalen geben 2 M. B. Sp. R.

1488—1489. Peter, Maler, erhält 10 β, daß er die Uhr hat gemalt, für Werkfarb 64 ₰ und für Öl zu dem Farb 12 ₰. K. A. R. 1488. 1488 und 89 ist er unter den Bürgern beim Rechenschaftsbericht des Bürgermeisters. K. A. R.

1488—1510. Wolfgang Freydenfuß, Maler.

Erhält 1488 für Kesselbraun zu der Wasserstube 2 β 4 ₰. Dann für Farb und Arbeit ebenda 1 M 3 β 10 ₰. Dann für Glaserarbeiten in der Sträubingstuben etc. im ganzen 4 M 1 β 18 ₰. K. A. R.

1496—1502 besorgt er die Glaserarbeiten für das Bürgerspital, ebenso 1508—1510. B. Sp. R.

1500 soll er als Zeuge in einem Giltbrief der Bäckerlade vorkommen.

1501 und 1502 besorgt Wolfgangus pictor die Glaserarbeiten für St. Peter. Rechnungsbuch. Wolfgang ist wohl ein Sohn des Schnitzers Paul Freydenfuß aus Wolfartshausen, der 1441 Bürger wird, und ein Bruder des Bildschnitzers Hans, der 1497 ein Haus im Ghay vom Domkapitel zu Leibgeding erhielt (Urkunde des Wiener Staatsarchivs). Dieser hatte wieder einen Sohn Wolfgang, der sich 1505 in Görlitz niederließ. Mitt. der Zentralk. 1886 S. 56.

1494—1508 (1489—1520?) Marx Reichlich, Maler. Bgrb. 1494. 1499. Quittung des Marx Reilich Maler zu Saltzburg, daß er dem Abt zu St. Lambrecht (Obersteiermark) in sein Münster eine Tafel gefaßt gemacht und gemalt habe und für seine Arbeit, Auslagen an Gold, Silber und Farben sowie für den Gesellenlohn befriedigt worden sei. (Graus, M. Z. K. 1900, S. 63.) 1508, Marx Reichlich, Maler und Bürger von Salzburg, erhält von Kaiser Maximilians Hofkammer in Innsbruck den Auftrag, das Schloß Runkelstein für 300 fl. mit Wandgemälden zu schmücken. (Statthaltereiarchiv Innsbruck, Jahrb. d. ah. Kaiserhauses III.)

1508. Quittung desselben an die Innsbrucker Hofkammer über 4 fl. Reisezehrung (Innsbruck, Ferdinandeum, publ. v. Semper, Zeitschrift des Ferdinandeums 1891). Bezeichnete

Bilder M. R. in Wilten von 1489, in Schleißheim und Burg-
hausen (aus Neustift) v. 1502.

1497. Niklaus Uler. Bgrb.

1498. Haymran, Maler, erhält von dem eisernen Gatter rot anzu-
streichen und daß er die Lilien übersilbert hat 1 M 1 β 10 ₰.
St. Pf. K. R.

1498—1523. Meister Erhart, Maler.

1498 von dem Leuchter vor unser lieben Frauen Altar aus-
zuwaschen und den Gesind 24 ₰. St. Pf. K. R.

1509 pro coloratis et florisatis cancellis tribus et tabellato
organi apud St. Vitum et ymagine mort. mgro Erhardo 5 M 30 ₰.
it. pro vitris depictis per 80 ₰ fct. flor. Ren. 4. Bartolomei
(St. Peter, Rechngsbuch).

1515 ad. 7. Aprill in vigilia pasque aufgeben dem Maister
Hans dem Tischler von wegen des Grab in der Pfarr davon
zu leimen und die Füß zu bessern, das alles zerrüttet und ge-
brochen ist gewesen, auch für 4 Stangl zu den Kerzen, darum
für alles 40 Kreuzer. Mehr Meister Erhart dem Maler aus
geben das Grab zu bessern und etlich zu vergulden, das ab ist
gewesen, und auszuwischen, auch die Stangl zu Kerzen mit
Stanyl zuüberlegen für alles 10 β₰ ausgeben. Summa tut Aus-
gab des Grab halben 1 M 7 β 10 ₰. St. Pf. K. R.

1515 Herbstquotember Ruperti. Machen lassen von Schnitz-
werk ein Tafel in die Pfarr zu dem Heiltum darein zu tun,
gesteht von Meister Hanns dem Tischler 1 flor. bezahlt. Mehr
ausgeben dem Meister Hanns Schnitzer davon 4 β₰ bezahlt.
Mehr Meister Erhart Maler davon zu vergolden und zu ver-
silbern dafür 4 M 4 β₰. Summa tut bisher Ausgab 6 M, und
was ich noch dem Goldschmid davon werd bezahlen, werd ich
hernach setzen. St. Pf. K. R.

1518. Erhardo pictori pro crucifixo delinito 40 ₰. Juliane vigil.
St. Peter, Rechngsbch.

1520. Meister Erhart Glaser für 3 Fenster in des Stiftprediger
Haus 7 β₰. B. Sp. R.

1523 von Meister Erharten für 108 Scheiben und 100 Triangl
1 M 7 β 24 ₰. St. Peter. Rechngsbch.

1503/1507. Jacobus Swenus? St. Peter, Rechngsbch. 10 M 64 ♂
pro picturis et tapetiis a J. S. iterum a Jacobo recepimus ta-
petias 4ᵒʳ fabreficatas pro 12 M ♂
it. pro tapetiis a Jacobo 4 M 6 β.
1507. 2 Teppich ex Jacobo 2 Rhen.

1505/1506. Bernhard, Maler. St. Peter, Rechnungsbuch:
1505 facta est ratio cum bernhardo pictore in praesentia fratrum
collegii anno 1506.
it. Petrum auf dem Brunn zu fassen und Florianum und die
schwarz Tafel in die Schul per 10 β♂.
item Uhrgehäus per 1 flor. Rhen.
item die Sunn-Uhr per 1 Ren.
item zwei Tuchl in Maß Sant Lukas Gemäl per 1 Ren.
it. ein Tuchl mit Sant Ieronymus p. 1 R.
it. an fores Sti. Viti picturam p. 3 Rhen.
it. für den Ofen zu malen 1 Ren.
it. für St. Oswald 1 Ren.
it. für das Tuch in dem Refet per 12 Ren. Summa 24 M
60 ♂. Solutum est in praesentia Mauri Abbatis.
it. pro tribus imaginibus in refectorio depictis 6 flor. Rhen.
it. pro panno depicto 9 β.
it. pro tabella depicta. in bta. (?) et pro 9 M ♂ Martini anno 6ᵗᵒ.
Wahrscheinlich beziehen sich auch die folgenden Notizen auf
Bernhard:
1507. it. in capella bte. ⊢╪⊣ pro duabus tabulis in altaribus
lateralibus 19 M.
it. pro imaginibus 4 β 24 ♂.
it. p. reformata cortina in bto. Iero. 3 β.
it. pro tabula depicta in capella sororum 24 Rh. et uxori 1 ung.
it. pro Schiffergruen 1 M per 61 β fct. id. 1 M 3 β 8 ♂.
it. pro 2 posit (?) depict. 1 Ren.
it. pro futiali et pictura 12 β 8 ♂
it. pro nono año imagines pro fratribus et sororibus per 1 flor.
Ren. 2 β.

1508. Meister Hans, Maler. Bgrb.

1510—1516. Matheus Mensch. St. Peter, Rechnungsbuch.

1510. Matheus Mensch hat reformiert zu St. Katharina 5 Figur mit Ölfarb. Fct. ihm um die Arbeit 12 flor. Rhen.

it. eine Tafel mit Maria, Anna, Josef und Joachim pro 4 flor. Rhen.

Vielleicht bezieht sich auch folgendes auf Mensch:

1514 pro ? et picturis 3 β

pro pictura duorum pannel. in Salina 10 β.

it. pictori 12 M ₰ pro pannis in Capella dormitorii.

1515 it. pro vitro depicto pro poculo 3 β 8 ₰, it. pictori ex Salina pro duplici panno cum imagine et stat. S. Bn̄di et pro pano et S. Johanne cum muliere in sole et pro S. Anthonio et Oswald in sacramentum et facie mea 6 M₰.

1516. Matheus Mensch ht. 5 M pro imagine iuxta faciem nostram et pro palla altaris salvatoris in choro et retro pro cortice cum St. Michaele eiusdem altaris it. pro poculis vitreis mensalibus 12 M.

1517. it. pro depicto panno cum Sto. Johanne puerulo in defalcato 6 β et iuveni 4 ₰.

it. comisique sibi tabulam pro altare Salvatoris in choro.

it. habet 3 M per iuvenem suum Vincentii, habet iterum 4 M per eundem.

it. pro 1 crucificis 11 β.

it. pro tabula nova in choro 31 M omnibus computatis.

1515—1528. Meister Wentzlav, Maler.

1515 ad 11. Febr. Sunntag nach Apollonia ausgeben dem Meister Hanns Schnitzer für ein Mariabildl auf die Sammelbüchsen kost 36 Kreuzer, dem Wentzl maler davon zu fassen 15 Kreuzer, summa 6 β 24 ₰. St. Pf. K. R.

1515. Die Auffahrt-Wochen bezahlt dem Meister Wentzlav Maler für daß er mir hat zu dem hochwürdigen Sakrament angestrichen vier Kreuzstangl zu Banklampen bezahlt ihm, tut 48 ₰. B. Sp. R.

1520. Die Pfingstwochen hab ich bezahlt dem Ruprecht Maurer 3 Tag Kreuz in der Spitalkirch aufzurichten je ein Tag 21 ₰ tut 60 ₰.

Die Wochen corporis Christi bezahlt dem Meister Hanns. Tischler, daß er ein Tafel über der Spitalkirchtür hat machen lassen 6 β 4 δ.

Die Wochen Petri und Pauli hab ich bezahlt dem Meister Wentzlav Maler, daß er hat in dem Spital gearbeitet, hat 12 Kreuz gemalt in die Kirchen und 2 Albmare, darein man die Zeichen hängt und eine große Tafel vor dem Spital über der Kirchtür. Für es alles bezahlt tut 8 M δ und 16 δ ihm vertrinken tuet 8 M 16 δ. B. Sp. R.

1522. pro coloribus flavis 6 libr. 3 M δ.

it. pro virid. color. ad. stubam meam depingendam pro 6 M 4 lot per 28 fl. 20 β 16 δ.

it. pictori wenzeslav 16 novembris 4 fl.

it. pictori wenzeslav 21. decembris pro picta stuba mea eo solutum 20 fl.

1523 it. pro finali solutum Piktur der Hausstuben Wenzeslav pictori dedimus 6 β. St. Peter, Rechnungsbuch.

Nonnberg, Rechenbücher:

1523. Umb ein Tafel auf Sant Katharina Altar 85 M δ. (Die 1906 verstorbene Archivarin des Klosters, die sehr sorgfältig gewesen sein soll, bemerkt nach einer mir unbekannt gebliebenen Notiz, daß dieser Altar ein Werk des Malers Wenzel sei, ebenso wie der andre, auf den sich der folgende Eintrag des Rechnungsbuches bezieht:)

1528. Umb die Tafel auf den Kreuz-Altar dem Wenntzl Maler 110 M δ seiner Hausfrau Leitkauf 1 M δ dem Wagner 52 δ.

1518. Hans Thuemer, Maler. Bgrb. Wohl identisch mit Hans Thaimer, dessen Nachkommen 1569 erscheinen. Seine erste Frau hieß Barbara, ihre Tochter Ehrentraud ist mit den Schneidern Has und Heytheuer verheiratet gewesen. Seine Tochter 2. Ehe Barbara war die Frau des Goldschmids Reinpacher. Er soll 1518 2 gute Pafesen aufs Rathaus geben.

1519—1549. Peter Walch, Maler. Bgrb. Er soll 1541 im St. R. P. vorkommen (Petzolt), gewiß identisch mit Peter Maler, der 1531—1549 das Haus des Lionhard Walich hat, enhalb der Brücken, er bezahlt von ihm dem Spital 1 M 4 β Jahres-

zins. 1550 ist das Haus der Peter Malerin gewesen, dann hat es Virgil Taschner. B. Sp. R.

1521. Augustin, Maler. Bgrb.

1522—1530. Martin Veintl, Maler. Bgrb. 1522. Erhält 1529 und 1530 größere Beträge für Glaserarbeit im Bürgerspital. B. Sp. R. Ein Hanns Feindll Glaser ebenda 1523.

1522—1545 (?) Paul Mießer, Maler.

Soll nach einer wohl irrtümlichen Notiz Petzolts in den St. Pf. K. R. von 1515 vorkommen.

1522 it. noch der Myeser 1 fl. St. Peter, Rechnungsbuch, am Schluß der Malerrechnung; ebenda:

1525 it. dem Mieser um ein gemalt Salsburgisch lag 1 M.

1526 Augustus. it. Mieser von den Schlüsseln zu malen 2 β 20 ∂. — B. Sp. R.:

1545 (v. 27. Okt. 1544) dem Paull Maler zahlt von dem Pfründt-Pfenning-Rott zu machen 1 β 18 ∂.

Und von dem Sakramentshaus zu malen 4 fl. 3 β dem Paull Maler um 12 Knöpf anzustreichen 1 fl. (dem Drechsler 4 β 10 ∂).

1524. Rupert Ainhöltzl, Maler. Bgrb.

1528—1532. Hans Mynner, Maler.

1522 soll Hans Minner, Maler von Trostberg im Gerichtsbuch vorkommen (nach Petzolts Notiz; es ist mir nicht gelungen die Stelle zu finden).

1528—1532 bezahlt er für ein Haus am Nonnberg dem Spital 4 M Zins. B. Sp. R.

1533—1542 heißt es, das Haus sei des H. M. Malers gewesen, „es solle dienen, man gesteht sein aber nit" 1543—1549 ebenso: „Sebastian Schneider ist Gerhab". 1550—1563 steht der Posten unter den Ausständen vermerkt: „es wird aber nicht mehr gedient".

1547/1548. Meister Hans von Salzburg, ist 1547 der Gehilfe des Jakob Seisenegger bei der Ausführung des großen Marien-altars für den Prager Dom, und soll 1548 den Wladislavsaal auf dem Hradschin ausmalen, „da er denn für einen ziemlich gueten und behenden Maler berühmt wird". S. Birk, Jakob Seisenegger. M. Z. K. 1864.

B. SALZBURG BENACHBARTE ORTE

RADSTADT

1466. Jörg Perndorffer, Maler, „hat die Lötschen im Bestand"
(Radst. Gerichts- und Bürgerbuch, fol. 128.) (Notiz von Petzolt).

LAUFEN A. D. SALZACH

ca. 1450—1470. Meister Hans Maler von Laufen malt dem 1440—1472
regierenden Abt von Michaelbeuren eine Tafel in sein Münster
mit dem jüngsten Gericht, für 15 M♃.
S. Bayr. Kd. B. A. Laufen. Chronik v. Michaelbeuren.

ca. 1500—1545. Andre Liebl, Maler. Erwähnt unter den neu
aufgenommenen Bürgern zwischen 1499 und 1509, ziemlich
zu Anfang. Bgrb. Laufen.

1523—1545 in den Stadtrechnungen häufig genannt, einesteils
als Botengänger und Vertreter der Stadt nach Salzburg und
Hallein, andrerseits mit Bezahlungen für handwerkliche Arbeiten
(Anstrich und Glaserei).

1513 — ca. 1540. Meister Gordian Guckh, Maler.

1522 Bürgermeister der Stadt. Bgrb. Dann in den Stadt-
rechnungen, die von 1523 ab existieren.

1524 erhält er als Bezahlung einer Schuld von der Stadt
21 fl 3 β 2¹/₂ ♃.

1525 ebenso 4 fl.

1526 ebenso 4 fl., für Glaserarbeit 3 β 7 ♃.

1528. Für Arbeit am Marktbrunnen, Ausbesserung, Pflasterung
u. dgl., sowie Glaserei im Rathaus 5 β.

1529. Von wegen des Brunns 1 fl. 9 β, ebenso 11 β 18 ♃. Ver-
fallene Gult 4 fl.

1534. Für Ausbesserung am Marktbrunnen 2 β 26 ♃. Gordian
ist erster Zeuge der Jahresabrechnung.

1535. Vom Brunnen 1 β 2 ♃. Von wegen der Schaff und
Kornmaß am Markt 2 fl., um Nägel zu den Maßen 20 ♃.
Um Nägel für den Brunn 10 ♃.

1538. Zeuge der Abrechnung.

1542. An seiner Stelle: Lienhart Guckh.

1545 (Kathenichl der Verträge, Archiv der k.k.Landesregierung in Salzburg):

Entscheidung des erzbischöflichen Gerichts in dem Prozeß zwischen Walpurg, Michel Hofers Hausfrau, Lienhard Guckh und seinen Geschwistern und den Zechpröpsten der drei Filialkirchen der Pfarre Waging: unser l. Frauen zu Burg (bei Tengling), St. Leonhard zu Wonneberg und St. Coloman am Tachensee, um einen ausstehenden Rest von 221 fl, 1 β 28 ₰, welche die Zechpröpste den obgenannten Erben weiland Gordian Gugkhen Malers zu Laufen an dreien Tafeln noch schuldig blieben. Vergleich, wonach die genannten Kirchen jährlich 25—30 fl. von der Schuld abbezahlen sollen. Mittwoch nach Ägidien 1545. Der Altar in St. Coloman ist erhalten und 1515 datiert; ebenso die Bildtafeln des Altars in Wonneberg. Von der gleichen Hand der Altar der Nonkirche bei Reichenhall: 1513.

MONDSEE

1490 (Baubuch von Nonnberg):

Dem Maler zu Munsee haben wir gebn zu beschlachen der Tafel 11 β₰.-

it. 500 Brettnägel 100 p 20 ₰.

it. um Laden 1 M₰.

it. 5 Wagen verzehrt, so man die·Tafel von Monse her hat geführt 21 β 21 ₰.

Summa 6 M 6 β 2 ₰.

it. dem Maler von der Tafel zu Trinkgeld 4 Rh. Gulden.

it. um Nägel zu der Tafel klein und groß 4 β 24 ₰.

it. mehr 4 β um Nägel.

Auch haben wir zur Steuer geben an der Tafel 26 rhein. Gulden.

1518. Auf dem ehemaligen Hochaltar in Abtenau befand sich die Inschrift: hoc opus pinxit Udalricus Pocksberger Lunelacensis. Der Schnitzer: Andre Lockhner von Hallein. (Kreuzu. Pfennigbuch in Abtenau. Petzolt.)

BERCHTESGADEN

1457. Niklas, Maler von Berchtesgaden, ist kurze Zeit in Morzg gewesen, hat bei dem Schuster Michel Hofgartner gewohnt,

ist dann verzogen ohne Zins zu zahlen, mit Hinterlassung von Gut im Wert von 20 M₰. Dieses erhält Michel Hofgartner gerichtlich zugesprochen. Stadt-Buch, Salzburg.

1516. Sigmunt, Maler am Prant }
1516—20. Lukas, Maler, Bgr. v. B. } Bayr. Kd. B. A. Berchtesgaden.

REICHENHALL

1476. Ein „Maler von Hall" erhält vom Kloster Seeon Bezahlung für eine Tafel. Bayr. Kd. I, S. 2864.

1489. Der Bischoff, Maler von Reichenhall, hat von uns empfangen und auf die Tafel des heiligen Kreuz-Altar fürgenommen 14 M₰. Ist zusammengerechnet worden am Tag St. Stephans Erfindung. Nonnberg, Baubuch I.

ROSENHEIM

1500. Rechnungsbuch von St. Peter II S. 25 Rs. cf. S. 22 Rs. Item exposui flor. Ren. 312 et d. Rupertus antecessor meus flore. R. 50 mgro. Georgio Stäber pictori in Rosenhaim pro tabula maiori in capella S. Margarethae in cimiterio meo, qua tum d. Rupertus pro 200 flor. R. dumtaxat convenit, siquidem pictor postulavit R. 400 cum tabulam locavit. Et per arbitrium p. d. Kiemensis et aliorum concordati sumus pro dicta summa 312 R. et solutum est in oct. corp. Christi anno 1500.

ANONYMES

Aus dem Rechnungsbuch II von St. Peter.

1496. Item ₰M 4 pro pictura apud sorores.

it. 10 β 20 ₰ pro 8 vitris depictis rotundis.

it. ₰M 3 cuidam pictori Renensi pro tribus pannis depictis, sc imagine X̱ᵉma̱ᵉ, monte oliveti, et Jeroᵐⁱ.

1499. it. 20 β für ein großen Teppich gewirkt.

1501. it. pro pictura St. sacramentum in choro meo inferiori dedi ₰M 4 ₰ 48. Videl. Imagine Misericordiae dm̄. aulis duobus et re.... crucifixum super ianua cellarii ppe. coquinam in festo S. Augustini β 8 ₰ 68.

1509 pro duabus mensis lapideis pictura decoratis 7 M 1 β.

1519. it. plurimis depictis quae dedi sororibus 4 β.

it. dedi pro una tabula valde subtiliter exarata (!) imaginem praeservans visitatorum S. Mariae virg. 4 M 4 β.

it. um gemalte Tuechl.

1520. it. pro tabula altaris in ara S. Annae in crypta dedi omnibus computatis 46 M 4 β. Act. feria 6\underline{a} parascame.

1515. It. mit Maler abgeraitt 12. January Schander(?)lohn Gießen und Proben von allerlei Silber-Geschirr so ich zerlassen und geschnitzt, bin ihm schuldig blieben laut seiner Zettel, bin ich da bezahlt 43 M.

it. Sebastiano um ein Haimeral zu glasen.

it. dem Maler pro variis laboribus 8 M 4 β.

it. eodem umb ein geschnitzte Tafel quam sororibus applicamus 14 M.

it. Maler accordato dedi 15 apte 3 M.

1526 pro iacto in Aignean Maler 10 δ.

it. Sebastiano um Klausur-Model 1 β 10 δ.

it. Sebastiano um Stempel zu Klausur 24 δ.

it. apt. pro me sum sebastiano umb Messing zu fürlassen 1 β 2 δ. Junius. it. mit Maler abgeraitt all seine Arbeit, so er mit ein Silbergießen und ander Ding getan, 17. Juni, und sein ihm schuldig worden, wie wir ihm denn bezahlt 29 M 7 β.

1527. Um ein gemalt Tuch: Die Schlacht zu Ungarn 4 M.

1530. Um ein gemalts Kastl de Reichenbach 1 fl.

Aus den Büchern von Nonnberg.

1466. Einem Maler um schwarze Farb 21 δ (Baubuch).

1514. Die Tafel in den Frauenchor machen lassen 60 δ.

Dem Maler um Hanthner zu entwerfen 4 β,

dem Maler 88 δ.

1517. Dem Maler von einer Truhen (1 fl.) anzustreichen 4 β.

1520. Dem Maler von St. Sebastian Bildnis anzustreichen 20 β.

Um eine Tafel von St. Lienharts Altar 38 M, Trinkgeld 32 δ,

dem Maler 60 δ.

1530. Um ein Tafel auf St. Sebastians Altar 40 M und 16 ₰.

1537. Vom Anstreichen der Tafeln 12 β.

Dem Stiftprediger und Lesmeister, daß sie die Bibelwunder der Tafel gesucht 1 fl.

Wirkerlohn dem Maler geben 48 ₰. (Rechnungsbücher).

Im Inventar des Chiemseehofes nach dem Tode Bischof Ägyds von Chiemsee 1536 (Archiv der k. k. Landesregierung Salzburg):

Zwo Tafeln Bischof Egidien Kontrafet.

Sechs gemalte niederländische Tafel mit Ölfarben.

Ein Kastl darin ein nackendes Bild dahinter der Tod.

Gemalte Tücher, klein und groß, an der Wand.

Zwei gemalte Tafeln. Verschiedene Landkarten.

Albrecht Dürers Triumphzug.

Bischof Egydien Bildnis in einem Stein geschnitten.

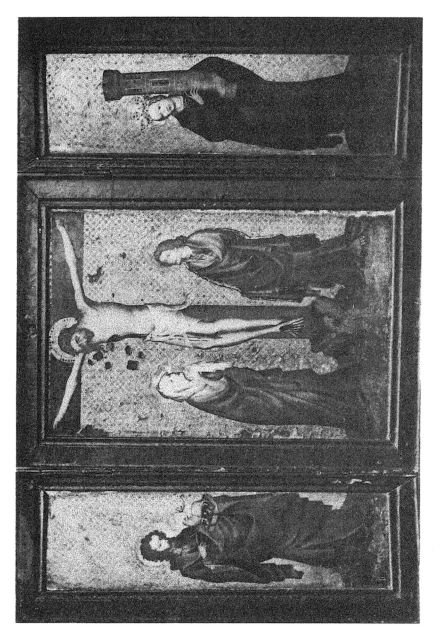

Um 1400

Der Pähler Altar, München

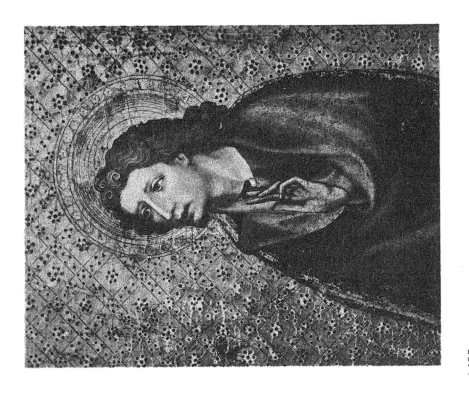

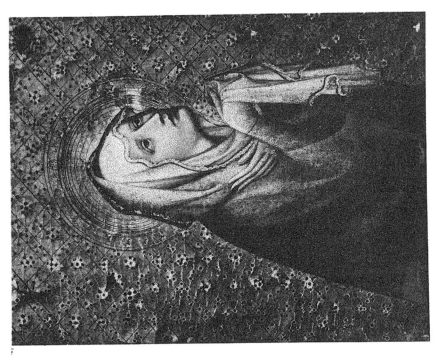

Um 1400

Vom Pähler Altar, München

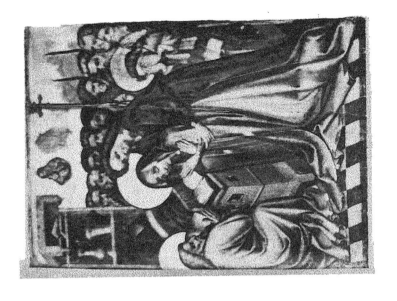

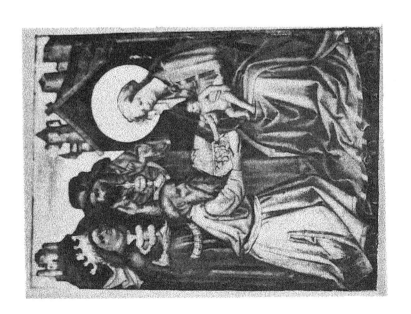

Um 1420

Vom Weildorfer Altar, Freising

Um 1425

Vom Rauchenbergerschen Votivbild, Freising

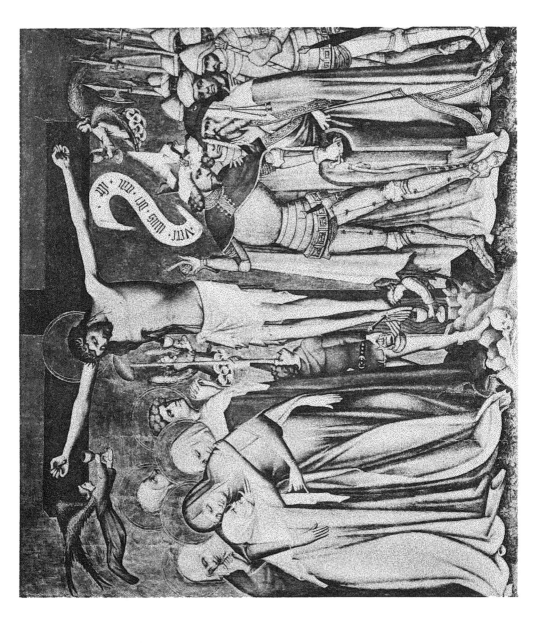

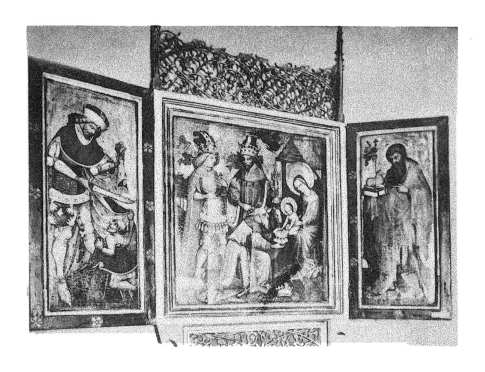

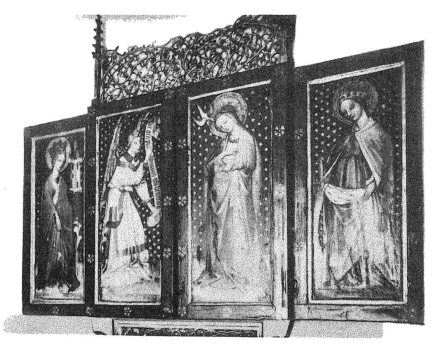

Um 1430—1440

Der Halleiner Altar, Salzburg

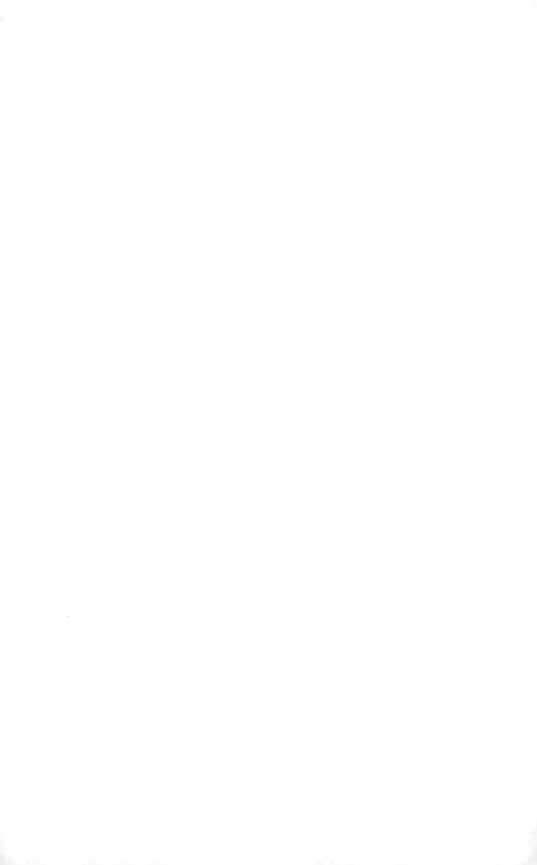

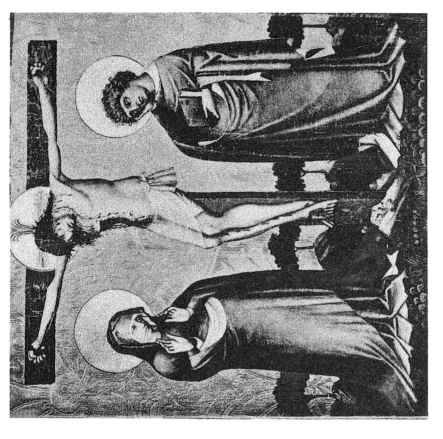

Um 1430—1440

Laufen an der Salzach — St. Florian

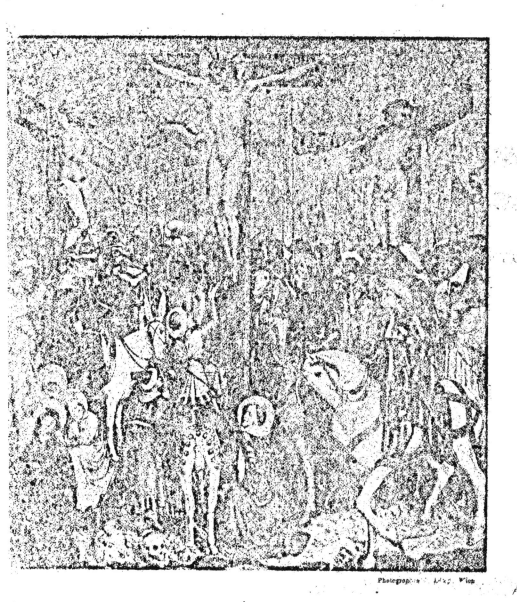

1449

Kreuzigung Wien

1449

Kreuzigung, Wien

KONRAD LAIB Um 1450

St. Hermes, Salzburg

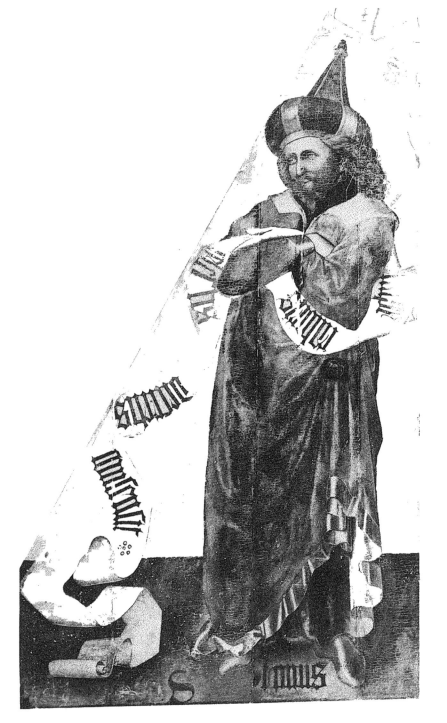

KONRAD LAIB Um 1450

St. Primus, Salzburg

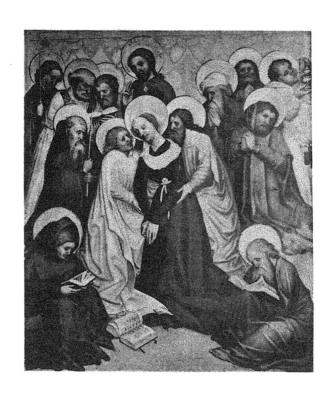

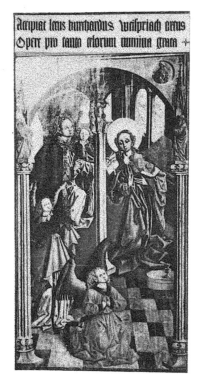

Um 1445

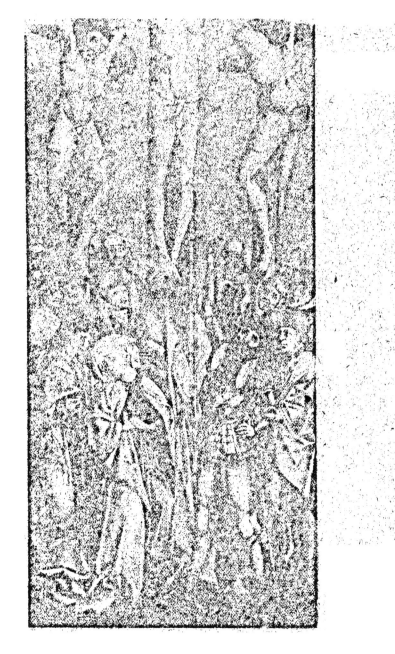

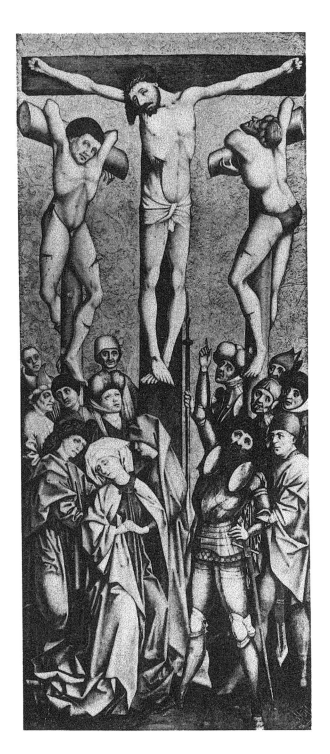

Um 1460—70

Kreuzigung, Basel

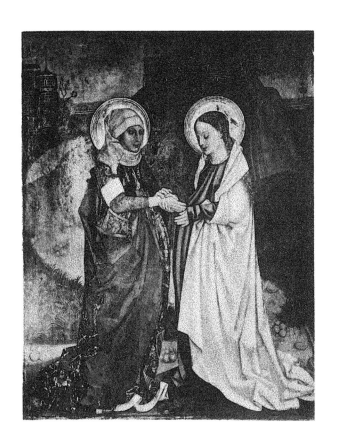

Um 1475

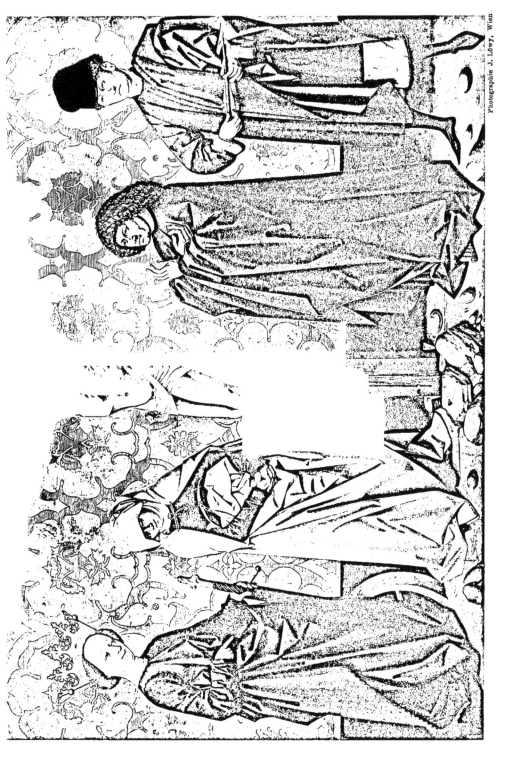

Um 1470

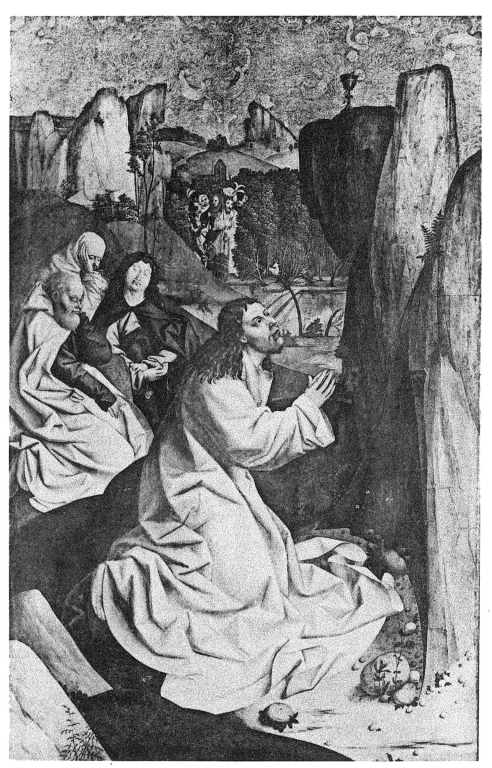

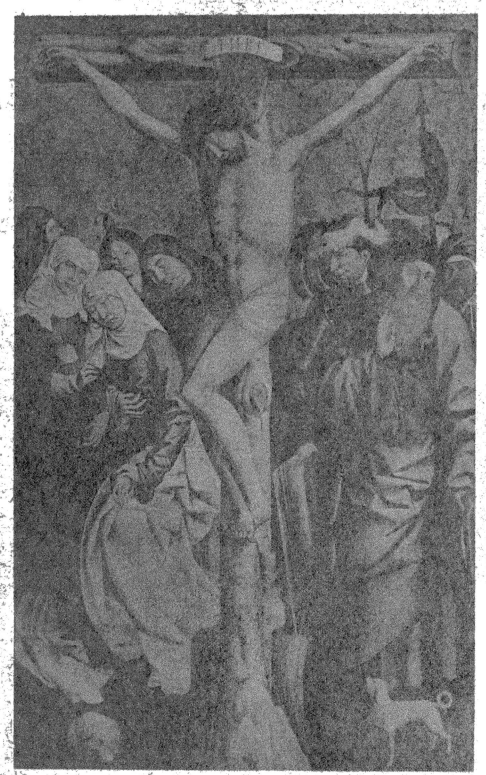

RUELAND FRUEAUF 1490/91

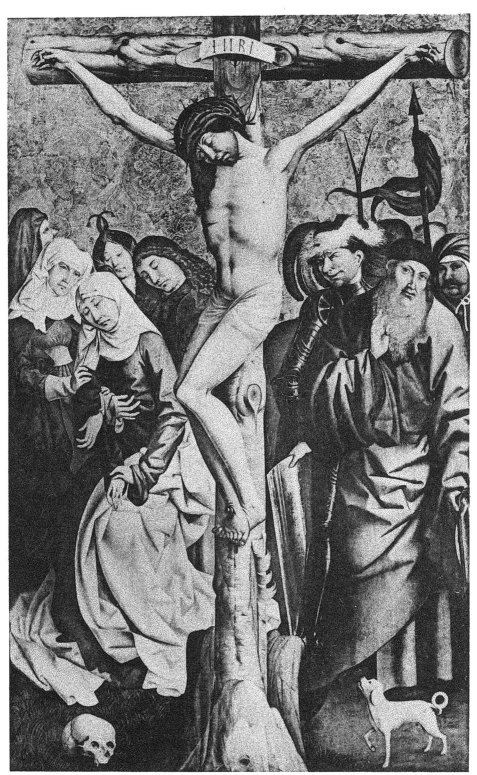

Nach Originalaufnahme von Frauz Hanfstaengl in München

.

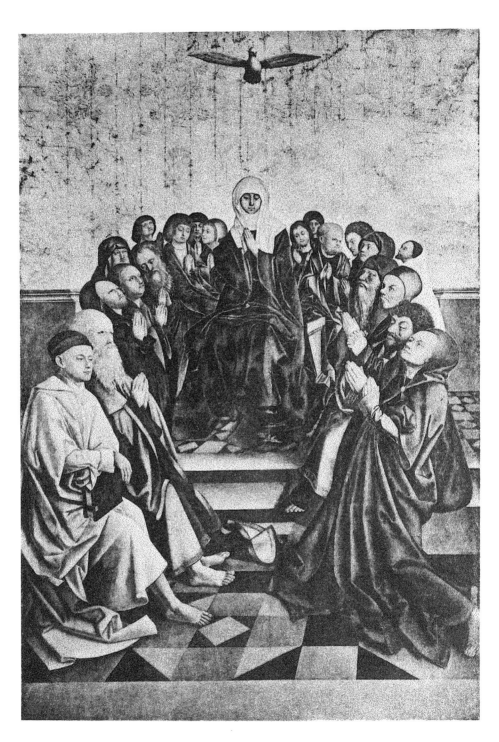

RUELAND FRUEAUF 1499

Pfingsten, Grossgmain

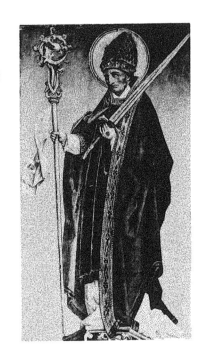

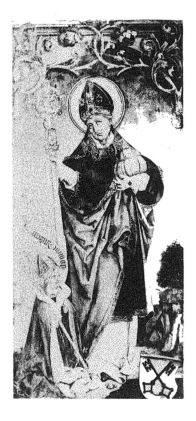

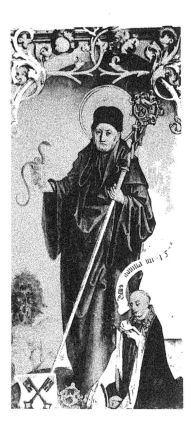

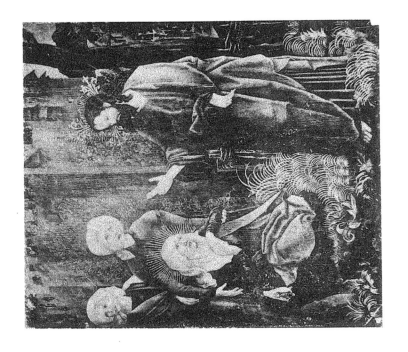

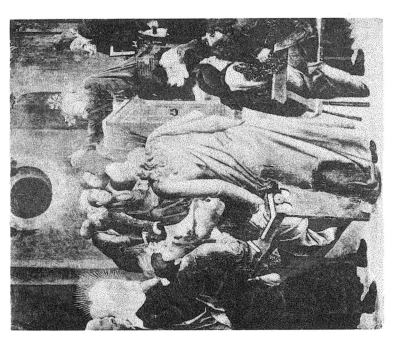

Um 1510

Vom Aspacher Altar, Salzburg

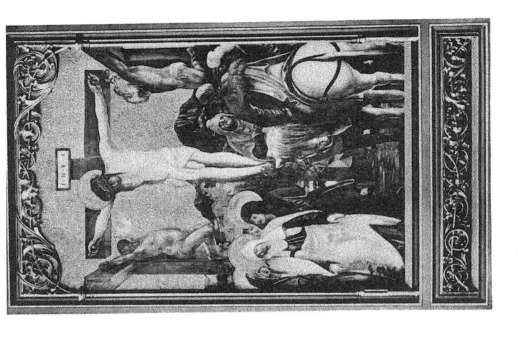

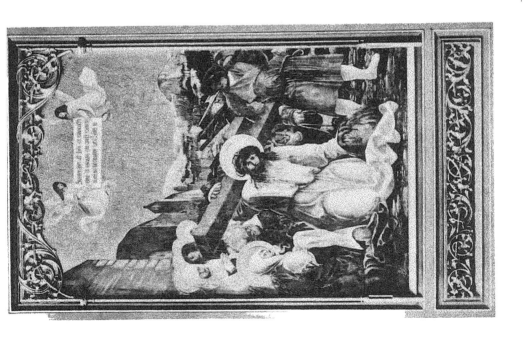

CKH Ulm 1515

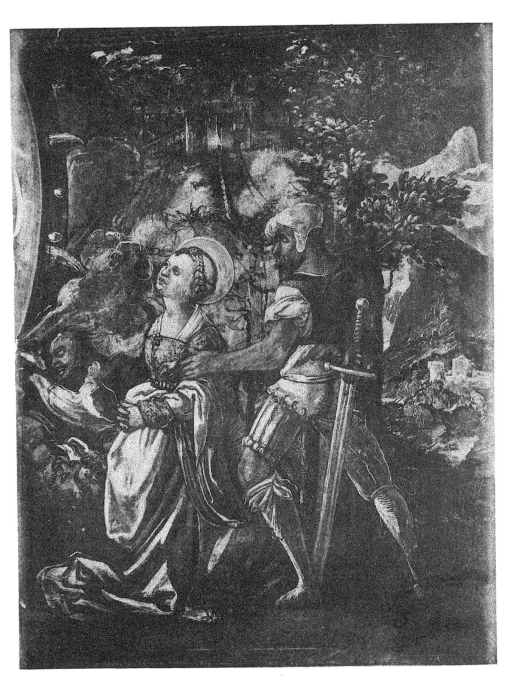

MEISTER WENZEL 1522

Vom Katharinenaltar, Salzburg, Nonnberg

1521

Der Reichenhaller Altar, München

Um 1530

Bildnis in St. Peter, Salzburg

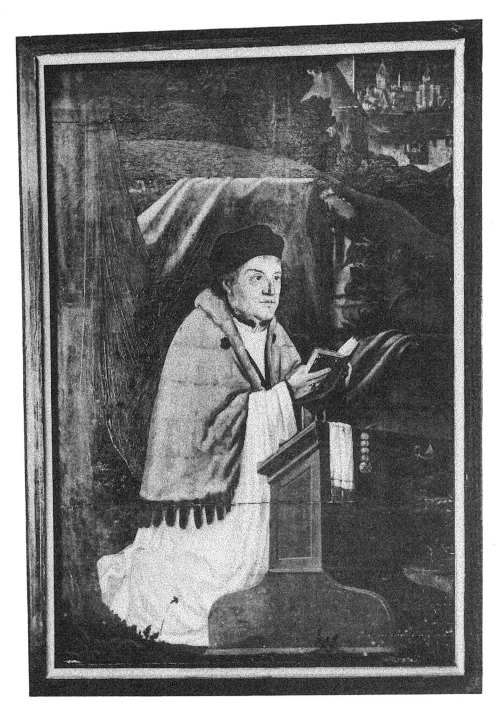

Um 1530

Bildnis in St. Peter, Salzburg

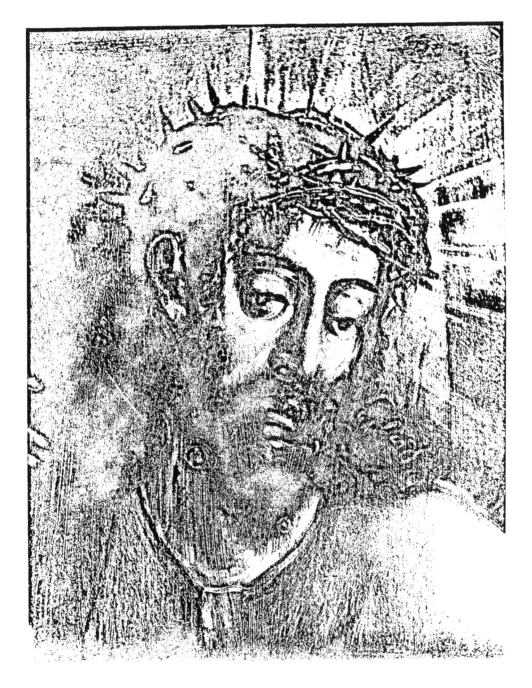

Um 1550

Von der Kreuztragung in St. Peter, Salzburg

VERLAG VON KARL W. HIERSEMANN IN LEIPZIG

KUNSTGESCHICHTLICHE MONOGRAPHIEN.

BAND I.

A. HAUPT, PETER FLETTNER, DER ERSTE MEISTER DES OTTO-HEINRICHSBAUS ZU HEIDELBERG.

Mit Unterstützung des Großherzoglich Badischen Ministeriums der Justiz, des Kultus und des Unterrichts herausgegeben. Mit 15 Tafeln und 33 Illustrationen im Text. Kart. Leipzig 1904. Preis 8 Mark.

Die neue Studie des Verfassers, der sich schon seit längerer Zeit mit den Bauwerken Heidelbergs und ihrer Geschichte beschäftigt und bereits vor einigen Jahren mit einem der wichtigsten Werke über den Otto-Heinrichsbau hervortrat, hat die Aufgabe, die Möglichkeit der Beteiligung Flettners am ersten Entwurfe der Fassade dieses vielumstrittenen herrlichen Denkmals deutscher Profanarchitektur nachzuweisen. Das aktuelle Werk verdankt seine Entstehung dem warmen Interesse S. K. H. des Großherzogs von Baden und gewinnt hauptsächlich an Bedeutung durch seine zwingende Beweisführung in Gestalt einer Kette von Vergleichen nachgewiesenermaßen Flettnerscher Originalarbeiten an Baudenkmälern verschiedener Länder mit der Ornamentik und dem skulpturellen Schmucke des Heidelberger Schlosses. Das Buch ist ein weiterer schätzenswerter Beitrag zur Lichtung des bisher undurchdringlichen Dunkels, das über der Geschichte der künstlerischen Entstehung des Otto-Heinrichsbaus lagerte und wird als solcher von Kunsthistorikern und Architekten, Architektursammlungen und Bibliotheken, technischen Hochschulen und Kunstakademien und nicht zuletzt auch von einem kunstliebenden Publikum lebhaft begrüßt werden.

BAND II.

R. BURCKHARDT, CIMA DA CONEGLIANO.

Ein venezianischer Maler des Übergangs vom Quattrocento zum Cinquecento. Ein Beitrag zur Geschichte Venedigs. Mit 31 Abbildungen in Autotypie. Eleg. kart. Preis 12 Mk.

Wer Venedigs Kunst liebt, wen der Übergang von der herb archaischen Kunst zur hoch klassischen fesselt, der findet in diesem dem schlichten Maler Cima da Conegliano gewidmeten Versuch reiche Anregung und edlen Genuß, denn auch dieser bis jetzt noch wenig bekannte Künstler hat viel zum Werden der großen Kunst beigetragen.

Die Bedeutung des Künstlers konnte erst gewürdigt werden, nachdem alle wichtigen Bilder persönlich studiert waren, nachdem versucht worden war, durch archivarische Forschungen und Stilkritik sie chronologisch einzureihen.

Es ist ein ganz neues Bild des venezianischen Malers, dieser liebenswürdigen heiteren Künstlernatur, entstanden, das dem Forscher und dem Kunstfreunde dadurch, daß dem Buche von allen wichtigen Bildern des Künstlers gute Abbildungen beigegeben sind, besonders willkommen sein wird.

Im Stil ist erstrebt, einfach und schlicht, aber wahr und warm das wiederzugeben, was dem Verfasser bei seinen Studien über Cima zum Erlebnis geworden; dieses immer Höherstreben eines großen Künstlers in einer wunderbar fruchtbaren Zeit.

BAND III.

ERNST HEIDRICH, GESCHICHTE DES DÜRERSCHEN MARIENBILDES.

Gr.-8., XIV, und 209 Seiten mit 26 Abbildgn. in Autotypie. Eleg. kart. Preis 11 Mk.

Das Buch gibt zunächst einen wertvollen Beitrag zur genaueren Kenntnis der Kunst Albrecht Dürers, indem es die eine inhaltlich und formal bestimmte Linie des Dürerschen Schaffens im Zusammenhange ihrer Entwicklung verfolgt: eine Geschichte des Dürerschen Marienbildes nicht im Sinne einer bloßen Aufreihung der einzelnen Mariendarstellungen, sondern im Sinne einer in sich geschlossenen und mit der Gesamtentwicklung Dürers zusammenhängenden notwendigen Folge. An zweiter Stelle erscheint das Buch als ein Ausschnitt aus einer Geschichte der religiösen Themata in der deutschen Kunst der Reformationszeit. Die Abbildungen geben 25 der schönsten und für die Entwicklung wichtigsten Zeichnungen und außerdem die Reproduktion eines bisher nicht beachteten Gemäldes, das als treue Kopie eines verlorenen Dürerschen Sippenbildes von 1508 bis 1509 erwiesen wird.

BAND IV.

ERNST STEINMANN, DAS GEHEIMNIS DER MEDICI-GRÄBER MICHEL ANGELOS.

Groß-Oktav, 128 Seiten mit 33 in Doppeltonfarbe gedruckten Abbildungen im Text und 15 Tafeln, davon 10 in Duplex-Autotypie. In eleg. Leinwandband. Preis 12 Mark.

Die Medici-Denkmäler von San Lorenzo boten von jeher Anlaß zu besonderen Betrachtungen. Sie schienen von allen Rätseln in der Kunst Buonarrotis das unbegreiflichste zu sein. Die endgültige Lösung des Problems darf daher das allgemeinste Interesse beanspruchen. Die Erfahrungen einer etwa zehnjährigen Tätigkeit und Beschäftigung mit Michelangelo legte der als Herausgeber des Sixtina-Werkes bekannte Verfasser in dem Buche in einer Form nieder, die als Verbindung höchster dichterischer Kunst mit vollkommenstem Wissen alles dessen, was alte und neue Forschung über den Künstler ergeben hat, bezeichnet werden kann.

Auf die Ausstattung des Bandes, der auch in den Abbildungen mancherlei Unediertes und außerdem einige neue Beiträge zum Problem der Flußgötter Michelangelos bringt, wurde die größte Sorgfalt verwendet.

Ein kurzer Auszug aus den Besprechungen auf Seite 8 des Prospektes.

BAND V.

HANS BÖRGER, GRABDENKMÄLER IM MAINGEBIET vom Anfang des XIV. Jahrhunderts bis zum Eintritt der Renaissance.

Groß-Oktav, 78 Seiten mit 33 Abbildungen auf 28 Tafeln. In elegantem Leinwandband. Preis 12 Mark.

Eine der wichtigsten Aufgaben der mittelalterlichen Kunst stellte das Grabdenkmal. Die Forschung hat dieses Spezialgebiet bisher verhältnismäßig wenig gepflegt, und doch sollte man, ganz abgesehen von den hohen künstlerischen Leistungen dieser Grabplastik, sich längst allgemeiner auf ihre grundlegende Bedeutung für die Datierung anderer Skulpturen besonnen haben. Das vorliegende Werk behandelt ein besonders bemerkenswertes Gebiet, das Maintal mit den Domen zu Bamberg, Würzburg und Mainz und ihren großen Reihen von bischöflichen Grabdenkmälern. Auch die Hauptorte des Mainlaufes sind in die Untersuchung mit hineingezogen.

Die besten und interessantesten Grabdenkmäler des Maintales sind in der Publikation auf 28 Tafeln vorzüglich wiedergegeben.

BAND VI.

ANDREAS AUBERT, DIE MALERISCHE DEKORATION DER SAN FRANCESCO KIRCHE IN ASSISI. EIN BEITRAG ZUR LÖSUNG DER CIMABUE-FRAGE.

Groß-Oktav, 149 Seiten mit 80 Abbildungen in Lichtdruck auf 69 Tafeln; davon eine farbig. In elegantem Leinwandband. Preis 36 Mark.

CIMABUE gilt heute für eine gewisse Richtung der modernen Kunstkritik, die immer mehr Anhänger findet, als ein Name ohne kunsthistorische Bedeutung. Hand in Hand mit dieser Unterschätzung des Meisters geht eine Vernachlässigung seiner von der Zeit schon stark mitgenommenen Werke, die langsam dem Verfall entgegengehen. Die Reste jener vorgiottesken Kunstepoche zeigen auch in ihrem traurig verwüsteten Zustande eine monumentale Größe und dekorative Werte, die sich mit Giottos Kunst wohl messen können, ja die Voraussetzung Giottos bilden. Von einer tiefen Bewunderung für die Kunst Cimabues getrieben, hielt es der Verfasser an der Zeit, nach jahrelangen ernsten Studien, das Cimabue-Problem von neuem aufzunehmen und dem Meister den ihm gebührenden Platz als Grundstein der italienischen Malerei zurückzugeben.

Der Wert der Publikation wird dadurch ganz besonders erhöht, daß darin auf nicht weniger als 69 Lichtdrucktafeln, wovon 1 farbig, ein überaus reiches, bis jetzt meist unpubliziertes Bildmaterial aus der Zeit Cimabues und Giottos der Forschung zugänglich gemacht wird.

BAND VII.

HERMANN VOSS, DER URSPRUNG DES DONAUSTILES. EIN STÜCK ENTWICKLUNGSGESCHICHTE DEUTSCHER MALEREI.

Groß-Oktav, 223 Seiten Text mit 30 Abbildungen auf 16 Tafeln und im Text. In elegantem Leinwandband. Preis 18 Mark.

Wie der Untertitel verrät, ist es die Absicht des Verfassers, einen Beitrag entwickelungsgeschichtlicher Art zur deutschen Malerei zu liefern. Gegenstand war ihm dabei die Kunstübung der oberdeutschen, besonders der bayerischen Lande seit etwa 1450; Zweck der Arbeit ist, zu zeigen, wie aus einheimischen und fremden Vorbedingungen zusammen die Kunst des „Donaustiles", also Altdorfers und seines Kreises in weiterem Sinne, sich entfaltet hat. Von besonderem Interesse war die höchst eigenartige und überraschend bedeutende Persönlichkeit des Wolf Huber von Passau, dessen malerische Tätigkeit im ersten Teil der Arbeit erstmals zusammengestellt und gewürdigt wird. Während dann der zweite Teil den Kern der Untersuchung aufnimmt, wird im dritten der Aufbau der Elemente versucht, die den künstlerischen und geistigen Charakter des Donaustiles im Ganzen bedingen. Neben den so angedeuteten Hauptlinien des Buches findet sich eine größere Zahl von Nebenlinien eingezeichnet, die zur Erhellung einzelner kritischer Fragen bestimmt sind, zwei von ihnen bilden kleine Abhandlungen für sich und sind als Exkurse ans Ende gestellt.

BAND VIII.

OTTO HOERTH, DAS ABENDMAHL DES LEONARDO DA VINCI. EIN BEITRAG ZUR FRAGE SEINER KÜNSTLERISCHEN REKONSTRUKTION.

Groß-Oktav, 250 Seiten Text mit 25 Abbildungen in Lichtdruck auf 23 Tafeln. In elegantem Leinwandband. Preis 20 Mark.

In dem Abendmahl des Leonardo da Vinci verkörpert sich schlechtweg unsere Vorstellung von dem letzten Passahmahl Christi. Zu dieser Bedeutung des Werkes aber steht in innerem Widerspruch der ruinöse Zustand des Originals in S. Maria delle Grazie sowie auch der Umstand, daß mittelmäßigen Nachbildungen bisher die Vermittlerrolle überlassen bleiben mußte. Da das Original aus Pietätsgründen nur konserviert, niemals restauriert oder gar ergänzt werden darf, so läßt sich jener Widerspruch nur durch Erstellung einer den ursprünglichen Zustand des Originals wiedergebenden Kopie beheben, die jedoch eine vollständige und genaue Kenntnis der Komposition voraussetzt. Die Hauptaufgabe, die die vorliegende Publikation sich stellte, war demgemäß, das Werk Leonardos zu erkennen. Die Untersuchungen des zweiten und dritten und eines Teils des vierten Kapitels sind diesem Zweck gewidmet: dann erst konnte das zur Schaffung einer Musterkopie brauchbare Material, soweit es der heutigen Forschung zugänglich ist, nachgewiesen werden.

BAND IX.

JOHANNES SIEVERS, PIETER AERTSEN. EIN BEITRAG ZUR GESCHICHTE DER NIEDERLÄNDISCHEN KUNST IM XVI. JAHRHUNDERT.

Groß-Oktav, 148 Seiten Text mit 35 Abbildungen in Lichtdruck auf 32 Tafeln. In Ganzleinenband. Preis 18 Mark.

Pieter Aertsen, den wir heute fast nur als Genre- und Stillebenmaler kennen, hat um die Mitte des XVI. Jahrhunderts in den Niederlanden, insbesondere in seiner Vaterstadt Amsterdam, auch als Maler religiöser Kompositionen u. a. großer Altarwerke, die meist im Bildersturm zu Grunde gingen, und als Porträtist außerordentlichen Ruf genossen, wie uns die zahlreichen Bestellungen für die Hauptkirchen der Stadt und für deren erste Bürger beweisen. Es ist dem Verfasser gelungen, Fragmente von Altarbildern und vollständig erhaltene Gemälde biblischen Inhalts wieder aufzufinden; ebenso wird die Bedeutung Aertsens als eines der ersten Vertreter einer rein genrehaften Richtung durch die Erweiterung seiner bisher bekannten Arbeiten um verschiedene entwicklungsgeschichtlich wichtige Stücke zum ersten Male klar. Für die Kenntnis der niederländischen Kunst des XVI. Jahrhunderts, die von der Forschung bisher arg vernachlässigt wurde, ist Aertsen um so wichtiger, als er zu den wenigen Künstlern gehört, die trotz der italienisierenden Moderichtung ihrer Zeit, an ihrem national-niederländischen Wesen festhielten.

BAND X.

AUGUST L. MAYER, JUSEPE DE RIBERA (LO SPAGNO-LETTO).

Groß-Oktav. 196 Seiten Text mit 59 Abbildungen in Lichtdruck auf 43 Tafeln. In Ganzleinenband. Preis 24 Mark.

In der Geschichte der spanischen Malerei des Seicento stand bisher die Sevillaner Schule mit ihrem Dreigestirn Velasquez, Murillo, Zurbaran fast ausschließlich im Vordergrund des Interesses. Ihr wird hier zum ersten Male die Valenzianer Schule gegenübergestellt in ihren Hauptvertretern Ribalta und Ribera.

Wenn auch Ribera, „der kleine Spanier", die größte Zeit seines Lebens in Italien verbracht hat, so ist er doch seinem innersten Wesen nach stets ein Valencianer, ein Schüler Ribaltas geblieben.

Das einleitende Kapitel der Monographie gibt eine kurz gefaßte Schilderung des Lebensganges und der künstlerischen Entwicklung Riberas. Das zweite ist seinem Lehrer Ribalta gewidmet. Der Hauptteil behandelt in drei Abschnitten die Werke Riberas; das vierte Kapitel schießlich enthält eine zusammenfassende Würdigung seiner Kunst, beschäftigt sich mit seiner Schule und berichtet von dem Einfluß, den der als Maler wie als Peintregraveur gleichbedeutende Meister auf die italienische und spanische Kunst ausgeübt hat.

Ein umfangreicher Katalog der Originalgemälde, Kopien, Schulbilder, Nachahmungen und Handzeichnungen beschließt die reichillustrierte Monographie.

BAND XI.

CURT GLASER, HANS HOLBEIN DER ÄLTERE.

Groß-Oktav. 219 Seiten Text mit 69 Abbildungen auf 48 Lichtdrucktafeln. In Ganzleinenband. Preis 20 Mark.

Hans Holbein der Ältere ist eine der interessantesten Künstlerpersönlichkeiten der Zeit des Übergangs aus der Gotik in die Renaissance. Beweglicher und anpassungsfähiger als die zäheren Franken, gelingt ihm leichter der Schritt aus der altertümlichen schwäbischen Art in den neuen Stil, und in dem besonderen Gebiet des Porträts, auf das ihn persönliche Neigung und Begabung hinweisen, findet er seinen Weg in die neue Zeit. Holbein gehörte nicht zu den führenden Geistern seiner Epoche. Aber er war Maler durch und durch und hinterließ eine stattliche Reihe von Werken, unter denen einige zum schönsten gehören, was deutscher Kunst zu schaffen beschieden war.

Der Verfasser entwirft ein Bild vom Werden und Wesen des Meisters. In einem ersten Teile werden die einzelnen Werke in der Reihenfolge ihrer Entstehung stilkritisch gewürdigt, in einem zweiten auf Grund dieser Untersuchungen eine Darstellung der Entwicklung des Künstlers gegeben. Besondere Fragen, wie die nach dem Verhältnis zu Meckenem, der nach Vorlagen Holbein gestochen hat, und das Problem der Mitarbeiterschaft des Bruders Sigmund werden im Anhang gesondert behandelt. Ein Verzeichnis der sämtlichen Handzeichnungen, unter denen namentlich die stattliche Zahl der Porträtstudien hervorragt, beschließt die Monographie, die auch in ihrem reichhaltigen Illustrationsmaterial einen vollständigen Überblick über das Lebenswerk Holbeins gewährt.

In Vorbereitung befindet sich:

BAND XIII.

FELIX GRAEFE, JAN SANDERS VAN HEMESSEN. EIN BEITRAG ZUR GESCHICHTE DER NIEDERLÄNDISCHEN KUNST IM XVI. JAHRHUNDERT.

Groß-Oktav, ca. 80 Seiten Text und 26 Abbildungen in Lichtdruck auf 24 Tafeln. In elegantem Leinwandband. Preis noch unbestimmt.

VERLAG VON KARL W. HIERSEMANN IN LEIPZIG

Erstes Beiheft der Kunstgeschichtlichen Monographien:

KUNSTWISSENSCHAFTLICHE BEITRÄGE AUGUST SCHMARSOW GEWIDMET ZUM FÜNFZIGSTEN SEMESTER SEINER AKADEMISCHEN LEHR-TÄTIGKEIT von H. Weizsäcker, M. Semrau, A. Warburg, R. Kautzsch, O. Wulff, P. Schubring, J. von Schmidt, K. Simon, G. Graf Vitzthum, W. Niemeyer, W. Pinder.

Groß-Quart, 178 Seiten Text, 12 Tafeln, davon 9 in Lichtdruck, und 43 Abbildungen im Text. , Preis 32 Mark.

Inhalt:

OSKAR WULFF-Berlin, Die umgekehrte Perspektive und die Niedersicht. Eine Raum-anschauungsform der altbyzantinischen Kunst und ihre Fortbildung in der Renaissance. (1—40) Mit 16 Abbildungen.

WILHELM NIEMEYER-Düsseldorf, Das Triforium. (41—60) Mit 2 Buchdrucktafeln.

GEORG GRAF VITZTHUM-Leipzig, Eine Miniaturhandschrift aus Weigelschem Besitz. (61—72) Mit 2 Abbildungen und 1 Lichtdrucktafel.

RUDOLF KAUTZSCH-Darmstadt, Ein Beitrag zur Geschichte der deutschen Malerei in der ersten Hälfte des 14. Jahrhunderts. (73—94) Mit 4 Textabbildungen und 1 Lichtdrucktafel.

MAX SEMRAU-Breslau, Donatello und der sogenannte Forzori-Altar. (95—102) Mit 2 Textabbildungen.

PAUL SCHUBRING-Berlin, Matteo de Pasti. (103—114) Mit 7 Textabbildungen und 1 Lichtdrucktafel.

JAMES VON SCHMIDT-St. Petersburg, Pasquale da Caravaggio. (115—128) Mit 4 Text-abbildungen und 1 Lichtdrucktafel.

ABY WARBURG-Hamburg, Francesco Sassettis letztwillige Verfügung. (129—152) Mit 6 Textabbildungen, 2 Lichtdruck- und 1 Autotypietafel.

HEINRICH WEIZSÄCKER-Stuttgart, Der sogenannte Jabachsche Altar und die Dichtung des Buches Hiob. Ein Beitrag zur Geschichte von Albrecht Dürers Kunst. (153—162) Mit 1 Lichtdrucktafel.

KARL SIMON-Posen, Zwei Vischersche Grabplatten in der Provinz Posen. (163—169) Mit 1 Lichtdrucktafel.

WILHELM PINDER-Würzburg, Ein Gruppenbildnis Friedrich Tischbeins in Leipzig (170—178) Mit 1 Lichtdrucktafel.

August Schmarsow, Professor der Kunstgeschichte an der Universität Leipzig und Direktor des kunsthistorischen Instituts, kann auf mehr als 50 Semester hingehender Lehr-tätigkeit an deutschen Hochschulen zurückblicken. Aus diesem Anlaß hat sich aus der Gesamtheit seiner Schüler ein engerer Kreis vereinigt, um ihm in dankbarer Verehrung die in diesem Bande gesammelten Ergebnisse wissenschaftlicher Arbeit zu widmen. Bei dem Ansehen, das Professor Schmarsow in der kunstwissenschaftlichen Welt genießt, dürfte diese Festschrift allseitiger Beachtung sicher sein. Sie bietet in kunstgeschichtlicher An-ordnung eine Reihe wichtiger Beiträge, die sich über das Gesamtgebiet der neueren Kunst-entwickelung verteilen. Die Mannigfaltigkeit und Bedeutsamkeit der behandelten Themata stellt zugleich der anregenden Kraft des Lehrers ein lebendiges Zeugnis aus.

Lightning Source UK Ltd.
Milton Keynes UK
UKHW011129291118
333024UK00007B/709/P